현대미술 : 그 철학적 의미

현대미술 : 그 철학적 의미

K. 해리스 지음
오병남, 최연희 옮김

서광사

이 책은 Karsten Harries의 *The Meaning of Modern Art: A Philosophical Interpretation*(Evanston: Northwestern Univ. Press, 1968)을 완역한 것이다.

현대미술: 그 철학적 의미

K. 헤리스 지음
오병남, 최연희 옮김

펴낸이—김신혁, 이숙
펴낸곳—도서출판 서광사
출판등록일—1977. 6. 30.
출판등록번호—제 406-2006-000010호

(10881) 경기도 파주시 회동길 77-12 (문발동)
대표전화 · (031) 955-4331 / 팩시밀리 · (031) 955-4336
E-mail · phil6161@chol.com
http://www.seokwangsa.co.kr / http://www.seokwangsa.kr

제1판 제1쇄 펴낸날 · 1988년 3월 10일
제1판 제18쇄 펴낸날 · 2017년 5월 30일

ISBN 978-89-306-6206-2 93650

옮긴이의 말

이 책은 Karsten Harries가 쓴 《현대 미술의 의미 : 그 철학적 해석》 (Evanston: Northwestern Univ. Press, 1968)의 완역이다. 옮긴이가 이 책을 번역하게 된 것은 다음과 같은 몇 가지 이유에서였다.

첫째로, 현대 미술에 관한 많은 해설서들이 있지만 철학적인 접근을 통해 그 의미를 밝혀 내려는 식의 본격적인 책을 찾기가 힘들었던 중에 해리스의 이 책을 접하게 되었다는 점이다. 물론 단편적 혹은 부분적으로 그러한 시도가 없어 왔던 것은 아니다. 그러나 해리스처럼 "일정한 철학적 관점"에 서서, 복잡하게 얽혀 있는 현대 미술 현상 전반과 그들 간의 관계에 대해 "일관된 논리"로 그 철학적 의미를 밝혀 놓고 있는 체계적인 해명서를 찾기란 좀처럼 쉬운 일이 아니다. 여기서 그가 서 있는 "철학적 입장"이란 무신론적 실존주의가 되고 있다. 따라서 해리스는 현대 미술 대두의 철학적 배경을 플라톤-기독교적 인간관의 와해로 인한 새로운 인간관의 대두, 곧 세계의 중심으로서의 인간의 정신을 자각한 근대적 사고에로 소급시켜 놓고 있다. 여기서 인간과 세계의 관계가 새롭게 문제가 되기 시작한다. 한때 이 관계가 긍정적인 것이어서 인간의 삶이 낙천적인 것으로 기대된 경우도 있었지만, 세계의 의미에 대한 인간의 요구와 그러한 요구에 대해 세계가 침묵하는 대립의 경우가 첨예하게 나타나게 되면 문제는 달라진다. 이것이 현대인이 처한 인간 상황의 부조리의 출발이라고 해리스는 보고 있다. 따라서 세계에서 의미를

발견할 수 없다는 것에 절망한 인간은 그 스스로 의미를 꾸며냄으로써 인간 상황의 부조리로부터 탈출하려는 기획을 하게 되었고, 현대 미술은 이러한 기획의 일환으로 대두하게 되었다는 것이 해리스의 해석이다. 그리고 그가 취하고 있는 "일관된 논리"란 불만스러운 이 세계로부터 탈출하기 위한 기획으로서 이상과 반이상이라는 두 원리를 대비시키고 있으며, 이 같은 대비를 통해 현대 미술에 대한 그의 전 논의가 전개되고 있음을 뜻하는 말이다. 그는 여기서 기본적으로 정신의 이상성과 근원의 직접성, 주관의 자유와 존재의 자발성 등을 대비시키고 있다. 이러한 두 축의 입장에서 현대 미술의 두 대하인 추상적 형식주의와 추상적-역동적 표현주의의 기본 성격을 점검하고 있다. 즉 전자는 와해된 기독교적인 신을 인간의 자유로, 후자는 그것을 근원적 존재로 대체시킴으로써 인간 상황의 부조리로부터 벗어나려는 기획의 관점하에서 두 경향의 예술을 해석하고 있다. 그러나 어느 경향의 미술이든 그들의 기획들의 부적합성 때문에 부조리에 대한 실제적 대안을 제시하는 데에는 실패하고 있다고 해리스는 진단하고 있다. 그러한 의미에서 그는 최근의 신사실주의의 미술에서 인간의 미래의 이상을 위한 긍정적 소지를 발견하고자 하고 있다.

현대 미술의 의미 해명을 위한 이 같은 논의를 정당화하기 위하여 해리스는 그것을 철저히 철학과 미학에 접목시켜 놓고 있음 또한 이 책의 두드러진 특징이 되고 있다. 옮긴이가 그의 책을 번역하게 된 두번째 이유가 바로 이 점에 있다. 흔히 미학을 단순히 추상적인 이론일 뿐이라고 생각함으로써 철학적-미학적 사고와 예술적 현상간의 긴밀한 관계를 애써 부인하려는 사람들이 있지만, 철학과 미학과 예술은 다같이 평행으로 진행되고 있다라는 사실을 이 책은 잘 보여주고 있다. 무엇보다도 유비론의 기초 위에서 가능할 수 있었던 중세의 종교 미술에 대한 설명으로부터 르네상스를 통해 인간이 주관의 힘을 발견함으로써 인간이 세계의 중심이라는 사고(합리주의적 사고)와 이어 인간이 세계의 척도라는 사고(관념론적 사고)에로의 이행 과정에 관련시켜 고전주의와 낭만주의 예술의 기본 성격을 설명하고 있는 대목은 그야말로 설득력이 있다.

그리고 이에 이르는 관련된 과정으로서 프랑스식 정원과 영국식 정원의 대비, 고대와 자연의 대비, 아카데미시즘과 낭만적 고전주의의 대비, 긍정적 숭고-부정적 숭고의 대비와 그것과 낭만주의-유미주의와의 관계 등에 대한 설명은 정말로 일품이다. 마치 교향곡에서 주제가 발전해 가며 하나의 곡을 이루듯, 대비라는 주제는 그의 책 전체를 통해 일관되게 흐르고 있다. 앞서 말한 형식주의와 표현주의의 대비도 현대라는 변조된 악장에서 새롭게 나타난 대비 방식에 지나지 않는 것으로 설명되고 있다. 중요한 사실은 이 같은 대비 관계의 설정이 전혀 임의적으로 취해진 것이 아니라는 점이다. 현대 미술의 두 대하를 대비시킴에 있어서는 앞서 말했듯 형식주의가 주관의 자유로 신을 대체시켰다는 의미에서, 그리고 표현주의는 전통적인 정신의 중요성을 무시하고 있다는 의미에서 양자 다같이 플라톤-기독교적 전통의 와해에 입각해 있는 것이라고 해석함으로써 끝까지 그의 논의의 기본적인 "철학적 관점"을 일관되게 끌고 나오고 있다. 옮긴이에게 특히 관심이 있었던 부분은 현대 미술에 대한 이 같은 그의 이분법적 설명 방식이었다. 왜냐하면 그 함축은 다소 다를지언정 옮긴이 역시 일단은 비슷한 이분법적 원리에 따라 현대 미술 현황의 기본 문맥을 이해하고자 기도해 왔기 때문이다. 그 자체가 서로 상반되는 기획에 입각한 예술들임에도 불구하고 동일한 시대를 통해 인간이 따라야 할 기준, 다시 말해 의미있는 예술들로서 제시되고 있음에 현대 미술의 혼란이 있다고 본 옮긴이의 입장에 대해 해리스는 좋은 근거를 제시해 주고 있는 셈이다. 그러므로 미술에 있어서의 이 같은 현대의 무정견이 방치될 수 없는 것이라면, 사실상 이 문제를 어떻게 해결해 그 대안을 제시하느냐 하는 것이 아마도 현대의 예술 철학에 던져진 가장 중요한 과제가 되겠지만, 이러한 점에서 해리스는 신사실주의에 일단 의미를 부여하고 있지만, 정말로 이것만은 많은 사람들이 함께 생각해 보지 않으면 안 되는 문제라고 생각한다.

바로 이 점에서 옮긴이는 해리스의 기본 관점과 그의 논의 방식을 현대 미술에 대한 다른 접근들과 비교해 보는 일이 필요하다고 생각한다. 이 같은 필요를 다른 어느 곳에서보다 절실히 느끼는 곳이 바로 강단이

다. 따라서 옮긴이는 기왕에 나온 현대 미술에 관한 많은 해설서들의
방법론적 전제와 그 전개에 관련시켜 보려는 의도를 가지고 이 책의 번
역에 임하기도 했다. 한 경우로, 해리스의 책 전체를 통해서는 하이데
거가 《예술 작품의 근원》[1]에서 거론하고 있는 반 고흐라든가, 메를로-
퐁티가 《눈과 마음》[2]에서 중요하게 다루고 있는 마티스 같은 사람이 일
체 논의되지 않고 있는 중에, 그로써가 그의 《화가와 그의 눈》[3]에서 그
토록 자세하게 다루고 있는 인상주의를 일체 논의하지 않고 있기 때문
이다. 왜 그럴까? 물론 그로써와 같은 사람과는 그 관심과 방법론적
전제가 전혀 다르니 만큼 그렇다고 하더라도, 해리스가 말하는 근원에
로의 회귀와 메를로-퐁티가 말하는 전반성적 지각이 무엇이 크게 다르
기에 한쪽에서 중요하게 거론하고 있는 사람을 다른 한쪽에서는 언급조
차 하고 있지 않는가? 해리스의 말대로 한다면, 근원에로의 회귀는 문
자 그대로 가능한 것이 아니라 역시 하나의 기획이라고 한다면 그가 들
고 있는 마르크나 칸딘스키와 메를로-퐁티가 들고 있는 마티스는 동류
에 속할 수 있는 것이 아닌가? 실제로, 메를로-퐁티는 같은 입장에서
마르크를 중요하게 언급하고 있지 아니한가? 또한 해리스의 논의의 흐
름을 따르면 하이데거가 존재의 문제에 관련시켜 거론하고 있는 반 고
호는 기껏 서정적 표현주의에 속하는 인물인 것처럼도 되어 있으나 어
쨌든 그에 대한 한마디의 언급마저 찾을 길이 없는 것이 사실이다. 이
같은 세부적인 검토를 떠나 근본적인 견해의 차이를 대비해 봄으로써 현
대 미술에 가한 해석의 옳고 그름을 논의할 수도 있을 것이다. 이 경우
그 비교가 용이하고 가장 뚜렷할 수 있는 견해로서 루카치나 사회적 사
실주의자들의 현대 미술에 대한 논의를 들 수가 있겠다.[4] 동시에 비트

1) M. Heidegger, 《예술 작품의 근원》, 오병남, 민형원 옮김 (경문사, 1979).
2) M. Merleau-Ponty, "눈과 마음", 《현상학과 예술》, 오병남 편역 (서광사, 1983).
3) M. Grosser, 《화가와 그의 눈》, 오병남, 신선주 옮김 (서광사, 1983).
4) H. Arvon, 《마르크스주의와 예술》, 오병남, 이창환 옮김 (서광사, 1981); J. Divignaud, 《예술 사회학》, 김채현 옮김 (문학과 지성사, 1983); G. Lukacs 외, 《리얼리즘 미학의 기초 이론》, 이춘길 편역 (한길사, 1985) 등 참조.

겐슈타인의 분석 철학적 입장에서 현대 미술에 대한 접근[5]도 이 같은
논의의 광장으로 개입될 수가 있을 것이다. 그렇게 하는 중에 우리는 상
호의 주장들이 그렇게 색다르거나 엄청난 괴리가 있는 것이 아니라는
사실을 발견하게도 될 것이며, 상호간의 가능한 긴밀한 관계를 추적함
으로써 각자를 종합해 보려는 시도들이 다른 한편 대두되고 있음도 인
식하게 될 것이다. 그러나 각자의 철학적인 기본 전제가 그러한 긴밀한
관계를 과연 허용할 수 있을까 하는 의문을 가지게도 될 것이다. 옮긴
이는 가능한 한 이 같은 논의의 광장을 마련함으로써 현상 혹은 문제와
그에 대한 접근으로서의 여러 이론들의 주장들을 반성해 보는 것이 학
문하는 지성의 제 1 단계 작업이라고 생각한다. 물론 그러한 작업이 곧
학문적 성취를 지향하는 지성의 최고 목표는 아니겠지만 학문이라는 이
름의 미신을 타파하기 위해서는 꼭 필요한 과정이라고 믿고 있다. 이
같은 미신을 타파할 수 있을 때 언젠가 걸출한 학자가 나타나도 나타날
수 있다는 생각이다. 그래서 우리는 일단 토론을 해야 하며, 좁다란 분
야에서나마 이 책이 그 같은 토론의 한 자료로서 이용되었으면 하는 마
음이다.

 끝으로 이 같은 토론을 위한 또 하나의 자료의 출판을 흔쾌히 맡아
준 서광사 김 신혁 사장에게 감사를 드리며, 학기중에 선거까지 겹쳐
부산하고 심란한 마음을 달래느라 술잔을 나누다 보니 교정이 늦어져
편집부 직원 일동에게 미안한 마음뿐이다.

<div align="right">
1987 년 12 월

오 병 남
</div>

5) G. Dickie, 《현대 미학》, 오병남 옮김 (서광사, 1982); B. R. Tilghman, *But is it art?* (Blackwell, 1984).

□ 차 례

현대미술 : 그 철학적 의미 □

서 문

현대 예술이 그 이전의 예술과 다르다는 것은 더 이상 재론할 필요가
없을 만큼 명백한 사실이다. 그러나 이러한 차이점이 지니는 의미 내지
중요성에 관해서는 공통된 합의가 거의 이루어지지 않고 있다. 특히 현
대 미학자들은 오히려 어떤 본질적 방식에 있어서 현대 예술은 과거의
예술로부터의 결별이 아니라고 생각하는 것 같다. 그러한 관점을 갖게
되는 이유 중의 하나는, 마르크스주의를 제외한 오늘날의 주도적인 철학
학파들이 그 방향 설정에 있어 몰역사적이라는 점 때문이다. 이러한 사
실은 현대 분석 철학뿐만 아니라 현상학과 실존주의에도[1] 해당된다고
하겠다. 그 결과 철학자들은 예술사의 의미를 이해하고자 하는 시도를

1) 이러한 경향에 있어서 예외적인 철학자가 M. Heidegger이다. 그러나 내가
 알기에는, 역사를 존재의 역사(history of Being)로서 이해한 Heidegger의 역
 사 이해에 기초하여 예술사의 의미를 철학적으로 해석하고자 한 시도는 거
 의 없다. 만약 그러한 시도가 이루어진다면 그러한 시도에 있어서의 해석은
 내가 이 책을 통해서 하려는 설명과 일치할 것이라고 믿는다. 이 점을 증명
 하려면, 플라톤-기독교적인 인간 개념의 해체가 Heidegger에 의해 이해된
 바와 같은 존재의 역사에 근거하고 있음을 논증하는 것이 필요할 것이다.

거의 해오지 않았다. 그러나 현대 예술과 그 이전의 예술과의 차이점을 파악하는 데 있어 예술사의 의미에 대한 이해는 기본적인 것이다.

사실 그러한 이해를 배제하는, 예술의 창조성에 관해 광범위하게 유포된 견해가 있다. 예를 들어, 프로이트(S. Freud)와 융(G. Jung)을 따르는 리드(H. Read)는 예술가란 자신의 역사적 상황을 넘어서 있는 사람이며, 따라서 "비개인적인 힘의 채널 내지 매개체"2)라고 보고 있다. 이러한 관점은 예술 비평가로 하여금 서로 다른 시간과 장소에 속하는 예술 작품들 속에서 유사성을 찾도록 유도한다. 비슷한 입장에서 클레(P. Klee)는 예술가를 나무의 줄기—밑에서 생긴 것을 모아 위로 전하는 줄기 — 에 비유하고 있다. 반면에 에른스트(M. Ernst)는 예술가의 창조적인 힘이라는 허구를 초현실주의가 일거에 쳐부수었다고 믿고 있다. 그에 의하면 예술가의 역할이란 순전히 수동적이다. 이성이나 도덕 혹은 미학적 고찰 등, 실로 모든 의도들이 영감에 방해가 된다. 예술가는 그 자신이 곧 관객으로서, 자신이 쓰지 않은 희곡의 상연을 지켜보고 있는 격이다.

그러나 이것이 논의의 전부라면 어떻게 예술을 우연적이거나 혹은 자연적인 사건과 구분할 수 있겠는가? 물론 예술가는 결코 완전한 통제하에 있지는 않다. 모든 화가는 전혀 비개인적인 어떤 우연 혹은 영감이 가져다 주는 선물을 잘 알고 있다. 즉, 빈 캔버스에 의도되지 않은 채 그려진 선이나 색들은 그 단순한 스트로크(stroke)마저도 예술 작품으로 변형될 수 있는 방식을 예술가에게 암시해 줄 수가 있다. 혹은 예술가는 그 자신이 확고하게 구상한 기획(project)을 실행하려고 했지만, 자신이 그려 놓은 것으로 인해 불가피하게 그 기획을 포기하지 않을 수 없는 경우도 있을 수 있다. 그러나 비록 예술가가 마음대로 되지 않는 창조의 독립성을 인정해야 한다고 하더라도, 그것은 여전히 그의 창조인 것이다. 즉 그는 그것을 창조하기로 결정했으며 또 그것을 어떤 방식으로 창조할 것인가를 결정한 것이다. 그러므로 예술가는 하나의 매개체 이

2) H. Read, "The Dynamics of Art", *Aesthetics Today*, ed. M. Philipson (Cleveland, 1961), p. 334.

상의 존재이다. 심지어 예술가가 우연 내지 영감을 방해하지 않으려고 시도하는 경우 — 아르프(H. Arp)가 우연적인 것을 이용하는 경우를 생각해 보라 — 조차도 그러한 시도 자체는 선택과 의도의 문제이며, 따라서 우리는 여기서 예술가로 하여금 우연적인 것에 그토록 큰 중요성을 부여하게끔 하는 것이 무엇인지 물어볼 수 있다.

선택을 하기 위해 인간은 자신의 선택 방향을 인도해 줄 기준을 지니고 있어야만 한다. 두 가지 행위 중에서 하나를 결정해야만 하는 경우를 상정해 보자. 이 경우 이것 대신 저것을 선택해야 할 근거가 있을 수도 있고, 그러한 근거가 없을 수도 있다. 후자의 경우라면 우리는 전혀 아무 것도 선택할 수 없게 된다. 만약 두 건초더미 앞에서 망설이는 당나귀마냥 양자택일의 선택 앞에서 무력하게 서 있지 않을 것이라면, 우리는 아무런 근거없이도 어떻든 "선택"해야만 할 것이다. 그러한 "선택"은 우연이나 자발성 혹은 영감이나 충동 — 원하는 대로 그것을 불러도 좋다 — 등과 구분될 수 있는 것이 아니다. 다른 한편, 합당한 근거가 있다면 그 근거를 합당하도록 해주는 것이 무엇인가를 물어볼 수 있겠다. 즉 우리가 그것을 선택했기 때문에 그것이 합당한 것인가, 혹은 그것의 타당성은 우리의 선택과 무관한 것인가라는 물음을 던질 수 있다. 또 그 근거란 자유로이 선택될 수 있는 것인지, 왜 이 방식이며 저 방식은 안 되는지, 이것이 합리적인 선택이었는지 등의 물음도 제기될 수 있다. 여기서 다시 본래의 문제가 제기된다. 자유는 그것이 제한된 경우에 한해서만 가능한 것이다. 자신과 자신의 미래에 대해 단언하기 위해서 최소한 그는 그가 결정을 내리는 데 사용할 수 있는 어떤 주어진 기준이 바로 자기 자신이라는 사실을 확신하고 있지 않으면 안 된다. 그는 이 점에 있어 오류를 범할 수도 있다. 즉 그의 신념이 정당하다고 인정될 수 없는 것일 수도 있으며 혹은 잘못된 신념일 수도 있다. 그렇다고는 하나 그러한 믿음이 없이는 어떠한 선택도 있을 수 없는 것이다.

그러나 인간이 사용한 기준들이 반대되는 방향으로 그를 잡아 당기는 식의 것이어서는 안 된다. 그 기준들은 이상적 인간상이라 불릴 만한 것을 구현하기 위해 서로 부합하는 것이어야만 한다. 흔히, 이같은 이상

은 명료하게 표현될 수 있는 것은 아니다. 자신의 일상사를 행해 나
가는 동안 무엇이 이상적인 삶을 구성하는가에 대해 명확하게 의식하
며 사는 사람은 거의 없다. 그러나 우리가 일상성 속에 빠져들어 별 생
각없이 그것을 따르는 경우에 있어서조차, 인간의 행위와 즐거움은 어
떠한 이론보다도 훨씬더 효과적으로 이상적 인간상에 관해 말해 줄 수
있다. 그러한 인간상이 바로 모든 인간 활동 속에서 드러날 수 있는 어
떤 근본적인 기획이 지향하는 목표인 것이다.[3] 이러한 점에서, 의미있
는 것 혹은 중요한 것으로 받아들여지고 있는 것은 항상 인간으로 하여
금 그러한 이상에 좀더 가까이 다가갈 수 있도록 해주는 것이라 할 수
있다.

예술적 창조가 오랜 생각 끝에 나오는 의도적인 활동으로서 간주되어
야 한다면 예술적 창조는 바로 이러한 근본적 기획이라는 관점에서 이
해되어야 한다. 예술 역시 이상적 인간상을 표현하는 것이며, 이러한 인
간상을 이해하는 것이 예술 작품의 의미를 이해하는 데 있어서 기본적
인 것이다. 이와 같은 점을 깨닫게 되는 것이 바로 예술가에 의해 이야
기된 언어를 배우는 과정의 하나이다. 이는 예술가가 우선 철학자이어야
함을 의미하는 것은 아니다. 이상적인 것에 대한 예술가의 이해는 너무

3) J.P. Sartre, *Being and Nothingness*, trans. H.E. Barnes (New York,
1956), pp. 557~575 참조. 나는 Sartre의 다음과 같은 주장에 동의한다. 즉
그에 의하면, 이러한 근본적인 기획이란 신과 같은 존재가 되고자 하는 것
이다. 신과 같이 되고자 한다는 것은, 말하자면 "근본적으로 인간은 **존재
하고자 하는 욕구**인데, 이러한 욕구가 인간에게 있다는 사실은 경험적인 귀
납적 추론에 의해서는 입증되지 않는다. 그것은 대자적 존재에 대한 선천적
인 기술(a priori description)의 결과이다. 왜냐하면 욕구란 어떤 결핍이
며, 또한 대자적인 것이란 그 자체에 대해서는 존재를 결여하고 있는 존재
이기 때문이다"(p. 565). 인간에 대한 이러한 기술은 **어떠한 방식으로** 인간
이 신과 같은 존재가 되고자 추구하는가를 우리에게 말해 주지 않는 한, 공
허한 것으로 남게 된다. 신 개념이 다르면, 그에 따라 인간의 근본적인 기획
에 대한 해석도 달라질 수밖에 없다. 그런데 Sartre에 의하면, 어떤 해석이
채택되느냐는 각 개인의 자유로운 선택에 의존한다. 그러나 Sartre는 "인간
의 자유의 최초의 증가**보다 먼저** 무를 인정"한다는 점에서 (p. 569), 인간의
상황에 대해 잘못 해석하고 있다. 근본적인 기획에 대한 인간의 해석은 그
가 어떤 존재인가 하는 것에 의해 조건지워지며, 또 그가 어떤 존재인가 하
는 것은 부분적으로는 그의 역사적 위치에 의해 조건지워지는 것이다.

나 직접적인 것이어서 그로 하여금 그 문제에 대해 많은 생각을 하지 못하도록 할 수도 있으며, 또 일반적으로 그러하다. 그러나 바로 그러한 이해가 그의 예술이 선택할 방향을 결정하는 것만은 분명하다.

이러한 이상적 인간상이 변화하는 경우, 예술 역시 변할 것은 틀림없는 일이다. 그렇다고 할 때 현대 예술의 출현은 플라톤-기독교적 인간관의 해체에 따른 것으로 해석될 수 있다. 4) 이러한 전통이 그 힘을 상실하는 경우 예술이 전통적인 미학에는 없는 형식을 취할 것임은 충분히 예상할 수가 있는 일이다.

현대 예술가는 분명하고, 일반적으로 따를 만하다고 여겨지는 노선(route)을 더 이상 갖고 있지 않다. 이러한 점은 오늘날에는 로마네스크, 고딕, 르네상스 내지 바로크에 비견할 만한 양식이 존재하지 않는다는 사실에서 드러난다. 그러나 이러한 방향성의 결여는 예술가에게 새로운 자유를 가져다 주었다. 즉 현대 예술은 전통적 예술과는 달리 열려져 있다. 따라서 "예술이란 무엇인가?"라는 물음에 대해 오늘날은 매우 다양한 대답이 존재한다. 그러나 대답이 다양하다는 것은 그만큼 예술의 의미가 불확실하다는 점을 드러내는 것이다. 19세기와 20세기의 얼마나 많은 예술가들이 그들의 예술을 그들 자신과 대중들에게 정당화하기 위해 자신의 작품에 관해 설명해야 할 필요를 느껴야 했던가. 어떤 사람은 액션 페인팅(action painting)이나 타시즘(tachism) 혹은 오토마티즘(automatism)과 같은 운동들에 관해 주의를 환기시킴으로써 이를 반박할지도 모른다. 즉 그러한 운동들은 현대 예술가가 보다 덜 자기 의식적으로, 그리고 보다 직접적으로 작업하려고 부단히 노력했다는 점을 보여주는 것이라는 것이다. 앞서 말한 리드나 클레나 에른스트의 의견은 이와 동일한 방향을 가리키는 것이다. 그러나 보다 덜 자기 의식적으로 창조하려는 시도란 보다 고차적인 자기 의식을 전제하는 것은 아닌가?

4) 이러한 해석이 현대 예술과 그것의 기원에 대해 정당한 판단을 내리지 못한다는 것은 명백한 사실이다. 예술은 이처럼 단순한 틀로 포착되기에는 너무나 풍부하다. 따라서 예술의 여러 현상들은 왜곡된다. 그러나 이러한 왜곡은 제공된 모델이 어떤 적합한 이해로 오인되는 경우에 한해서만 위험한 것이 된다.

어린 시절로 돌아가기를 원하는 것이 과연 어린 아이 같은 것인가? 천국으로 돌아가고자 하는 욕구가 잃어 버린 순수성을 회복시킬 수 있는가?

예술의 의미에 대한 이와 같은 불안 때문에 현대 예술가는 예술 사학자, 심리학자, 철학자와의 대화에 참여하게 되었다. 아마도 이 책에서의 해석이 그러한 대화에 보탬이 되어 줄 수 있을 것이다.

제1부
역사적 입문

제 1 장
기독교적 배경

①

인간은 이제까지의 자신의 모습과 앞으로 그가 이루고자 하는 자신의 모습 사이에 놓여 있다. 닫힌 과거와 열린 미래 사이의 이러한 긴장이 없다면 현실적인 것(the actual)에 이상적인 것(the ideal)을 대비시킬 하등의 필요가 없을 것이다. 인간도 별다른 사실이 아니며, 그 자체로서 인간은 완전하지 않다. 즉 인간은 미래의 자신의 모습을 선택해야 하며, 과거와 미래 사이의 긴장은 인간에게 이제까지의 자신의 모습과 지향해야 할 모습을 구별하도록 강요한다. 이처럼 인간은 늘 이상을 추구하고 있지만, 그러나 인간이 이상을 추구한다는 것은 오로지 진정한 자신이 되고자 그렇게 하는 것이다.

이러한 관점을 처음으로 명료하게 표현한 사람이 플라톤(Platon)이다. 인간은 존재(being)의 세계로부터 생성(becoming)의 세계로 추방되었다고 그는 말한 바 있다. 이러한 타락은 인간을 그의 참된 본질로부터 소

외시켜 놓았는데, 그것은 인간의 참된 본질은 존재의 영역 속에서 찾아져야 하기 때문이다. 그러나 인간이 그의 참된 본질로부터 완전히 소외되어 있는 것은 아니다. 즉 현상적 세계에서라고 해서 인간의 본질이 완전히 상실되어 있는 것은 아니다. 플라톤에 있어 진정으로 실재적인 이상은 비록 분명하게 인식될 수는 없을지라도 완전히 망각된 것은 아니다. 그것은 여전히 인간으로 하여금 만족이 찾아질 수 없는 생성의 영역으로부터의 탈출을 모색하도록 환기시켜 주고 있다. 왜냐하면 만족한다는 것은 완전하게 되는 것이기 때문이다. 비록 인간이 현세적이고 의식적인 존재여서 그 자신의 불완전성에 대한 자각으로부터 벗어날 수 없다 할지라도. 그리고 이러한 자각은 찰나적인 만족 이상의 것을 찾고자 하는 열망과 불가분 연결되어 있다. 이러한 열망을 플라톤은 사랑(eros)이라 부르고 있다.

《향연》(Symposium)에서 미는 사랑의 대상으로 규정되고 있다. 사랑에 빠진다는 것은 갈망한다는 것이다. 인간이 사랑을 하게 되는 것은 사랑하는 대상을 통해서 스스로를 완전하게 하고자 하기 때문이다. 그리고 그러한 완전함은 오직 시간을 초월해서만 발견될 수 있다. 따라서 미는 생성계보다는 존재계에 속한다. 플라톤은 이 존재계를 형상(form) 내지 이데아(idea)의 영역으로 해석하고 있다. 우리가 우리의 감각을 통해 마주치게 되는 바의 변화무상한 이 세계는 단지 이러한 여러 형상의 이미지에 불과하다. 그러므로 아름다운 사물이 이 세계 내에서 발견되는 경우에는 언제나 형상이 사물 속에서 인식된다. 그러므로 미는 존재의 현현이다.

플라톤이 미에 관해 언급하는 경우에 그가 생각하고 있는 것은 대체로 예술이 아니다. 심지어 《국가》(Republic)에서 그는 아름다운 것에 대한 그의 이해를 예술 이론에 관련시키고자 하는 어떠한 시도도 불가능하게 만들어 놓고 있다. 즉 그에 의하면 시인은 실재로부터 두 단계나 떨어져 있으며, 따라서 모방의 모방자이다. 그럼에도 불구하고 플라톤의 미에 대한 이해는 예술에 대한 또 다른 관점을 허용하고 있다. 결국 형상은 찬란하게 고립되어 있는 저 피안의 천상 세계에 있는 것이 아니다. 그것은 변화하는 현상 세계에 의해 모방되며, 그러한 세계 속에 나타나

는 것이다. 형상이 특별히 명료하게 말을 걸어오는 어떤 사물을 발견하
는 경우에 인간은 그 자신의 본질에 대해 상기하게 된다. 따라서 미는
이상적인 것의 감각적 현상(sensuous appearance of the ideal)으로 규정될
수 있는 것으로서, 그러한 이상적인 것 때문에 인간은 그 자신의 진정
한 존재를 상기하게 되고 어느 정도 그것을 되찾게 된다. 우리는 이제
플라톤에게 다음과 같은 물음을 제기할 수 있다. 왜 예술가는 실재로부
터 두 단계 떨어져, 그 자체가 단순히 형상의 모방에 불과한 현상들을
모방하는 자이어야 하는가? 플라톤 자신이 《이온》(*Ion*)에서 암시하는
바와 같이, 예술가는 다른 사람들보다도 훨씬더 이상적인 것에 가까이
있으며, 신과 인간 사이의 매개자로서 행동할 수 있는 힘을 지닌다는 것
이 가능하지 않단 말인가? 감각적인 것 내에서의 이상적인 것의 현존을
다른 어떤 사람보다 더 명백하게 지각하며, 이러한 인식을 예술 작품,
즉 그 자체가 성스러운 것의 빛에 의해 빛나게 되는 예술 작품으로 옮겨
놓는 자가 예술가가 아닌가? 따라서 플로티누스(Plotinus)는 미에 대한
플라톤의 설명은 받아들인 반면, 예술에 대한 그의 비판은 거부하였다.

> 그렇지만 예술들은 그것들이 자연적 대상을 모방함으로써 창조한다고 하는
> 이유 때문에 경시될 수는 없다. 왜냐하면 무엇보다 이러한 자연적 대상들 자
> 체가 이미 모방이기 때문이다. 그렇다면 우리는 예술이란 보여진 사물들을
> 단순히 재현하는 것이 아니라 자연 자체가 유래한 이성-원리(Reason-Prin-
> ciple)로 거슬러 올라가는 것임을 인식해야만 한다. 한걸음 더 나아가 많은
> 예술 작품들은 전적으로 독자적인 것임을 인정하지 않으면 안 된다. 즉 그
> 러한 예술들은 미의 담지자이며 자연의 결합을 보충하는 것들이다. 따라서
> 페이디아스(Pheidias)는 어떤 감각적 대상 중에서 모델을 취해 제우스를 제
> 작한 것이 아니라, 만일 제우스가 스스로 그 모습을 드러내고자 한다면 그
> 가 반드시 취하게 될 형상을 파악하여 제작한 것이다. [1]

예술 작품의 미는 현현하는 신의 아름다움과 같은 것이다. 따라서 예술
은 자연의 단순한 모사가 아니다. 오히려 예술은 자연을 좀더 고차적으
로 변형시켜 놓는다. 예술은 자연의 근원이 신이라는 사실을 명백하게

1) Plotinus, *Ennead*, V, 8, 1, trans. S. MacKenna, *Philosophies of Art
 and Beauty, Selected Readings in Aesthetics from Plato to Heidegger*,
 ed. A. Hofstadter and R. Kuhns (New York, 1964), p. 152.

한다.

그러나 플라톤의 충실한 추종자는 감각적인 미를 찬미할 수 있었으나 그것은 다소 불성실한 태도로서였다. 즉 플로티누스 역시 예술가가 포착하기 힘든 미를 꿈꾸고 있는 것이다.

> 그러나 우리는 무엇을 해야 하는가? 어떻게 길이 놓이게 되는가? 마치 모든 사람, 심지어 세속적인 인간까지도 볼 수 있는 일상적인 길에서 벗어나 성역에 존재하는 듯, 그렇게 접근하기 어려운 미를 어떻게 보게 되는가? 힘을 가진 자는 자신의 눈을 통해 알게 된 모든 것을 버리고 또 한때 자신을 즐겁게 했던 물질적인 아름다움을 영원히 외면함으로써, 자신을 일으켜 세워 그 스스로에게로 돌아가도록 하라.[2]

이상적인 것에 대한 플라톤적 이해는 정신에 너무 많은 중점을 둔 까닭에 그 밖의 다른 것을 받아들일 수 없게 되어 있다. 감각적인 미는 설사 그것이 허용된다고 하더라도 엄격한 지적 훈련하에 종속됨으로써 정화되어야만 했다. 우리는 여기서 몇몇 현대 예술가들이 그들의 모토로 채택했던 것으로 여겨지는 《필레부스》에 나오는 유명한 인용구을 상기하기만 하면 된다. 《필레부스》에서 플라톤은 말하기를, 미란 유기적 자연의 복잡성에서 발견되는 것이 아니라 기하학에서 발견된다고 한다. 다시 말해, 미는 꽃이나 동물 또는 인체의 무한한 정교성에서가 아니라 직선이나 원 혹은 정방형에서 발견된다는 것이다.[3] 예술가가 플라톤의 충고를 따른다면 그는 자연 대신에 콤파스와 자에 의존하는 편이 나을 것이다. 또한 그는 해부학을 공부하는 대신에 기하학에 관한 책을 읽어야 할 것이다. 플라톤은 감각적인 요소가 최대로 떨어져 나간 형태에 있어서만 감각적인 것을 인정한다. 따라서 몬드리안(P. Mondrian)의 콤포지션(composition)이 갖는 순수성이야말로 플라톤의 요구를 충족시킬 수 있는 것이라고 할 수 있을 것이다.

이 정도로 순수성을 강조한다는 것은, 예술가에게서 그의 매체를 빼앗고 그에게 서투른 수학자가 되기를 강요할 위험을 무릅쓰는 것이나 다

2) 같은 책, I, 6, 8 (*Philosophies of Art*, p.149).
3) Platon, *Philebus*, 51.

틈없는 일이다. 더우기 그러한 요구의 배후에 깔려 있는 이론은 아주
명백하다. 즉 감각적인 것을 가능한 한 거부함으로써 예술가는 현실 세
계의 혼돈과 가변성으로부터 벗어나 있는 좀더 고차적인 단계의 미를
드러낼 수 있게 된다는 것이다. 이러한 좀더 고차적인 미에 대한 인식
이 중요한 까닭은 바로 이러한 인식이 동시에 인간의 진정한 근원에 대
한 인식이기 때문이다.

> 우리의 해석은 다음과 같다. 영혼은—그 본질의 참된 진리에 의해, 그리고
> 존재의 위계 질서에 있어서 가장 고귀한 존재들에 관계함으로써 — 자신과
> 유사한 것 내지는 유사성의 흔적을 지니고 있는 것을 보게 될 때 즉각적인
> 즐거움으로 전율하며 본래의 자기 자신에로 되돌아오고, 그리하여 자신의 본
> 질 및 그와 유사한 존재들이 지닌 의미를 향해 새롭게 움직인다.[4]

그러하기에 인간은 잠시 동안 생성의 과업에서 벗어나 신들 가운데 머
물며 휴식할 수 있는 것이다.

②

플로티누스의 신플라톤주의는 기독교에 이러한 미의 개념을 알려 주었
지만, 미의 개념에 대한 기독교적 문맥의 해석은 그것이 이전에 지니지
못했던 풍부함을 새로이 가져다 주었다. 두 입장은 모두 인간의 현재 상
태를 그의 진정한 존재로부터 쫓겨난 상태로 해석한다는 점에서 일치하
지만, 전락에 대한 기독교적 이해는 이러한 인식에 새로운 내용을 부여
하고 있다. 인간이 쫓겨나게 된 본래의 상태가 여기서는 아담의 천국과
동일한 것으로 간주될 수 있다. 그러나 전락에 대한 이러한 기독교적
해석은 플라톤의 설명을 전혀 다른 것으로 변형시켜 놓고 있다. 기독
교에 의하면 전락은 지상에서 일어난 것으로 해석되고 있다. 즉 그것
은 플라톤에 있어서처럼 지상에로의 전락이 아니다. 지상 세계는 그것
이 한때 천국이었던 것처럼 다시 천국과 같은 상태로 변화될 수 있는

4) Plotinus, 앞의 책, Ⅰ, 6, 2 (*Philosophies of Art and Beauty*, p. 143).

것이다. 제 2 의 아담인 예수는 최초의 아담이 지은 죄에서 우리를 구원
할 수 있으며, 그리하여 인간의 불복종으로 인해 끊어졌었던 관계를 재
정립하여 물질과 정신, 육체와 영혼을 결합할 수 있다. 영혼의 부활뿐
아니라 육체의 부활까지도 강조하는 기독교는 — 비록 자주 실패했다고
는 할지라도 — 이처럼 육체와 감각에 대해 좀더 긍정적인 평가를 내릴
수 있었다. 이상적인 상태에 대한 기독교적 개념은 플라톤적 개념처
럼 전적으로 정신적인 것만은 아니다. 그리하여 성 아우구스티누스(St.
Augustinus)는 축복받은 자는 반드시 신의 나라의 빛을 인식하게 될 뿐만
아니라 두 눈으로 보게도 될 것이라고 말한다. "미에 대한 통찰이 우리
에게 약속되어 있다는 사실 이외에 나는 더 이상 다른 말을 하지 않겠
다"5)고 그는 쓰고 있다. 요컨대 지상의 미는 천국의 광휘를 모방한 것
으로서, 축복받은 자가 가질 수 있는 예정된 즐거움을 인간에게 맛보게
끔 해주는 것이라는 말이다.

③

천상의 도시(Heavenly City)를 모방하는 데 가장 적합한 예술은 건축
이다.6) 지상에서 있는 신자들의 공동체인 교회가 천상의 보이지 않는
교회의 이미지에 불과한 것과 마찬가지로, 물리적인 교회의 미는 천상
의 도시의 이미지에 불과한 것이다. 그러한 천상의 미를 보기 위해 인
간은 성서와 신비 문학에 의지할 수 있을 것이다.
교회가 천상의 도시를 모방한 것이라는 일반적인 관념이 주어졌음에도
불구하고 예술가는 여러 가지 방식의 반응을 보여주고 있다. 그러한 천

5) St. Augustine, *De ordine*, 19, 51 장, trans. R. P. Russell (*Philosophies of Art and Beauty*, p. 185).
6) G. Bandmann, *Mittelalterliche Architektur als Bedeutungsträger* (Berlin, 1951); H. Jantzen, *Kunst der Gotik* (Hamburg, 1957); O. von Simson, *The Gothic Cathedral: Origins of Gothic Architecture and the Medieval Concept of Order*, 제 2 판(Princeton, 1962), Bollingen Series, 제 47 권 (New York, 1956); H. Sedlmayr, *Die Entstehung der Kathedrale* (Zurich, 1950) 참조.

상의 도시는 어떠한 곳인가? 우선 그것은 인간을 보호해 주는 장소이
다. 즉 그 속에서 인간은 바깥에 만연해 있는 위험을 피할 수 있는 은신
처를 찾는다. 다시 말해 그 울타리 속에서 인간은 안전과 평화를 발견하
게 된다. 그러나 또한 천상의 도시는 여행자를 즐겁게 맞이하는 환희의
장소이기도 하다. 이러한 두 가지 개념이 중세의 교회 건축을 지배하고
있음을 우리는 보게 된다. 그러나 고딕 건축이 나타나게 됨에 따라 첫번
째 개념이 두번째 개념에 자리를 양보하는 경향을 보인다. 요새로서의
교회라는 관점이 강조되는 경우, 우리는 군사적 도상학(iconography)을
예상할 수 있다. 즉 이러한 관점에서는 그 초점을 교회의 서쪽 부분에
두게 된다. 왜냐하면 구원은 동쪽에 있는 반면, 악이 예상되는 곳은 한
낮의 빛을 매일같이 정복하는 서쪽이기 때문이다. 880년경의 코베이
(Corvey)나 11세기의 파데본(Paderborn)에 있어서와 같이 건물의 정면
은 악을 막는 요새로 인식되었기 때문에, 돌진해 오는 악마의 무리를
물리치기 위해 아무런 통로도 없이 우뚝 솟아 있는 벽이나 탑의 형태로
이루어지게 되었다.[7]

　건축과는 달리 당시의 회화는 이러한 긴장을 그다지 느끼지 않고 있
다. 즉 당시의 회화는 어떤 고결함을 지니고 있음을 우리는 보게 된다.
말하자면 그것은 현세적 삶의 한 부분인 악과의 투쟁을 위한 여지를 남
겨 두지 않고 있는 것처럼 보이는 고결함을 간직하고 있다. 980년경의
에그베르트의 성서본(*Egbert Codex*)이나 1010년경의 페리코페스의 밤베
르그서(*Bamberg Book of Pericopes*)의 대가들은 자연을 재현할 만한 가
치가 있는 것으로 보지 않았으며, 그들에게는 단지 영원한 것이 중요했
다.[8] 그 결과 개별적인 것과 구체적인 것을 암시하는 것들을 가능한
한 배제하고자 하는 온갖 시도들이 행해졌다. 즉 예술가는 구체적 형태
를 지니지 않은 비물질적인 실재를 묘사하려고 노력하였다. 그리고 형
체를 지닌 것에 대한 암시는 모두 의식적으로 배제되었다. 따라서 인간
의 형태는 기하학적 추상화를 통해 제시되었다. 또한 이 시대에는 익명

7) Sedlmayr, 앞의 책, pp. 120~124 참조.
8) H. Jantzen, *Ottonische Kunst* (Hamburg, 1959), pp. 65~80.

의 수도사들이 서양 회화에 황금빛 배경을 도입하였는데, 이러한 배경
은 묘사된 사건들을 현세로부터 떼어 놓기 위한 장치였다.[9] 즉 이러한
배경하에서 묘사된 사건들은 일정한 시간이나 일정한 장소에 일어난 사
건이 아닌 것이다. 그러므로 "예수가 마르다의 집을 방문한 것은 일상
적인 일이기보다는 전혀 생소하고 불가사의한 사건이다. 즉 그것은 시
간을 벗어나 있는 사건으로서 여러 전형의 인간들이 근엄하고 무표정하
게 가담하고 있는 시간 밖의 사건이다."[10] 그리하여 우리는 우리가 무
시간적이며 정신적인 영역에 있음을 알게 되는데, 그러한 영역에서의
우리는 아무런 슬픔이나 문제도 알지 못한다.

이렇듯 정신적인 것을 지나치게 강조하고 그로 인해 감각적인 것을 은
연중에 배제하는 것은 감각적인 것을 부정되고 극복되어야 할 어떤 것,
즉 죄와 유혹의 영역으로 상정해 놓는 것이다.[11] 그러나 너무 협소해서
인간 상황의 풍부함을 공정하게 다룰 수 없는 어떤 이상적 인간상을 주
장하고자 하는 기도가 있을 때면 언제나 그것을 보상할 수 있는 다른
인간관에 대한 요구가 제기되기 마련이다. 그렇지만 이와 같은 인간관
은 이상적인 것을 거부하기 때문에 받아들여질 수 없는 것이다. 따라서
이러한 인간관은 억제되어야만 한다. 그럼에도 불구하고 이러한 인간관
은 강력한 힘을 가지고 있기 때문에 그것을 완전히 억제한다는 것은 불
가능한 일이다. 따라서 실제적인 모습으로부터 지나치게 벗어난 이상은
어떤 조짐을 보이게 마련이다. 즉 이상적인 것은 반이상적인 것(counter-
ideal)을 동반하게 된다는 것이다. 이러한 반이상적인 것이 지니는 매력
은 본질적으로 유혹일 수밖에 없다. 그러므로 우리는 이상적인 것을 표
현하는 예술 다음에는 반이상적인 것에 몰두하는 예술을 보게 된다. 물
론 그와 같은 예술도 이상적인 것에 이바지할 것을 강요받을 수 있다.
즉 인간에게 경고적인 이미지를 제시함으로써 인간을 유혹으로부터 보
호하는 교훈적 장치로서 그러한 예술이 허용될 수도 있는 일이다. 카르

9) 같은 책, p. 72.
10) J. Beckwith, *Early Medieval Art* (New York, 1964), p. 112.
11) S. Kierkegaard, *Either/Or*, trans. W. Lowrie, D. F. Swenson, and L.
 M. Swenson (New York, 1959), Ⅰ. 59~63 참조.

투지오 수도회의 드니(Denis)가 저주받은 자의 고통을 지켜보는 것이 구
원받은 자의 즐거움의 일부라고 생각했던 것과 같이, 이상적인 것을 좀
더 선명하게 드러내 줄 대비를 제공해 주기 위하여 그러한 예술이 사용
될 수 있다고 가정해 볼 수 있다. 그러나 중세 예술의 경우에 있어 악
마적인 측면은 거의 이러한 것으로 환원될 수 없다. 기슬레베르투스
(Gislebertus)는 자신이 창조했던 무시무시한 이미지가 갖는 미에 대해
인식했음에 틀림없으며, 또한 1135년 이전의 작품인《오텅 대성당의 이
브》(Eve at Autun)가 지니는 섬세한 감각적인 미에 대해 기뻐했음에 틀
림없다. 물론 기슬레베르투스의 이브 역시 인간으로 하여금 자신의 본
질적 존재를 상기하게끔 해주고는 있다. 그러나 그녀의 호소는 정신을
향한 것이 아니다. 즉 그녀는 인정된 바의 이상적인 것에로 인간을 불
러들이지 않는다. 그의 이브는 요부이며, 그녀의 목소리는 악마의 음성
이다. 억압된 현실의 요구들은 그것들 자체가 악마적인 것으로 천명되
고 있다. 악마적인 것의 힘을 경험함으로써 인간은 자신이 죄인이며,
신과는 거리가 먼 존재임을 알게 된다. 이러한 신과의 거리가 그리스도
에 대한 로마네스크적 표현의 특징을 이루고 있다. 즉 로마네스크에 있
어서의 그리스도는 고통받는 인간적 그리스도의 수난이나 또는 부활의
구원적 그리스도를 표현하는 것이 아니라, 선택받은 자와 저주받은 자
를 구분하는 심판관, 바로 요한 계시록에 나오는 것과 같은 심판관을
표현해 놓은 것이다. 이러한 심판관으로서의 그리스도를 표현한 것으로
오텅 대성당의 중앙 출입문 위의 팀파눔(tympanum)에 조각된 그리스도
를 들 수 있는데, 그것은 오래 기억될 만한 것이다. 그와 마찬가지로 상
인방(lintel)의 세부 묘사 역시 잊을 수 없는 것이다. 거기에는 두 개의
거대한 발톱으로 목이 졸리운 채 비명을 지르고 있는 나체상이 조각되어
있는데 다음과 같은 글이 함께 새겨져 있다. 여기서 공포가 세속적인
죄에 사로잡혀 있는 인간에게 엄습하게 하라. 왜냐하면 이 형상들의 무
시무시함이 그들의 운명을 보여주기 때문이다(Terreat hic terror/quos
terreus alligat error/nam fore sic verum/notat hic horro specierum).[12]

12) D. Grivot and G. Zarnecki, *Gislebertus, Sculptor of Autun* (New York,

프라이징 성당 지하실에 있는 《동물이 새겨진 원주》(*The Beast Co-
lumn*)는 1160년경 익명의 예술가에 의해 조각된 것으로서, 인간의 상
황에 대한 이러한 관점을 압축해 놓고 있다. 원주의 북면과 남면에서
우리는 서쪽으로부터 솟아 오른 용과 싸우는 기사를 보게 된다. 원주의
기단부에 있는 다른 용들은 그 용과 싸우고 있는 기사를 무너뜨리기 위
하여 최선을 다하고 있다. 그리고 동면에서는 백합 한 송이를 든 채 동
편을 응시하고 있는 여인을 발견하게 되는데, 그 여인은 주위의 싸움에
대해서는 전혀 알지 못하며 또 무관심한 듯 보인다. 삶이란 거의 무적
인 것처럼 여겨지는 적과의 싸움으로 생각된다. 그러나 싸움은 반드시
행해져야만 한다. 이와 같은 삶에 반해 교회(ecclesia), 즉 신의 도시는
고결하며 인간의 운명과는 거의 무관한 상태이다. [13)]

<center>④</center>

이러한 인간관과 그에 따른 예술은 다른 지역에서보다 특히 독일에서
오래 지속되었다. 교회를 요새로 보는 관점이 13세기 전반의 림부르크
성당에서 최종적으로 뛰어나게 표현되었던 데 반해, 교회에 대한 또 다른
관점, 즉 교회를 요새가 아니라 환희의 장소로 보는 관점은 프랑스에서
출현했다. 건물 정면과 정문에 대한 개념에서 이미 이러한 차이가 나타
난다. 그리스도는 여전히 무서운 심판관으로서 천국의 문을 주재한다.
그러나 그에 대한 두려움은 고딕적 신앙의 한 요소에 불과하다. 왜냐하
면 그와 똑같이 희망과 사랑도 중요한 것으로 받아들여지고 있기 때문이
다. 이러한 지적을 예증해 주는 것으로는 기꺼이 신을 받아들여, 그를
자신 안에서 인간의 육체로 태어나게 한 동정녀에 대한 존경이 점차 커
졌다는 사실을 들 수 있다. 예수 그리스도를 잉태함으로써 그녀는 정신

1961), p. 26.
13) M. Höck and A. Elsen, *Der Dom zu Freising* ("Kleine Führer, Sch-
 nell und Steiner", no. 200), 제 3 판(München, 1952), pp. 23~29 참조.

적인 것과 세속적인 것을 화해시켜 놓고 있다. 그녀의 아들 그리스도보
다는 오히려 죄많은 인간에 더 가까운 그녀는 우리의 대변자(advocata
nostra)이다. 그러나 또한 신의 어머니로서의 그녀는 동시에 천국의 통치
자(regina nostra)이다. 이와 같은 존재로서의 성모가 아미앵, 랭스, 파
리 대성당의 정면에 나타나 있다.[14]

　이러한 발전은 바로 현실적인 것과 이상적인 것 사이의 극단적인 긴장
이나 대립으로부터의 이탈의 한 과정이다. 오텅 대성당에 있는 기슬레
베르투스의 팀파눔이나, 《동물이 새겨진 원주》의 경우에 있어서는 이와
같은 긴장과 대립이 여전히 논의되었던 데 반해, 이제 감각적이며 구체
적인 것에 대한 새로운 관심이 나타나게 되었다. 그래서 중세 초기의
세밀화가(miniaturist)들이 그들의 매체를 비물질화하기 위하여 모든 장치
를 사용했던 것에 반해, 고딕 예술가들은 예술이란 신적인 것을 재현할
수 있어야 한다는 주장에 굴복함이 없이 기꺼이 감각적인 것을 받아들
였던 것이다. 그리하여 구체적인 것을 통해 이상적인 것을 묘사하려는
시도가 이루어졌다. 따라서 랭스나 밤베르크 혹은 그 밖의 대성당에 있
는 조각을 볼 때면, 구체적인 것에 대한 요구와 이상적인 것에 대한 요
구가 서로 결합되어 있음을 느끼게 된다.

　빛에 대한 중세의 고찰은 고딕 건축에 있어서의 감각적인 것을 위한
길을 마련해 주고 있다.[15] 구원받은 자는 천상의 도시의 빛을 알게 될
뿐만 아니라, 보게도 되리라는 성 아우구스티누스의 믿음 속에는 다음과
같은 관점이 들어 있었던 것이다. 즉 지상에서 사물을 볼 수 있게 해주는
빛은 신의 도시를 비추는 신성한 빛과 유사한 관계를 지니고 있다는 생
각이 바로 그것이다. 이와 같은 생각은 성 존(St. John)에 의하면 요한
복음 1장과 플라톤주의나 신플라톤주의적인 근거에 의해 제시되었으
며, 그리고 무엇보다도 위디오니시우스(Pseudo-Dionysius) 신학에 의해
서 제시되었다. 디오니시우스는 존재의 위계 질서를 빛의 폭포, 즉 유

　14) Jantzen, *Kunst der Gotik*, pp. 115, 122 이하; A. Dempf, *Die unsichtbare
　　　Bilderwelt* (Einsiedeln, 1959), pp. 244~250.
　15) von Simson, 앞의 책, 참조, Jantzen, *Kunst der Gotik*, pp. 66~69,
　　　139~146.

출로 서술하고 있다. 창조는 빛의 선물이다. 그리고 창조물이 신적인 존재를 분유하고 있는 만큼 그것들은 신의 빛에 의해 조명된다. 오늘날 우리는 이러한 디오니시우스의 설명을 순전히 은유적인 것으로 받아들이기 쉽다. 그러나 중세 예술가들에게는 빛이란 단순한 자연적 현상 이상의 것이었다. 즉 그것은 자연을 초월하여 정신적인 것을 가리키는 것이었다.[16] 그리고 중세의 사유는 그것이 미의 관념을 빛의 관념에 연관시키는 경우에만 일관성을 가진다. 따라서 성 토마스 아퀴나스(St. Thomas Aquinas)는 미에 대한 세 가지 조건의 하나로 광휘성(brightness) 혹은 명료성(clarity)을 들고 있다.[17]

폰 심슨(O. von Simson)은 생 드니 수도원의 수거(A. Suger)가 고딕 양식을 창조하는 데 있어서 디오니시우스의 빛의 형이상학(light metaphysics)이 결정적인 역할을 했다고 지적하고 있다. 그에 의하면 수거는,

> 디오니시우스 신학을 가시적으로 "논증"하기 위하여 스테인드 글라스 창을 사용했다. … 수거는 반투명의 화판에다가 신성한 상징을 "부여"했다. 즉 그에게 있어서 이러한 반투명의 화판은 베일과 같은 것으로서, 말로 표현할 수 없는 것을 감추면서 동시에 드러내 주는 것이었다. 수거가 이러한 것들을 통해 나타내고자 했던 바는 그가 다음과 같은 장면을 선택한 데서 가장 잘 나타난다고 여겨진다. 그 장면은 모세가 베일로 자신의 모습을 가린 채 유태인들 앞에 나타나는 장면이다. 성 바울은 구약의 "베일로 가려진" 진리와 신약의 "베일로 가려지지 않은" 진리 사이의 차이를 설명하기 위해 이 이미지를 사용했다. 수거는 이 장면에 대한 해석을 통해 자신의 세계관을 압축시켜 놓았다. 그의 세계관에 의하면, 전 우주는 위아레오파기테(Pseudo-Areopagite)의 선례에 따라 마치 신적인 빛에 의해 밝혀지는 베일과 같이 밝혀진다. 이러한 세계관은 특히 그 시대의 전반적인 세계관이었다. 그리고 이러한 세계관을 위해 수거가 스테인드 글라스 창에서 발견해 낸 이미지는 너무나 분명하고 거부할 수 없는 것이어서 모든 이의 마음 속에 깊이 새

16) von Simson, 앞의 책, p. 51; E. Gilson, *History of Christian Philosophy in the Middle Ages* (New York, 1954), pp. 81~85 참조.

17) Thomas Aquinas, *Summa Theologica*, Ⅰ, 39, 8, trans. A. C. Pegis : "미에는 세 가지 조건이 포함된다. 우선 완전 무결성(integrity) 혹은 완전성(perfection)이 있는데 왜냐하면 손상된 사물들은 바로 그러한 사실로 인해 추하기 때문이다. 두번째 조건은 비례 혹은 조화이다. 그리고 마지막으로 세번째 조건은 광휘성 혹은 명료성이다. 왜냐하면 선명한 색을 띠고 있는 사물들은 아름답다고 말해지기 때문이다."

겨질 수밖에 없었다. 18)

미에 대한 중세적인 관점에 있어서 빛만큼 중요한 것은 척도(measure)
와 질서(order)였다. 미를 창조하기 위하여 예술가는 신의 나라의 질서
와 유사한 질서를 그의 작품에 부여하여야만 한다. 이러한 점을 폰 심
슨은 아벨라르(P. Abélard)가 쓴 다음과 같은 구절에 대한 논의에서 보
여주고 있다.

> 플라톤적 세계 영혼(world soul)을 세계 조화(world harmony)와 동일시한
> 다음, 아벨라르드는 천체의 음악이라는 고대의 개념을 '천상의 거처'에 관련
> 된 것으로 해석했는데, 천상의 거처란 천사와 성자들이 조화로운 조음에 깃
> 든 말할 수 없는 감미로움 속에서 신에게 영원한 찬양을 바치는 곳이다. 그
> 러나 그런 다음 아벨라르드는 이러한 음악적인 이미지를 건축적인 것으로 바
> 꾸어 놓았다. 즉 그는 천상의 예루살렘을 현세적인 것과 관련지우면서 그러
> 한 현세적인 것의 예로서 솔로몬에 의해 신의 "장엄한 왕궁"으로 세워진 사
> 원을 들었던 것이다. 중세의 독자라면 누구라도 다음과 같은 것을 알 수 있을
> 것이다. 즉 그것은 솔로몬의 사원이나 천상의 예루살렘과 같은 신성한 건축
> 물에 관한 성서적 표현들과 에스겔(Ezechiel)의 예견 등이 모두 이러한 건물들
> 의 척도에 대해 얼마나 많이 강조하고 있는가 하는 점이다. 이러한 척도에 대
> 해 아벨라르드는 플라톤적인 중요성을 부여하고 있다. 마치 천체에서처럼 솔
> 로몬의 사원에는 신적인 조화가 충만해 있다고 아벨라르드는 말하고 있다. 19)

이 같은 아벨라르드의 논의는 "성당은 우주의 '모형'이며 동시에 신의
도시의 이미지라는 성당에 관한 이중적 상징주의"20)를 암시해 주는 것
이다. 그리고 이러한 이중성은 가시적인 세계의 질서 특히 천체의 질서
그 자체가 신의 질서와 유사한 것이기에 당연한 것으로 예상되는 것이다.

⑤

재현(representation)이라는 관념에 대해서 얼마나 정확한 해석이 내

18) von Simson, 앞의 책, pp. 120~122.
19) 같은 책, p. 37.
20) 같은 책, 같은 곳.

려겼는지에 상관없이, 예술에 대한 이러한 관점은 감각적인 것이 신적인 것과 유비적인 관계를 맺고 있다고 여겨질 때에만 의미가 있는 것이다. 즉 이러한 관점이 전제하는 것은 가시적이며 물질적인 것이 비가시적이 며 정신적인 것을 의미한다고 주장하는 유비론(doctrine of analogy)을 인정하는 것이다. 따라서 이러한 관점은 존재 영역의 근본적인 연속성에 대한 믿음을 반영하고 있다. 비록 존재 영역에 있어서 순수히 지적인 최 고의 영역과 가장 낮은 영역, 즉 신적인 것을 거의 보유하고 있지 못한 영역 사이에는 상당한 거리가 있긴 하지만, 결코 메꾸어질 수 없는 틈 내지는 심연이 가로놓여 있는 것은 아니다. 다시 말해 이분법 대신에 위계 질서가 존재하는 것이다.[21] 존재 영역에 있어서 낮은 단계의 존재 는 높은 단계의 존재를 모방하며, 만물은 다양한 방식으로 신을 모방한 다는 위계 질서에 대한 이와 같은 믿음은 예술가로 하여금 영원한 것에 로 나아갈 수 있게 용기를 준다. 그러나 또한 중세적 사고 속에는 이러 한 도식이 파기되어야 한다고 주장하는 주관주의의 맥락이 들어 있다. 우선 무엇보다도 그 자체로서의 세계와 인간에게 나타나는 바로서의 세 계를 구분하고 있다. 후자가 전자에 대한 적합한 상(picture)이 아니지 않 느냐 하는 의문이 점차적으로 커짐으로써, 결국 쿠자누스(N. Cusanus)와 같은 사상가는 후자가 전적으로 하나의 상인지 아닌지에 대해 회의하게 된다. 그리하여 이제 유한한 이해는 실재 특히 무한한 신을 정당하게 다 룰 수 없다는 논의가 제기된다. 결과적으로 인간은 점차 세계가 무엇보 다도 인간 자신의 세계라고 생각하게 되며, 따라서 개별적인 것에 대한 관점이 새롭게 강조되게 된다. 인간이 대면하는 세계는 더 이상 저 세계 (the world)가 아닌 그의 세계(his world)이며, 근본적으로 이 세계는 그 것을 인식하는 인간에 의존된 세계이다. 이처럼 인간은 그의 세계를 구 축하였다.

그러나 인간이 그의 세계를 구성하였다는 진술이 그가 무로부터(ex nihilo) 세계를 창조하였다는 것을 의미하지는 않는다는 것은 확실하다. 즉 인간의 창조는 단지 재창조에 불과한 것이다. 다시 말해 그의 세계를

21) Sedlmayr, 앞의 책, p. 314 참조.

설정함에 있어 인간은 신의 창조를 따를 뿐이라는 것이다. 그러나 이 세계와 그에 관련된 모든 것이 본질적으로 인간에 의존한다는 사실을 의식하는 것이 중요하다. 그 가운데 신을 위한 여지란 없다. 뿐만 아니라 그 위에도 신을 위한 여지는 없다. 비록 그것이 유비적인 것이라고 할망정 인간에 의해 인식된 세계를 서술하는 언어와 그림들을 가지고 신의 존재를 표현하기 위해 사용하려고 한다면 그러한 시도는 필연적으로 실패할 수밖에 없다. 왜냐하면 유한한 것과 무한한 것은 같은 표준으로 잴 수가 없는 것이기 때문이다. 그래서 에크하르트(M. J. Eckhart)는 인간이 신을 발견하려 한다면 인간은 "인간의 언어", 다시 말해 그를 유한한 것과 결부시키는 모든 말과 형상에서 벗어나야 한다고 주장하였다. 그러므로 신은 세계를 초월해서가 아니라 인간 속에서 찾아져야 한다. 인간은 가시적인 것의 매개를 통해서 신과 만나는 것이 아니다. 인간은 좀더 직접적으로 신을 그 자신의 존재 근거로서 만난다. 이와 같은 인식과 더불어 중세의 위계적인 우주는 와해되고 또 미에 대한 중세적인 관점도 쇠퇴하게 되었다. 그리하여 인간은 더 이상 가시적인 것 속에서 신적인 것의 이미지를 발견하지 않게 되며, 또한 악마와 신의 중간에 지정된 자신의 위치를 아는 데서 어떠한 위안을 얻을 수도 없게 된다. 오히려 각 개인은 자신의 세계의 중심에 서게 된다. 세계는 본래의 상하(up and down)를 상실하고 점차적으로 평등해져서 결국 동질적인 것이 되고 만다.

　이러한 인간관이 종교 예술에 가하는 위협은 눈에 띌 만한 것이었다. 중세의 예술관은 다음과 같은 믿음에 의존해 있었기 때문이다. 즉 예술 작품과 묘사된 고차적 실재 사이에는 유비적인 관계가 성립한다는 생각이 바로 그것이다. 그러나 일단 무한한 것과 유한한 것을 같은 표준으로 잴 수 없다는 점이 인식되자, 유비론은 그 근거를 상실하게 되었다. 당시의 예술가들 역시 쿠자누스가 철학에서 풀고자 시도했던 문제에 봉착하게 되었던 것이다. 즉 모든 명사(name)는 유한한 것에 대한 명칭이라는 점에도 불구하고 무한한 신에 대한 명사를 발견한다는 것이 어떻게 가능한가 하는 문제가 그것이다. 다시 말해 어떻게 하나의 감각적인 이미지가 신성한 것과 의미있는 관계를 맺을 수 있는가이다.

무한자와 유한자를 결부시켜 놓고 있던 유대를 단절시킨 첫번째 결과
는 더 이상 감각적인 것이 신적인 것과의 유비적인 관계에 의해 신성
해지지 않고 현세적인 것이 되기에 이르렀다는 점이다. 자연 그대로의
것에 대한 관심의 증가가 이러한 사실을 나타내 준다. 그리하여 14세
기에 들어 황금빛 배경이 사라지기 시작하였다. 황금빛 배경은 유비론
이 사라짐과 더불어 그 존재 이유(rainson d'être)를 상실한 것이다. 그와
동시에 원근법과 형체에 대한 관심이 새로이 부각되기 시작했다. 마리
탱(J. Maritain)은 예술가가 참된 실재를 드러내는 대신에 점차 그 실재
의 환상이나 그 현상에 만족하려고 하는 태도를 개탄한 바 있는데, 이
경우 그는 이와 같은 발전의 배경 및 왜 이러한 변화가 결코 돌이킬 수
없는 것인지의 이유에 대해 정당한 판단을 내리는 데 실패하고 있다.[22]
이미 잃어 버린 것을 다시 회복하기 위해서는 인간은 증대된 자의식을
포기해야만 할 일이기에 말이다. 그러나 이러한 자의식은 인간의 선택
이라기보다는 오히려 인간의 운명이다.

이와 같은 관점이 강조되는 경우, 과연 종교 예술이 여전히 가능할 수
있겠는가? 이제 감각적인 것이 현세적인 것이 되었다면, 감각적인 것
을 받아들여야만 하는 예술이 현세적인 세계의 한 소산 이상의 것일 수
있겠는가? 이와 같은 환경하에서 종교 예술을 창조하려는 시도란 결국
종교를 타락시키고 왜곡시키는 것이 아닌가? 여전히 세계 속에 신적인
것이 들어 있는 경우라면 예술가는 신적인 것을 표현하고자 할 수 있
다. 그러한 경우로는 특히 그리스도를 들 수 있을 것이다. 그러나 유한
한 것에 신적인 것이 들어 있다는 것은 이제 예술이 정당화할 수 없는
역설이 되고 말았다. 예술은 단지 그리스도의 인성(humanity)만을 드러
낼 수 있을 뿐이지, 그의 신성(divinity)을 드러낼 수는 없다.

종교 예술에 대한 종교 개혁의 공격은 단지 중세 후기의 일반적 사상
을 발전시킨 것에 불과하다. 유비의 붕괴와 더불어, 감각적인 것과 신적
인 것은 완전히 분리되었다. 그리하여 더 이상 양자를 혼합한다는 것은

22) J. Maritain, *Art and Scholasticism*, trans. J. W. Evans (New York, 1962), p. 52.

마치 후자를 타락시키는 것처럼 해석되게끔 되었다. 따라서 예술과 종교는 점차 분리되게 되었다. 종교 개혁과 르네상스는 가시적인 것이 더 이상 신적인 것을 모방하는 데 사용될 수 없다는 동일한 인식의 서로 다른 두 측면을 강조하고 있는 것들이다. 종교 개혁은 에크하르트의 충고에 따라 내면에서 신을 추구하는 데 반해, 르네상스는 인간을 세계의 척도로 삼고 있다. 그 결과로서 나타나게 된 것이 인간주의적인 예술과 예술이 없는 종교이다.

⑥

이러한 어려움들에도 불구하고 반종교 개혁은 다시 한번 다음과 같은 예술을 요구할 수 있도록 해주었다. 즉 그것을 통해 가능하게 된 시각 예술이란, 그것을 이용함으로써 우연히 신성한 것이 되는 예술이 아니라 오히려 그것의 예술적인 진술로 인해 본질적으로 신성시되는 예술을 말한다. 이러한 새로운 관점을 엿볼 수 있는 최초의 흔적은 이미 중세 후기의 건축에서 발견될 수 있다. 그 좋은 예가 잘츠부르크의 프란체스코 교회이다. 이 교회는 13세기 전반의 무겁고 어두운 본당 — 이 본당은 고딕 형식을 사용했음에도 불구하고 여전히 로마네스크적인 정조를 띠고 있다 — 과 2세기 후에 세워진 밝고 가벼운 성가대석이 이루는 대비에 의해 지배되고 있다. 성가대석은 어둠으로부터 영묘하게 솟아 올라 있는데, 그로 인해 우리는 성가대석에 가까이 다가가 그 속으로 들어갈 수 없게 된다. 따라서 건축물은 하나의 그림이 되며, 성찬대는 무대가 된다. 이 전체를 이중의 움직임이 지배하고 있다. 즉 우리의 눈은 앞쪽의 밝은 제단 구역을 향해 인도되는데, 바로 그 제단 구역에서 또한 우리의 눈은 높이 솟아 있는 창 사이의 벽(pier)의 자극을 받아들이게 된다. 그런데 이 두번째 움직임은 그 구조 내에 머물게 되지 않는다. 관중의 관점에서 볼 때 시선의 움직임은 해소되지 않고 무한한 저 피안으로 인도되고 있다. 그러므로 성 프란체스코 교회는 그 자체 내에 중심

을 갖고 있지 않는다는 점에서 편심적이라고 말할 수 있겠다. 또 이러한 점에서 성 프란체스코 교회는 하나의 예술 작품이 하나의 완결된 전체여야 한다는 전통적인 요구에 도전하고 있는 것이다. 이 교회는 그와 같은 것으로 경험되지 않는다. 오히려 우리는 열려져 있는 예술 작품을 대면하게 된다. 따라서 관객은 유한하고 감각적인 것 속에 머물러서는 안 된다. 이 예술 작품은 하나의 운동을 전해 주는 것이지, 결코 종착점을 전해 주는 것은 아니기 때문이다. 그러나 이와 같은 예술은 우리에게 더 이상 초감각적인 것의 이미지를 제공한다고 말해질 수 없다. 즉 이 예술 작품은 감각적인 것을 더 이상 신적인 것을 향한 영혼의 점진적인 상승의 한 단계로서 사용하고 있지 않다. 오히려 이 예술 작품을 통해 우리는 어떤 충동을 느끼게 되는데, 그 같은 충동으로 인해 우리는 단순히 감각적이며 유한한 것을 넘어서고 싶어진다. 다시 말해 이러한 예술은 단지 감각적인 것 그 자체의 운동에 의해 감각적인 것을 부정하기 위해서만 감각적인 것에 호소하고 있는 것이다. 그리고 그것은 환상을 부인하기 위해서만 환상을 설정한다. 이러한 점에서 성 프란체스코 교회는 일련의 발전을 지시해 주는 것이라고 할 수 있다. 그와 같은 발전에는 베르니니(G. L. Bernini)와 보로미니(F. Borromini), 그리고 잘츠부르크 성당보다 300년 후에 벨텐부르크 성당을 세운 아삼(Asam) 형제가 포함된다. 그들은 비록 서로 다른 언어를 사용하고 있긴 하지만 종교적 건축에 대해 동일한 접근을 보여주고 있는 것이다.

물론 이러한 발전에 있어서도 여전히 우리는 아름다운 것이란 이상적이거나 신적인 것이 감각적으로 드러난 것이라고 서술할 수 있을 것이다. 그러나 이러한 발전에 있어서 감각적인 것과 신적인 것 사이의 관계는 유비라는 개념을 통해서는 더 이상 이해될 수 없는 것이다. 즉 이러한 예술은 유비라는 개념 대신에, 알려진 어떤 것으로서가 아닌 알려지지 않은 어떤 것으로서의 신적인 것과 인간을 연관시키고자 하는 소망을 표현함으로써 신적인 것을 가리키는 것이다.

따라서 종교 예술에 대한 개념은 두 가지로 구분될 수 있다. 하나는 정적인 것이고, 다른 하나는 동적인 것이다. 전자는 예술을 영원한 것의

상이게 하며, 후자는 영원한 것에 대한 인간의 갈망의 표현이다. 유비론이 붕괴됨에 따라 오직 후자만이 가능하게 되었다. 왜냐하면 자의식이 좀더 강화된 시대에 있어서의 종교 예술은 더 이상 전통적인 의미로서 신적인 것을 모방할 수가 없게 되었기 때문이다.

제 2 장
데카르트적 전통

①

만약 어떤 사람이 중세 예술을 단지 복제품을 통해서만 알고 있다면, 때때로 그는 본래의 실물을 보고는 실망하게 되곤 한다. 사진은 교회의 어두운 구석에 숨겨져 있거나, 보기 위해 목을 빼야 할 만큼 너무 높이 있는 것들을 보여줄 수 있을 뿐만 아니라 보다 커다란 전체의 한 부분으로 보여질 때는 도저히 통일적으로 보이지 않는 것에 대해 어떤 통일적인 모습을 제공할 수도 있다. 따라서 전체적인 맥락에서 분리되어 있을 때의 세부는 그것이 본래 놓여져 있던 데에서는 지니지 못했던 의미를 가질 수 있다. 그러나 복제된 세부와 비교해 볼 때 전체 작품은 혼돈되고 불명료한 것으로 보인다. 왜냐하면 전체 작품에는 상이한 시간과 상이한 장소에서 일어난 사건들이 결합되어 있기 때문이다. 요컨대, 우리가 예술 작품에 대해 기대해 왔던 시간과 공간의 통일이 중세의 예술에는 결여되어 있다.

우리는 이러한 통일성이 르네상스에 의한 것이라고 본다. 그리고 르네
상스에 의한 이러한 예술 작품의 통일성은, 예술 작품이란 일정한 시점
에 연관되어 그 구도가 잡혀져야 한다는 요구에 기초하고 있는 것이다.
이와 같은 요구로 인해 새로운 동질성이 대두되었다. 다시 말해 회화에
있어 모든 대상은 하나의 공간에 놓이게 되며, 동일한 빛과 대기에 의해
둘러싸이게 된다는 것이다. 이러한 동질성 때문에 호베마(M. Hobbema)
의 《미들하니스의 가로수 길》(*The Avenue of Middelharnis*) 같은 작품이
일체의 중세 예술로부터 구별되고 있는 것이다. 이 그림은 몇몇의 기본
적인 비례에 기초해 있다. 아마도 캔버스의 약 3/4 을 하늘로서 구획짓
고 있는 수평선을 분명하게 그려 넣음으로써 이 그림은 네덜란드 풍경
의 단조로움을 강조하고 있다. 수직적으로 볼 때 그림은 관객을 향해 달
려오는 길 맨 앞에 있는 가로수에 의해 거의 균등한 세 부분으로 분할되
어 있다. 즉, 점으로 수렴하는 가로수 길의 선, 그 길을 따라 놓인 물
이 가득찬 도랑, 뒤로 멀어져 가는 나무의 열 등, 이 모든 것이 지평선
의 중심을 향해 있다. 따라서 이 그림은 원근법에 대한 하나의 사례 연
구가 될 수 있다. 이 작품에서의 원근법은 세계를 변형시킴으로써 그
중심이 관객에 있도록 만든다. 호베마는 하나의 완벽하고 잘 정돈된 세
속의 세계를 우리에게 선사하는데, 이러한 세계에서 우리는 마치 가로수
길을 산책하고 있는 부유한 시민마냥 안온한 기분을 느끼게 된다.

그러나 이 그림의 세계를 세속적이라고 부르는 것이 과연 정당한 것인
가? 물론 이 작품은 보다 고차적인 실재를 그려내고 있지는 않다. 즉
이 작품은 우리로 하여금 유한한 것을 초월하도록 유도하지는 않고 있
다. 그러나 이 작품은 자연에 대한 단순한 모방 이상의 것이다. 호베마
역시 이상화하고 있다. 즉 사실의 세계는 덜 정돈되어 있으며 이해하기
어려운 것인데, 호베마는 세계를 인간의 이미지로 혹은 좀더 좋게 말하
면 이성의 이미지로 재구성시켜 놓고 있는 것이다. 그러나 그가 세계를
인간화시켰다는 말이 반드시 그가 세계를 세속화시켰다는 것을 의미하는
것은 아니다. 이성을 긍정하는 것이 인간을 신과 가장 비슷하게 만드는
것임을 인정할 때라면, 좀더 이성적인 세계를 제시하는 것은 좀더 신

적인 세계를 제시하는 것이다. 이러한 믿음이 르네상스 예술론의 토대
이며, 또한 데카르트(R. Descartes)로부터 비롯된 합리주의자들의 미학에
있어서도 여전히 중요한 역할을 하고 있다.

☐2

원근법이 예술 작품에 새로운 동질성을 부여하게 되면서, 인식적 주관
을 강조하는 데카르트는 체험의 이질성을 부정하고 그 대신에 동질적이
고 객관적인 세계상을 제시한다. 그에 의하면 이러한 동질적이고 객관
적인 세계는 인식적 주관에 그 기초를 두고 있다.[1] 그러나 그는 주관이
유일한 기초가 되는 것을 거부하고 있다. 왜냐하면 세계에 대한 인간의
이해는 창조적이라기보다는 재창조적이라는 자각과 결부되고 있기 때문
이다. 그러므로 인간은 유한하고 불완전한 방식으로 신의 사유를 따를
뿐이다. 다시 말해, 인간의 인식의 척도는 신의 인식에 있다.[2]
 그렇다면 참된 인식이기 위하여, 다시 말해서 신적인 인식의 이미지이
기 위하여 인식은 과연 어떠한 것이어야 하는가? 이에 대한 데카르트
의 대답은 유명하다. 즉 인간은 수학자만큼 명석하고(clear) 판명하게
(distinct) 사유할 때 실재를 가장 옳바르게 인식한다는 것이다. 따라서
그 결과 우리는 필연적으로 감각적인 것에 대해 평가 절하하게 된다. 그
리고 예술이 감각적인 것에 의존하는 것이라면, 이러한 평가 절하는 결
국 예술에 대한 평가 절하가 된다. 만약 인간은 어떠한 존재이어야 하
는가에 대해 예술이 정당하게 다루려고 한다면, 우리는 예술이 명석하
고 판명하기를 요구해야만 한다. 즉 예술은 가능한 한 사유와 같이 되
어야 한다. 그러나 데카르트적인 전통에 의해 제기되는 이러한 요구는
예술가에게는 일종의 역설일 수밖에 없다. 왜냐하면 예술이 사유와 같

1) M. Heidegger, "Die Zeit des Weltbildes", *Holzwege* (Frankfurt a. M.,
 1950), pp. 69~104 참조.
2) K. Harries, "Irrationalism and Cartesian Method", *The Journal of
 Existentialism*, 제 7 권, 제 23 호 (1966, 봄), pp. 295~304 참조.

은 것이 되는 것은 예술이 감각적인 것, 즉 예술이기를 중단하지 않고
서는 불가능한 일이기 때문이다. 그러나 직접적인 것에 관한 주장에 대
해 좀더 주의를 기울인 라이프니츠(G. Leibniz)는 우리가 그 이유를 명
석하고 판명하게 말할 수 없음에도 불구하고 어떤 것이 참되다는 것을
때때로 확신하게 된다는 사실을 지적하고 있다.

> 내가 그 차이점이나 특징이 무엇인지를 말할 수 없는 데에도 불구하고 다른
> 것들 중에서 어떤 것을 인식할 수 있는 경우에, 그러한 인식은 혼연하다
> (confused). 실제로 우리는 가끔 하나의 시나 그림이 잘 혹은 잘못 이루어져
> 있다는 사실을 명석하게, 즉 추호의 의심도 없이 인식할 수 있다. 왜냐하면
> 거기에는 우리를 만족시켜 주거나 우리에게 충격을 주는 "나도 모르는 그
> 무엇"(I don't know what)이 있기 때문이다. 그러나 이러한 인식은 판명한
> 것은 아니다. [3]

진리는 명석하고 판명한 관념뿐만 아니라 혼연한 관념으로부터도 비롯
된다는 라이프니츠의 주장은 볼프(C. Wolff)에 의해 계승되었다. 볼프는
라이프니츠에 동의했을 뿐만 아니라, 한 걸음 더 나아가 실재에 대한 우
리의 인식이 좀더 충분한 것이 되려면 명석하고 판명한 인식 이외에 혼
연한 관념도 인정되어야 한다고 주장했다. 모든 명석하고 판명한 인식은
명료성과 엄밀성에 대한 대가를 치루어야만 한다. 즉 명석하고 판명한
인식은 개별적이고 특수한 것을 잃게 된다는 것이다. 그래서 볼프는 명
석하고 판명한 인식의 이 같은 결핍을 보충하기 위하여 역사를 요구했
는데, 이유인즉 역사란 개별적인 것에 관심을 갖기 때문이다. [4]

감각적인 것을 다시 인정함으로써 볼프는 바움가르텐(A. G. Baumgarten)
으로 하여금 데카르트적 전통 위에 그의 고유한 미학을 세울 수 있게 해
주었다. [5] 바움가르텐 역시 판명한 인식과 혼연한 인식을 구분하였다. 인

3) G. Leibniz, *Discourse on Metaphysics*, XXIV, in *Discourse on Metaphysics, Correspondence with Arnauld and Monadology*, trans. G. R. Montgomery (La Salle, Ill., 1953), p. 41.
4) A. Bäumler, *Kants Kritik der Urteilskraft. Ihre Geschichte und Systematik* (Halle, 1923), I, pp. 193~197 참조.
5) A. G. Baumgarten, *Reflections on Poetry*, trans. and introd. K. Aschenbrenner and W. B. Holther (Berkeley and Los Angeles, 1954); *Aesthetica* (Frankfurt d. O., 1750).

식은 그것이 하나의 초점에 맞춰져 부적절한 것이 제거될 때 판명한 것
이 된다. 따라서 철학적 인식이나 과학적 인식은 구체적인 것의 혼연함
으로부터 추상된 것이다. 그러나 인식에는 좀더 직접적인 또 하나의 방
식이 있는데, 감성이 바로 그것이다. 감성(sensibility)은 명석·판명하지
않기 때문에 오성(understanding)에 비해 열등하다. 그러나 감성은 구체
적인 것이 지니는 풍부함을 희생시키지 않는다는 점에서는 오성보다 우
월하다. 오성과 감성은 둘 다 우리로 하여금 실재에 접근하게 해주지만,
양자는 일치할 수 없다. 왜냐하면 인식은 판명함을 상실하게 될 때 외
연을 획득하며, 또 그 역이기도 하기 때문이다. 그러나 인간은 구체적
이며 개별적인 것에 대해서는 명석하고 판명한 관념을 가질 수 없다. 과
학자와 마찬가지로 철학자도 실재의 그 같은 구조, 즉 구체적이거나 존
재적인 계기에 대해서는 알지 못한다. 왜냐하면 그들이 인식하고 있는
것은 개별적인 것이 아니라 보편적인 것이기 때문이다. 바로 이 같은
오성의 결함으로 인해 바움가르텐은 감성도 똑같이 필요하며 또한 그것
은 실재에 대한 과학적 인식을 보충하는 것이라고 주장하게 되었다. 오
로지 신만이 직접적인 직관을 통해 실재를 파악할 수 있는데, 직접적
직관이란 판명함과 풍부함을, 다시 말해 내포적 명료성과 외연적 명료
성을 결합시켜 주는 것이다. 그러나 유한한 인간에게는 이러한 직접적인
직관이 불가능하다. 신의 인식을 본떠 자신의 인식을 만들어 내려 하지
만 인간은 반드시 둘 중의 한 측면은 정당하게 다룰 수가 없다. 따라서
세계를 그 풍부함 속에서 드러내 주는 예술이 세계의 구조를 드러내 주
는 과학을 보완하는 데 필요한 것이다.

바움가르텐은 예술 작품을 완전성의 감성적 표현(sensuous presentation
of perfection)이라고 정의했다. 여기서 우리는 **미란 감성적 완전성**이라는
구절을 보게 되는데, 이 구절은 칸트(I. Kant) 이전의 미에 대한 많은
논의 속에 나타났던 구절이다. 예술 작품은 어떤 느슨한 부분이나 결여
된 부분이 없이 모든 부분이 필연적으로 결합되어 하나의 통일성을 이
루도록 하는 방식으로 다양함을 표현해야 한다. 따라서 단일한 인상은
결코 아름다운 것이 아니다. 즉 우리가 미를 느끼게 되는 경우는 다양

함의 통일을 통해 하나의 예술 작품이 이루어지는 경우뿐이다. 그러나 이러한 통일성은 명석하고 판명하게 감지되는 것이 아니라고 바움가르텐은 주장했다. 즉 예술 작품의 통일성이란 결론을 끌어내기 위해서는 반드시 모든 단계가 요구되는 논리적 주장의 통일성과 같지 않다는 것이다. 따라서 명석하고 판명한 인식 능력으로 이해되는 이성은 미를 미리 배제하고 있다.6) 그러나 다른 한편, 미에 대한 인식이 이루어지는 경우에는 반드시 이성 그 자체는 아니나 이성과 같은 어떤 것이 작용해야만 한다. 그것이 이성과 다른 점은 연관 관계를 판명하지 않게 파악한다는 점이다. 바움가르텐은 이러한 감성적 인식 능력을 유사 이성(analogon of reason) 혹은 취미(taste)라고 불렀다. 따라서 논리학자가 이성이 작용하는 방식을 기술하듯이, 이 후자의 능력이 작용하는 방식을 기술하는 것이 가능하다고 바움가르텐은 생각했다. 논리학인 로지카(logica)가 이성의 학이듯이, 감성의 학인 에스테티카(aesthetica)는 취미의 학이다.7) 보다 저급한 이 취미의 능력은 인간이 미를 인지할 수 있게 하는 능력이므로, "에스테티카"라는 말은 예술 철학을 지시하는 말로 사용되어 왔다. 실제로 오늘날 미학이라는 말로 번역되고 있는 "에스테틱스"(aesthetics)와 예술 철학(philosophy of art)이라는 두 개념은 거의 구별할 수 없게 되었다. 그러나 이러한 용어 사용은 그 자체가 이미 미에 대한 특정한 관점에로 인도할 특정한 인간관을 반영하고 있는 것이다.

요컨대, 바움가르텐에 있어서는 아름다운 것이기 위해 예술 작품은 통일성을 지녀야 한다. 그는 라이프니츠주의자들이 예정 조화(pre-established harmony)라고 했던 우주와 예술 작품간의 관계를 지적함으로써 이 같은 생각을 더욱 발전시켜 놓고 있다. 즉 예술가는 또 하나의 세계, 즉 우주와 유비적인 관계에 있는 소우주를 창조하는 사람이다. 따라서 예술 작품은 비록 훨씬 작은 규모이긴 하지만 창조의 완전성과 유사한 완전성을 갖는다.8) 유한한 인간이 자연에서보다 예술 작품에서 좀더 명

6) A. G. Baumgarten, *Metaphysik*, trans. H. Meyer (Halle, 1783 , 468절.
7) Baumgarten, *Reflections on Poetry*, 116절.
8) "시인은 세계의 사물들에 기호를 붙이는 사람 내지 창조자와 같다. 따라서 시는 세계와 같아야만 한다. 그런 까닭에, 실제 세계에 관하여 철학자에게

료하게 미를 파악할 수 있는 것은 이처럼 예술 작품이 우주를 축소해 놓고 있기 때문이다. 자연은 인간의 능력에 비해 너무나 풍부하다. 그래서 철학자와 과학자는 자연에 의해 전개된 기본 질서를 밝히고자 꾸준한 노력을 아끼지 않는다. 그러나 그들의 인식은 불완전할 뿐만 아니라, 신이 그 자신의 창조의 영광을 눈깜짝할 사이에 파악한 것과 같은 그러한 직접성을 결핍하고 있다. 그러나 예술 작품에 있어서는, 예를 들어《미들하니스의 가로수 길》과 같은 그림에 있어서는, 인간은 자신의 능력에 알맞는 방식으로 완전성을 가질 수 있다. 즉 예술 작품에서 인간은 편안함을 느끼는 것이다. 예술가는 신의 완전성을 인간이 이해할 수 있는 언어로 번역하여, 인간으로 하여금 그것을 파악할 수 있도록 해주기 때문이다. 그러므로 신을 가장 닮은 자는 무엇보다도 예술가이며, 두번째로는 예술의 미를 인식할 수 있는 자를 들 수 있다.

바움가르텐 자신은 이 같은 마지막 진술에 대해 그것이 너무 지나친 주장이라고 거부했을 것이다. 즉 그는 감성에 적당한 자격을 인정함으로써 데카르트가 이성을 지나치게 강조한 것을 수정하는 데 만족했을 뿐인 것이다. 그러나 그 자신이 생각했던 것보다 훨씬더 이 같은 방향으로 발전해 온 예술 철학을 상상해 보기란 어려운 일이 아니다. 그래서 이성을 취미의 적으로, 과학을 예술의 적으로 삼음으로써 인간의 두 능력간의 대립을 훨씬더 예리하게 강조할 수도 있을 것이다. 또 감각과 상상이 인간에게 실재에 대한 취미를 제공하는 반면, 추상화의 과정을 통해 실재를 추구하는 지성은 구체적인 것을 상실하는 경우에 한해서만 — 마치 거미줄을 쳐 놓고 이 거미줄이 세계인 양 착각하는 거미처럼 — 가능하다고 주장할 수도 있을 것이다. 이성을 지나치게 강조하는 데카르트적인 태도는 따라서 파기되어야 했다. 이 같은 데카르트적인 태도에 대한 거

분명한 것은 그것이 무엇이건간에 유추에 의하여 시에서도 동일하게 표현되어야 한다"(*Reflections on Poetry*, 68절). 시나 예술 작품이 하나의 주제—Baumgarten은 주제를 "그것의 표상이 논의 가운데 제공된 다른 표상들의 충분 조건(sufficient reason)을 포함하지만, 그 자체의 충분 조건은 다른 표상들 속에 포함되지 않는 것"(*Reflections on Poetry*, 66절)이라고 정의한다 — 에 의해 통일되듯이, 우주의 충분 조건은 신 속에 포함된다. 신은 세계의 주제이다.

부야말로 많은 현대적 가치관의 특징일 뿐만 아니라 18세기 사상의 특징이기도 하다.

물론 바움가르텐은 이러한 사변들과는 상당한 거리가 있었다. 그는 예술과 과학 모두가 실재를 드러낸다고 주장했다. 그리고 비록 바움가르텐은 그 중 예술의 길이 과학의 길만큼 좋다는 사실을 제시하고는 있지만, 그는 결코 그의 모든 독자들이 그것을 확신할 수 있도록 해주지는 못했다. 그래서 우리는 그의 계승자들 가운데서 이성을 강조하는 데카르트의 본래적 입장에로 되돌아가려고 하는 경향을 발견할 수 있다. 그들이 데카르트의 본래적 입장에로 되돌아가려고 한 이유는 다음과 같이 생각했기 때문이다. 즉 외연적 명료성과 내포적 명료성을 성공적으로 결합시킬 수 있는 정도로까지 인간이 자신의 지적인 능력을 증대시킬 수가 있다면, 그는 예술가에 의해 인간에게 주어진 것보다 훨씬더 완전한 인식에 도달할 수 있지 않을까 하는 생각 때문이었다. 예컨대 수많은 단계들을 거치지 않은 채 어떤 복잡한 정리(theorem)를 즉각적으로 파악하는 수학자들은 예술 작품에서 발견되는 것보다 훨씬더 완전한 미를 파악한다고 주장할 수도 있을 것이다. 이러한 맥락에서 멘델스존(M. Mendelssohn)은 예술이란 단지 인간이 연약하다는 표시이므로 예술을 그렇게 높이 평가하지 말라고 경고한 바 있다. 바움가르텐은 아마 그의 이러한 관점을 시인했었을 것이다. 그러나 바움가르텐은 또한 인간이란 그가 인간인 까닭으로 명석하고 판명한 인식만큼이나 예술도 필요로 한다고 덧붙일 수 있었을 것이다. 즉 명석하고 판명한 인식과 그렇지 못한 예술 모두를 추구하는 속에서만 인간은 신의 형상대로 창조된 존재로서의 자신의 운명을 정당하게 다룰 수 있다는 식으로 말이다.

3

17세기와 18세기의 철학적 사고는 이와 같은 양극 사이에서 동요했다. 즉 두 가지 인간상이 서로 경쟁했는데 하나는 이성(reason)에 대한

강조였고, 다른 하나는 정감(sentiment)에 대한 강조였다. 우선 이성을
주장하는 데카르트주의자는 인식이란 그 확실성의 근거를 제시해야 한
다고 요구했다. 반면에 정감에 대한 옹호자는 어떠한 설명을 할 수도
없고 할 필요도 없이 올바른 것에 대한 내적인 감관(innate sense), 즉
직관적 확실성을 원했다. 그리고 이러한 내적인 훌륭한 감관은 취미로
불리워졌다. 이 취미라는 개념이 처음으로 대두된 것은 17세기 중엽 스
페인에서였다. 그라시앙(B. Gracián)과 이탈리아 르네상스의 사상들을
발전시킨 그의 많은 후계자들은 새로운 인간관으로 세계를 놀라게 했는
데, 이 새로운 인간관이란 바로 취미를 지닌 인간(man of taste)이라
는 것이었다.[9] 데카르트의 이성적 인간과는 달리 취미를 지닌 인간은
자신의 행위를 지배하는 어떠한 원리도 갖고 있지 않다. 즉 그는 어떠
한 규칙도 필요로 하지 않는다. 그는 주어진 상황에서 무엇을 해야 하
는지, 재판정에서 혹은 세상에서 어떻게 행동해야 하는지를 직관적으로
안다. 다시 말해, 그는 무엇이 요구되고 있으며 그에 맞게 무엇을 해야
할지를 직접적으로 파악한다는 것이다. 그는 임기응변의 능력을 지닌
자로서, 내면의 소리를 듣는 자이다. 그의 내면의 소리는 철학자의 성
가신 원칙보다 훨씬더 믿을 만한 것이다. 그가 지니고 있는 것은 결코
학습된 것이 아닌 예술적 재능이다. 그 자신 그러한 능력에 대해 설명
할 수 없으며, 다른 사람들은 단지 서투르게만 그의 그러한 능력을 모
방할 수가 있다. 그는 자신의 비밀을 다른 사람들과 나눌 수 없는데,
왜냐하면 그 자신도 자신의 비밀에 대해 알고 있지 못하기 때문이다.
따라서 취미는 불가피하게 개인적인 것일 수밖에 없으며, 한 개인의 속
성일 수밖에 없다. 취미를 지닌 인간은 삶이라는 무대 위에서 성공하기
는 했으나 외로운 배우인 셈이다.

　이 같은 취미 개념은 미에 대한 논의에 있어서 특히 중요한 것이 되었
다. 따라서 대상의 미를 구성하는 것이 무엇인가를 말할 수 없다는 라이
프니츠(G. W. Leibniz)의 지적이 계속해서 반복되었다. 그리하여 뒤 보스

9) Bäumler, 앞의 책, 제1권; E. Cassirer, *Die Philosophie der Aufklärung*
　(Tübingen, 1932)에 나오는 논의 참조.

(A. Du Bos)는 미에 대한 감각을 제 6 감이라고까지 말하고 있다. 즉 뒤
보스는 미의 원리에 대한 고찰은 왜 우리가 어떤 것을 노랗다고 하는지
에 대한 고찰만큼이나 무익한 것이라고 느꼈다. 이와 유사하게 부흐르
(D. Bouhours)도 심정(heart)과 감정(feeling)을 강조하였다. 반면 브왈로
(N. Boileau)는 훌륭한 감관은 버질리우스(Vergilius)보다 더 믿을 만한 안
내자라고 찬미하고 있다. 샤프츠베리(A. E. C. Shaftesbury)도 애매한 플
라톤적 표현을 통해 이와 유사한 관점을 취했다. 그에 의하면 미는 진
리와 동일하지만 데카르트의 진리와 동일한 것은 아니다. 즉 미는 명석
하고 판명한 추론에 의해 얻어지는 것이 아니다. 오히려 미는 영감된 예
술가만이 파악할 수 있는 우주의 신비한 질서를 가리키는 것이다. 따라
서 진리의 유일한 기준은 영감이다. 이처럼 예술가는 신에 의해 사로잡
혀야만 한다. 그러기에 예술가는 예언자이기도 하다. 그러나 예술가는
무엇이 그로 하여금 신적인 것을 표현할 수 있도록 해주는지에 대해 설
명할 수가 없다. 바로 여기에서부터 천재(genius)라는 개념이 도출되었는
데, 천재란 예술에 대해 법칙을 부여해 주는 존재를 의미하는 것이었다.

이러한 이론 속에 내포되어 있는 개인주의는 쉽사리 그와 정반대되는
절대주의로 인도된다. 왜냐하면 취미 능력을 지닌 사람은 오로지 자기
자신의 신념만을 따를 필요가 있다는 주장이 용납될 수 있는 일이기는
하지만, 그러한 사람은 드물기 때문이다. 예술에 있어서나, 윤리학에 있
어서나 혹은 정치학에 있어서, 무엇이 옳은 것인지에 대한 이러한 직접
적 인식은 대부분의 사람들에게는 불가능한 것이 되고 있다. 그렇다면
천부적인 능력을 보다 적게 타고난 사람들은 어디에서 자신들의 원리를
취하게 되는가? 어디서 그들은 취미의 기준을 발견하게 될 것인가? 취
미를 지니지 못하고 있기에 그들은 자신의 삶이나 예술을 지배할 수 있
는 바의 다른 법칙들로부터 그 기준을 빌어와야만 한다. 취미를 지닌 인
간과 그의 성공을 지켜본다고 해서 그의 비밀을 발견할 수는 없지만, 그
럼에도 불구하고 취미를 지니지 못한 사람들은 그를 모방하려고 한다.
그 결과 사람들은 자신에게 법칙이 주어지기를 요구하게 된다. 이러한
요구 속에는 은연중 불안감이 내재해 있다. 즉 자신의 지성을 믿지 못

함으로써 인간은 자신의 지성을 논리적인 규칙하에 종속시켜 놓는다. 또 옳고 그름에 대한 자신의 이해를 믿지 못함으로써 인간은 행위에 대한 규칙을 요구한다. 그리고 그와 마찬가지로 자신의 미적 판단을 믿지 못함으로써 인간은 자신에게 어떻게 그려야 할지 혹은 어떻게 써야 할지를 말해주는 규칙을 요구하게 된다. 그리하여 그를 대신해서 사유를 해주는 논리학에 매혹되며, 또 주어진 상황에서 해야 할 것을 결정해야만 하는 일로부터 인간을 해방시켜 주는 의식(ceremony)에 매혹되고, 또한 예술에 있어서는 취미의 기준을 인간에게 제공해 주는 아카데미에 매혹된 시대에 데카르트와 라이프니츠는 속해 있었다.

따라서 한편으로 취미는 모든 규칙으로부터 독립되어 있다는 주장과, 다른 한편으로는 취미 능력을 지니지 못한 사람들을 이끌어 주기 위한 기준을 설정하고자 하는 욕구 사이에 성립되는 긴장 관계가 당대의 많은 문헌에 드러나 있다. 때로는 취미의 이론이 예술가에게 가져다 줄 수 있었을 자유 때문에 예술가와 사상가들은 모두 겁을 먹었던 것처럼 보인다. 그들은 마치 두려움에 사로잡힌 것마냥 그 자신의 과감성으로부터 뒷걸음질쳐, 아카데미시즘이라는 안전한 은신처에로의 복귀를 옹호함으로써 자신의 자유를 보상하려 했던 것 같다. 이상적인 것에 대해 명료한 의식을 가지지 못했고, 또 그것없이는 스스로를 주장할 용기가 없었기에, 인간에게 있어서 책임은 벗어 버리고 싶은 하나의 짐이 될 수밖에 없었다. 그리하여 사이비 이상(pseudo-ideal)이 이상을 대신하게 되었다. 즉 그것은 개인 스스로가 설정한 것이 아니라 그가 밖으로부터 받아들인 대체물이다. 샤프츠베리 역시 예외가 아니었다. 그는 자신의 영감론을 통해서 예술가에게 자유를 제공해 준 바 있다. 그런데 이제 그는 그러한 자유를 두려워하는 것처럼 보인다. 어떻게 우리는 단순한 열광과 영감을 구별하게 되는가? 여기서 영감은 신적인 것의 인지에 그 근거를 두고 있음에, 열광은 그러한 근거를 상실해 버린 영감으로 규정되고 있다. 따라서 샤프츠베리는 미에 대한 몇 가지 확실한 기준을 제시하기 위해 규칙과 범례의 중요성을 강조하고 있다. 그래서 그는 고대 조각상에 대한 연구를 추천한다. 그 이유로서 우리는 자연에서 보

다 오히려 고대의 조상에서 미를 발견하기 때문이라는 것이다. 샤프츠
베리는 하나의 체계를 따른다는 것은 스스로를 어리석게 만드는 가장
교묘한 방법이라고 지적하면서도[10] 또한 그는 고딕이나 바로크 건축에
표현되어 있는 자유에 대한 그 당시의 두려움을 공유하고 있었다. 고딕
이나 바로크 건축에 표현되어 있는 자유는 대담하면서도 길들여지지 않
은 제멋대로의 것으로 여겨졌기 때문이다. 그리하여 그는 다음과 같이
말하고 있다. "조화란 자연에 의한 조화이다. 그러니 인간이 자신들의
음악에 있어서 그토록 우스꽝스러운 판단을 하도록 내버려 두라. 또한
균제와 비례 역시 자연 속에서 발견되는 것이다. 그러니 인간의 공상이
제멋대로 배회하게 내버려 두라. 혹은 건축이나 조각내지는 디자인 예술
에 있어 그들의 양식이 고딕적이게 내버려 두라."[11]

홈(D. Hume)도 샤프츠베리와 비슷한 면을 지니고 있다. 즉 그 역시 정
감은 늘 올바르다고 주장하는 것처럼 보이면서도, 다른 한편으로는 취미
의 기준을 발견하고자 시도했던 사람이다. 그리하여 홈은 즐거움에 대해
사람들 사이에 상당한 합의가 이루어지고 있음을 지적하고 있다. 그리하
여 오래도록 찬미할 수 있는 것 속에서 그는 미의 기준을 발견해 내고
있다. 그러나 만일 전통이 좋다고 인정한 것을 우리가 좋아하지 않는다면
어떻게 될 것인가? 우리의 신념을 주장할 용기가 우리에게 있는가? 홈
에게 있어서 이러한 불일치는 다음과 같은 것을 의미한다. 그에 의하면
그러한 불일치는 우리에게 판단의 섬세함(delicacy)이 부족하다고 된다.
그래서 홈은 예술가와 관중으로 하여금 고민스러운 딜레마에 빠지게 만
든다. 그것은 다음과 같은 것이다. 우선 홈은 정감이 최종적으로는 미
에 대한 유일한 안내자라는 사실을 기꺼이 받아들이는 것처럼 보이고 있
다는 점이다. 그럼에도 불구하고 만약 어떤 사람의 정감이 다른 사람들
의 그것과 일치하지 않는다면 그는 판단의 섬세함이 부족하며 나쁜 취
미를 가지고 있다고 할 수 있게 된다는 점이다. 따라서 어떤 사람이 좋

10) A. E. of Shaftesbury, *Characteristicks of Men, Manners, Opinions, Times,* 제 2 판 (London, 1714), Ⅰ, 290.
11) 같은 책, p. 353.

은 취미를 가지고 있는지 아닌지를 알기 위해서라면 우리는 다른 사람들이 믿고 있는 바를 살펴보아야 하며, 이것은 자신의 선호를 평가하기 위한 그 외의 다른 기준은 없다는 사실을 뜻한다. 여기서 정감론은 완전히 정반대의 결과를 낳게 된다. 즉 우리는 일반적으로 즐거움을 주는 것이 무엇인가를 탐구함으로써 취미의 기준에 도달하게 된다는 것이다. 따라서 예술가는 그 자신의 판단을 따르기보다는 오히려 이미 정립된 기존의 규칙들을 따르게끔 된다.

$$\boxed{4}$$

이성과 정감 사이의 이 같은 양극성은 자유와 소외라는 또 다른 양극성을 야기시키는 것으로도 생각되었다. 자신을 확신할 수 없는 정감, 따라서 자신이 단순히 잘못된 열광인지 아닌지를 결정해 줄 기준을 추구한 정감은 아름답고 추한 것을 결정해야 하는 자신의 권리를 포기하고, 규칙의 부여를 요구하게 되었다. 정감론자에 의해 그 우선권이 선언된 바 있었던 명석하나 혼연한 것은 이제 다시 명석하고 판명한 것에 종속되게 되었다. 그러나 이러한 변화는 데카르트적인 본래의 입장에로 되돌아가는 것을 의미하지는 않는다. 왜냐하면 데카르트는 옳고 그름의 기준을 개인 속에 두었고, 주지하듯이 그에게 있어서 모든 외적인 권위에 대한 호소는 거부되고 있었기 때문이다. 그러나 이제 그 자신에게서 기준을 발견할 수가 없게 된 개인은 그러한 기준이 외부로부터 주어지기를 요구하게 된 것이다. 그리하여 우리는 루이 14세 치하에서 예술이 관의 축복을 받아, 하나의 독트린(doctrine)이 되고 있었음을 알고 있다. 즉 위로부터 규율이 주어지고 있다. 콜베르(J. B. Colbert)와 왕에 의해 인가되고 르 브룅(C. Le Brun)에 의해 통할되었던 아카데미가 기준을 세우는 데 대한 책임을 전적으로 맡게 되었다. 따라서 개인은 도대체 예술이란 무엇인가를 결정하지 않아도 되게 되었다. 과거와 현재의 위대한 화가에 대해 등급을 매기기 위해 드 필르(R. de Piles)의 평가 체계를

사용할 수 있다는 것과, 취미에 대한 최고의 전권 결재자로서 아카데미
를 가진다는 것이 얼마나 편안한 것이었겠는가? 예를 들어 렘브란트
(H. R. Rembrandt)는 소묘에서 단지 6점을 받을 수 있었던 데 반해, 라
파엘(Raphael)은 18점을 받았다는 사실을 안다는 것은 대단한 도움이
되는 것이다. 즉 어떻게 소묘를 해야 하는지를 배우고자 하는 사람이
만약 이러한 평가 체계를 알게 된다면, 아마도 그는 렘브란트를 모방하
려고 하지는 않을 것이다.

예술의 중심을 아카데미에 둠으로써 예술로 하여금 정치 체계에 봉
사하도록 만드는 것은 쉬운 일이었다. 예술은 다소간은 기꺼이 절대 왕
권을 찬양하는 데 참여하였다. 그리고 이러한 경향의 모델은 프랑스가
제공했지만 그렇다고 해서 프랑스에만 한정된 것은 아니었다. 그리하여
비엔나에서 우리는 에어라하(F. v. Erlach)가 다뉴브 왕정의 위엄을 표현
하기 위해 새로이 도이취 양식(Reichsstil)을 구축하려고 애쓴 흔적을 볼
수 있다. 작은 공화국일수록 대국을 흉내내려고 안간힘을 썼으며, 자
원이 적은 나라일수록 제스츄어는 더욱 과장되었다. [12] 심지어는 가장
작은 국가의 군주가 베르사이유를 흉내내기도 했다.

여기서 베르사이유를 위한 이상적 계획을 살펴보는 것은 매우 시사적
일 수 있다. 도시는 더 이상 교회를 중심으로 해서 밀집되어 있지 않
다. 교회는 그 중요성을 상실했으며, 종속적인 위치로 떨어졌다. 오히려
계획의 중심, 즉 거대한 바퀴의 축은 궁전이 차지하게 된다. 그러나 궁
전은 계획의 중심이지 도시의 중심은 아니다. 도시는 그 주변에 위치해
있다. 다시 말해, 도시는 중심을 달리 해서 편심적으로 위치하고 있다.
그러나 지배자는 그의 백성 가운데 살지 않음에도 불구하고 여전히 백
성의 중심이 되고 있다. 그리고 궁전의 중심적 위치는 바로크식 정원에
의해 재차 강화되어, 무한한 전망이 펼쳐진다. 거기에는 어떠한 경계도
없다. 그리고 이 정원은 교외에로 흡수되고 있다. 이와 같은 표현 수단
은 대개가 르네상스로부터 빌어 온 것이다. 다시 기하학이 자연을 정복

12) Victor-L. Tapié, *The Age of Grandeur*, trans. R. Williamson (New
York, 1961), pp. 84 이하 참조.

하게 된 것이다. 그러나 플로렌스의 보볼리 정원과 베르사이유를 비교
해 본다면 즉각적으로 그 차이점이 드러나게 된다. 플로렌스에 있어서
는 경계를 이루는 작은 구릉의 경사면이 있는데 반해, 베르사이유에서
는 무한한 평지가 펼쳐져 있다. 베르사이유는 관념상 전 국토와 동일시
되고 있는 예술 작품에 있어서의 초점이 되고 있다. 따라서 모든 것은
왕권적 관점과 관련되어 그 적합한 위치를 배정받고 있다. [13)]

바로크 궁전에 의해 보여지는 편심성(ec-centricity)과 앞장에서 논의되
었던 바로크 교회의 편심성 사이에는 유사성이 존재한다. 양자 모두 인
간 행위에 의미를 부여해 줄 수 있는 타당한 척도를 발견할 수 없다는 사
실을 전제로 하고 있다. 그러나 바로크 교회가 신의 형상(imago Dei)이
라는 개념에 대한 주관적 해석에 기초한 것인데 반해, 바로크 궁전은 인
위적인 유한한 중심을 인간에게 제공해 주고 있다. 신의 형상 대신에 인
간은 왕의 형상(imago regis)이 된다. 따라서 우리는 정신적인 편심성과
세속적인 편심성을 구분할 수 있다. 두 경우에 있어서 모두 예술 작품
은 관객에게 더 이상 발단, 전개, 결말을 갖는 통일체로서 나타나지 않
는다. 그러나 신의 형상으로서의 인간은 여전히 자신의 개인적인 관점을
인정하고 있는데 반해, 왕의 형상으로서의 인간은 그러한 관점을 부정
할 수밖에 없다. 오로지 지배자의 관점만이 인정된다. 지배자는 자신이
새로운 중심이라는 환상을 모든 신하에게 심어 준다. 이용 가능한 자원
에 견주어 볼 때 바로크 궁전이 때로는 걸맞지 않게 보인다고 해서, 이러
한 건축 활동을 단순히 시민에 대한 착취로만 생각해서는 안 된다. 이와
같은 궁전에서의 삶은 연극 공연에 비유될 수 있는 것으로서, 개인에게
하나의 자리를 배정해 주고 다시 한번 그에게 안정감을 되찾아 주었던
것이다. 그리고 이 연극은 환상을 그럴 듯하게 보이도록 하기 위해 적
당한 무대와 규칙을 필요로 했던 것이다.

미란 여전히 이상적인 것의 감각적인 현현으로서 규정되었고, 인간은
그러한 이상적인 것 속에서 자신의 척도를 발견하도록 되어 있었다. 이에
베르사이유 역시 인간에게 이상을 제공하고 있다. 그러나 베르사이유는

13) H. Rose, *Spätbarock* (München, 1922) 참조.

더 이상 인간을 인간 존재의 무한한 근거와 연관시킴으로써 이상을 제공
하는 것은 아니다. 따라서 베르사이유에 있어서 인간과 신의 관계는 그
중요성을 상실하고 있다. 그러므로 베르사이유를 통해 제시된 바와 같은
예술은 인간의 형이상학적 고독에 대한 인식에서부터 비롯된 것이다. 그
래서 척도를 찾고자 하는 인간의 추구는 미적인 것일망정 하나의 해답을
찾기는 했다. 그러나 이 해답은 신하에 있어서와 통치자에 있어서 각기
다르다. 신하에게는 그 자신 밖에 새로운 중심을 제공해 준 데 반해, 통
치자에게 있어서는 그 자신이 곧 중심이 되고 있다. 따라서 신하는 척
도를 왕에서 찾게 된다. 이런 식으로 예술 작품은 인간에게 완전성에
대한 환상을 가져다 준다. 이러한 환상에 대한 대가가 바로 인간의 자율
성이다. 따라서 자율성을 상실한 인간은 작품의 일부가 된다. 그래서
이 예술 작품은 개인을 삼켜 버리고 있는 꼴이다.

5

스토우(Stowe) 정원 작업이 시작된 1714년 이후, 영국은 프랑스 정원
이 갖고 있던 개념에 의식적으로 반대되는 것을 발전시켰다. [14] 1830년
즈음해서는 이 개념이 전 유럽을 지배했다. 영국식 정원과 프랑스식 정원
모두 개인적인 관점을 부정함으로써 개인을 그 자신으로부터 해방시켜 놓
고 있다. 그러나 영국식 정원과 프랑스식 정원은 그 방식에 있어서 달
랐다. 즉 프랑스식 정원은 명석하고 판명하지만, 영국식 정원은 불명료
하고 불확정적이다. 영국식 정원은 유한한 인간, 이성 및 건축의 주도
권을 파기하려고 했다. 이제 인간은 더 이상 자연과 능동적인 관계, 즉
자연을 이용하고 그 위에 건설하며 그것을 지배하는 관계에 있지 않고
수동적인 관계에 놓이게 된다. 인간은 자연 속에서 그 자신의 동일성을
상실해 버리려 애쓰며, 자연에 귀기울인다. 자연이 신의 자리를 대신하

14) N. Pevsner, *The Englishness of English Art* (Harmondsworth, 1964), pp. 173~185 참조.

게 된 셈이다. 인간은 이 같은 무한한 자연과 일체가 되어 그 속으로 스
며든다. 영국식 정원의 산만함은 이러한 감정의 산만함에 상응하는 것
이다. 그리하여 영국식 정원에는 구불구불한 길과 울타리, 실개천과 목
초지들이 있다. 이처럼 영국식 정원의 설계자가 자연을 끌어들이는 것
은 그러한 자연의 비밀을 인간에게 드러내 주기 위해서이다. 그래서 그
는 담쟁이덩쿨토 뒤덮여진 폐허를 인위적으로 만들어 내는데, 이는 인
간에게 인간의 유한한 작품이 갖는 불완전성을 상기시키기 위한 것이
며 또 모성적인 자연의 힘을 좀더 강력히 주장하기 위한 것이다. 이러
한 정원들 중에 특히 인상적인 예가 바로 하이델베르크 근교의 슈베트
징겐에 있는 공원이다. 이 공원에는 "폐허가 된"《로마의 수상 성곽》
(Roman Water Castle)이 있다. 이 "낡은" 수로는 시간과 자연의 엄청난
공격으로 인해 "무너져 버렸다." 한때 인간의 노동에 의해 갇혀 있었던
물길은 이제 자유로와졌으며, 폭포는 부서진 담벽을 자유로이 넘나든다.
누구라도 유럽에 있는 영국식 정원 곳곳에서 이와 같은 몰락을 볼 수 있
을 것이다. 이들 정원은 우리에게 인간의 부적합함이나, 시간 앞에서의
그의 절대적인 무력함을 상기시키기 위해 고안된 것들이다. 그러나 그럼
에도 불구하고 이러한 정원을 보는 인간은 억압된 감정을 느끼는 대신
에 오히려 기쁨을 느낀다. 왜냐하면 인간은 이성의 인위적인 세계에서
보다는 자연에서 편안함을 느낄 수 있다는 것을 알기 때문이다. 말하자
면 자연은 인간으로 하여금 자의식으로 인해 파괴되었던 통일성을 되
찾을 수 있게끔 해준다. 또한 영국식 정원은 인간에게 무엇이 자신의
본질이라고 믿어야 할지를 상기시켜 주고 있다. 그러나 이 본질에 대한
전통적인 이해는 재차 거부되고 있다. 샤프츠베리에 있어서와 같이 신
은 산만하고 막연한 것이 되었다. 이와 마찬가지로 영국식 정원은 르네
상스식의 구조도 없애 버렸다. 왜냐하면 인간이 예술 작품에서 발단과
전개와 결말을 보는 한 그는 예술 작품을 타자로 대하는 것이며, 따라서
예술 작품 속에 자신을 몰입시킬 수 없기 때문이다. 그러므로 영국식 정
원의 매력은 우리로 하여금 스스로를 포기하도록 유혹할 수 있는 그것의
능력에 있다고 할 수 있다.

프랑스식 정원과 영국식 정원은 둘 다 개성이라는 짐을 벗어 버리도록 유도한다. 그리고 둘 다 세속적이며 원자적인 인간관을 전제하고 있으며, 인간에게 하나의 도피처를 마련해 주고 있다. 바로 이러한 점에서 프랑스식 정원과 영국식 정원은 그와 동일한 사상을 보다 확고하고 냉정하게 채택한 이후의 움직임들을 예시해 주고 있다고 할 수 있다.

제 3 장
고 전 주 의

①

 피가게(N. Pigage)와 슈켈(F. L. v. Sckell)이 슈베트징겐의 정원에 《로마의 수상 성곽》을 세웠을 때, 그들은 다음과 같은 점을 보여주고자 했던 것이다. 즉 그들이 보여주고자 했던 것은 단순히 인간의 소산이 덧없다는 사실뿐만 아니라 18세기가 그 이상적인 상을 발견했던 시대 역시 필연적으로 소멸하게 된다는 사실이었다. 심지어 고대가 남긴 업적조차도 영원히 지속되는 것이 아니라 물과 식물의 성장에 의해 파괴된다는 사실까지도 그들은 보여주고자 했다. 따라서 시간의 승리가 결정적인 것으로 받아들여지고 있다. 현재에 있어 그 같은 황금 시대를 재창조하려는 시도는 더 이상 존재하지 않는다. 이상적인 것은 더 이상 행위를 유발시키는 기능을 하지 못한다. 즉 이상은 몰락해 버렸다. 자연과 시간은 인간의 노고를 무효로 해놓고 말았다. 그러나 인간은 이에 기꺼이 굴복한다. 왜냐하면 자연과 시간의 위력 앞에 굴복해 버림으로써 인간

은 자율적이어야 하는 책임에서 해방될 수 있기 때문이다. 그렇게 될 때 예술은 도피의 한 형식이 된다.

여기서 고대와 자연 양자는 모두 인간에 대해 어떤 요구를 하게 된다. 하나는 인간이 모방할 이상을 제시해 주고 있으며, 다른 하나는 굴복을 통한 평화를 약속해 주고 있다. 《로마의 수상 성곽》과 같은 작품 속에서 로마의 장엄은 단지 자연의 매혹적인 위력을 강조하기 위해서만 이용되고 있다. 이 작품 속에서도 역시 고대는 여전히 이상화되고 있지만, 그 같은 이상은 너무나 멀리 있기 때문에 무력한 것처럼 보인다. 그러므로 고대는 오로지 부정되기 위해서만 긍정되고 있다. 예술가는 고전적 구조물을 세웠지만 그것은 폐허의 모습으로서였다. 이와는 대조적으로 우리는 시간의 승리를 경험하게 된다.

18세기 후기와 19세기초의 많은 고전주의는 고대의 멸망과 시간의 승리를 대비시키는 것이 그 특징이 되고 있다. 이러한 특징으로 인해 18세기후기에서 19세기초까지의 고전주의는 일반적으로 그 이전의 고전주의와 구별되고 있다. 이전의 고전주의는 좀더 낙관적이며 도덕적이었다. 즉 이전의 고전주의는 고전적인 이상을 부활시킴으로써 예술이 실재를 변형시키는 데 기여할 수 있기를 희망했다. 또 고전적인 이상을 부활시킨 고전주의는 고대인들의 세계를 현세적인 낙원으로 간주함으로써 이상적인 것을 지상으로 끌어 내렸다. 동시에 이러한 낙원은 과거에서 뿐만 아니라 미래에서도 찾을 수 있는 것으로 간주되었다. 따라서 과거는 필적되고 능가될 수 있는 것으로 생각되었다. 그리하여 인간은 시간을 정복할 수 있다고 생각하게 되었다. 캠프벨(C. Campbell)은 그의 《비트루비우스 브리타니쿠스》(*Vitruvius Britannicus*)에서 "이전의 모든 사람을 능가하며, 그 뛰어난 활동은 많은 것들을 무색하게 하며 대부분의 고대인들에 필적할 위대한 **팔라디오**(A. Palladio)"와 그의 동시대인으로 그보다 훨씬더 위대한 **존즈**(I. Jones)를 비교하고 있다.

이 위대한 대가의 다른 작품들과 더불어, 그 뛰어난 일부가 아직도 그리니치에 남아 있는 연회관을 면밀히 검토해 보라. 공정한 심판관이라면 그 속에 미와 장엄에 덧붙여 규칙성을 발견하리라는 것을 나는 믿어 의심치 않는

다. 연회관을 설계한 존즈는 이 작품으로 인해 과거의 어떤 예술가보다 뛰어난 예술가로 존경받게 되었다. 그리고 그가 《화이트 홀 궁전》(*Whitehall*)에 관해 세웠던 계획을 면밀히 검토한다면 … 세계에서 《화이트 홀 궁전》에 필적할 만한 궁전은 찾아볼 수 없다는 나의 주장에 대해 모든 사람이 동의하리라고 확신한다. 1)

이와는 대조적으로, 피라네시(G. B. Piranesi)와 빈켈만(J. J. Winkelmann)의 후기 고전주의의 특징은 과거에 대한 우울한 관조이다. 고대의 거대한 유적들을 묘사한 피라네시와 역사가이자 고고학자인 빈켈만은 모두 몰락된 이상을 제시해 놓고 있다. 빈켈만은 그의 《고대 미술사》(*History of the Art of the Ancients*)를 다음과 같이 음울하게 끝맺고 있다.

> 비록 이러한 몰락을 지켜보면서 내 자신이 마치 자신이 쓰고 있는 조국의 역사에서 자신이 경험한 조국의 멸망을 다루어야만 하는 역사가인 것처럼 느끼긴 했지만, 나는 내 눈이 미치는 한 이러한 작품의 운명을 추적하는 것을 그만둘 수 없었다. 마치 해변가에 서서 다시 만날 수 있으리라는, 그리하여 긴 항해 끝에 그의 얼굴을 다시 보게 되리라는 아무런 희망도 없이, 떠나가는 연인을 눈물어린 눈으로 바라보며 서 있는 소녀처럼. 이 소녀처럼 우리는 우리가 갈망하는 대상의 환영만을 가질 수 있을 뿐이다. 그러나 바로 이 때문에 대상의 환영은 더욱더 강렬한 갈망을 일깨우게 된다. 2)

고대의 세계가 다시 올 수 없다는 것을 알면서도 그러한 세계를 갈망한 것은 빈켈만 혼자만은 아니었다. 키이츠(J. Keats)에 있어서도 역시 시간적인 간극으로 인해 고대는 복구될 수 없는 것이었다.

> 내 영혼은 너무나 약하다. 죽어 가는 삶은 내 위에
> 청하지 않은 잠처럼 내리눌러오고
> 높은 상상의 봉우리, 신들의 견딤에나 맞는
> 가파름은 내 이제, 하늘을 우러러보는
> 병든 독수리처럼 죽어야 할 것을 말해 오니.
> 그러나 아침, 번쩍 눈을 뜨며 신선한,

1) C. Campbell, *Vitruvius Britannicus*, Victor-L. Tapié in *The Age of Grandeur*, trans. R. Williamson(New York, 1961), pp. 187~188에서 인용.

2) J. J. Winckelmann, *Geschichte der Kunst des Altertums* (Dresden, 1764), p. 430.

구름기 품은 바람이 없음에
내 울어야 할 고요한 사치려니.
머리에 어렴풋 떠오르는 그런 영광은
마음에 말못할 한을 몰고 온다.
이 놀라운 경이들 또한 현기증의 고통을 몰고 오니,
그리스의 장엄과 거칠게 황폐된
그 옛날을 — 물결치는 바다를,
태양과 거대한 그림자를 범벅시켜 놓고 있다.
　　—"엘진 경의 대리석 조각을 보고"(On Seeing the Elgin Marbles, 1790)

한편으로는 "물결치는 바다"와 "거칠게 황폐된 그 옛날"이, 다른 한편으로는 "태양"과 "그리스의 장엄", 양측이 포개져 "거대한 그림자"를 드리우고 있다. 이러한 그림자는 즐거움이 없지 않은 다음과 같은 시인의 고요한 우울과 뒤섞인다. "그러나 그것은 울어야 할 고요한 사치"이다.

그리스 섬에 대한 횔더린(F. Hölderlin)의 찬가에서도 이와 유사한 긴장이 지배되고 있다. 우선 그는 고대의 세계를 환기시킨다.

기중기가 당신에게로 다시 되돌아오고 있는가? 다시 한번 배들이
노래를 부르며 당신의 해변으로 되돌아오고 있는가? 오랫동안
갈망하던 부드러운 미풍이 당신의 잔잔한 물결 위로 불어오는가?
깊은 바다 속에 가라 앉았던 고래가 이제 다시 새로운 태양
아래 등을 내놓고 있는가? 이오니아는 번영하는가? 지금이 그때인가?
생동하는 만물 속에서 영혼이 소생하고, 건장한 젊은이들이 사랑을 하는 봄
　에는 언제나
사람들은 황금 시대의 기억을 다시 되살린다.
그때, 나는 당신을 만나 당신에게 인사하리니, 말이 없는 위대한 노인이여!

인류의 봄에 대한 이러한 이미지는 현재와 대립되고 있다.

그러나, 아아! 우리의 시대는 어둠 속을 방황하고 있다네.
마치 오르쿠스(Orcus)에서와 같이 신이 존재하지 않는 삶을 사는 시대.
인간들은 오직 묵묵히 자신들의 일에만 매여 있다네.
시끄러운 작업장 속에서 오로지 자신의 목소리만을 들을 수 있을 뿐.
야수처럼 인간들은 쉬지 않고 일을 한다네. 결코 쉴 사이가 없는 건장한 팔

로 끝없이 끝없이,
그러나 언제나 어리석은 자들의 노동은 무익한 것, 마치 복수의 여신처럼.

여기서 인간은 고독하다. 그를 인도해 줄 불빛은 없다. 많은 사람들이 연이어 작업하고 있으며, 서로 소통할 수조차 없는 "시끄러운 작업장"에서 인간의 부름을 들어 줄 신은 존재하지 않는다. 또다시 우리는 대비를 경험하게 된다. 그러나 이 시인은 체념을 통해 유한한 인간의 운명을 받아들이고, 파괴적인 시간의 맹위 앞에 굴복을 하지만 그럼에도 불구하고 그는 이렇게 체념하고 굴복하는 자신의 모습을 인정하지 않는다. 영혼을 통해 인간은 신들의 말에 귀기울이며 신과 더불어 살고 있다.

> 그러나 오 불멸의 해신(sea-god)이여, 당신은 만일 이전처럼 그리스인의
> 노래가 파도 속에서 솟아나 당신을 찬양하지 않을지라도
> 여전히 나의 영혼 속에서 자주 내게 울려 옵니다. 두려움을 모르는
> 생기에 찬 정신이 마치 수영을 하듯 당신의 물살을 힘차고
> 신선하게 헤쳐 나가, 신의 언어인
> 변화와 생성을 이해할 것입니다. 만일 파괴적이고 격노하는 이 시대가
> 내 머리를 사로잡고, 죽음을 피할 수 없는 인간의 욕구와 과오가
> 내 삶을 강하게 동요시킨다면
> 그때에는 당신의 심연의 침묵을 기억하게 하소서. 3)

이상적인 것은 과거에 속하는 것이다. 그러나 이 시대에 있어서까지도 인간은 자기 자신의 내면에로 도피해 들어갈 수 있으며, 그곳에서 신의 음성을 들을 수 있다. 삶의 한가운데에서 인간은 모든 유한한 존재가 태어나고, 다시 그리로 돌아가게 될 그 침묵을 기억할 수 있다.
현재의 공허함에 대한 절망과 그러한 절망에 대해 아무 것도 할 수 없다는 생각에서 비롯된 체념의 움직임이 바로 후기 고전주의의 특징이다. 물론 후기 고전주의에 있어서도 고대는 이상적인 것으로 설정되었

3) F. Hölderlin, "Der Archipelagus", trans. S. Stepanchev, in *An Anthology of German Poetry from Hölderlin to Rilke in English Translation*, ed. A. Flores (New York, 1960), pp. 10~20.

지만, 그러나 인간은 이 같은 이상을 소생시킬 수 있으리라는 현실적인
확신을 갖지 못했다. 즉 인간은 이 같은 이상을 소생시킬 만한 힘이 없
었다. 이상의 메아리는 오직 예술에서만 간직될 수 있었다. 이러한 이유
로 예술은 자주 실재와 분리되곤 했다. 따라서 예술가가 처해 있는 이
세계를 초월해 있고, 그러한 세계와 아무런 관련도 없는 몽상적인 미적
영역이 고안되었다. 때로는 고대에 대한 꿈, 그것도 창백하고 핏기없는
꿈에 지나지 않았던 고전주의가 나타나게 된 것은 이 때문이다. 피라네
시와 휠더린은 과거와 현재의 대비에 생생하게 해주는 시간을 강조함으
로써, 이러한 심미주의로부터 벗어날 수 있었다. 그런데 과거와 현재
사이의 이 같은 대비에는 예술가의 상황이 암시되어 있다. 즉 현대는
이상이 결핍된 시대로서 드러나고 있다는 것이다. 그러나 종종 이전의
예술가는 고대 예술이 그러했으리라고 여겨지는 한 유형을 상정하고서
그것을 모방하는 데 만족하곤 했다. 예술가는 자신이 처해 있는 현재
의 상황을 해석하기 위해 고대를 이용한 것이 아니라, 이미 만들어진
기존의 사이비 이상을 받아들였던 것이다. 그래서 고전주의는 아카데미
시즘을 낳게 된 것이다. 예술가들은 빈켈만의 가르침을 지나칠 정도로
진지하게 받아들였기 때문에, 자신의 능력을 측정할 수 있는 척도를 얻
기 위해 고대를 면밀히 고찰할 수가 없었다.

> 우리의 미가 아드미란두스(A. Admirandus)의 육체만큼 아름다운 것을 창조
> 해 내기는 어려울 것이다. 그리고 우리의 이념은 바티칸 아폴로(Vatican
> Apollo)에서 볼 수 있는, 아름다운 신이 지닌 인간적 비례를 넘어설 수 없
> 음이 증명될 것이다. 즉 자연과 정신과 예술이 창조할 수 있었던 최상의 것
> 이 우리 눈 앞에 놓여 있다. 내가 생각하기에, 우리는 이러한 작품들을 모
> 방함으로써 좀더 빨리 이지적으로 될 수 있을 것 같다. 왜냐하면 우리는 아
> 드미란두스를 통해 본질을 파악할 수 있기 때문이다. 반면에 자연에 있어서
> 는 본질이 자연 전체에 단편적으로 흩어져 있다. 또한 우리는 바티칸 아폴
> 로를 통해 가장 아름다운 자연이 어느 정도까지 그 이상의 신적인 아름다움
> 을 표현할 수 있는지를 인식할 수 있기 때문이다. 이러한 모방을 통해 우리
> 는 확실하게 생각하고 도안하는 법을 배우게 된다. 그리하여 인간의 아름다
> 움과 신적인 아름다움의 최고 한계가 서로 만나게 된다.[4]

②

빈켈만과 그의 계승자들의 역사주의는 그 자체를 데카르트적 플라톤주
의라고 불리울 만한 것과 결합되고 있다. 빈켈만 자신은 플라톤주의자
라고 생각했으나, 미와 회화에 대한 그의 관념은 그리스 사상이나 그리
스 예술보다는 오히려 합리주의 미학에 의존하고 있기 때문이다.

> 회화는 감각적이지 않은 사물을 추구한다. 즉 감각적이지 않은 사물이 회화
> 의 최고 목표이다. … 이처럼 자신의 파레트(palette)로 그려낼 수 있는 것
> 이상을 생각하는 화가는 지식의 보고를 갈망하게 된다. 왜냐하면 그는 그러
> 한 보고로부터 그 자체로는 감각적이지 않은 사물들을 표현해 줄 수 있는 감
> 각적인 중요한 기호들을 얻어낼 수가 있기 때문이다. 예술가가 잡는 붓은 오
> 성으로 흠뻑 적셔져야 한다. … 예술가는 눈 앞에 보여주기보다는 오히려 생
> 각하게끔 해주어야 한다. 5)

실로 이러한 관념들은 플라톤을 연상하게끔 해주는 것이다. 그러나 빈
켈만에 있어서는 플라톤의 형상이란 단순한 추상물이 되고 있었다. 물
론 내용이 배제된 것은 아니었지만, 빈켈만에 의하면 그것은 가능한 한
가장 추상적인 방식을 통해 제시되어야 하는 것이었다. 이러한 점에서
빈켈만은 개별적인 것과 구체적인 것을 강조했던 바움가르텐과 그의
후계자들이 데카르트주의를 수정할 것을 요구했던 것에 반해 정통적 데
카르트주의에 찬동하는 입장이었다고 할 수 있겠다. 이와 마찬가지로 고
전주의자였던 레싱(G. E. Lessing)도 조형 예술에 대해 논의하는 가운데
조각가에게 다음과 같은 경고를 하고 있다. 즉 미를 파괴하는 표현적 특
징들을 예술에 끌어들이지 말라는 것이었다. 따라서 《라오콘》군상은 오
늘날 우리가 그것을 비난하기 위해서 자주 거론하는 바로 그 이유로 해
서 레싱으로부터 찬미를 받았다. 그 이유란 바로 《라오콘》군상은 공허

4) J. J. Winckelmann, *Gedanken über die Nachahmung der griechischen
 Werke in der Malerei und Bildhauerkunst* (Dresden and Leipzig, 1756),
 p. 14.
5) 같은 책, p. 40.

하며 표현을 결핍하고 있다는 것이었다. 그런 만큼 고전주의의 정신은
비너스를 어떻게 묘사할 것인가에 대한 레싱의 충고에서 분명하게 드러
나 있다. 그에 의하면, "조각가에게 있어서 비너스는 단순히 사랑이다.
따라서 조각가는 비너스에게 모든 온화한 아름다움과 부드러운 매력을
부여해야 한다. 즉 우리가 사랑하는 연인의 품 속에서 맛보는 것과 같
은, 그러한 온화한 아름다움과 부드러운 매력이 사랑에 대한 우리의 추
상적 이념을 보완해 줄 수 있어야 한다." 그리하여 조각가는 추상적인
이념을 표현하려고 노력한다!

> 이러한 이상에서 조금이라도 벗어난다면 비너스의 이미지를 인식하지 못하
> 게 된다. 온화함보다는 오히려 장엄함에 의해 특징지워지는 아름다움은 더
> 이상 비너스가 아니고 주노이다. 그리고 부드럽다기보다는 오히려 당당하며
> 남성적인 매력은 비너스가 아니라 미네르바를 나타내는 것이다. 격노한 비
> 너스, 복수심과 분노에 휩싸인 비너스란 조각가에게는 개념상 모순이다.[6]

추상적인 이념들을 강조함에 따라 고전주의는 철학자와 예술가의 구
분을 불분명하게 만들었다. 따라서 빈켈만의 친구인 멩스(R. Mengs)와
멩스의 사상을 대중화하는 데 기여한 웹(D. Webb)은 예술에 있어서
의 "기계적인" 부분을 "이상적인" 부분에 종속시켜 놓고 있다. 기계적
인 것은 직인(artisan)의 기술만을 요구하는 것이다. 그러므로 일단 발
견된 이상적인 것을 재현하는 것은 별로 어려운 일이 아니다. 반면에
이상적인 것을 발견한다는 것은 재능, 즉 철학자의 재능을 필요로 하는
일이다. 이러한 관점은 상징을 창조해 내는 작업을 위축시키게 마련이
다. 왜냐하면 상징에 있어서의 이상은 직접적으로 나타나는 것이므로
이상이 손상되지 않고서는 추상화될 수가 없는 일이기 때문이다. 그러
할 때라면, 예술가는 오로지 반성을 통해서만 파악되는 창백한 알레고
리에 만족해야만 한다. 그렇다고 해서, 즉 비록 예술이 이성으로서는
불가능한 방식으로 이상을 드러내지 않는다고 해서 예술이 불필요한 것
이라고 멩스가 생각했던 것은 아니다.

6) G. E. Lessing, *Laocoön*, trans. E. Frothingham (New York, 1957),
p. 58.

멩스는 자신이 설파했던 것을 실행하려고 노력했으며, 로마 아카데
미의 대표자로서 중요한 영향력을 행사했다. 그러나 그가 그 자신의 계
율을 성실히 따르면 따를수록 그 결과는 더욱더 역겨운 것이 되었다. 예
를 들어 그가 초상화를 그리게 되는 경우에 있어서처럼 개별적이며 특
수한 것에 대해 관심을 가질 수밖에 없었던 경우에만, 그는 질식할 듯한
느낌을 덜 주면서 비중있는 예술가로 발전할 수 있었다. 오늘날 그의 그
림들은 역사적 관심 이상의 것을 얻지 못하고 있다. 이처럼 멩스는 예술
가로서는 실패했으나 역사적으로는 대단히 중요한 인물 중의 하나이다.

우리는 멩스를 두 가지 점에서 비판할 수 있다. 첫째는, 추상적 이념
의 재현으로서의 예술이라는 그의 예술 개념은 예술가에게 불가능한 과
제를 부과하고 있는 것이라는 점이다. 예술은 명석하고 판명하게 될 수
없다. 명석하고 판명하려면 예술은 감각의 세계를 완전히 떠나야만 한
다. 그러나 감각의 세계를 완전히 떠난다는 것은 예술이 예술이기를 그
만둔다는 것을 의미하는 것이다. 그런데도 멩스는 때때로 이러한 시도
의 성공을 위해 위험스럽게도 그에 바짝 다가섰던 것이다. 그러나 이러
한 관점에 대한 극단적인 옹호자조차도 결국에는 타협을 해야만 했다.
즉 고전주의자가 선조성(linearity)을 인정하여 심지어 회화란 채색된 소
묘여야 한다고 주장할 때마저도, 그는 이러한 타협을 향해 첫걸음을 내
딛고 있는 것이다. 예를 들어 빈켈만 자신이 표현이란 개인의 특성을
나타내는 것이라고 해서 반대한 후에, 다시 만약 표현이 형식미를 드러
내는데 방해가 되지 않는다면 그러한 경우에 한해 표현을 인정한 바 있
었다.

멩스에 대한 우리의 두번째 반박은 그가 표현하고자 하는 특정한 이
상이란 너무나 단조로운 것이어서 인간을 정당하게 다룰 수 없다는 점
이다. 우리가 보기에 멩스의 예술은 근본적으로 잘못된 것처럼 여겨지
며, 그가 발전시킨 이상은 사이비 이상처럼 보인다. 우리가 자신의 인
간 개념을 가지고 그 이상에 접근할 때, 우리는 그것이 없음을 발견하
기 때문이다. 그러나 우리는 멩스가 한때 유럽 제일의 예술가로 여겨졌
으며, 심지어 마드리드 왕실에서는 티폴로(B. G. Tiepolo)를 무색하게까지

했었다는 사실을 잊어서는 안 된다. 그의 예술과 그의 예술이 발전시킨 이상은 그의 동시대인들에게는 강한 호소력을 지녔었다. 그의 그림들은 어떠한 문제도 제기하지 않았으며, 어떠한 요구도 하지 않았다. 그의 그림들은 웹과 같은 사람에게 현실로부터 벗어나 즐거운 분위기 속으로 그 자신을 몰입시킬 수 있는 기회를 마련해 주었다.

> 이러한 순간에 정신은 열망적이 되어, 스스로가 더 큰 힘 그리고 더 우월한 기능으로 상승하는 것을 느낀다. 이처럼 고상하고 고양된 느낌들은 일종의 황홀감을 영혼 속에 퍼뜨린다. 그리고 또한 이러한 느낌들은 인간성의 한계를 넘어선 어떤 개념과 목적을 영혼 속에 불러일으킨다. 이처럼 자연에 있어서 가장 순수하고 동시에 가장 즐거운 느낌들은 ― 만약 내가 그것을 표현할 수 있다면 ― 우리로 하여금 우리 자신으로부터 벗어나게끔 해주는 것이다. 이러한 느낌을 통해 우리는 우리의 신적인 근원에로 가장 가까이 다가갈 수 있게 된다.[7]

미적인 기쁨에 대한 웹의 이러한 서술은 플로티누스를 연상시켜 주고 있다. 즉 웹에 있어서도 여전히 예술은 우리로 하여금 "우리가 비롯된 신적인 근원에로" 좀더 가까이 나아가게끔 해주는 것이다. 그러나 플로티누스가 예술 작품이 지니는 계시적 성격을 강조했던 반면에, 웹은 예술을 다음과 같은 것으로 환원시켜 놓고 있다. 즉 예술은 단순히 즐길 수 있는 분위기를 창출시켜 주는 기회에 불과한 것이 되고 있다는 점이다. 그리고 멩스는 그러한 즐거움을 제공할 수 있었던 인물이다.

③

대부분의 예술가들이 고전주의적인 이상으로 인해 희생을 치뤄야 했음에도 불구하고 그 중 가장 뛰어난 몇몇 예술가들 ― 예를 들어 다비드 (J. L. David) ― 은 그러한 한계를 벗어날 수가 있었다. 다비드는 자신이

7) D. Webb, *An Inquiry into the Beauties of Painting and into the Merits of the Most Celebrated Painters, Ancient and Modern* (London, 1760), p. 45.

고대 예술이 어떠어떠했으리라고 상상했던 바를 무미건조하게 모사하는
데 만족하지 않았다. 오히려 그는 고대인들의 이상을 좀더 고차적으로
종합함으로써, 그것을 당대의 시대적 요청에 부응하는 새로운 인간관을
표현하는 데 이용하였다. 따라서 다비드에 있어 고전주의는 어떠어떠했
으리라고 상정되는 바의 것이 아니었다. 오히려 고전주의란 그에게 있어
자신이 처한 상황의 의미를 해석하는 데 도움을 주고 있다. 그런 점에서
다비드의 고전주의는 일종의 영웅적 비관주의로서, 이러한 영웅적 비관
주의는 기본적으로 반립적인 예술에서 표현되고 있다. 예를 들어 《헥
토르의 시신 위에 엎드려 우는 안드로마케》(*Andromache Grieving Over
the Dead Hector*)나 《호라티우스 형제의 서약》(*The Oath of the Horatii*)
과 같은 작품을 보게 되면, 그러한 작품들에는 결코 해소될 수 없는
긴장이 지배하고 있음을 알 수 있다. 전자의 작품에서 다비드는 헥토르
의 시신과 비탄에 빠진 안드로마케가 이루는 선명한 윤곽의 군상에 대
해 희미하고 어두운 배경을 대비시키고 있다. 즉 이 그림의 전경은 우리
에게 이상화된 인간성의 이미지를 제공하고 있다. 그러나 반면에 후경
의 불길한 어둠이 인간을 둘러싸고 있다. 다비드는 인물들의 군상을 통
해 이러한 반립적 국면을 한층 강조한다. 전통적으로 예술 작품의 구성
은 선명하게 부각된 중심이 작품 전체를 지배하게끔 하는 방식으로 이
루어졌다. 이러한 구성의 유명한 예가 바로 그리스도 수난상에 대한 전
통적 재현일 것이다. 왜냐하면 전통적으로 그리스도 수난상은 중앙의
십자가를 중심으로 하여 구성되어졌기 때문이다. 그런데 다비드는 자
주 중앙을 비워두곤 한다. 즉 다비드의 그림에서는 중앙이 텅 비워져
있는데, 이 공허한 면은 서로 대립적인 상이한 무리들에 의해 야기되는
긴장으로 채워지고 있다. 다시 말해 정립(thesis)과 반립(antithesis)이 아
무런 매개도 없이 대립되고 있는 것이다.[8]

이러한 점에서 다비드의 인간상은 횔더린의 낭만적 고전주의의 인간

8) 고전주의 예술, 특히 David에 있어서의 대비적인 구조를 고찰해 보고자 한
 다면 Zeitler의 뛰어난 연구서를 참조해 볼 것. R. Zeitler, *Klassizismus
 und Utopia*, Studies Edited by the Institute of Art History, Univ. of
 Uppsala (Uppsala, 1954).

상과는 구별된다. 횔더린에 있어서 긴장은 체념의 움직임을 통해 해소되어지는데 반해, 다비드에 있어서는 전혀 해소되지 않고 있기 때문이다. 그래서 다비드의 예술은 우리에게 인간의 실존적 모습에 관한 새로운 해석을 제시해 주고 있다. 그의 해석에 의하면 인간은 더 이상 낙원이나 과거의 황금 시대에서 이상을 발견할 수 없다. 인간은 지상에 살고 있으며, 이 지상의 세계는 시간의 파괴력 앞에 굴복하고 마는 세계이며, 인간으로서는 이해할 수도 없으며 동시에 인간의 요구에 무심한 어두움으로 둘러싸여 있는 세계이다. 그 변증법적인 성격으로 다비드 예술은 슈베트징겐의 《로마의 수상 성곽》이나, 횔더린의 낭만적 고전주의와 연관성이 있다고 할 수 있다. 그러나 횔더린이 자기 체념을 요구한 것에 반해, 다비드의 예술은 자기 긍정을 요구한다. 다비드가 찬미하는 개인은 인간에 대해 무관심한 세계 속에서도 단호히 행동할 수 있는 힘을 가진 인간이었다.

제 4 장
미와 숭고

①

다비드가 반립적 작품 구성에 기울인 관심은 그의 시대의 한 특징이기도 했다. 자이틀러(R. Zeitler)는 피라네시, 카노바(Canova), 카르스텐(Carstens), 그리고 토르발센(Thorvaldsen)의 작품에서도 이와 유사한 긴장이 존재한다는 것을 지적하였다.[1] 그러나 그들 고전주의자들에게서만 이러한 긴장을 발견하게 되는 것은 아니다. 낭만적인 풍경화가들도 분명한 전경과 산만한 후경의 대비를 이용하고 있는데, 이는 인간을 둘러싸고 있는 알 수 없는 힘 앞에서 인간 자신은 무력하고 고독할 수밖에 없다는 사실을 상징하기 위해서였다. 예를 들어, 프리드리히(C. D. Friedrich)는 묘비나 폐허가 된 수도원 혹은 헐벗은 떡갈나무와 같이 생명이 없는 대상들을 공간적 배경 — 그는 자주 겨울 저녁의 무겁고 짓

1) R. Zeitler, *Klassizismus und Utopia*, Studies Edited by the Institute of Art History, Univ. of Uppsala (Uppsala, 1954) 참조.

눌린 하늘을 배경으로 삼곤 했다 — 과 대비시켰다. 그의 그림에 있어 전경의 대상들은 하나의 막(screen)을 형성하는데, 이 막은 마치 전경의 대상들을 감쌀 것처럼 보이는 후경의 어떤 무한하고 불가해한 것들을 간신히 감추고 있다. 그런데 레더(H. Rehder)가 지적했듯이 "실제로 문제가 되는 것은 이 막 뒤에 놓여 있는 것들이다. 그것들이 무엇인가 하는 물음에 대한 해답은 상상력에 달려 있다."[2] 이러한 풍경화들은 자주 배후의 인물들에 그 초점을 맞추고 있는데, 그 인물들은 그들 앞에 펼쳐져 있는 장면을 응시하고 있다. "보는 바와 같이 인물들은 미동도 하지 않은 채 깊은 생각에 잠겨서 무엇인가를 헛되이 기다리며 앉아 있다."[3] 다비드와 마찬가지로, 프리드리히도 인간을 에워싸고 있는 다른 어떤 것을 어떤 불길한 힘으로 제시해 놓고 있다. 그러나 이러한 불길한 힘의 위협은 인간에게 유한한 존재로서의 그가 짊어져야만 하는 짐을 벗겨 줄 것을 약속한다. 따라서 그것은 오토(R. Otto)가 서술한 바와 같이 무섭고도 황홀한 신비로서 본체적인 것이다. 프리드리히의 풍경화는 이러한 신비를 가시적으로 표현한 것이다.

자신의 유한성에 대한 인간의 자각 속에는 본체적인 것에 대한 의식이 내재해 있다. 인간은 자신의 상황을 스스로 선택한 것이 아니다. 즉 인간은 세계 속에 내던져졌다. 그런데 인간이 내던져진 이 세계는 우연적인 사건들에 의해 좌우되는 세계로서, 인간은 이 우연적인 사건의 의미를 이해할 수 없다. 그리고 설사 자신이 예측할 수 없는 것에 대해 경계하고 자신의 존재를 스스로 보장하려고 노력할 수 있다고 하더라도 인간은 하나의 섬, 즉 결국에는 자신을 삼켜 버릴 미지의 바다 가운데 갇혀 있는 하나의 섬으로 남을 수밖에 없다. 다시 말해 설사 인간이 자신의 안전을 요구한다고 할지라도, 무력한 인간은 어떤 힘, 무시무시한 신비로서 인간을 사로잡고 결국 인간을 파괴할 따름인 어떤 힘에 마주치게 되고야 만다는 것이다. 그러나 그러한 힘에 대해 인간은 공포 외에 황홀함을 느끼게 된다. 그렇다면 자기 자신이고자 하는, 즉

2) H. Rehder, "The Infinite Landscape", *Texas Quarterly*, 제5권, 제3호 (1962, 가을), p. 149.
3) 같은 책, 같은 곳.

하나의 개체이고자 하는 인간의 추구는 고통스러운 일이 아닌가? 스스로를 하나의 개체로서 인정하고자 하는 인간의 소망은 결국 자신의 근원에로 되돌아가고자 하는, 그리하여 잃어 버린 완전성과 평화를 다시 찾고자 하는 갈망을 수반하게 된다. 따라서 자신을 둘러싸고 있는 다른 어떤 것에 대해 인간이 취하는 태도는 양면적일 수밖에 없다. 즉 그것은 무서우면서 동시에 황홀한 신비이다.[4]

인간이 스스로를 신의 형상으로 이해하는 한, 인간은 자신의 존재 근거이며 한계인 이러한 초월적 타자를 신—다시 말해 인간을 돌보아 주며 인간에게 율법을 내려준 신—과 동일시할지도 모른다. 그러나 신이 자신의 형상대로 인간을 창조했다는 말은 우리가 신이 어떠한 존재인지를 알고 있는 경우에만 이해될 수 있는 일이다. 따라서 신에 대한 관념이 애매해지면 애매해질수록 신에서 인간의 척도를 찾는다는 것은 점점 더 어려워질 수밖에 없다. 말로 표현할 수 없는 어떤 분위기나 느낌 속에서만 알 수 있는 신은 율법을 만들어 낸 자일 수 없다. 그러므로 종교적인 경험을 본체적인 것에 대한 느낌과 동일시하는 것은 종교와 윤리를 분리시키는 것이다. 즉 종교는 행위로부터 분리되는 꼴이 된다. 이와 마찬가지로, 본체적인 것을 드러내는 예술은 도덕적인 의미를 지닐 수가 없다. 물론 그러한 예술도 여전히 어떤 기획을 입증하는 것이긴 하지만, 이 기획은 어떤 확정된 목표를 갖고 있지 못하다. 그래서 어떤 불확실한 초월이 확실한 이상을 대신하게 된 것이다. 따라서 이상은 공허한 것이 된다. 다시 말해, 이상은 인간이 행해야 할 바를 더 이상 말해 주지 않고 있다는 것이다. 예를 들어, 프리드리히의 작품에 있어서 유령선이 저녁 안개로부터 서서히 나타나는 것을 바라보고 있는 외로운 여인은 그러므로 세계 속에서 정말로 편안한 느낌을 갖지 못한다. 그리하여 인간과 세계를 결부시켜 놓고 있던 관심(concern)과 심려(care)가 이제는 침묵하게 되었다. 이러한 침묵 속에서 인간이 깨닫게 된 것은 세계 속에서 자신의 상황을 초월할 것을 요구하는, 그리하

4) R. Otto, *The Idea of the Holy*, trans. J.W. Harvey, 제 2 판 (London and New York, 1957).

여 무한한 것을 요구하는 어떤 것이 자신의 내면에 존재하고 있다는 사
실이다.

이 같은 본체적인 것에 대한 자각적 관심 때문에, 이제까지는 위협적
이며 추한 것으로 여겨졌던 풍경이 새롭게 인식되게 되었다. 그리하여
감상적 정취가 영국 남부의 평온한 풍경을 선택했던 것과 마찬가지로,
격노한 바다나 알프스의 위협적인 아름다움이 찬미되기 시작했다. 티
치노에서의 여행을 기록한 페르노(C. L. Fernow)의 일기는 자연에 대한
새로운 양면적인 태도를 보여주는 것으로서, 이러한 양면적 태도는 소
쉬르(F. de Saussure)와 루소(J. J. Rousseau)에 의해 대중화되었다.

> 이곳은 공포가 지배하는 장소이다. 나는 이 이상 더 무서운 것을 본 적이 없
> 다. … 우리는 끊임없는 물결의 노호를 들었다. 깜짝 놀라 우리는 그 물결을
> 보았는데, 물결은 바위들로 인해 갈라졌으며, 폭포가 되어 우리 아래로 깊이
> 떨어졌다. 우리는 커다란 돌들을 굴려 노호하는 물결의 심연 속으로 집어 던
> 졌는데, 그 돌들은 곧 물결에 의해 산산조각이 나 물거품을 붉게 만들었다.
> 걸음을 내디딜 때마다 숭고한 풍경이 점점더 경외심을 불러일으키는 것이
> 었다. 어느 누구도 감히 말을 할 수가 없었다. 엄청난 소리를 내는 물결의
> 노호 속으로 우리의 함성은 사라져 버렸다. 이 공포의 계곡에서 자연의 보
> 든 사물들이 떨고 있었다. … 이 모든 것이 그 가장 깊은 심연으로부터 영혼
> 의 힘을 불러일으켰다. 우리의 영혼이 느낄 수 있었던 것은 영원 불멸의 이
> 미지였다. 감각적인 자연은 그 하찮음으로 인해 전율하지만, 자유로운 정신
> 은 오히려 기쁨을 느낀다.[5]

②

전통적인 미학은 이처럼 공포가 기쁨으로 인도되는 경험을 제대로 다
룰 수가 없었다. 그럼에도 불구하고 이러한 경험들이 너무나 일반적인
것이 되고 있었기 때문에 이러한 경험들을 다루지 않을 수도 없었다.
그리하여 18세기를 거치는 동안 미에 대한 전통적인 관념에 대립되는

5) C. L. Fernow의 1794년 3월 29일의 일기로서 Zeitler, 앞의 책, p. 35에
서 인용.

다른 성질, 즉 숭고(the sublime)를 내세우려는 많은 시도가 이루어졌다. 이러한 시도 중 가장 중요한 것이 버크(E. Burke)의 《미와 숭고에 대한 관념의 기원에 관한 철학적 고찰》이었다. 버크는 미적 경험에는 두 가지가 있다는 것을 인정했을 뿐만 아니라, 그 차이점에 대한 흥미로운 분석을 시도하고 있다. 우선 버크는 인간에게는 두 가지 기본적인 본능이 있다고 상정했다. "마음에 강한 인상을 줄 수 있는 관념의 대부분은 그것이 단순히 기쁨이나 고통의 감정이건 혹은 그러한 것의 변형된 감정이건간에 **자기 보존**과 **사회**라는 두 가지 항으로 거의 환원된다."[6] 여기서 미는 후자의 관점에서 설명되고 있다. "내가 미라고 할 때, 그것은 사랑을 유발시키거나 혹은 그와 비슷한 어떤 정열을 환기하도록 해주는 사물들의 성질 혹은 일단의 성질을 의미한다."[7] 이는 플라톤적 정의로서, 단지 사랑(eros)이 지상으로 내려왔을 따름이다. 그리고 그 사랑의 기초는 존재에 주어진 것이 아니라 사회에 주어져 있다.

> 두 유형의 사회가 있다. 첫번째는 성(sex)의 사회이다. 이에 속하는 정열(passion)은 사랑이라고 불리워지며, 그것에는 욕정(lust)이 뒤섞여 있다. 그러한 사랑의 대상은 여성의 미이다. 두번째는 사람과 그 밖의 다른 동물들을 포함하는 거대한 사회이다. 이에 도움이 되는 정열은 사랑과 같은 것이라고 하겠으나, 거기에는 욕정이 섞여 있지 않다. 그러한 사랑의 대상이 미이다. 이 경우 미라는 개념은 어떤 사물들이 우리에게 애정과 부드러움을 유발시키거나 혹은 이것과 대단히 유사한 어떤 다른 정열을 환기시키는 사물들의 일체의 성질들에 대해 내가 적용하고자 하는 명칭이다. [8]

미는 아름다운 대상과 세계 사이에 하나의 공동체를 구축한다. 즉 세계를 그것의 아름다움 속에서 본다는 것은 곧 그것을 내 자신이 한 부분이 되고 있는 하나의 공동체로 본다는 것이다. 따라서 미는 우리로 하여금 편안함을 느끼게 한다. 이러한 의미에서 호베마의 《미들하니스의 가로수 길》은 아름답다고 할 수 있다. 반면에 프리드리히의 풍경화는

6) E. Burke, *A Philosophical Inquiry into the Origin of Our Ideas of the Sublime and Beautiful*, ed. J.T. Boulton (New York, 1958), p. 38.
7) 같은 책, p. 91.
8) 같은 책, p. 51.

미를 결여하고 있다. 오히려 프리드리히의 풍경화는 숭고하다고 할 수
있다.

자기 보존에 속하는 정열은 고통과 위험 여하에 따라 결정된다. 즉 이 정열
은 그것을 불러일으킨 원인들이 우리에게 직접적으로 해를 끼칠 경우에는
단순히 고통스러운 것이 된다. 반면에 우리 자신이 실제로 그러한 상황에
처하지 않은 채 고통과 위험에 대한 관념을 갖게 될 때, 자기를 보존하고자
하는 열정은 유적한 것이 된다. 그러나 나는 이러한 유적(delight)을 쾌
(pleasure)라고 부르지는 않겠다. 왜냐하면 이것은 고통 여하에 따라 결
정되는 것이고, 따라서 그것은 절대적인 쾌의 관념과는 상당히 다른 것이기
때문이다. 이러한 유적을 촉발시키는 모든 것을 나는 **숭고**라고 부르겠다.[9]

미와는 달리, 숭고는 미적인 대상과 인간 사이의 조화의 결여에 의존한
다. 즉 숭고로서 보여진 자연은 인간에 전혀 조화될 수 없는 힘으로서
나타난다. 그럼에도 불구하고 인간이 이러한 자연의 힘에 용감히 대항
할 수 있을 때 인간은 이러한 대결로부터 고양된 생명감을 얻을 수 있
다고 버크는 말한다. 말하자면 삶의 의지를 일깨우기 위하여 인간은
위험의 환상을 찾는 것이다.

그러나 숭고의 변증법적 양면성을 인식했음에도 불구하고 버크는 이를
적절히 설명하지 못했다. 버크는 "어떠한 식으로든 고통과 위험의 관념
을 자극하기에 적합한 것이면 무엇이나, 말하자면 어떤 무서운 것이거나
무서운 것과 연관이 있는 것이거나 혹은 공포와 유사한 방식으로 작용
하는 것이라면 무엇이나 **숭고**를 불러일으킨다"[10]고 주장했다. 그러나 버
크에 관해 어떤 평자가 썼듯이 "확신하건대 버크의 이러한 주장은 잘못
된 것이다. 《라비약》(Ravilliac)의 브로드퀸이나 《다미앙》(Damien)의 철
침대는 공포에 대한 관념을 불러일으킬 수 있는 것이기는 하지만 숭고
함을 지니고 있다고는 할 수 없다."[11] 알프스를 숭고하게 느끼게끔 하
는 공포와는 달리, 고문실을 방문했을 때 가지게 되는 공포는 숭고와는
전혀 다른 느낌을 환기시킨다. 따라서 우리로 하여금 무서움을 느끼게

9) 같은 책, 같은 곳.
10) 같은 책, p. 39.
11) 같은 책, p. 39, 10 n,

하는 것 모두가 — 설사 우리가 어느 정도의 거리를 취하고 또 그러한 무
서움이 완화된다고 해서 — 반드시 숭고한 것이라고는 할 수 없는 것이
다. 애디슨(J. Addison)이 이미 인식했던 것처럼 숭고와 인간 사이의 조
화가 외견상 결핍되고 있는 것처럼 보이는 그 배후에는 양자간의 어떤
유사성이 숨겨져 있다는 사실을 버크는 인식하지 못했던 것이다.

> 우리의 상상력은 하나의 대상으로 채워지거나, 혹은 자신의 역량에 비해 엄
> 청나게 큰 것을 포착하기를 좋아한다. 무한히 펼쳐진 전망을 대하게 되면 우
> 리는 즐거운 경악에 휩싸이게 되며, 또 그러한 전망을 포착할 때면 우리의
> 영혼은 유적한 평온함과 경이를 느끼게 된다. 그러나 시야가 협소한 범위에
> 갇혀 있고 밀집한 산이나 벽들로 인해 사면에서 축소되는 경우에는, 자연히
> 이러한 대상들을 싫어하게 된다. 왜냐하면 거기에는 마치 어떤 구속이 있는
> 것처럼 여겨지며, 또한 그 자체가 제한된 것인 양 느껴지기 때문이다. 반면
> 에 광활한 지평은 자유의 이미지이다. 광활한 지평에서는 시선이 멀리까지
> 뻗어나갈 수 있으며, 그러한 시야의 무한함을 총체적으로 다룰 수 있는 여
> 유를 가지게 되고 또 관찰되어지는 대상 자체의 다양성 속으로 몰입할 수
> 있는 여유를 가지게 된다. 12)

곧 숭고는 "자유의 이미지"이다.

《성찰》(Meditations)에서 데카르트는 자유를 통해 인간은 신과 같은
존재가 된다고 주장했다. 자유는 한계를 모르며, 그 자체에 있어 무한
한 것이다. 그러나 한편 인간의 오성은 유한한 것이며, 창조적이기보다
는 재창조적이다. 오성은 자유로 하여금 주어진 어떤 것과 마주치게 함
으로써 자유를 구속한다. 이러한 소여 때문에 인간은 특정한 상황과 결
부되며, 세계 내에서 하나의 위치를 지정받게 된다. 반면 숭고는 인간
으로 하여금 이같은 자신의 위치를 잊게 해주며, 그리하여 자신이 지녔
던 본래의 자유를 상기하도록 해준다. 즉 숭고란 오성의 법칙을 파기함
으로써 인간으로 하여금 자유를 상기하도록 해주는 것이다. 그래서 칸
트는 숭고를 유한한 인간을 단순히 위협하는 것이 아니라 오히려 인간
으로 하여금 좌절을 느끼게 하는 것으로 보았다. 왜냐하면 애디슨이 고
찰했던 것과 같이 숭고는 그 무한성으로 인해 "자유의 이미지"가 되고

12) J. Addison, *Spectator*, 제 412 호.

있기 때문이다. 그런데 인간은 숭고가 지니는 이러한 무한성 때문에 그
에 대한 척도를 가질 수가 없게 된다. 그러므로 숭고는 인간 오성의 무
력함을 드러내 주며, 인간은 숭고로 인해 오성의 한계를 인식하지 않을
수 없게 된다는 것이다. 그러나 오성의 한계를 인식한다는 것은 어떤
의미에서는 그것을 넘어서는 것이다. 그리고 인간의 유한성이란 오성
에 근거한 것이므로, 오성을 넘어선다는 것은 유한한 것을 넘어서는 것
이다. 그리하여 결국 숭고와 인간의 오성 사이에 존재하는 조화의 결여
를 통해 인간은 자신이 유한한 것을 넘어서게 된다는 것을 알게 된다.
따라서 처음에는 유사성의 결여로 나타났던 것이 결국에는 더 높은 유
사성에 굴복하게 되는 것이다.

③

아리스토텔레스(Aristoteles)를 통해 우리는 예술 작품이란 발단과 전
개와 결말을 갖는 것이라는 생각을 갖게 되었다. 그러나 그러한 예술
작품의 통일성은 숭고를 배제하는 것처럼 보인다. 왜냐하면 예술 작품이
통일적이기 위해서는, 그 예술 작품은 유한하거나 한정된 어떤 것이어
야만 하기 때문이다. 그렇다면 어떻게 숭고가 요구하는 무한성과 예술
작품에 대한 통일성의 요구를 조화시킬 수 있겠는가? 숭고한 자연을 묘
사하려는 시도들은 일반적으로 모두 실패했다. 왜냐하면 하나의 틀 속
에서 자연을 포착한다는 것은 결국 그것을 통제하는 것이기 때문이다.
원근법의 법칙에 따라 풍경화를 그리는 경우에 특히 그러하다. 그 이유
는 원근법을 통해 제시되는 세계는 그 척도를 관객에 두는 세계이므로,
숭고의 초월성을 위한 아무런 여지도 남겨 두지 않기 때문이다. 그러나
관객의 관점과 그러한 관점에 기초한 유한한 세계를 부정하기 위해 오
히려 원근법을 이용할 수도 있다. 알트도르퍼(A. Altdorfer)와 브뤼겔
(P. Bruegel)의 풍경화들은 그 좋은 실례가 되고 있다.

알트도르퍼의 《알렉산더의 전투》(*Battle of Alexander*)를 보게 되면 우

선 우리는 그림에 퍼져 있는 거대한 리듬에 따라 움직이게 된다. 그리고 그 다음에 그림을 다시 보게 되면 우리는 혼돈에 빠지게 된다. 그림의 하단에서 우리는 서로 싸우고 있는 인간의 무리들을 볼 수 있으며, 그 위로는 인물들과 똑같이 소용돌이치고 있는 하늘을 볼 수 있다. 그런데 우리는 그림의 어디를 보아야 할지 알 수가 없다. 우리의 눈은 추격하는 알렉산더를 쫓아가야만 하는가 아니면 급히 도망치고 있는 다리우스를 쫓아가야 하는가? 그림 전체를 포괄할 수 없는 눈은 하나의 장면을 선택해야만 그 밖의 다른 장면에로 나아갈 수 있다. 알트도르퍼의 이 그림은 칸트가 절대적 크기(absolute greatness)라 불렀던 것을 지니고 있다. 즉 이 그림은 너무나 복잡하기 때문에 우리의 시선이 한 부분에서 다른 부분으로 옮아 가더라도 결코 그에 대한 완전한 인식은 얻을 수가 없다. 따라서 이 그림 앞에서 오성은 도저히 넘을 수 없는 한계에 부딪힌다. 그러나 이러한 무한한 풍부함보다 더 중요한 것이 바로 알트도르퍼의 원근법 사용이다. 전경의 원근법은 관객에게 지면보다 100∼200 피트 정도 높은 위치를 설정할 것을 요구하고 있다. 그러나 전경에서 후경으로 시선이 위로 움직임에 따라 시점은 지속적으로 이동하게 된다. 관객은 풍경에서 몇 마일 위에 있는, 만곡을 그리는 지평선에 이를 때까지 그의 눈을 위로 계속 움직여야 한다. 이처럼 그림은 지평선에 이르러 인간을 놓아 줄 때까지 줄곧 지속적으로 그를 밀어 올려 결국은 소용돌이치는 구름과 태양과 달의 영역에까지 나아가게끔 하는 운동을 보여주고 있다. 전투에 관한 그 밖의 표현도 동일한 리듬을 반복해서 보여준다. 전경에서 우리는 개개인들을 보게 되며, 그 뒤에서는 인간의 무리를 또 그 뒤에서는 군대를 보게 되고, 결국 우리는 인간의 세계를 벗어나게 되며, 물과 산과 해와 달이 주역이 된다. 이러한 운동의 한 가운데에 마치 태풍의 눈처럼 곧 알렉산더와 다리우스의 싸움을 선언하는 표지가 중력을 무시한 채 하늘에 걸려 있다. 이처럼 결국 알트도르퍼의 이 그림에 있어 모든 부분들은 상호 긴장 관계를 이룬다. 즉 상이한 부분들은 하나의 시점으로 종합될 수가 없는 것들이다. 따라서 우리는 그에 대한 척도를 마련할 수가 없다.

알트도르퍼의 《알렉산더의 전투》와는 달리, 브뤼겔의 《이카루스의 추락》(*Fall of Icarus*)은 우선 훨씬 명쾌한 그림처럼 느껴진다. 이 그림에는 알트도르퍼의 작품에 있어서와 같은 세부의 혼돈이 전혀 존재하지 않는다. 이 그림이 지니는 명쾌한 첫인상은 우리가 이 그림의 의미를 이해하려고 하는 경우에만 비로소 혼란스러운 것으로 바뀌게 된다. 그리하여 우리는 다시 한번 정확한 원근법이란 없으며, 따라서 정확한 시점도 존재하지 않는다는 사실을 발견하게 된다. 그러나 《알렉산더의 전투》와는 달리, 이 그림은 지속적인 상승 운동을 요구하고 있지는 않다. 오히려 이 그림은 여러 부분으로 나뉘어지며, 각 부분들은 그 자체의 원근법을 지니는 자기 충족적인 단위들인 것처럼 보인다. 하나의 단위와 그 옆의 단위간의 이 같은 충돌은 때때로 산울타리나 혹은 은폐된 절벽에 의해 가려지곤 한다. 이와 같은 원근법을 사용함으로써 브뤼겔은 그림의 서로 다른 장면들을 각각 분리시켜 놓고 있다. 그리하여 그림 속에 나오는 개인들은 그들 자신의 세계 속에서 포착되고 있다. 즉 농부는 들을 갈고 있고, 양치기는 양치기대로, 낚시꾼은 낚시꾼대로 그리고 범선 위의 사람은 범선 위의 사람대로 그 결을 지나가고 있다. 각 부분 속의 인물들은 모두 바로 직접적으로 이웃해 있는 다른 부분들에서 무슨 일이 일어나고 있는지를 전혀 알지 못한다. 또 그들 모두는 지금 막 물 속으로 사라지려 하는 이카루스에 대해 전혀 의식하지 못한다. 또한 하나의 단위에서부터 다른 단위로 시선을 옮길 경우 관객은 브뤼겔이 비례에 대해 충분한 주의를 기울이지 못했음을 알게 된다. 따라서 양치기와 비교해 본다면 배는 지나치게 작고 또 너무 해안에 가깝다. 그림을 보면서 우리는 어린 아이의 장난감들을 연상하게 된다. 이카루스가 그 속으로 사라지려 하는 세계는 마치 장난감의 세계인 것처럼 보인다. 따라서 그러한 대상들을 원래의 크기대로 복구하기 위해서는 다시 한번 우리의 시점을 변화시켜서 상승시켜야 한다. 오직 이 경우에만 운동이 급격하게 이루어지게 된다. 이카루스와 지나가는 범선간의 관계에 있어서 특히 그러한데, 그 경우에는 비례상의 갑작스런 변화를 위장할 아무런 것도 존재하지 않기 때문이다. 따라서 바로 이러한

운동의 급격성 때문에 우리의 시점은 그대로 유지한 채 오히려 세계를 축소시킨다는 대안적인 해석이 제기된다.

이 그림에도 일종의 다음과 같은 긴장 관계가 설정되어 있다. 우리는 이 그림에서도 알트도르퍼의 그림에서 발견되는 것과 같은 어떤 초월적인 움직임을 재차 발견할 수 있기는 하지만, 브뤼겔은 이러한 운동을 세계의 왜소함에 관해 점차 증대하는 의식을 배경으로 하여 설정했다. 즉 우리가 기대하는 것보다 약간 낮게 그려진 실제의 지평선이 바로 이 세계를 초월하고자 하는 욕구의 동인이 되어 주고 있는 것이다. 이 그림에서 브뤼겔이 채택하고 있는 수법은 오늘날에는 너무나 일반적인 수법으로서, 그것은 원근법상 요구되는 지평선과 실제로 그려진 지평선 사이의 긴장을 통해 역설을 가시적으로 표현하는 것을 말한다. 이렇게 함으로써 관객으로 하여금 이 세계를 초월하도록 유도한다. 이러한 수법은 초현실주의 회화에 빈번하게 나타남으로써 이제는 상투적인 것이 되어 버린 지 오래이다. 그러나 이 그림의 주제가 《이카루스의 추락》이라는 점을 깨닫게 된다면 우리 자신은 이 세계를 초월하기보다는 오히려 이 유한한 세계로 뒷걸음질치게 된다. 따라서 브뤼겔의 의도는 풍자적인 것에 있었다고 여겨진다. 즉 브뤼겔은 이카루스의 추락이라는 사건을 무의식적으로 흘려보낼 수 있는 인간의 우둔함과 왜소함에 대해 풍자하고 있는 것이다. 또 브뤼겔은 이카루스와 그의 허세에 대해서뿐만 아니라, 유한한 것이 지니는 왜소함을 초월하고자 하는 관객의 시도에 대해서도 풍자하고 있다. 따라서 처음에는 이 그림이 마치 숭고에 대한 욕구를 충족시켜 주는 것처럼 보일지 모르나, 실제로는 숭고에 대한 요구만을 고려해서는 이 그림을 적절히 이해할 수 없다. 오히려 브뤼겔의 이 작품은 숭고에 대한 요구를 역설적으로 부정함으로써 인간으로 하여금 유한한 것 속에 존재하는 자신의 위치로 되돌아가게끔 해주는 것이다.

브뤼겔이 원근법을 얼마나 잘 다루는지를 보여주는 예가 바로 《사울의 개종》(Conversion of Saul)이다. 이 작품은 거대한 전나무로 인해 두 부분으로 나누어져 있다. 그런데 너무나 철저하게 나누어져 있는 까닭에 이 작품을 마치 나란히 걸려 있는, 그리고 각기 그 자체의 통일성을 지니

고 있는 두 개의 그림인 것처럼 보아도 될 지경이다. 그림의 왼편에는
무장한 사람들의 무리가 산골짜기로부터 구불구불하게 이어져 있다. 그
리고 아득한 지평선은 우리가 바다보다 얼마나 높이 있어야 하는지를
보여준다. 그림의 오른편에서는 우리에게까지 이르는 여정의 일부를 볼
수 있는데, 그 길은 점점 가파라져 구름들과 바위들이 뒤섞여 있는 곳에
까지 뻗쳐 있다. 이러한 태고의 풍경 속에서 느릿느릿 움직이고 있는 인
간들은 그들을 둘러싸고 있는 구름과 바위에 비교해 볼 때 너무나 보잘
것 없게 보인다. 이와 같은 두 세계가 거대한 전나무가 있는 곳에서 만난
다. 왼편의 세계는 지평선이 여전히 우리로 하여금 자신의 위치를 분명
히 할 수 있게 해주는 세계이며, 오른편은 아무런 지평도 없으며 어떠한
위치 정립도 불가능한 것처럼 보이는 세계이다. 그리고 전나무 아래에
는 대단히 조그마한 사울이 땅에 누워 있으며, 그 옆에는 말이 쓰러
져 있다. 처음에는 브뤼겔이 사울의 개종이라는 주제를 이용하는 이유
가 단순히 우리에게 숭고한 풍경을 제시하기 위해서인 것처럼 보일 수
도 있다. 그러나 브뤼겔은 심리학적으로 접근하는 어떠한 예술이 할
수 있었던 것보다도 훨씬더 의미있는 방식으로 개종을 묘사한 것이다.
인간—이 경우에 있어서는 사울—은 유한과 무한 사이에 서 있다. 브
뤼겔의 그림에 표현된 긴장은 엄청난 것으로서, 오로지 이러한 긴장을
배경으로 해서만이 사울의 개종이 의미심장하게 되는 것이다.

알트도르퍼와 브뤼겔은 모두 유비론의 붕괴와 회화에서의 시점의 설
정에 뒤이은 불안과 동요의 제 1 세대에 속한다고 할 수 있다. 그러나 이
세대는 좀더 자족적이며 낙관적인 세대에 의해 계승되었다. 즉 데카르
트적 합리주의를 통해 인간은 하나의 막을 설정할 수 있었는데, 이 막은
말로 표현할 수 없는 것에 대한 인간의 공포를 은폐해 주었다. 그리하여
일상적이며 이해 가능한 인간 세계가 주어지게 됨으로써 인간은 결코 이
전에는 느껴보지 못했던 편안함을 느낄 수가 있었다. 이러한 노력의 하
나가 바로 아카데미의 원근법이었다. 원근법을 통해 세계는 인간을 위
한 존재로 변형되었다. 그러나 데카르트적 낙관주의는 좀더 강력한 주관
주의, 즉 이차적인 힘의 단계로 고양된 주관주의에 굴복하게 되었다. 다

시 말해, 일차적 주관주의를 통해 인간은 세계의 중심이 되었지만, 이차적 주관주의를 통해서 인간은 이 세계의 척도로서 오히려 이 세계를 초월한다는 것을 의식하게끔 된 것이다. 그리하여 세계는 그 자체 단순히 현상적인 세계에 불과한 것임이 드러나게 된다. 그런데 인간은 이러한 현상적 세계에서는 편안함을 느낄 수 없다. 결국 이러한 인식을 통해, 유한한 것의 규칙을 파기하려는 시도가 새롭게 이루어지게 되었다. 이와 같은 사실을 반영하는 것으로서 숭고에 대한 관심이 나타나게 되었던 것이다.

1800년경 알트도르퍼의 《알렉산더의 전투》와 같은 그림들은 처음에는 경시되었으나, 그 후 다시 찬미의 대상이 되었다. 그리하여 《알렉산더의 전투》는 생 클로드에서 나폴레옹이 좋아하던 그림이었으며, 슐레겔(F. Schlegel)이 당시의 예술가들에게 추천했던 작품이기도 했다. 그렇지만 어떤 그림이 올바른 그림인가를 판단하는 데 있어 원근법이 지나치게 큰 비중을 차지하게 됨으로써 예술가들은 알트도르퍼와 브뤼겔이 했던 것처럼 원근법을 자유롭게 사용할 수가 없었다. 따라서 숭고를 표현하기 위해 예술은 여러 가지 다른 시도들을 행하게 되었다. 유한한 것의 지배를 극복하고 부정하기 위해 프리드리히 같은 사람은 선명하게 그려진 전경과 불확정적인 후경의 대비를 이용하고 있다. 프리드리히와 거의 동시대인인 터너(W. Turner)는 정적인 것을 쳐부수기 위하여 역동적인 것을 이용하였다. 터너의 《불타는 의사당》(Burning of the Houses of Parliament)에 그려진 건물들과 관중들은 모든 실체성을 상실하고 있다. 즉 건물들은 대기 상태가 지니는 역동성으로 인해 그 형태가 불분명하다. 이처럼 터너는 역동적이며 공기와 같이 유동적인 것에 심취함으로써, 거의 추상적인 구성을 하게 되었다. 그리하여 《눈보라 속의 기선》(Steamer in a Snowstorm)에서 배는 화폭 상의 소용돌이치는 묘사로 인해 거의 지워져 눈과 바람과 물 속에 잠겨 있는 까닭에 거의 알아보기 어려울 지경이다. 그러나 그래도 배로 인해서 작품의 구조를 파악할 수 있게 된다. 이처럼 터너가 추상 표현주의(abstract expressionism)와는 달리, 작품의 구조를 파악할 수 있는 최후의 조치를 취했다고 해서, 그가

좀더 "논리적"이라고 할 수 있겠는가? 숭고에 대한 관심이 표명되어져 있다고 할 때, 터너의 예술에 매력을 가져다 주는 것은 유한한 것과 무한한 것 사이의 이 같은 긴장인 것이다. 이 경우 배는 꼭 필요한 것으로서, 그것은 숭고의 변증법에 있어서 그 역할을 수행하는 일부가 되고 있는 것이기 때문이다.

4

우리는 **긍정적** 숭고와 **부정적** 숭고를 구분할 수 있다. 유한한 감각적 현상을 부정함으로써 숭고는 모든 현상을 넘어선 초월을 제시한다. 이러한 긍정적 숭고로 인해 인간은 유한을 통해 무한을 볼 수 있게 된다. 따라서 유한은 무한의 베일이 된다. 그리고 이러한 무한은 인간을 초월한 본체적 실재와 동일시될 수 있다. 따라서 긍정적 숭고는 본체적인 것의 현현(epiphany of the numinous)으로서 정의될 수 있다. 긍정적 숭고를 통해 드러나는 인간 존재의 이 같은 초월적 근거는 비록 그것이 더 이상 인간의 척도로서 이해되지는 않을지라도, 어떤 의미에서 여전히 의미있는 것으로 간주되어 인간에 대해 권리를 요구할 수 있는 것으로 경험되고 있다. 이러한 관점은 신념 비슷한 어떤 것을 전제하고 있는 것이다. 비록 이 같은 신념이 명백한 내용을 결여하고 있는 것이라고 할지라도.

부정적 숭고 역시 이 세계가 보잘 것 없음을 보여주기는 마찬 가지이다. 그러나 긍정적 숭고와는 달리, 부정적 숭고는 유한한 것 배후에 존재하는, 혹은 유한한 것을 넘어서 있는 어떤 의미있는 실재를 드러내기 위해서 세계가 보잘 것 없다는 것을 보여주고 있지는 않다. 부정적 숭고를 통해 드러나게 되는 초월이란 바로 인간 자신의 초월을 의미한다. 즉 유한은 주관을 자유롭게 하기 위해서만 부정되고 있다. 따라서 부정적 숭고는 자유의 현현(epiphany of freedom)인 셈이다.

이제 우리는 중세의 유비론이 와해되고, 회화에 있어 시점이 설정됨과

더불어 시작되었던 일련의 발전의 종국점에 도달하게 되었다. 회화에 있
어 시점을 강조하는 것은 무엇보다도 이 세계가 인간에 대한 세계라는
의식을 표현하는 것이었다. 그러나 비록 처음에는 인식되지 않았지만
이처럼 시점을 강조하는 것은 결코 인간이 세계에 있어 또 하나의 대
상이 아니라는 사실을 함축하고 있었던 것이다. 아마 인간의 육체에 대
해서는 그것이 하나의 대상이라고 할 수 있을지도 모른다. 그러나 세계
에 대해 그리고 세계 내의 또 하나의 대상으로서의 자신에 대해 사유하
는 주관으로서의 인간은 어떤 의미에서 세계를 넘어서는 존재이다. 즉
대자적 존재로서의 인간은 세계를 초월하는 것이다. 이러한 초월을 드
러내 주는 것이 바로 부정적 숭고이다. 부정적 숭고는 인간으로 하여금
이 세계에서 편안함을 느낄 수 없다는 사실을 인식시켜 줌으로써 인간
으로 하여금 이 세계를 뛰어넘도록 유도해 준다. 만약 이러한 내성적
움직임을 통해 인간이 세계와 더 이상 접촉되지 않을 수도 있다고 된
다면 그것은 인간에게 새로운 자유를 가져다 주는 것이 된다. 그리하여
인간 이외의 여하한 척도도 인정하지 않는 새로운 이상적 인간상이 나타
나기에 이르른 것이다.

제 2 부
주관성의 미학

제 5 장
흥미로운 것에 대한 추구

실러(F. v. Schiller)는 1795년에 씌어진 그의 시 《베일로 가리워진 사이스 상》(*The Veiled Image of Sais*)에서 지혜를 찾아, 사제 수업의 옛 중심지인 이집트의 사이스에 온 한 젊은이에 대해 서술하고 있다. 그 젊은이는 단편적인 지식 이상의 것을 주지 못하는 진리들에 대해 불만을 느꼈기 때문에, 그는 전체의 의미를 이해할 수 있고 **유일한** 진리를 알 수 있기를 갈망했다. 그런데 아이시스 여신 상 앞에서 그 젊은이는 여신의 베일 뒤에 진리가 숨겨져 있다는 말을 듣게 된다. 그렇지만 그 말과 함께 그는 그 베일을 들어 올려서는 안 된다는 경고를 받기도 했다. 그럼에도 불구하고 이러한 경고의 의미가 그 젊은이에게는 분명하지 않았다. 왜냐하면 사람들 말로는 "금단의 성스러운" 베일을 들어 올린 자는 진리를 볼 것이라는 것이었으며, 그 밖의 다른 형벌에 대해서는 아무런 지적도 없었기 때문이다. 그렇다면 진리를 본다는 것이 두

려운 일인가 ? 이것은 바로 그가 원하던 것이 아닌가 ? 그리하여 경고
는 무시되었다. 다음 날 그 젊은이는 베일을 한 아이시스 상 아래에
서 의식을 잃은 채로 발견되었다. 그 젊은이는 자신이 본 것에 관해 결
코 말하지 않았다. 다만 다른 사람들에게 경고하기를, 진리에의 추구
때문에 자기 자신을 죄로 인도되지 않도록 하라고 말했을 뿐이다. 그 무
서운 경험을 잊을 수가 없어 젊은이는 곧 죽는다.

그렇다면 진리를 **본다**는 것이 왜 두려운 것인가 ? 그 밖의 다른 인식
방법으로서 덜 무서운 방법들이 있으리라는 점을 암시하는 가운데, 실
러는 "본다"는 것을 이탤릭체로 표시했다. 우리는 보는 것과 듣는 것
을 대비시킬 수 있다. 우선 듣는 사람은 타자로 하여금 말하게끔 한다.
즉 듣는다는 행위는 말하는 화자의 독자성에 대한 존중을 전제하는 것
이다. 따라서 듣는다는 행위는 변증법적인데, 본다는 행위는 그렇지 않
다. 그래서 사르트르(J. P. Satre)는 우리 자신의 눈을 가지고 우리는 보
여지는 것을 해칠 수 있다고 말한다.

　　보여진 것은 그것을 본 사람에 의해 소유되는 것이다. 즉 어떤 것을 본다는
것은 그것을 **망친다**(deflower)는 것이다. 만약 우리가 인식하는 자와 인식되
어지는 대상 사이의 관계를 표현하기 위해 일상적으로 쓰고 있는 비유들을 검
토해 본다면, 우리는 그러한 비유의 많은 것이 일종의 **시선에 의한 파괴**로
표현된다는 것을 알게 될 것이다. 인식되지 않은 대상은 처녀와 같은 순결
함을 지니고 있는 것으로서, 그 순결함은 **순백**(whiteness)에 비유될 수 있
다. 그러한 대상은 아직 자신의 비밀을 "내주지" 않았으며, 인간은 아직 그
대상으로부터 그것의 비밀을 "강탈하지" 않았다. …자연의 "더럽혀지지 않은
오지"라는 표현과 같이 때로는 애매하고 때로는 좀더 분명한 비유적 표현들
은 좀더 솔직하게 성적인 교섭이라는 생각을 암시해 주고 있다. 우리는 자
연으로부터 그 베일을 낚아챈다고, 즉 자연을 벗겨낸다고 말을 한다(실러의
《베일로 가리워진 사이스 상》참조). 1)

이처럼 본다는 행위는 보여지는 것을 하나의 대상으로 변형시킴으로
써 그것을 타락시키는 경향이 있다. 왜냐하면 대상은 주관에 그 근거를
두고 있기 때문이다. 따라서 어떠한 것을 하나의 대상으로 인식하거나

1) J. P. Sartre, *Being and Nothingness*, trans. H. E. Barnes (New York, 1956), p. 578.

보고자 한다는 것은 그것을 소유하고자 하는 것이다. 그러므로 참된
진리를 보고자 하는 욕구란 그러한 진리를 지배하고 나아가 모든 것을
지배하고자 하는 욕구를 의미한다. 그래서 실러의 시 속에 나오는 젊은
이는 설사 인간이 인식된 대상을 초월한다고 할지라도 결국은 인식되지
않는 실재에 의해 또한 초월되며, 따라서 인간은 자기 존재의 창조자가
아니라는 사실을 결코 받아들이려고 하지 않았다. 오히려 그 젊은이는
모든 것을 인식함으로써 그 스스로가 자기 자신의 근거가 되기를, 그리
고 나아가 참된 인식의 주체로서의 자기를 신의 자리에까지 끌어 올리
기를 갈망했던 것이다.

 그 젊은이가 아이시스의 베일을 들어 올렸을 때 그가 본 것이 무엇이
었는지에 관해 실러는 아무런 말도 하지 않고 있다. 과연 그 젊은이는
어떤 것을 본 것인가? 참된 진리를 본다는 것은 바로 전체를 인식한다
는 것이다. 그러나 전체를 인식한다는 것이 어떻게 가능한가? 객관적
인식이란 한정된 "이것"에 관한 인식이어야만 한다. 그러한 경우에 "이
것"은 그것이 아닌 것에 대립해 있는 것이며, 또한 인식하는 주관에도
대립해 있는 것이다. 이러한 이중의 대립으로 인해 전체에 대한 인식은
불가능하다. 왜냐하면 전체는 어떠한 한계도, 어떠한 대립도 인정하지
않는 것이기 때문이다. 즉 전체는 무한한 것이다. 따라서 무한한 전체
는 보여질 수 있는 어떤 유한한 것이 아니다. 즉 그것은 어떤 것이 아
니며, 이러한 의미에서 무(nothingness)이다. 베일을 들어 올림으로써 젊
은이는 허공을 응시하고 있는 자신을 발견했음이 틀림없다.

 그런데 왜 이러한 것이 두렵단 말인가? 만일 베일 뒤에 아무 것도
숨겨져 있지 않았다면 두려워해야 할 아무 것도 없었을 것이다. 그렇
다면 인간에게 두려움을 느끼게 하는 것이 바로 이 공허란 말인가?

 객관적 인식이란 인식하는 주관이 인식되는 대상을 초월함을 전제로
하고 있다. 따라서 만약 세계를 객관적으로 인식하고자 한다면 인간은
그 세계로부터 벗어나야만 한다. 이 경우, 세계는 단순한 사실들의 집
합체에 불과한 그런 세계가 된다. 그러나 이러한 세계에서 인간은 편안
함을 느낄 수가 없으며, 이러한 세계는 인간에 대해 아무런 요구도 하지

않는다. 또 만약 사실들의 세계를 넘어서 전체에까지 이러한 인식 유
형, 즉 객관적 인식을 확장시키고자 한다면, 그것은 인간으로 하여금 신
의 음성을 듣는 일을 불가능하게 할 것이다. 객관적으로 인식될 수 있
는 것만이 실재적이라는 고집은 자기 충족적일 경우에만 견딜 수 있는
무시무시한 고독으로 인도되게 마련인데, 실러의 시 속에 나오는 젊은
이는 이러한 고독을 견딜 만한 힘을 지니지 못했다. 그래서 그는 죽고
만 것이다.

실러보다 3년 늦게 노발리스(F. v. H. Novalis)도 《사이스의 수련사》
(*The Novices of Sais*)에서 똑같은 신화를 다루고 있다. 실러와 마찬가
지로 그도 다음과 같은 사실을 인식했다. 즉 유한한 주관이 된다는 것
은 전체로부터 추방된다는 것이며, 따라서 고향을 상실하게 된다는 바로
그것이다. 필연적으로 유한한 인간은 만족할 수가 없다. 왜냐하면 만족
한다는 것은 결국 자기 자신과 하나가 된다는 것인데, 이것은 인간이
시간적 존재라는 사실 때문에 부정되고 있다. 미래를 갖고 있기에 인간
은 본질적으로 불완전한 존재이다. 그러나 비록 인간 자신의 상황으로
인해 궁극적인 만족을 얻을 수가 없다고 할지라도 인간은 궁극적인 만
족을 향한 갈망을 여전히 갖고 있다. 그 갈망은 심지어 인간이 그러한
갈망을 충족시키기 위해 세계 내에서의 자신의 위치를 벗어나야만 하는
경우에조차도 끈질기게 남아 있는 것이다. 그런데 실러와는 달리, 노발
리스는 인간이 세계 내에서의 자신의 위치를 벗어날 수 있다고 믿었다.
비록 오성의 유한성으로 인해 무한한 전체에 대한 객관적 인식은 불가
능하다고 할지라도 우리는 상상력을 통해 오성의 한계를 뛰어넘을 수
있다는 것이다. 즉 시인이나 예술가는 아이시스의 베일을 들어 올릴 수
가 있으며, 인간 영혼의 심연 속에서 무한한 것이 재발견될 수 있다
는 것이다. 그러므로 무한한 것을 재발견하기 위해서는 유한한 것에
대한 파괴가 전제되어야만 한다. 우선 오성의 법칙이 파기되어야 하며,
나아가 사물의 일상적 의미도 와해되어야만 한다. 따라서 노발리스는
세계를 마술적으로 변형시키고자 노력했다. 다시 말해 서로 무관한 사
물들을 결합시켰으며, 아무런 의미도 없고 또 이해가 불가능한 관계들

을 제시하였다. 이러한 관계들을 받아들일 것을 우리에게 요구함으로써 노발리스는 우리로 하여금 오성과 오성이 부과한 한계들을 넘어설 것을 명했다. 다시 말해 과거와 현재, 자연과 허구가 뒤섞여 우리로 하여금 우리의 처지를 모르도록 만들어 놓았다. 그리하여 우리는 세계 내의 유한한 상황으로부터 해방되어, 상상력의 무한한 유희에 참여할 만큼 자유롭게 되는 것이다.

플라톤과 마찬가지로 노발리스도 미를 사랑의 대상으로 이해하고 있다. 노발리스에 있어서도 역시 사랑은 일시적이고 유한한 것에 대한 인간의 불만의 표현이다. 왜냐하면 일시적이고 유한한 것은 완전성을 갖고 있지 못하기 때문이다. 그래서 사랑하는 사람은 자신이 사랑하는 대상을 통해 스스로를 완전하게 하고자 하는 것이다. 그러나 노발리스에 있어서의 완전성이란 오로지 무한한 것 속에서만 발견되는 것이다. 따라서 미는 형상이나 이데아의 현상으로 이해될 수가 없다. 노발리스에 있어서의 미는 유한한 것을 통한 무한한 것의 드러남, 즉 아이시스의 현현이 되고 있다. 그리고 예술가는 아이시스의 베일을 들어 올림으로써 인간으로 하여금 전체에로 되돌아가게 하는 사람이다.

얼핏 보기에는 동일한 신화에 대한 실러의 해석보다 노발리스의 이러한 해석이 훨씬 긍정적인 것처럼 보이는데, 과연 실제로 노발리스의 해석이 훨씬 긍정적인가? 이처럼 무한한 것의 회복을 과연 우리는 좀더 근본적인 실재의 차원에로의 침투 내지는 실재로부터 무에로의 비약으로 해석해야만 하는가? 《밤의 찬가》(*Hymns to the Night*)에서 노발리스는 밤을 찬양하고 있는데, 왜냐하면 밤에는 모든 대립이 화해되기 때문이다. 또한 노발리스는 거기서 밤을 그것보다 더 천박한 낮과 대비시키고 있다. 그러나 유한한 인식의 관점에서 본다면 무한에로 되돌아가려는 욕구란 결국 소멸되고자 하는 욕구를 의미하는 것이다. 물론 단순한 소멸과 우리로 하여금 고향으로 되돌아가게끔 해주는 소멸은 구별될 수 있다. 그러나 이러한 고향에로의 회귀에 대해 어떤 의미가 주어질 수 있는가?

노발리스는 삶을 고향에로의 여정이라고 서술했는데, 이러한 노발

리스의 표현은 인간이란 천국을 향해 나아가는 여행자라는 기독교적 관점을 연상케 한다. 그런 만큼 그에게서도 인간의 고향이 초감각적인 세계 속에 있다는 소리가 여전히 들리고 있다. 그러나 노발리스에 있어서 인간이 되돌아가고자 하는 존재는 기독교적 관점과는 전적으로 다른 절대적 타자가 되고 있다. 이와 더불어 신의 형상이라는 개념의 근거도 무너지게 되었다. 이 개념이 의미를 가질 수 있는 것은 중세의 유비에 의해서 주어졌던 것처럼 오로지 유한자와 무한자를 중재할 매개가 주어져 있는 경우에 한해서만이다. 결국 낭만주의자들에게 있어서의 신은 인간이 오직 유한한 것을 포기함으로써만이 회귀할 수 있는 무한자인 것이다. 그러나 낭만주의는 이 세계에로 회귀할 수 있게 만들어 주지는 않은 채, 단지 키에르케고르(S. Kierkegaard)가 끝없는 체념의 운동이라고 불렀던 것을 요구할 따름이다. 따라서 낭만주의에 있어 죽음과 구원은 서로 구분될 수 없으며 뒤섞여 있는 것이다. 이러한 점에서 볼 때 우리가 전통적인 어법을 지켜 신을 무한자와 동일시하든, 아니면 신의 죽음에 대해 말하든간에 별 차이가 없게 된다. 신의 부름은 신의 침묵과 구별될 수 없게 된다. 낭만주의가 무한한 것에 대해 심취했던 점을 드러내 주는 또 다른 측면은 따라서 세계 속에서 개별자는 고향을 상실하게 되었다는 자각이다. 따라서 낭만주의자들의 열광은 공포와 권태로 변하게 된다.

<div align="center">2</div>

키에르케고르는《이것이냐 저것이냐》의 제 1 권에서 이러한 낭만적 허무주의에 대해 서술하고 있다. 유미주의자(aesthete)들은 무한자를 은폐하고 있는 베일을 벗기려고 더 이상 노력하지 않으며, 또한 이처럼 나약하고 아주 모호하기조차 한 의미로서가 아니고서는 구원을 믿지도 않는다. 그는 세계에 대해 의미를 요구했지만, 세계는 그의 이러한 요구에 대해 무심했다. 그래서 그는 이 세계에 대하여 권태를 느끼게 되

며, 고독한 자신의 모습을 발견하게 된다. 그러나 의미에 대한 요구는 여전히 남아 있다. 그리하여 이 세계에서 의미를 발견할 수 없다는 것에 절망한 그는 의미를 꾸며냄으로써 자신의 상황이 지니고 있는 부조리로부터 탈출하려고 한다.

카뮈(A. Camus)가 지적했듯이, 부조리의 근거는 의미에 대한 인간의 요구와 그러한 요구에 대한 세계의 침묵이 대립하는 데에 있다. "나는 세계가 부조리하다고 말했다. 그러나 그러한 말을 했을 때 나는 너무 성급했었다. 사실 내가 말할 수 있는 전부란 단지 세계는 그 자체에 있어 합리적이지 않다는 것뿐이다. 부조리한 것은 세계의 이 같은 불합리성과 인간의 마음 속에서 메아리를 불러일으키는 명료함에 대한 거친 갈망이 대립되고 있는 데서 생기는 것이다. 따라서 부조리는 세계만큼이나 인간에도 근거하고 있는 것이다"[2]라고 카뮈는 말한다. 만약 이와 같은 카뮈의 말이 옳다면 인간과 세계의 대극성, 즉 물음을 제기하는 인간과 이러한 물음에 침묵하는 세계를 대립시켜 놓고 있는 양극성으로부터 탈출함으로써 부조리로부터도 탈출할 수가 있을 것이다. 그리고 이러한 탈출은 세계와 인간이라는 양극 중 하나를 부정하거나 혹은 둘 모두를 부정함으로써 이루어질 수 있다. 즉 거기에는 세 가지 탈출 경로가 있을 수 있다.

첫째, 주관을 긍정하고 세계를 부정할 수 있다. 즉 자유로운 정신의 자율성을 강조하는 것이다. 그리하여 타자의 침묵을 무시하는 가운데 양극성으로부터 주관에로 탈출하고자 하는 시도가 이루어질 수가 있다.

둘째, 양극성 자체를 완전히 부정할 수 있다. 즉 좀더 직접적인 존재 양태로의 회귀를 가능하게 하기 위하여 유한한 것이 부정될 수 있다.

세째, 물음을 제기하는 주관을 부정하고, 스스로 제공되는 바 그 자체로서의 세계를 인정할 수 있다.

키에르케고르의 유미주의자는 첫번째 노선을 택했다. 즉 그는 스스로 제공되는 바의 세계를 그대로 인정한다거나 혹은 무한한 것에 굴복한다

2) A. Camus, *The Myth of Sisyphus*, trans. J. O'Brien (New York, 19 55), p. 21.

거나 하지 않고, 세계를 그 자신이 구성해 낸 가상적인 세계로 대체함으로써 자기 충족적이 되고자 했다. 이러한 기획으로 말미암아 유미주의자는 세계에 대해 다시 말해, 자신을 지배하고 있는 힘에 대해 투쟁할 수밖에 없었다. 심지어는 자신이 세계에 개입함으로써 생겨나는 부조리를 깨달으면서까지도 그는 세계에 대해 투쟁할 수밖에 없었다. 즉 자신이 추구하는 자유를 성취하기 위하여 유미주의자는 무엇보다도 세계가 자신에게 내세우는 주장을 거부하려고 노력해야만 했다. 이러한 점에서 유미주의자의 기획은 낭만주의의 기획, 즉 무한한 것을 위해 세계를 희생시키려 하는 낭만주의의 기획에 상응하는 것이다. 그러나 키에르케고르의 유미주의자가 세계로부터 스스로를 해방시키고자 하는 것은 좀더 높은 실재에로 되돌아가기 위해서가 아니라 오로지 그의 상황이 자신에게 운명지운 부조리로부터 벗어나기 위해서이다.

이렇게 볼 때 유미주의자의 근본 원칙은 무의 찬미(nil admirari)이다. "형편이 좋을 때에도 결코 잊혀질 수 없으리 만큼 커다란 의미를 지니고 있는 순간이란 없다는 것은 분명한 일이다. 그러나 모든 순간은 의지에 따라 상기될 수 있는 만큼의 의미는 갖고 있어야만 한다."[3] 유미주의자에게 있어서 세계란, 단지 자기 자신을 위해 선택한 상상적인 삶(imaginary life)을 형성하는 데 필요한 소재들을 제공해 주는 저장소 이상의 의미를 갖고 있지 않다. 그리하여 유미주의자는 삶을 시적인 구성으로 대체시켜 놓는다.

세계를 단순히 미적 유희를 위한 소재의 원천으로서만 다루기 위해서는 세계와의 거리(distance)가 필요하며, 이러한 거리를 취하기 위해 유미주의자는 아이러니(irony)를 이용하고 있다. 즉 세계 속에 그가 연루되어 있음을 아이러닉하게 파괴하려면 우선 세계에 대한 반성이 필요하다. 그리하여 유미주의자는 자신의 주변을 둘러보고 부정적인 것이라든가 우연적인 것 혹은 부조리한 일체의 것을 진지하게 파악한다. "나는 눈을 뜨고 실재를 바라보았다. 그때 나는 실재에 대해 웃음을 터뜨릴

3) S. Kierkegaard, *Either/Or*, trans. W. Lowrie, D. F. Swenson, and L. M. Swenson (New York, 1959), I, p. 289.

수밖에 없었으며, 그 후로는 계속 웃음을 멈출 수가 없었다."4) 이처럼 유미주의자는 대부분의 인간들보다 훨씬더 분명하게 모든 것의 평가 절하를 보게 되며, 이 같은 평가 절하의 태도는 전통적인 세계관이 해체된 데서 오는 결과인 것이다. 아이러니스트(ironist)는 실제로는 별로 중요하지 않은 대상들의 우연적인 집적물로 세계를 환원시킨다는 것에 두려움을 느끼면서도, 다른 한편으로는 기쁨을 느끼기도 한다. 즉 그는 인간 상황의 부조리함에 억눌려 있으면서도 자신이 놓여 있는 세계 속에서 스스로를 해방시키기 위해 이러한 세계에 대해 곰곰이 생각하는 것이다. 따라서 아이러니에는 우울한 측면이 있다. 다시 말해 아이러니스트의 웃음은 하나의 공동체를 창출하지 않으며, 단지 아이러니스트가 세계를 초월함을 드러낼 따름이다. 따라서 아이러닉한 웃음은 아이러니스트의 고독을 드러낼 뿐이다. 그러나 또한 아이러니는 긍정적인 측면도 갖고 있다. 즉 아이러니스트의 고독은 자유를 위해 치뤄진 대가라는 것이다. 다시 말해 아이러니스트가 감히 세계로부터 스스로를 해방시키고자 하는 것은 그 스스로 신과 같은 존재가 됨으로써 자신의 행위에 대해 의미를 부여할 수 있는 힘이 자기 자신 속에 있다고 느끼기 때문이라는 것이다. 즉 자유가 신의 위치에 놓이게 된다. 그러나 설사 이러한 유미적인 삶의 지배자라고 할지라도 그가 완전히 자기 충족적일 수는 없다. 왜냐하면 유미주의자에게는 "실제적인 산출을 위한 기회를 마련해 주는 외적인 환경"5)이 필요하기 때문이다. 물론 세계는 유미주의자에게 있어서 이러한 기회들을 제공하는 것 이상의 역할은 하지 않는다. 즉 세계는 인간이 어떤 특정한 방식으로 행위하기를 요구함으로써 인간의 자유를 제한하지는 않는다. 곧 미적인 자유(aesthetic freedom)는 존경을 배제한다. 왜냐하면 존경은 의무를 부과하기 때문이다. 따라서 기회는 그 자체 때문이 아니라 그것이 낳는 결과 때문에 존중된다. 다시 말해 세계가 제공하는 기회가 가치있는 것이냐 없는 것이냐의 여부는 예술가의 성향에 의해 결정되는 것이다. 그러므로 그렇지 않았다면 지루하고 부조리한 삶이었을 것을

4) 같은 책, p. 33.
5) 같은 책, p. 231.

흥미로운 것으로 만드는 것은 전적으로 예술가에 달린 일이다.

어떤 것을 흥미로운 것으로 만드는 것은, 어떤 사람으로 하여금 세계 속에 연루된 자신의 존재로부터 스스로를 분리해 낼 수 있게끔 해줌으로써 세계를 즐기게 해주는 전적으로 반성적인 태도에 달린 문제이다. 지금 다른 사람들과 더불어 환호하는 가운데 축구 경기를 보고 있다고 상상해 보라. 아마도 키에르케고르의 유미주의자는 문자 그대로 즐기기 위해서 이러한 기회를 철저히 이용할 것이다. 그리하여 서서히 유미주의자는 자신이 축구와 같이 속된 것을 즐기고 있다는 이유로 자기 자신에 대해 웃음을 던지게 될 것이다. 그렇다고 해서 이러한 사실이 결코 속된 것을 즐긴다는 이유 때문에 그가 경기를 보는 것을 중단한다는 것을 의미하지는 않는다. 오히려 유미주의자는 다른 어떤 사람보다도 더 열광적으로 즐거워할 것이다. 그러나 동시에 그는 그렇듯 환호하는 사람들로부터 자신을 떼어 놓고 스스로를 바라봄으로써 경기를 관전하고 있는 군중들보다 자신이 더 우월하다는 사실을 즐기게 되며, 결국 자신의 즐거움을 경기에 대한 즐거움뿐만 아니라 자기 스스로에 대한 즐거움으로까지 배가 시키게 된다. 결국 유미주의자는 진정한 정열을 회피하는 것이다. 왜냐하면 정열은 개인을 노예로 만들기 때문이다. 그 대신에 유미주의자는 자신이 마치 열정적인 양 행동한다. 다시 말해 유미주의자는 정열적인 것처럼 연기를 하는 것이다. 정열이 자신에게 적합한 유미주의자는 정열적이다. 그러나 유미주의자는 자신이 정열적인 것은 어디까지나 자신이 만약 그렇게 하기를 원한다면 언제든지 다른 감정 상태로 옮아 갈 수 있는 자신의 능력 내에서라는 사실을 잘 알고 있다. 그래서 그는 다음과 같이 말한다. "만약 누군가가 이러한 상태의 나의 영혼을 볼 수 있다면, 그에게는 이러한 내 영혼의 상태가 마치 바다 속에 뱃머리를 파묻고 있는, 그리하여 무서운 속도로 심연 속으로 돌진하는 듯이 보이는 한 척의 배처럼 보일 것이다. 그러나 그에게는 어떤 사람이 돛대 높이 앉아 망을 보고 있는 모습이 보이지 않을 것이다."6) 유미주의자 자신은 자기의 기분을 지배하는 주재자로 남아

6) 같은 책, p. 320.

있으면서 자신이 즐겁다고 생각할 때 자유로이 그것을 즐기게 된다. 즉 사랑에 빠진다거나 축구 경기를 구경할 경우 그는 결코 그 상황에 굴복하지 않는다. 유미주의자는 자기 자신과 자신의 반응들을 지켜보고 마냥 있기에는 너무 사려가 깊다. 마치 삶을 즐기기보다는 오히려 그것을 일기에 기록하는 것을 즐기는 사람처럼 유미주의는 삶에 대해 거리를 두며, 반성의 매개를 통해 삶을 걸러내는 것이다. 그런데 바로 이러한 거리가 유미주의자의 자유를 보장해 준다. 즉 이러한 거리를 통해 유미주의자는 어떤 것들은 선택하고 다른 어떤 것들은 생략하게 됨으로써 삶을 좀 더 흥미로운 것으로 변형시킬 수 있게 되는 것이다. "사랑에 빠진다는 것은 얼마나 아름다운 일인가. 그러나 어떤 사람이 자기가 사랑에 빠졌다는 것을 안다는 것은 또한 얼마나 흥미로운 일인가. 보라, 이 둘은 서로 다른 것이다."[7] 실제로 사랑을 하는 사람은 연인이 없어진다면 불행해질 것이다. 그러나 유미주의적인 인간은 이러한 상황 역시 즐길 것이다. 아마도 유미주의자는 이러한 상황을 더 즐길지 모를 일이다. 왜냐하면 사랑하는 대상의 부재를 통해 유미주의자는 연인을 단순히 자기의 몽상을 그려내기 위한 하나의 기회로서 이용할 수 있게 되기 때문이다. 그리고 불행이란 그 자체가 시적인 향수(poetic enjoyment)를 위한 소재이기도 하기 때문이다. 연인의 부재나 죽음에 의해 야기되는 심오한 우울보다 더 시적이며 또 반성적 의미에서 더 즐길 만한 것이 무엇이겠는가? 로제티(D. G. Rossetti)는 이러한 점을 잘 알고 있었다. 그래서 자이루어졌다. 신의 아내에 대한 로제티의 우울한 묘사는 전적으로 그녀가 죽은 뒤에 죽은 다음에야 비로소 그녀는 진정으로 흥미로운 존재가 될 수 있었던 것이다.

흥미는 권태에 대한 부정이다. 그런데 흥미나 권태는 모두 반성을 통해서 생겨나는 것들이다. 인간이 자신의 상황에 대해 반성하게 될 때, 즉 자신의 삶으로부터 스스로를 해방시킬 때 다음과 같은 물음이 제기될 수 있다. 이것이 전부란 말인가? 매일 아침 똑같은 뉴욕행 열차, 똑같은 은행, 똑같은 아내이다. 과연 무엇이 이러한 삶을 흥미로울 수

7) 같은 책, p. 330.

있도록 만들어 준단 말인가? 그리고 왜 단조로운 삶에 갇혀서, 마치 모든 것이 계산을 맞추는 데에만 걸려 있는 양 성실한 체 행동해야 하는가? 키에르케고르의 유미주의자는 말하기를, 이러한 반성은 "마치 커다랗게 벌어진 틈을 내려다 볼 때 생기는 것과 같은 현기증을 일으키며, 그리고 이러한 현기증은 끝이 없다."8) 여기서 선택된 이미지는 권태에 어떤 숭고한 것이 존재하고 있음을 암시하고 있다. 왜냐하면 숭고와 마찬가지로 권태도 역시, 우리가 이전에 의미있는 것으로 받아들였던 것이 실제로는 인간에 대해 아무런 권리 주장도 갖지 않고 있다는 점을 우리로 하여금 인식시켜 주기 때문이다. 이러한 인식은 인간으로 하여금 세계를 가지고 놀 수 있을 만큼 자유롭게 한다. 키에르케고르는 권태를 범신론의 악마적인 측면이라고 불렀다. 권태와 범신론은 둘 다 인간으로 하여금 자신이 세계 앞에서 무력하다고 느끼게끔 하는 기분(mood)이다. 왜냐하면 범신론에 있어서는 신의 현존이 모든 것에서 동일하게 인식되는 까닭에 어떤 것을 다른 것보다 더 높이 평가할 방법이 없는 듯이 보이기 때문이며, 권태의 경우에는 모든 것이 다 똑같이 무의미한 것으로 여겨지기 때문이다.

> 나는 어떠한 것에도 관심을 갖지 않는다. 나는 말을 타는 데 관심을 갖지 않는다. 왜냐하면 연습이 너무 격렬하기 때문이다. 나는 걷는 데도 관심이 없다. 걷는 것은 너무 힘들다. 나는 눕는 것에도 관심을 갖지 않는다. 왜냐하면 만약 내가 눕는다면, 나는 계속 누운 채로 있어야 하거나 그렇지 않다면 다시 일어나든가 해야 하기 때문이다. 그리고 계속 누워 있거나 다시 일어나는 것 중 어느 것에도 관심이 없다. 다시 한번 결론적으로 말하자면, 나는 결코 어떠한 것에도 관심이 없다.9)

여기서 예술적 활동은 권태에 대한 해결책으로서 나타나게 된다. 이미 칸트가 예술적 활동이란 그 목적을 자기 자신 속에 갖는 무관심적(carefree)인 활동이라고 말한 바 있다. 이러한 의미에서 자기 충족적인 존재가 되고자 하는 것이 바로 권태로 지겨워진 인간이 만들어 낸 기획이다. 즉 외부에서 아무런 의미도 발견하지 못한 인간은 그의 미를 자

8) 같은 책, p. 287.
9) 같은 책, pp. 19~20.

기 자신 속에서 찾고자 하며, 마치 하나의 예술 작품과도 같은 삶을 살
고자 한다. 아니 좀더 정확하게 말하자면, 그 의미가 오로지 예술가의
자유에만 달려 있는 구성물로 삶을 변형시키고자 한다. 그러나 사실 그
러한 변형은 성공할 수가 없다. 왜냐하면 우리가 전적으로 독립적이고
자 함에도 불구하고, 우리는 세계 내에서의 우리 자신의 상황과 그 상
황이 우리에게 부과하는 요구들로부터 완전하게 자신을 해방시킬 수 없
기 때문이다. 그렇다고 해서 이러한 사실로 인해 유미적인 삶이 자신의
자격, 즉 모든 것에 스며들어 있는 공허함을 경험한 사람에게는 그 자
신이 하나의 이상이 된다는 자격을 잃게 되지는 않는다. 그러나 삶을
예술적 구성물로 변형시키는 일이 불가능하다는 사실은, 유미적인 삶이
라는 이상을 삶에서가 아니라 예술 자체에서 실현하고자 하도록 유도
할 것이다. 따라서 이러한 이상을 표현하는 예술은 좀더 고차적인 실
재를 드러내는 것이 아니라 실재로부터의 탈출을 제공하는 것이다. 그
리고 이러한 예술을 통해 인간은 세계에 대한 의존성으로부터 스스로
를 해방시키지 못하는 자신의 무능력함을 잊으려고 할 것이다. 이와 같
은 시도 속에서 인간은 자기 자신을 속이고 신의 역할을 연기함으로써,
마침내 약간의 의미를 건져 올릴 수 있게 된다.

따라서 우리는 유미적인 삶에 대한 키에르케고르의 분석을 현대 예술
에 대한 비평으로 읽을 수 있으며, 그렇게 읽혀져 왔다.[10] 더구나 유미
적 삶이라는 이상을 표방하는 예술은 그것의 한계를 벗어나 삶 자체를
위한 기획을 제공할 수 있다고 항상 주장하고자 할 것이다.

권태에 대한 키에르케고르 자신의 해답은 "윤작법"(rotation method)
이라는 그의 개념 속에 주어져 있다. 키에르케고르에 의하면 권태를 깨
뜨리기 위하여 인간은 문득 참을 수 없는 것처럼 생각되는 어떤 상황으
로부터 벗어나서 의미를 발견하고자 애쓴다는 것이다. 그리하여 그는 고
향에서의 권태로부터 벗어나기 위하여 낯선 나라를 여행할지도 모른다.
그리고 해외 여행에 싫증나면 그는 별에서 별에로의 여행을 꿈꾼다. 그

10) H. Sedlmayr, "Kierkegaard über Picasso", *Der Tod des Lichtes* (Salz-
 burg, 1964), pp. 63~85.

러나 키에르케고르에 의하면 이러한 시도는 독창성의 결여를 보여주는
것밖에 안 된다. 그리고 이러한 시도는 단순히 권태를 증가시켜 놓을 뿐
이다. 그러므로 키에르케고르의 유미주의자는 이러한 시도 대신에 다음
과 같은 방식을 우리에게 권한다. 즉 우리는 경작지를 바꿔서는 안 되
며, 오히려 경작의 방법을 바꾸어야 한다는 것이다. 다시 말해, 윤작
방식을 택하라는 것이다. 그 이유는 윤작이라는 방식은 일상의 권태를
좀더 흥미로운 것으로 변형시키는 힘을 갖고 있기 때문이다. 이러한 윤
작법을 위해 키에르케고르의 유미주의자가 제시하는 일차적인 요구는
관심의 세계를 괄호로 묶으라는 것이다. 그런데 이러한 요구는 진정으
로 권태로운 사람에게는 별로 어려운 문제가 아니다. 왜냐하면 그는 모
든 것에 대해 이미 무관심하기 때문이다. 관심에 대해 괄호침과 동시에
모든 것이 어떤 단순한 기회, 즉 어떤 임의적인 것으로 변형되게 된다.
따라서 그것들은 미적 유희에 이용될 수 있는 것이 된다.

> 전체적인 비밀은 임의성(arbitrariness)에 있다. 일반적으로 사람들은 임의
> 적으로 된다는 것이 쉬운 일이라고 생각한다. 그러나 어떤 사람이 임의적으
> 로 됨으로써 어떤 하나의 대상 속에서 자기 자신을 망각하지 않은 채 그것
> 에서부터 만족을 끌어낼 수 있기 위해서는, 많은 연구가 필요하다. 이러한
> 경우 그는 어떤 직접적인 것을 즐기는 것이 아니라, 자신이 임의적으로 그
> 것에 끌어들인 다른 어떤 것을 즐기는 것이다. 다시 말해 우리는 어떤 연극
> 의 중간에 그것을 보러 간다거나, 어떤 책의 3 부부터 읽을 수 있다. 이처럼
> 어떤 책의 3 부부터 읽기 시작한다는 것은 바로 우리는 그 책의 지은이가
> 우리를 위해 친절히 계획했던 것과는 전혀 다른 즐거움을 맛보게 된다는 것
> 을 의미하는 것이다. 11)

이 세계는 인간에게 위치를 지정해 주어, 그가 무엇을 해야 할지를 말
해 준다. 즉 자연과 사회 그리고 종교와 예술 등은 모두 인간에게 어떤
요구를 제기함으로써 인간을 속박하는 것들이다. 그런데 낭만적 허무주
의자는 이러한 요구들을 거부한다. 따라서 낭만적 허무주의자는 자유를
자신의 이상으로 설정하고 있다. 낭만적 허무주의자의 자유 개념은 부정
적인 것이다. 즉 자유롭다는 것은 자신에게 지정된 위치로부터 벗어난다

11) Kierkegaard, 앞의 책, Ⅰ, p. 295.

는 것을 의미하며, 또한 다른 사람들이 예상하는 것과는 다르게 행동함을
의미하는 것이다. 또한 자유롭다는 것은 다른 사람들이 즐길 만한 것이
라고 예상하지 않는 것을 즐기는 것이다. 따라서 흥미로운 것이 이러한
낭만적 허무주의자의 이상에 기여하게 됨은 당연한 일이다. 즉 흥미로운
것은 인간에게 그가 전혀 예상치 못했던 것이나 혹은 전혀 새로운 것을
가져다 줌으로써 인간의 위치를 변경시킨다. 그리고 흥미로운 것이 매
력을 가질 수 있는 이유는 바로 어떤 일정한 기대가 결국에는 어긋나
게 되고 만다는 데에 있다. 따라서 정상적인 것은 권태로운 것이며, 비
정상적인 것이 흥미로운 것이다. 원래의 전형적인 맥락에서 이탈된 것,
예를 들어 하나의 예술 작품으로서 주어져 있는 캠프벨(C. Campbell)의
스프 깡통 같은 것은 흥미로운 것이다. 또한 중요하지 않은 어떤 것에
다가 커다란 중요성을 부여함으로써 그것을 강조하는 일 역시 흥미로
운 것일 수 있다. 하나의 예를 들어보자. 전혀 이해하기 어려운 작품
을 애써 들으려고 하면서 음악회에 앉아 있는 경우가 우리에게는 얼마
나 많은가. 그러한 경우 우리는 옆에 앉은 누군가의 기침 소리에 주의
가 흩어질 따름이다. 그러나 심지어 평범한 능력을 가지고 있는 유미
주의자조차 그와 같은 경우를 이용하여, 헛기침이나 재채기 혹은 코를
훌쩍거리는 소리 따위를 예술 작품 속에 통합시킬 수 있을 것이다. 결
국 이러한 것들 역시 소리이다. 이것이 바로 케이지(J. Cage)가 우리에
게 가르쳐 준 것이 아닌가? 사실 우리는 이와 같은 소리들에 주의를
집중시킴으로써 어떤 불행한 개인이 자신의 기침과 벌이는 싸움을 즐길
수 있다. 즉 음악 연주에서 기침 소리로 우리의 주의를 옮겨 놓음으로
써 우리의 주의를 산만하게 만들던 소음들을 하나의 역동적인 예술작
품으로 변형시켜 놓게 되는 것이다. 다시 말해 그렇지 않았을 경우 오
히려 불쾌한 상황이었을 것을 우리는 최대한 이용한 것이다.

③

현대 미술은 흥미로운 것이 갖는 이러한 미적 잠재력을 구체적으로
실현시켜 놓고 있다. 뒤샹(M. Duchamp)이 변기를 전시회에서 전시했을
때, 이 기성품(ready-made)은 아름다운 것이 아니라 흥미로운 것이었다.
그와 마찬가지로 팅겔리(J. Tinguely)의 자동 폭발하는 기계(self-destroying
machine)도 아름다운 것이 아니라 흥미로운 것이다. 미의 개념에 관한
전통적 관점에서 이러한 작품들을 논의하려는 사람은 맹목적이거나, 아
니면 그 스스로 흥미로운 존재가 되고자 하는 것이다. 그러나 흥미로운
것을 일종의 아름다움으로 이해할 수는 있다. 만약 우리가 플라톤의 암
시를 좇아 미를 이상적인 것의 현현으로 이해한다면, 흥미로운 것 역
시 아름다운 것이다. 왜냐하면 흥미로운 것 역시 비록 내용이 없는 이
상이라고 할지라도 어떤 이상을 드러내 주고 있는 것이기 때문이다. 즉
흥미로운 것은 무한한 자유의 이상화(idealization)를 입증해 주는 것이다.

흥미로운 것에 대한 관심은 예술가로 하여금 임의성을 미적인 원리로
서 채택하게끔 유도한다. 그리하여 예술가는 우연적인 사태에 자신을
내맡기게 된다.

> 임의적인 관심으로 인해 삶의 실재들을 분열하도록 만든다는 것은 지극히
> 건전한 일이다. 우연적인 것을 절대적인 것으로 변형시켜, 그것을 찬미의
> 대상이 되도록 해보라. 이 방법은 훌륭한 효과를 갖는 것으로서, 흥분되어
> 있는 경우에는 특히 그러하다. 많은 사람들에게 이 방법은 훌륭한 자극이 된
> 다. 삶의 모든 것을 일종의 도박이라는 관점에서 바라보라. 당신이 자신의
> 임의성을 철저히 고수하면 할수록, 연이어서 일어나는 결합은 점점더 재미있
> 을 것이다. 그리고 당신이 어느 정도까지 자신의 임의성을 지켜나가는지가
> 결국 당신이 예술가인지 아니면 평범한 속인인지를 결정해 주는 것이다. 12)

임의적인 것의 마술을 탐구하는 데 있어서의 개척자는 아르프(H. Arp)
이다. 아르프의 일루미네이션(illumination)은 어느 날 갑자기 나타났다.
즉 어느 날 아르프는 오랜 시간 동안 드로잉 작업을 하고 있었는데, 별

12) 앞의 책, p. 296.

다른 성과가 없었다. 그래서 그는 넌더리가 나서 그것을 갈기갈기 찢어
바닥에 뿌려 버렸다. 그런데 바닥에 흩어진 조각들의 무늬에서 그가 여
태까지 헛되이 찾던 표현을 발견하게 된 것이다. 아르프는 조심스럽게
그 조각들을 주워 올려, 자신이 본 그대로 그것들을 다시 붙였다. 아
르프의 이러한 발견은 중요한 발견이었음이 입증되었다. 그리고 단순히
조형 예술에서뿐만 아니라 문학과 음악에서도 똑같이 이러한 임의성이
지닌 창조적인 힘을 인정하게 되었다. 그런데 이러한 원리에 따라 창
조된 예술에 있어서 우리는 다음과 같은 점에 주의해야 할 것이다. 즉
우리는 작품 속에서 심오성을 발견하기 위해 애쓰는데, 그 심오성은 결
코 의도된 것이 아니라는 점이다. 아니, 이러한 예술을 대할 때에는 심
오성을 발견함과 동시에, 발견된 심오성이 바로 관객인 우리들에 의해
부여된 심오성이라는 사실을 인식해야 한다는 점이다. 이제 예술가는 더
이상 관객을 대화 속으로 끌어들이지 않는다. 그는 다만 기회를 제공할
뿐이다. 이러한 기회를 통해 어떤 것을 홍미로운 것으로 만드는 것은
이제 전적으로 관객에 달려 있다. 참으로 예술 작품은 관객의 창조이
다. 이와 같은 예술 작품을 공격하거나 옹호하는데 있어서의 문제는,
그것을 옹호하는 사람이나 비판하는 사람이나 똑같이 그것들 자체를 지
나치게 심각하게 받아들이곤 했다는 점이다. 따라서 캐너데이(J. Cana-
day)와 같은 비평가는 그가 이러한 실험에 대해 지나치게 비동조적이라
고 여겨진다는 이유로 공격받아야 할 것이 아니라, 오히려 위대한 현대
예술가 데나다(N. Denada)의 발견자로서 환영을 받아야 할 것이다. [13]
뒤샹을 모방한 대부분의 예술가들보다 뒤샹이 훨씬더 홍미로운 것은 바
로 그의 변덕스러움 때문이다. 그러나 유감스럽게도 곧 그는 그림을 포
기하고 그 대신 서양 장기로 전환했다. 아마도 그는 그것이 결국 좀더
홍미로운 오락이라고 생각했던 것 같다.
　홍미로운 것을 통해 권태로움을 깨뜨리고자 하는 시도는 끝내 실패할
것이라고 키에르케고르는 주장했다. 변기는 미술관에서 우리가 처음 그
것을 보았을 때는 홍미로운 것이다. 그러나 우리가 이 최초의 성공을

13) J. Canaday, *Embattled Critic* (New York, 1962), pp. 14~20.

그 밖의 욕실의 물건들을 전시회에 갖다 놓는 계기로 삼는다면, 그것은 오히려 지겨운 것이 되고 말 것이다. 오히려 예술 작품으로서 찌그러진 뷔크 자동차를 전시하는 것이 더 흥미롭다. 그러나 이것을 캐딜락이나 포드 자동차 혹은 그 밖의 쓸모없는 것들을 찌그러뜨리게끔 하는 계기로 받아들여서는 안 된다. 흥미로운 것은 신기함(novelty)을 요구한다. 만약 누군가가 흥미로운 것에 관심을 가졌을 때, 비슷한 어떤 것이 이미 이루어졌다는 말은 그를 낙심천만하게 만드는 혹평이 될 것이다.

"현대 예술"과 "현대시"에 있어서의 "현대"의 의미를 해석하기 위하여 처음으로 흥미로움이라는 개념을 사용한 사람은 아마도 슐레겔(F. Schlegel)일 것이다. 그래서 그는 언제나 좀더 흥미로운 것을 향해 점차 가속화되는 경주를 기대하게끔 되었다. 흥미로운 것에 대한 갈망은 이미 제시된 것은 어떤 것이건간에 그것들에 대한 불만을 낳게 된다. 그러나 일단 흥미로운 것이 당연한 것이 되면 사람들은 더 강한 자극을 요구하게 된다. 그리하여 우선 그들은 신나고 짜릿한 것을 요구할 것이다. 그리고 이러한 것은 충격적인 것에 자리를 양보하게 될 것이고, 결국 충격적인 것마저 당연한 것이 되면 마침내는 권태만이 남게 될 것이다.[14]

신기함에의 추구라는 이러한 개념의 입장에서 1790년 내지 1800년 이후의 예술의 발전이 해석될 수가 있을 것이다. 거기에는 지속적으로 가속화된 일련의 발전이 존재하는데, 1925년 혹은 1930년 이후에는 그 가능성을 모두 소비해 버린 흔적을 보여주고 있다는 지적을 할 수 있을 것이다. 그 이후 예술은 점점더 권태로운 것이 되었다. 한편 이러한 발전에 있어서 그 최고조에 달했던 시기, 즉 제1차 세계 대전이 발발하기 이전의 10년간은 아마 예술의 전 역사상 가장 흥미로운 시기였을 것이다. 물론 신기함에 대한 추구가 현대 미술의 발전 과정을 이해하는 데 적합한 하나의 도식을 우리에게 제공해 준다고 하기는 어렵다. 그러나 그것은 이러한 발전 과정 중의 어떤 측면에 있어서는 적절한 것이 되고 있음이 사실이다.

14) F. Schlegel, "Die moderne Poesie", *Schriften und Fragmente*, ed. E. Behler (Stuttgart, 1956), pp. 114~121. H. Sedlmayr, *Die Revolution der modernen Kunst* (Hamburg, 1956), p. 60 참조.

흥미로운 것을 옹호하는 데 있어서, 만약 어떤 사람이 그의 창의성을 제한해야 한다는 키에르케고르의 경고―즉 "스스로를 제한하면 할수록, 당신은 더욱더 창의적으로 풍부해질 것이다"15)라는 경고―를 충분히 유의하지 않는다면, 그는 위와 같은 자기 파괴적인 유형에 갇히게 될 것이라는 주장이 있을 수 있다. 키에르케고르는 충고했다. 그처럼 제한된, 따라서 대단히 풍부한 행위가 바로 낙서(doodling)이다. 나는 우리들 중 많은 사람이 그들의 낙서를 통해 스스로에 있어서 가장 흥미로운 측면을 드러내 보인다고 믿는다. 키에르케고르는 또한 예술가에게 자신으로부터 자유를 빼앗아 가는 틀에 박힌 짓에 얽매이지 말라고 경고하고 있다. 만약 모든 사람들이 당신을 연재물을 쓰는 작가로 못박게 된다면, 바로 그때 당신은 당신의 자유를 주장하고, 비평가들을 놀려대면서 완전히 역행하는 방식으로 써나가도록 하라. 혹은 당신이 화가라면, 당신의 추상 표현주의를 버리고 신고전주의적으로 혹은 무엇이든간에 당신의 마음에 드는 그것으로 전환하라. 전위(avant-garde) 화가로 알려진 예술가가 그린 지극히 사실적인 그림은 그 변화로 인해 흥미로운 것이다. 반면에 무명 화가가 똑같이 사실적인 그림을 그렸다면 그 그림은 아마도 권태로울 것이다. 따라서 흥미로운 것의 대가라면 결코 너무 오랫동안 특정한 행위 방식에 얽매여 있으려고 하지 않을 것이다. 그들의 예술적 진행을 이루는 근거란 바로 비일관성 다시 말해, 새로움(novelty)이다. 프로테우스(Proteus)와 마찬가지로, 실제로 그러한 예술가들은 자신의 가면을 계속 바꾸어 매번 절대적인 성공을 거두었다. 제들마이어(H. Sedlmayr)는 현대 미술이 갖고 있는 이 프로테우스적 성격을 다른 어떤 예술가보다 훨씬 잘 나타낸 화가가 바로 피카소(P. Picasso)라고 주장한 바 있다.16) 그러기에 만약 피카소가 상상력이 훨씬 부족한 예술가였더라면 그리고 훨씬 미숙한 예술가였더라면, 그는 아마 오래 전에 파멸을 경험했을 것이다.

15) Kierkegaard, 앞의 책, Ⅰ, p. 288.
16) Sedlmayr, 앞의 책, pp. 63~85.

제 6 장
부정과 추상 및 구성

①

《미학 입문》(*Vorschule der Aesthetik*) 중 "시적 허무주의자"라고 명명된 절에서 쟝 폴 리히터(J.P. Richter)는 동시대인들을 비판하고 있다. 리히터가 그들을 비판하고 있는 이유는 그들이 실재를 파괴함으로써, 그리고 실재를 허공 속에 내던져진 시적인 구조물로 대체함으로써 주관을 자유롭게 하고자 시도했기 때문이다.[1] 그가 비판했던 대로, 실제로 자신들의 창조를 위한 여지를 얻기 위하여 이러한 낭만주의자들보다 훨씬더 기꺼이 세계를 회생시킨 현대 미술가들이 있다.

이와 같은 예술을 규정하는 가장 핵심적이며 일차적인 요소가 바로 그것의 부정성(negativity)이다. 즉 그것은 반(anti)이다. 즉 반종교, 반도덕, 반자연, 그리고 마지막에는 반예술까지 나타나게 되었다. 취리히

1) J.P. Richter, *Vorschule der Aesthetik*, ed. N. Miller (München, 1963), p. 31.

에서 다다(Dada)가 태동된 시기를 회상하면서 한스 리히터(H. Richter)는 다음과 같이 쓰고 있다. "우리 모두는 동일한 생명적 충동에 의해 자극받고 추진되었다. 이러한 충동이 있음으로 해서 우리는 현존하는 모든 예술 형식의 해체와 파괴를 감행할 수 있었고, 저항을 위한 저항을 감행할 수 있었으며, 모든 가치에 대한 무정부주의적 부정을 감행할 수 있었다. 그것은 우리를 자기 폭발적인 부글거림으로 몰고 갔으며, 그에 못지 않게 뜨거운 **찬성, 찬성, 찬성**에 맞춰 노한 음성의 **반대, 반대, 반대**의 구호를 부르게 했다."[2] 세계와 그것의 모든 가치가 자유를 위하여 거부되었다. 실재와의 투쟁에 있어서 예술은 하나의 무기가 되었다. 벤(G. Benn)이 지적했던 것처럼, 이들 예술가들이 자신들이 속해 있는 세계가 주어졌다고 해도 예술이 어찌 다른 것일 수가 있었겠는가? "1910년에서 1925년 사이의 유럽에는 반자연주의적 양식 이외의 다른 양식이란 없었다. 왜냐하면 또한 거기에는 아무런 실재도 없고, 단지 실재에 대한 풍자화(caricature)만이 있었기 때문이다." 실재에 대한 지각이 상실되자, 사실주의적인 예술은 불가능하게 되었다. "실재 — 그것은 배당금, 공산품, 저당권, 값을 치룰 수 있는 모든 것 … 전쟁과 기아, 굴욕과 권력을 의미하는 것이었다. 정신은 그 중 어떠한 실재도 인식하지 못했다. 정신은 그것의 내적 실재에로 향해 있었다."[3] 아마도 이 인용문은 실제보다 약간 더 과장된 것이리라. 만약 세계가 실제로 아무런 중요성도 갖지 못했다면, 세계에 대한 투쟁은 불필요했을 것이다. 그러나 세계는 엄연히 거기에 존재하고 있으며, 또 인정되기를 요구하고 있다. 심지어 세계에 관여한다는 것이 부조리한 것임을 인식하는 경우에조차도 인간은 세계에 관여되고 있다. 이처럼 세계에 관여됨으로써 부과되는 짐을 벗어던지기 위해 예술가는 다음과 같은 점을 자신과 타인들에게 확신시키려고 노력한다. 즉 그에 의하면, 세계란 무가치한 것이며 인간에 대해 올바른 주장을 전혀 하지 못한다는 것이다. 그리하여 예술가는 괴팍하고 비정상

2) H. Richter, *Dada: Art and Anti-Art* (New York, 1965), p.35. (국내 번역본으로, 《다다 — 예술과 반예술》, 김채현 옮김 (미진사, 1985)가 있음 — 옮긴이 주).

3) G. Benn, *Essays* (Wiesbaden, 1958), Ⅰ, p. 245.

적이며 전혀 받아들일 수 없는 것들을 추구한다. 예술가가 악의 편을
택하는 이유는 그가 악마에 사로잡혀서가 아니라 낡은 가치 체계들, 즉
이제 그가 더 이상 신봉할 수 없는 것임에도 불구하고 여전히 그에게 어
떤 주장을 하고 있는 가치 체계들과의 불행한 관계에서부터 벗어나기를
원하기 때문이다. 그리하여 기독교적 배경이 없이는 전혀 생각해 볼 수
가 없는 예술이 나타나게 되었지만 그러나 그것이 기독교적인 배경과
맺고 있는 관계는 부정적인 것이 되고 있다. 다시 말해 예술가는 기독
교로부터 출발해서 그것과 반대되는 악마적인 것의 옹호에로 나아갔다
는 것이다. 그래서 19 세기의 수많은 예술가들이 사탄이나 지옥 내지는
악마의 연회나 검은 미사 등에 마음을 빼앗겼다. 이러한 예술의 극단
적인 예가 롭스(F. Rops)의 《성 안토니우스의 유혹》(Temptation of St.
Anthony)이다. 이 작품에서는 십자가 위의 그리스도가 관능적인 나체로,
즉 예수가 에로스로 대체되어 있다. 그러나 이러한 대체는 니체(F. W.
Nietzsche)적인 의미에서의 낡은 가치 체계에 대한 전도로 의도된 것은
아니다. 오히려 롭스는 그리스도의 구원력만큼이나 에로스의 구원력을
믿었던 것이다. 그리하여 성애적인(erotic) 것이 파괴를 위한 무기로서
이용되었다.

롭스가 기독교를 공격하기 위하여 성애적인 것을 이용했듯이, 비어즐
리(A. Beardsley)는 성적인 행위를 지배하고 있는 전통적인 규범에 도전
하기 위해 음란(obscenity)을 이용하고 있다. 그러나 전통적인 규범에
대한 비어즐리의 공격은 개혁을 의도한 것은 아니었다. 공격의 대상이
되고 있는 전통적 규범을 대신할 어떤 새로운 가치를 구축하고자 하는
시도는 전혀 없었다. 비어즐리는 개혁가가 아니었다. 그에게는 비정상
성 자체가 중요한 것이었다. 이 경우에 우리는 "천진난만한 즐거움이
무엇이 나쁘단 말인가?"라는 물음에 대한 키에르케고르의 대답을 연상
하게 된다. 이러한 물음에 대해 키에르케고르는 "그것은 그러한 즐거움
들이 그토록 천진난만하다는 점 때문이다"라고 대답했다. 흥미로운 것
을 위해 비어즐리 같은 예술가들은 어떤 규범적이며 타락된 것을 가지
고 즐거워 한다. 비어즐리에게는 개혁에 필요한 진지성이 결여되어 있

다. 비어즐리의 소묘는 유희적이다. 즉 그것들은 충격을 준다기보다는
즐겁게 해주는 것들로서, 그것들이 지니고 있는 명랑함은 보다 극단적
인 그의 시도들마저 음화(pornography)가 되는 것을 막아 주고 있다. 또
기계와 같이 엄밀한 그의 기술과 형식적 숙련성, 예를 들어 검은색과 흰
색의 대비를 이용하는 것과 같은 용의주도함이 어떤 거리감을 창출해
냄으로써, 이러한 거리감으로 인해 직접적인 실재에 대한 성욕은 존재
하지 않게 된다. 그리하여 우리는 이 작품에서 자유로운 정신이 부르즈
와적인 도덕성에 대해서뿐만이 아니라 육체에 대해서도 승리하게 되는
것을 볼 수 있다. 그러나 이러한 정신의 승리는 결국 자유를 위해 인간
이기를 거부하는 비인간적인 승리이다.[4]

　그러나 기존의 가치 체계만이 자유에의 길을 방해하는 것은 아니다.
실제로 그러한 가치 체계가 그 힘을 상실하게 되면 그러한 가치 체계
에 대한 공격도 역시 점차 무의미해진다고 할 수 있다. 다시 말해 빅토
리아 시대의 사람만이 그 시대의 도덕에 대한 공격을 흥미롭다고 여긴
다. 도덕감이 훨씬 덜 엄격해지고 불확실한 것이 되면, 그것은 더 이상
예술가에게 적절한 공격 목표가 되어 주지 못한다. 그래서 표적이 바뀌
게 되어 이제 세계 자체가 공격을 받게 되는 것이다. 세계를 파괴하는
데 있어 그 첫 단계가 바로 변형(deformation)이다. 물론 예술에는 긍정
적인 표현을 위해 항상 변형이 있어 왔다. 중세 초기의 미술이 그 좋은
예이다. 그러나 현대 미술에 있어서의 변형은 본질적으로 부정적인 경향
을 갖고 있다. 대상을 드러내기 위해서가 아니라, 규범적인 것을 부정하
고 예상을 뒤엎기 위해 예술가는 대상을 변형하게 된다. 즉 익숙한 대
상이 그것의 일상적인 맥락에서 이탈되어 변형되거나 분열 혹은 분절된
다. 이와 같은 예술을 예견했던 보들레르(C.P. Baudelaire)는 예술가란
상상력을 통해 세계를 해체(decomposing)시키는 존재라고 말한 바 있다.
그리고 이러한 해체를 보들레르는 이상화라고 불렀다. 물론 예술 작품
이란 이상화된 세계의 이미지를 표현하는 것이다. 그리고 어떤 플라톤

4) H. Hofstätter, *Symbolismus und die Kunst der Jahrhundertwende*(Co-
　logne, 1965), pp.177〜203 참조.

주의자라도 이러한 설명에 동의할 수 있을 것이다. 그러나 전통적인 이상화란 주어진 것을 좀더 고차적인 실재의 이미지를 통해 재구성하는 것을 의미하는데 반해, 여기서의 이상화라는 개념은 순전히 부정적으로 이해되고 있는 것이다. 보들레르를 포함하여 많은 예술가들에 있어서 이상화란 현실의 해체, 비현실화(derealization)이다. 즉 그것을 인도하는 이상이라는 것이 전적으로 공허한 것이 되고 있다. 5)

이를 인간에 적용해 본다면, 변형은 비인간화(dehumanization)를 함축하고 있다. 이러한 사실을 입증해 주는 것의 하나는 바로 초상화가 그 중요성을 상실했다는 점이다. 초상화에 대한 코코슈카(O. Kokoschka)의 관심은 이제 시대에 맞지 않는 것이 되었다. 초상화는 유한한 상황에 놓여 있는 인간에 대한 존경에서 예술이 잉태되는 경우에만 의미를 지니는 것이다. 따라서 인간에 대한 존경이 결여되어 있을 경우에는 설사 초상화를 그린다고 하더라도 그 초상화의 주인공이란 단지 예술가가 자신이 본 바대로 대상을 적합하게 조작하기 위한 기회에 불과한 것이다. ― 피카소의 초상화를 생각해 보라. 그래서 리히터는 다음과 같이 말한다. "오늘날의 회화에서 인간적 형상은 점차 사라지고 있으며, 어느 대상이건간에 단편적인 형태로서만 제시되고 있을 뿐이다. 이는 인간의 용모가 추하고 케케묵은 것이 되었으며, 우리를 둘러싸고 있는 사물들이 혐오의 대상이 되었다는 사실을 재차 입증해 주는 것이다. "6) 그리고 또한 후고 발(H. Ball)도 하나의 관용구가 별 생각없이 계속 쓰여진 결과 결국 하나의 상투적인 표현으로 전락하는 것과 마찬가지로 현대의 인간은 세계에 대해, 타인에 대해, 그리고 자신의 얼굴에 대해 너무 익숙해져 버림으로써 결국 그에게는 그러한 것들이 불투명하고 구토를 일으키는 것들이 되어 버렸다고 말한 바 있다. 자신의 얼굴에 지겨워지고 또 자기 자신에 대해 싫증을 느끼게 된 인간은 그래서 파괴적인 놀이를 고안해 내게 되었다. 결국 비인간적인 자유를 추구하는 가운데 인간은

5) H. Friedrich, *Die Struktur der modernen Lyrik* (Hamburg, 1956), pp. 93~106 참조.
6) H. Richter, 앞의 책, p. 41.

스스로를 파괴하게 된 것이다. 한걸음 더 나아가 쟈리(A. Jarry)와 크라
방(A. Cravan), 그리고 쥬네(J. Genet) 등은 다른 사람들이 다만 그들의
예술을 통해서 표현하고자 했던 것을 실제로 삶 속에서 이루고자 했던
사람들이다.

스스로를 해방시키고, 나아가 우리까지도 해방시키고자 하는 투쟁 속
에서 예술가가 사용하는 또 다른 무기는 바로 무정위(disorientation)라는
것이다. 따라서 일정한 시점을 지시하는 원근법이 거부되고 있다. 이
러한 점에서 예컨대 마리탱과 같은 사람은 다음과 같은 의견을 제시하
고 있다. 원근법의 거부라는 이러한 발전은 원근법이 지배하기 이전의
중세 미술과 어떤 공통점을 지니고 있다는 것이다. 중세 미술이 원근
법을 거부했던 이유는 그것이 관객을 현상에 결부시킴으로써 미술가가
보다 고차적인 실재를 드러내는 것을 방해하기 때문이었다.[7] 그러나 현
대에 있어서 원근법으로부터의 이탈이라는 움직임은 중세의 것과 동일
한 기획에 근거한 것이라고 할 수가 없다. 왜냐하면 현대에 있어서는
고차적인 실재에 대한 믿음이 결여되어 있기 때문이다. 이러한 점을
인정한다면 다음과 같은 주장을 받아들일 수 있을 것이다. 즉 세잔느(P.
Cezanne)와 같은 예술가의 "왜곡된" 원근법이 실제로는 아카데미의 원
근법보다 훨씬더 보여지는 것(what is seen)에 대해 충실한 것이라는 주
장이 바로 그것이다. 그런데 이러한 주장이 타당한 것이라고 인정될 수
는 있겠지만, 많은 현대 미술가들은 이러한 주장이 더 이상 의미가 없
게 될 지점으로까지 원근법을 몰고 갔다. 따라서 전통적인 원근법을 거
부하는 많은 입체주의 회화에서 나타나고 있는 전통적인 원근법의 거부
는 보다 커다란 자유를 위해 의례적인 정위라는 수단마저 부정하고 있
는 해방 계획의 일환인 것으로서 이해될 수가 있다.

많은 현대 미술에 있어서 위와 아래의 중요성이 감소되는 경향을 보
이는 것도 동일한 이유에서이다. 따라서 추상 회화에 있어서는 어느 쪽
이 위인지가 항상 분명하지가 않다. 그리고 이러한 불확실성으로 인해

7) J. Maritain, *Art and Scholasticism*, trans. J. W. Evans (New York,
1962), p. 52.

그림을 거꾸로 걸게 될지도 모른다. 혹은 미술가 스스로 그림을 거는데 있어 올바른 방법이란 없으며, 오히려 그림을 다른 방식으로 보기 위해 몇 주일에 한번씩 그림을 90도씩 돌려 놓으라고 말하게 될지도 모른다. 그래서 언젠가는 자유를 위한 예술가의 투쟁이 그 예술 자체를 거역할른지도 모를 일이다.

> 다다이즘은 어떠한 프로그램도 갖지 **않았을** 뿐만 아니라, 모든 프로그램에 반대하는 입장이었다. 다다에 유일한 프로그램이 있다면 그것은 하등의 프로그램도 갖고 있지 않다는 것이었다. … 다다이즘을 **모든 방향으로** 전개되도록 하고, 사회적·미학적인 모든 질곡으로부터 자유롭게 해방되도록 하는 폭발적인 힘을 당시의 다다이즘 운동에 부여한 것은 바로 그러한 무계획에 대한 계획이었다. 선입견으로부터의 이 같은 절대적인 자유야말로 미술사에 있어서 아주 획기적인 사실이었다. 인간 본연의 유약함은 어떤 이상적 상황도 결코 오래 지속될 수 없다는 사실을 명백히 입증해 주었다. 그러나 아주 짧은 동안이나마 역사상 최초로 절대적인 자유가 확인되었던 것이다. 8)

그리하여 짜라(T. Tzara)는 자유를 위해 예술적 수단에 의해 예술을 파괴할 것을 요구했다. 그래서 그는 "예술은 잠들어 버렸다. …그래서 '예술'(Art)이라는 말—뜻도 모르면서 지껄이는 앵무새의 말—은 다다로 대체되었다. … 예술은 수술을 필요로 하고 있다. 예술은 소변기를 대하듯 겸연쩍게 고무된 허세요, 화실에서 탄생한 히스터리이다."9) 이러한 파괴적인 의도는 뒤샹이 코수염을 단《모나 리자》(Mona Lisa)를 그리거나 병건조기나 눈치우는 삽과 같이 대량 생산된 대상들을 예술 작품으로 제공하는 경우 더욱 분명해진다.

> 1915년 뉴욕의 한 철물상에서 나는 눈치우는 삽을 한 자루 구입하였는데, 그 위에 나는 **부러진 팔 앞에**라는 글귀를 새겨 놓았다.
> 바로 그 무렵에 "기성품"이라는 낱말이 이런 형태의 발표 행위를 가리키기 위해 착상되었다.
> 내가 애써 밝히고자 하는 사항은 "기성품"이라는 낱말을 선택함에 있어서 미적 쾌감은 아무런 구실도 하지 못하고 있다는 점이다.
> 기성품이라는 낱말의 선택은 좋은 취미라든가 혹은 나쁜 취미라든가 하는 생각을 전혀 가지지 않은 입장에서 **시각적 무관심**의 반응에 입각한 것이었

8) H. Richter, 앞의 책, p.34.
9) 같은 책, p.35.

다. … 완전한 마비 상태에 토대를 둔 것이었다. …

또 어떤 때는 예술과 "기성품" 사이의 근본적인 이율배반을 드러내기 위하여 나는 **상반적인 기성품**을 발명하였다. 즉 나는 렘브란트(H. van R. Rembrandt)의 작품을 다리미 판으로 활용하였다! 10)

그럼에도 불구하고 이러한 비예술이, 즉 물의를 일으키고 선동하기 위해서 창조된 비예술이 얼마되지 않아 표준화되고 수집의 대상이 되었다. 뒤샹과 같은 사람들이 아이러니로써 해체시키고자 했던 전통은 여전히 지속되었을 뿐만 아니라, 그들의 그러한 시도로부터 오히려 이득을 본 셈이다. 그들이 창조해 낸 작품들은 팔려 나갔으며, 수집가들에 의해 수집되어 미술관에 소장되었다. 심지어는 그러한 작품들이 모방되기까지 했다.

신사실주의, 팝 아트, 앗상블라쥬 등등으로 불리우는 이 네오 다다는 손쉬운 탈출구를 마련한 것으로서, 그것은 다다가 행하였던 것에서 유래한 것이다. 기성품을 발견하였을 그 당시 나는 미학의 기를 꺾어 놓아야겠다고 생각했었다. 그러나 네오 다다아이스트들은 기성품에서 미적인 가치를 발견하기 위해 그것을 이용하고 있다. 나는 하나의 도전으로서 변기와 건조대를 그들의 면전에다 들이밀었고, 이제 그들은 그들 기성품을 그것의 미적 가치 때문에 찬미하고 있다. 11)

이러한 경향의 공통점은 자유의 이상화에 근거한 그것들의 부정성에 있다. 자유는 항상 새로운 순수한 상태로 고양되어야만 한다. 그렇게 되기 위해 미술가는, 인간이 근심과 관심으로 가득 찬 세계에 의존하고 있음을 반영하는 일체의 것으로부터 가능한 한 자유롭게 작품을 창조해 낸다. 그러나 이러한 부정은 어떠한 결과를 낳게 되는가? 자유의 근본 개념이 기본적으로 부정적인 것이 되고 있는 한에 있어서는 오로지 하나의 대답만이 가능하다. 즉 그 결과는 침묵이라는 것이다. 그러나 예술이 침묵이라는 이 마지막 단계에 도달하기 전에, 예술에는 의사 소통이 가능한 국면이 여전히 남아 있다. 비록 거기에는 관객이나 독자가 자기 앞에 놓여 있는 작품의 의미가 무엇인지로 씨름하게 되는 긴장이 존

10) 같은 책, p. 89.
11) 같은 책, pp. 207~208.

재하긴 하지만, 이처럼 현대 예술에는 관객이나 독자로 하여금 그 의미
가 무엇인지 알기 어렵게 하는 국면이 있다는 지적이 자주 있어 왔다.
그리고 현대 예술에 대해 이 같은 비난을 했던 사람은 역으로 다음과 같
은 비난을 받곤 했다. 즉 그들은 현대 미술에 대해 공감적이지 못하며,
게으르고 무감각하며, 또 현대 예술이 항상 시대를 앞서 왔다는 사실에
대해 무지하다는 비난을 받곤 했다. 그러나 현대 예술에 대해 예상되는
이러한 옹호는 오해에 근거한 것이다. 왜냐하면 현대 예술가들은 자신들
의 작품이 잘못 이해되거나 혹은 충분히 이해되지 못하는 경우가 자주
있다는 사실에 대해 전혀 유감스럽게 생각하지 않고 있기 때문이다. 그
들에 의하면 전달 가능성이라는 기준은 전통적인 예술로부터 도출된 것
으로서, 이러한 기준에 의해 현대 예술을 평가하려는 시도 자체가 잘못
된 것이다. 예술과 예술가의 상황은 이제 더 이상 무엇과 비교될 성질의
것이 아니다. 그러므로 많은 현대 예술에 있어서의 은둔주의(hermetism)
는 자유의 이상화가 낳은 필연적인 산물인 셈이다. 따라서 계속해서 자유
의 이상화를 강조하는 한, 진정으로 공적인 예술은 있을 수 없게 된다.

이러한 비의성(privacy)과 이해 불가능성에의 경향을 가리키기 위하여
내가 사용했던 "은둔주의"라는 개념은 웅가렛티(S. Ungaretti), 몬탈레
(E. Montale), 콰지모도(S. Quasimodo)를 포함한 수많은 이탈리아 시인
들의 작품을 기술하기 위해 처음으로 쓰여졌던 개념이다.[12] 문학 비평
에서 이 개념이 채택되었다는 것은 주목할 만한 사실이다. 어떠한 방식
으로도 이 개념이 부정적 판단을 함축하고 있다고 생각할 수는 없는 노
릇이다. 이 개념은 단순히 현대시의 한 국면을 기술해 주고 있는 말이
다. 더구나 그것은 시에 한정될 필요도 없는 말이다. 그럼에도 이러한
은둔주의라는 개념을 수상쩍은 것으로 보이게 만든 것은 바로 다음과 같
은 사실, 곧 은둔주의는 무의미(nonsense)와 예술을 구분하기 어렵게 만들
며, 극단적인 경우에는 구분을 거의 불가능하게 만들기조차 한다는 사실
이었다. 그리하여 오스트레일리아에서는 한 광부의 유고(opus postumum)
로서 무의미 시(nonsense verse)가 출간되었으며, 그 심오성으로 인해 높

12) Friedrich, 앞의 책, p. 131.

이 평가받게 되었다.[13] 또 우리는 예이츠(W. B. Yeats)의 시가 출판되는 과정에서 "학생들 중에서"(Among school children)라는 그의 시 중 "보다 딱딱한(soldier) 아리스토텔레스"를 "군인(solider) 아리스토텔레스"로 인쇄하게 된 잘못을 지적할 수 있다. 이러한 인쇄상의 잘못이 젊은 시인들로 하여금 신비스러운 "군인 아리스토텔레스"가 지닌 심오성에 대해 경탄케 하였다.[14] 이러한 예를 열거한다거나, 침팬지가 예술상을 받은 사실이라든지 혹은 제멋대로의 소음이 잘 알려지지 않은 무명의 폴란드 전위 작곡가의 작품으로 방송됨으로써 존경받는 비평가의 인정을 받게 된 경우 등을 다룬다거나 하는 것은 쉬운 일이다. 분명한 의미란 예술적 자유와 하등의 공통 분모도 갖지 않는다는 관점이 유지되는 한, 이러한 혼돈은 언제나 예상될 수 있는 일이기 때문이다.

<div align="center">②</div>

은둔적인 예술 작품은 침묵을 지향한다. 웅가렛티는 시란 침묵이 잠시 깨어지는 것과 같은 것이라고 말했다. 그리고 말라르메(S. Mallarmé)는 이상적으로 볼 때 시란 말없는 백지이어야만 한다고 주장했다. 현대 화가들 중에서는 말레비치(K. S. Malevich)가 이러한 강령을 엄격하게 그리고 가장 의식적으로 따른 화가였다.

말레비치는 그의 이론적 저술 속에서 자신의 슈프라마티즘(supre-matism)은 인간 상황의 부조리로부터 도피하고자 하는 욕망에 기초한 것이라는 점을 밝히고 있다. 카뮈와 마찬가지로, 말레비치도 부조리의 근원을 좀더 고차적인 의미 내지 목표가 있다라는 허황된 요구에서 찾고자 하고 있다. 일반적으로 종교나 과학 혹은 예술 등은 모두 이러한 요구를 각기 상이한 방식으로 표현하는 것이라고 언급되고 있다. 즉 종교와 과학과 예술은 모두 인간의 환상, 즉 세계가 인간을 위해 존재하

13) 같은 책, p. 133.
14) 같은 책, 같은 곳.

며 삶은 하나의 과제라는 환상을 입증하는 것들이다. 그러나 실제로 세
계는 인간에 대해 그리고 인간이 무엇을 하는지에 대해 전혀 무관심하
다. 또한 세계에는 궁극적 목적이란 없다.[15]

이러한 환상들로부터 인간을 구제하기 위하여 설정된 것이 슈프라마
티즘이다. 말레비치는 삶을 하나의 소명으로 인식하는 것에 대해 어떠
한 과제도 모르는 자유를 대립시킨다. 즉 그에 의하면, "일반적으로 사
람들은 '창조적 자유'를 자신이 원하는 것을 행하는 자유라고 이해할
것이다. 그러나 나는 이러한 자유에 대해 의문을 느낀다. 왜냐하면 거기
에는 자신이 원하는 것이 '무엇인가' 하는 물음이 여전히 남아 있기 때
문이다."[16] 인간이 "나는 무엇을 해야 할 것인가"를 묻는 한, 부조리는
하나의 위협으로서 남아 있게 된다. 왜냐하면 결국 그러한 물음은 어떠
한 만족스러운 대답도 얻지 못하기 때문이다. 물론 여기서 더 이상의 물
음을 거부할 수 있는 것으로 추정되는 어떠한 대답이 제시될 수는 있다·
그리고 그러한 물음이 더 이상 제기되지 않을 때에만 부조리의 위협은
극복될 것이다. 오로지 그러한 때에만 인간은 진정으로 자유로워질 것이
다. 이와 같은 생각에서 말레비치는 "나는 창조적 활동을 자유로운 표현
이라고 생각한다. 이때 자유로운 표현이란 어떠한 의문도 제기되지 않는
활동을 말한다. 의문이란 발명자의 영역에 속하는 것이지 창조자의 영
역에 속하는 것은 아니다. 어떠한 물음도, 어떠한 대답도 존재하지 않는
곳에서만 자유는 존재할 수 있다"[17]고 말한다. 말레비치의 자유는 의미
를 초월해 있으며, 따라서 부조리를 초월해 있다. 만약 인간이 세계에
대해 아무 것도 요구하지 않는다면 세계는 인간을 실망시킬 수 없을 것
이다. 또 그러한 자유는 의지를 초월해 있다고 말레비치는 강조하고 있
다.[18] 이제 자유는 자발성(spontaneity)으로 변형된다· 그러나 이처럼 자
유를 자발성으로 변형시키고자 한다는 것은 바로 하나의 목적을 갖고

15) K. Malevich, *Suprematismus — Die gegenstandslose Welt*, trans. and
 ed. H. von Riesen(Cologne, 1962), pp. 40 이하.
16) 같은 책, p. 86.
17) 같은 책, p. 116.
18) 같은 책, p. 120.

있다는 것이다. 따라서 말레비치가 이해하고 있는 자유의 의미에서 보자면 그 자신은 자유로울 수 없다.

말레비치는 자신이 생각하고 있는 바와 같은 자유를 성취하기 위해서는 일상적인 존재 양식을 초월하는 것이 필요하다는 사실을 알고 있다. 인간이 어떤 것에 관심을 가지는 한 그는 자유롭지 못하며, 그 관심의 대상에 매여 있다. 자유는 평정을 요구하는데, 인간은 세계와 뒤엉켜 있는 까닭에 그러한 평정이 불가능하다. 따라서 자유를 위해 좀더 적합한 환경으로 이 세계를 대체시킬 필요가 있다. 이와 같은 환경은 비재현적인 예술에 의해 주어지게 된다. 그리고 이렇게 주어진 환경만이 "마음의 순수한 상태"를 야기시킬 수 있다. 결국 마음의 순수한 상태란 모든 관심과 심려가 침묵하게 되고 아무 것도 원하지 않게 될 때 나타나는 마음의 상태를 의미한다.

그러나 모든 비재현적인 예술이 다 그러한 평정을 유도하는 것은 아니다. 추상적 형태와 색들이 우리를 감동시키고 자극할 수도 있는 것이다. 즉 그러한 형태와 색들이 자연을 재현하지 않으면서도 자연을 나타낼 수가 있다. 칸딘스키(W. Kandinsky)의 《즉흥》(*Improvisations*)이란 작품을 생각해 보라. 그러므로 우리가 살고 있는 세계를 암시하고 기억나게 하는 모든 재현적인 견고함을 내팽개쳐 버렸음을 확실히 하기 위해서 말레비치는 가장 추상적인 형태로서의 사각형과 가장 추상적인 색으로서의 흰색에 의존하고 있다. 그리하여 말레비치는 슈프라마티즘 양식의 기조가 흰 사각형임을 우리에게 말해 준다. [19]

말레비치는 자신을 예언자로 생각했다. 그에게 있어 "흰 슈프라마티즘"은 구원의 수단이었다. 또한 그것은 이상적인 인간상을 위한 것이었다. 그러나 "순백의 인간"[20]이라는 이러한 이상은 말레비치의 자유 개념이 공허한 만큼이나 공허한 것이다. 성스러운 것을 영점(zero)의 상태와 동일한 것으로 생각하는 경우에만 말레비치는 일관적일 수 있다. [21]

19) 같은 책, p. 224.
20) 같은 책, p. 227.
21) 같은 책, p. 57.

말레비치의 흰 사각형은 현대 예술의 한계를 의미한다. 예술가는 그 한계를 넘어설 수 없다. 작품에 대해 파괴가 자행되면 새로운 긍정이 요구된다. 말레비치는 자신의 흰 사각형을 다음과 같이 해석했다. 즉 과거의 예술과 슈프라마티즘을 구분하는 경계가 바로 자신의 흰 사각형이라는 것이다. 이 새로운 예술은 이제 더 이상 어떤 의도의 실현이 아니라 자발적 표현이 되고 있다. "나는 어떠한 것도 고안해 내지 않았다. 단지 나는 다만 어두운 밤만을 느꼈을 뿐이다. 그리고 나는 그 어두움 속에서 내가 슈프라마티즘이라 불렀던 새로운 것을 보았다"22)고 말레비치는 말하고 있다. 밤이 세계를 삼켜 버렸다. 그러나 그 속에서 기하학적 형태의 새로운 세계가 어떤 모습을 띠며 나타나게 되었다.

③

말레비치가 슈프라마티즘을 발견하기 4년 전에 보링거(W. Worringer)는 《추상과 감정 이입》23)을 썼는데, 그 속에서 그는 현대 미술의 상황이 추상적이며 기하학적 어떤 예술을 요구한다고 말한 바 있다. 버크와 마찬가지로, 보링거도 세계에 반응하는 두 가지의 기본적 방식을 구분하고 있다. 즉 보링거에 의하면 인간은 세계 속에서 고향과 같은 편안함을 느끼거나, 아니면 적개심을 품고 있는 불길한 타자와 맞닥뜨리게 된 이방인으로서 그 속에서 활동하거나 한다는 것이다. 전자를 이루는 정조(mood)는 범신론적인데 반해, 후자의 정조는 허무주의적이다. 우리는 이러한 두 정조에 상응하여, 예술에 대한 두 가지 상이한 접근을 발견하게 된다. 첫번째의 예술 접근 방식을 이해하기 위한 중심 개념이 **감정 이입**이고, 두번째 것을 위한 중심 개념이 **추상**이다.

여기서 보링거는 감정 이입에 대한 립스(T. Lipps)의 분석을 받아들이

22) W. Hess, *Dokumente zum Verständnis der modernen Malerei* (Hamburg, 1956), p. 98.

23) W. Worringer, *Abstraktion und Einfühlung* (München, 1908; 개정판, 1959).

고 있는데, 립스의 논의는 칸트를 연상시켜 주는 바가 있다. 칸트에 의하면 미적 향수는 인간의 인식 능력들 ― 상상력과 오성 ― 간의 자유로운 유희에 근거하는 것이다. 비슷하게 립스도 아름다운 대상에 대한 감상은 노력이 필요치 않다고 주장하고 있다. 대상은 인간의 능력들과 조화된다. 따라서 인간은 대상과 일치됨을 느낀다. 즉 대상 속에서 인간은 자기 자신을 발견하게 된다. 그리고 이러한 조화가 발견되는 경우에만 그 대상은 아름답다고 말해진다. 반면에 그것을 이해하려는 인간의 시도에 대해 대상이 저항하게 될 때, 그 대상은 추하다고 말해진다. 립스는 전자를 **긍정적 감정 이입**이라 불렀고, 후자를 **부정적 감정 이입**이라 불렀다.

미 혹은 긍정적 감정 이입은 관조되는 대상에 대한 편안한 느낌을 전제로 하고 있다. 이 점은 이미 버크와 칸트에 의해 지적된 내용이다. 그러나 보링거는 이것만으로는 충분하지 않다고 보았다. 단지 감정 이입은 미적 감상의 한쪽만을 우리에게 제공해 주고 있다. 그러나 고향을 상실한 감정에서부터 탄생되는 예술 또한 존재하는 것이다. 이러한 점은 숭고에 대한 이론을 주장하는 모든 사람들에 의해 이미 인식되었던 바이다. 즉 인간 존재의 덧없음과 우연성은 인간으로 하여금, 시간을 견디어 내고 시간으로부터 벗어날 수 있을 그 어떤 것을 구축해 보고자 하는 욕망을 느끼게 만든다. 인간은 이제 자신의 운명인 불확실성과 혼돈으로부터 탈출할 수 있게끔 해주는 그 어떤 것을 추구한다. 이에 대해 종교가 하나의 탈출 경로를 제공해 주며, 예술이 또 다른 경로를 제공해 준다. 예술에 있어서의 탈출의 시도는 추상, 즉 견고하고 질서가 있으며 이해 가능한 형태로 인도될 것이라고 보링거는 주장했다. 감정 이입이 유한한 시간적 존재로서의 인간이라는 사실을 행복한 마음으로 인정하는데 반해, 추상은 시간을 공간으로 변형시킴으로써 시간의 흐름을 정지시켜 놓으려는 욕망에 근거하고 있다. 그런 만큼 추상은 생성계로부터 탈출하고자 하는 노력 속에서 초월적인 것을 추구하는 것이라 말할 수 있다. 이 초월적 실재는 플라톤이 설파했듯이 진정으로 실재적인 것이거나 혹은 단순한 환상 ― 즉 시간의 지배를 받아야 한다는 운명을 받아

들이고 싶지 않은 정신이 만들어 낸 단순한 구성물 — 이거나 둘 중의 하
나일 것이다. 이 점에서 보링거는 전자, 즉 진정으로 실재하는 것으로
서의 초월적 실재를 강조하고 있지만 나는 여기서 이 문제를 그냥 놓아
두기로 하겠다. 왜냐하면 추상의 근저에는 실향의 감정이 놓여 있다는
보링거의 주된 논점이 이러한 문제로 해서 영향을 받는 것은 아니기 때
문이다.

"추상"이란 말은 부정적 의미와 함께 긍정적 의미도 내포하고 있다.
즉 그것은 "변형"이나 "해체" 그리고 "비인간화"와 같은 말을 우리에게
상기시켜 주고 있는 반면에, 또한 "구축"이라든가 "구성"을 의미하기도
한다. 예술가는 파괴하기도 하지만, 또한 인간 정신의 각인이 찍힌 새로
운 질서를 명하기도 한다. 칸트와 낭만주의가 말한 산출적 구상력이 이
제 현대 예술가에 있어서는 "폭군적인 환상"(dictatorial fantasy)[24]이 된
셈이다. 이 경우 "폭군적"이라는 말은 폭력과 복종을 나타내는 것이며,
또 희생자가 하는 요구에 대한 무시를 나타내는 것이기도 하다. 그래서
칸딘스키는 마치 창조의 행위가 강간이기라도 한 양 창조를 두려워하는
캔버스에 대해 언급하고 있다. 이러한 언급은 프로이트적인 해석을 유
도하는 것이다. 슈나이더(D. Schneider)는 예술에 있어서의 추상적 형식
주의(abstract formalism)란 예술가의 무능함을 나타내 주는 것이라고 보
았다. 즉 자신이 대하고 있는 절대적인 세계에 대해 제대로 대처할 수
없는 예술가가 그 대신에 자신의 자아에 나르시스적으로 몰입해 버리는
경우에 나타나는 것이 바로 추상적 형식주의라는 것이다.[25] 이제 예술
가의 추상적 환상이 세계와의 진정한 대면을 대신하게 된 셈이다. 따라
서 성적인 공격이 캔버스에 겨누어지게 된 것이다. 비록 상이한 평가가
주어졌다고는 하지만 보링거가 행한 설명도 이와 비슷한 내용이다. 보
링거와 슈나이더, 이 두 사람에 의하면 추상적 형식주의란 주관에 그 근
거를 둔 대리 실재에 의지함으로써 적대적인 세계로부터 벗어나고자 하

24) Friedrich, 앞의 책, pp. 61, 104~105.
25) D. Schneider, *The Psychoanalyst and the Artist* (New York, 1962),
 p. 121.

는 시도에서 생겨난 것이다. 이러한 의미에서 추상적 형식주의의 예술
은 기본적으로 나르시스적이다. 그러나 나는 이러한 나르시시즘이 단순
히 사랑을 할 수 없는 예술가의 무능이라는 관점에서 해석될 수는 없다
고 생각한다. 오히려 그러한 무능은 그 자체 좀더 근본적인 위기, 즉 주
관으로 하여금 주위 세계와 의미있는 관계를 맺지 못하게끔 만드는 어
떤 근본적인 위기의 증후로서 이해되어야만 한다. 그런데 이러한 위기
는 주관주의의 대두와 그에 따른 개인의 고립화에서부터 비롯된 것이다.
따라서 현대시에 대한 발레리(P. A. Valéry)의 정의는 현대 미술에도 역시
적용될 수 있다고 하겠다. 즉 현대 미술도 역시 "세속적인 기원을 갖는
실체를 수단으로 이상적인 인위적 질서를 창조하려고 하는 **고립된 인간의
노력**"26)이다. 시의 경우에 "세속적 기원을 갖는 실체"란 아마도 일상 언
어일 것이다. 이러한 일상 언어는 그것이 이상적인 질서에 종속됨으로
써 변형되는 경우에만 미적 가치를 지닌다. 따라서 단지 일상 언어는 시
인에게 그가 가진 발명의 재간을 실현할 수 있는 기회를 제공해 주는 것
일 따름이다. 일상 언어의 변형에 있어서 시인을 인도하는 이상은 시인
의 고유한 정신의 본성에 의해 주어진다 .따라서 발레리는 시란 지성의
향연이어야 한다고 말한 바 있다. 또 노발리스와 포(E. A. Poe), 보들레
르 등도 시는 일종의 계산(calculus)이어야 한다고 믿었다. 27) 시에 대한
이러한 관점에 있어서 특징적인 것은 정감과 무의식적인 영감에 대해
불신한다는 점이다. 그리하여 정감과 무의식적인 영감 대신에 엄격한
지적 뮤즈의 도움이 요청되게 된다. 그리하여 예술가는 공학자의 모습을
하고 나타나게 된다.

이러한 예술 개념은 피카소나 브라크(G. Braque) 혹은 그리(J. Gris)나
레제(F. Léger) 내지는 파이닝거(L. Feininger) 등과 같은 화가들의 작품
에서 좀더 쉽게 인식된다. 브라크는 예술가에게 다음과 같이 경고하고
있다. 즉 예술가는 견고한 것으로 추정되는 어떤 사물들을 모방함으로

26) H. M. Block and H. Salinger (eds.), *The Creative Vision: Modern
 European Writers on Their Art* (New York, 1960), p. 27.
27) Friedrch, 앞의 책, p. 30.

써 자신이 진실할 수 있으리라고 생각해서는 안 된다는 것이다. 왜냐하면 그러한 사물들도 실제로는 끊임없이 변화하는 것이기 때문이다. "물자체란 전적으로 존재하지 않는다. 사물은 오로지 우리를 통해서만 존재한다."28) 그러므로 명석함과 견고함에 대한 정신의 요구를 충족시키지 못하는 실재에 직면하여 예술가는 훨씬 지속적인 새로운 세계를 정신의 이미지로써 창조하는 존재이다.

사실상 입체파 선언의 하나라고 할 수 있는《미학적 성찰》(Aesthetic Meditation) 속에서 아폴리네르((G. Apollinaire)는 다음과 같이 선언하고 있다. 즉 예술가는 "순수"와 "통일", 그리고 "진리"를 추구하는 가운데 마침내는 자연을 정복하게 되었다는 것이다.29) 순수를 추구하는 가운데 예술가는 "예술을 인간화하며", "인간을 신적이게 만든다." 예술은 인간의 정신이 자신의 율법에 따라 창조해 낸 것이다. 따라서 이때에 예술은 외적인 강제로부터 벗어나 상대적 자유를 펼칠 수 있게 된다. 이상적으로 볼 때, 예술 작품이란 정신이 진공 속에서 만들어 낸 구성물이라고 하겠다. 그리고 그러한 경우에 있어서만이 예술가는 자신의 창조적 자유 속에서 진정으로 신과 같은 존재가 될 수 있으며, 또 나아가 신의 창조로부터 자유로와질 수 있게 된다. 또한 오직 그러한 경우에만 예술가는 완전한 자율성을 획득하게 되며, 또 지금까지 자신이 놓여 있었던 불투명한 세계로부터 벗어남으로써 부조리를 파괴할 수 있게 된다. 왜냐하면 부조리란 그러한 불투명한 세계로부터 탈출하지 못하는 인간의 무능으로부터 비롯된 것이기 때문이다. 그런데 아폴리네르가 "예술을 인간화함"이라고 말했을 때 그는 인간에 대해 오히려 색다른 이미지를 갖고 있었던 것으로 여겨진다. 즉 아폴리네르에 있어서의 인간은 더 이상 그 자신과 타인에 대해 관심을 갖는 자로서 기본적으로 세계 내에 존재하는 인간이 아니다. 오히려 예술가가 설정해야 할 인간은 신과 같이 고립되어 있어, 세계 저편에서 세계를 장난감처럼 다루는 인간이 되어야 한다.

28) Hess, 앞의 책, p. 54.
29) 같은 책, 같은 곳.

이러한 예술 개념은 세잔느를 자기 편으로 끌어들이기를 좋아한다. 예술가란 자신의 그림을 구성하기 위하여 구형과 원추형 그리고 원통형 등을 사용하여야 한다고 세잔느는 주장한 바 있다. 이러한 세잔느의 주장은 유기적인 형태를 기하학적인 형태로 대체시켜야 한다는 요구로 간주되었다. 그러나 세잔느 자신은 자연을 정복하기 위해서 기하학을 사용한 것이 아니다. 세잔느의 풍경화는 미술가와 자연간의 대화가 낳은 산물이다. 그리고 그러한 대화는 타자에 귀기울일 수 있는 능력, 즉 기꺼이 타자로 하여금 그 자체이게끔 해줄 수 있는 능력을 전제하는 것이다. 미술은 단지 타자를 드러내는 데 도움이 될 따름이다. 그러나 세잔느의 추종자들은 그에게서 이러한 대화적 요소를 제거해 버리려는 경향을 보이고 있다. 그리하여 대화 대신에 우리는 정복을 갖게 되었다. 미술가는 기하학적인 이미지를 통해 세계를 재해석함으로써 세계에 대해 다음과 같은 것을 강요하게 되었다. 즉 세계는 그것이 지닌 이해 불가능한 유기적인 속성을 포기해야만 한다는 것이다. 자연은 이제 결정체 내지 금속성을 띤 어떤 것이 된다. 이러한 점에서 레제를 지적할 수 있겠는데, 삶을 추방해 버린 기계와 같은 세계, 즉 인간이 마치 스테인레스 스틸이나 무쇠로 이루어진 것처럼 보이는 세계를 창조해 낸 레제는 "구형, 원추형, 원통형에 의해 자연을 해석한다는 세잔느의 유명한 말을 그 당시의 어떤 미술가보다도 훨씬더 엄격히 유념하고 있었던 것으로 여겨진다."[30] 레제에 비해 훨씬 약하기는 하지만 더 정제되어 있는, 그러나 그 기본적인 태도에 있었어서는 여전히 연관성을 갖고 있는 것이 바로 파이닝거의 유리로 된 차가운 세계이다. 일시적이고 유기적인 것으로부터 벗어나기 위해 파이닝거는 좀더 의식적으로 세계를 비물질화하려 했던 것 같다. 그가 인간에 의해 이루어진 인위적인 풍경이라고 할 수 있는 도시에 심취했다는 사실이 이러한 점을 드러내 주고 있다. 즉 파이닝거는 도시의 풍경을 유리와 같이 투명한 풍경으로 변형시켜 놓았다. 이러한 풍경 속에서 인간 자신은 인격을 지니지 않

30) H. Read, *A Concise History of Modern Painting* (New York, 1959), p. 87.

은 추상적 암호가 된다. 반면에 동일한 주제에 대해 브라크와 피카소는 이와는 다른 변화를 보여주고 있다. 즉 자연이 정신의 이미지로써 재창조되고 있다. 자연이 인간에 의해 명령된 질서에 굴복되고 있다.

그러나 이러한 주제가 전적으로 생소한 것인가? 이는 예를 들어 베르메에르(J. Vermeer)의 《델프트의 풍경》(*View of Delft*)이나 호베마의 《미들하니스의 가로수 길》 등과 같은 전통적인 미술에서도 역시 주장될 수 있는 것이 아니겠는가? 그러나 이러한 전통적인 풍경화들은 세잔느의 그림과 마찬가지로 예술가와 자연 사이의 대화의 산물이다. 세잔느가 생 빅트와르 산을 묘사했듯이, 이 풍경들도 역시 자연을 묘사해 놓은 것들이다. 그러나 파이닝거의 도시 풍경은 이러한 묘사적 성격을 갖고 있지 않다. 그가 할레를 그렸든 톨레스로다를 그렸든간에 결국 그것은 항상 정신이 만들어 낸 동일한 도시이다. 우리가 세잔느에게서 발견하게 되는 대화적인 요소가 파이닝거의 도시 풍경에는 결여되어 있다. 여기서의 추상은 더 이상 묘사된 대상을 드러내고자 하는 것이 아니라 그 대상의 비현실화를 의도한 것이다. 여기서 우리는 보들레르가 시간과 공간, 그리고 음향이 존재하지 않는 상상의 장소를 구축했던 사실을 상기하게 된다. "여기서 구성적인 정신성이 그림이 되었는데, 그것은 광물질과 금속질의 상징들을 통해 자연과 인간에 대한 정신의 승리를 공표하고 있는 것이며, 정신에 의해 구성된 이미지를 공허한 관념성에로 투영하고 있는 것이다. 이같이 공허한 관념성으로부터 그들 이미지들이 빛을 반사하며 우리의 눈을 눈부시게 하고 영혼까지 깊숙이 교란시켜 놓고 있다."[31]

놀랍게도 스위프트(J. Swift)는 그의 《걸리버 여행기》(*Gulliver's Travels*)에서 미에 대한 이러한 태도를 예견하고 있다. 라푸타 섬에서의 삶을 서술하는 가운데 스위프트는 자율적인 인간의 풍자적인 모습을 보여주고 있다. 그는 라푸타 섬 사람들이 수학과 음악에 대해 특별한 취미를 보이고 있다고 쓰고 있다. "예를 들어, 그들이 한 여인이나 그 밖의 다른 동물의 미를 찬미하게 될 경우엔 그들은 그러한 아름다움을 마름모,

31) Friedrich, 앞의 책, p. 41

원, 평행 사변형, 타원형, 그리고 그 밖의 기하학적인 개념들로 서술해
놓고 있다." 여기서 "다른 동물"이라는 말은 그처럼 서술하는 중에 인
간의 인간성이 고려되지 않고 있음을 암시해 주고 있다. 따라서 사람들
은 자신의 이웃들을 인간들로 인식하는 데 있어 어려움이 있다. 왜냐하
면 "사람들의 마음은 지독한 사변에만 친숙해져 있어, 발성 기관이나
청각 기관에 외적인 자극이 주어짐으로써 촉발되는 경우가 아니라면 그
들은 말도 할 수가 없으며 또 타자의 대화에 대해 주의를 기울일 수도
없기" 때문이다. 이처럼 제각기 그 스스로가 구성해 낸 자신만의 개인
적인 세계에 사로잡혀 있는, 그야말로 문자 그대로 뿌리가 없이 부유하
는 인간들이 만들어 낸 예술이란 기하학적이며 추상적일 수밖에 없을
것이라는 추론은 충분히 가능한 일이다.

제 7 장
키 취

나쁜 예술(bad art)이 존재한다는 사실을 예술 철학이 인식하지 못하는 경우가 너무나 자주 있다. 만약 누군가가 어떤 예술 작품이 왜 걸작인지를 이해한다면 그는 다른 예술 작품은 왜 나쁜 것인지를 또한 이해해야만 한다. 어떤 예술 철학이 좋은 예술과 나쁜 예술을 구별해 주는 기준을 제공하지 못한다면 그 예술 철학은 부적절한 것이다. 이러한 부적절성을 면하기 위하여 예술 철학자는 일반적으로 어떤 것이 우수하다고 여겨지는가 뿐만 아니라 일반적으로 어떤 것이 조잡하다고 여겨지는가에 대해서도 고려해야만 한다. 이 장에서는 걸작들을 인정하기 위해 적용되는 범주들을 발전시키는 대신 어떤 특정한 종류의 나쁜 예술, **즉 예술** 비평가들이 "키취"(kitsch)라고 부르는 예술을 이해하기 위한 시도를 해보고자 한다. 적어도 이러한 시도는 간접적으로나마 예술의 본성에 관한 어떤 일면을 드러내 줄 것이다.

　키취라는 말은 19세기 후반에 아마도 뮌헨 미술 서클에서 비롯된 것
으로 여겨진다. 그 어원에 관해서는 두 가지 이론이 있다. 그 첫번째는
이 낱말을 영어의 "스케치"에 관련시키고 있다. 바바리아의 수도를 방문
한 영국인들이 중요한 예술적 기념이 될 만한 것들을 몇 개 집으로 가
져가기를 원했을 때 그들은 속성화인 스케치가 필요했다. 그것은 아마
도 눈덮인 산꼭대기들을 그린 그림이거나 아침 해와 젖짜는 여자, 또 멋
있게 생긴 젊은 산지기들과 조화를 이루고 있는 사랑스런 알프스 협곡
의 그림이거나 또는 맥주잔과 커다란 흰 무우를 흔들고 있는 유쾌한 수
도사들의 그림이었을 것이다. 두번째의 좀더 그럴 듯한 이론은 키취를
애매한 독일어 동사인 키첸(kitschen)과 연관시켜 해석하는 것인데, 키
첸은 진흙을 가지고 그것을 손으로 문대며 논다는 의미를 가지고 있다.
19세기의 아카데믹한 그림들에 대해 잘 알고 있는 사람들은 이 키첸
이라는 동사가 그 당시에 이루어진 많은 작품들의 색과 구조를 얼마나
잘 나타내고 있는지를 파악할 수 있을 것이다.[1]

　우리가 어떤 해석을 채택하든 키취라는 개념은 처음에는 어떤 특정한
장르의 회화에 적용되었던 것 같다. 그러한 회화로는 산악인의 토착적인
삶을 찬미한 수많은 작품들이 있다. 순박하고 활기찬 모습을 찬미한 이
러한 작품들은 포화 상태를 이루지 않은 시장을 생각해서 기도된 것들
이다. 그러나 얼마 안 가서 키취라는 단어는 도덕적 비난이라는 의미를
얻게 되었다. 왜냐하면 고결함과 성실성이 결여되어 있는 것처럼 여겨
지는 작품들과 또 감상적 부르즈와의 동경을 만족시켜 주었던 작품들을
키취라고 불렀기 때문이다. 오늘날 예술 비평에서 키취라는 단어가 나
타나게 된 것은 바로 이러한 의미에서이다.

　그러나 과연 하나의 예술 작품을 그것이 불성실하다거나 부정직하다
는 이유로 비난하는 것이 정당한 것인가? 예술 작품을 이러한 관점에서
판단한다는 것이 과연 예술 비평에서 올바른 태도인가, 아니면 이러한
판단은 윤리적 범주와 미적 범주를 혼동한 부적절한 판단을 나타내는

1) A. Götze (ed.), *Trübners Deutsches Wörterbuch*(Berlin, 1943), 제 4 권,
　　pp. 152~153. "Kitsch"에 관한 항목을 참조.

124 제2부 주관성의 미학

태도는 아닌가? 이러한 물음은 키취라는 단어가 지닌 묘한 이중성을 지적하고 있는 것이기도 하다. 즉 한편으로 키취라는 말은 예술 비평에 속하는 것으로서, 이 경우 키취는 나쁜 예술로 간주되고 있다. 다른 한 편으로 키취는 단순히 나쁜 예술이 아니라, 어떤 특정한 종류의 나쁜 예술을 가리키고 있다. 여기서의 "나쁜"이란 미적 의미로서라기보다는 오히려 윤리적인 의미에서 사용된 어휘이다. 즉 키취는 타락된 예술이며, 이러한 타락을 이해하려면 우리는 예술을 진리나 도덕성의 기준과 연관시켜 파악해야만 한다. 따라서 만약 우리가 미학을 윤리학이나 존재론과 분리된 독자적인 영역으로서만 파악한다면, 필연적으로 우리는 키취를 이해할 수 없게 된다. 왜냐하면 키취란 혼성물이기 때문이다. 반면에 만약 우리가 이 키취란 것을 예술 작품을 판단하는 데 있어 의미있는 개념이라고 생각한다면 우리는 예술을 좀더 광범위한 체계 속에서 보는 예술론의 관점을 취하고 있는 셈인 것이다. 이러한 관점에서 볼 때 예술에 있어 순수성을 추구한다는 것, 다시 말해 미학을 윤리학으로부터 구분한다는 것은 전적으로 예술이 무엇인지를 잘못 이해하게 만드는 것이다.

부게로(A. W. Bouguereau)의 그림들에 대한 캐너데이의 평가와 슈트라우스(R. Strauss)의 《살로메》(Salome)에 대한 커만(J. Kerman)의 반응은 키취의 이러한 이중성을 여실히 밝혀 놓고 있다. 캐너데이는 "부게로의 그림이 지니는 경이로움은 그 그림이 절대적으로 완벽하리만큼 일관적이라는 점이다. 즉 그 그림에서는 어떤 단 하나의 요소도 전체와의 조화에서 벗어난 것이 없다. 또 그 그림에는 구상과 제작간의 전체적인 일치에 있어서 어떠한 결함도 존재하지 않는다"[2]라고 서술하고 있다. 부게로의 작품은 미학 이론상 많은 부분에서 거의 완전하다고 할 만한 것들이다. 그러나 캐너데이는 비록 키취라는 단어를 사용하고 있지는 않지만 이러한 그림들을 키취라고 비난한다. 즉 그에 의하면, "부게로의 완전성이 지니는 문제는 바로 그 구상과 제작이 완전히 그릇된 것이라는 점이다. 그러나 비록 일종의 타락된 완전성이라고 할지라도 이것은

2) J. Canaday, *Mainstreams of Modern Art* (New York, 1959), p.154.

하나의 완전성이다. "3) 나는 우리들 대부분이 이러한 판단에 동의하리
라고 본다. 그리고 나는 오늘날 어느 누구도 부게로의 《청년과 큐피드》
(*Youth and Cupid*)가 걸작이라거나 좋은 예술이라고 주장하지는 않으리
라고 생각한다. 그러나 우리가 이 그림을 나쁜 **예술**이라고 하는 데에 거
부하는 이유는 무엇인가?

《살로메》에 대한 커만의 평가는 부게로에 대한 캐너데이의 반응과 대
단히 유사하다.

> 이 작품은 일관성, 힘, 통일성 및 정교함을 지니고 있다. 다시 말해 작품
> 전체가 가장 훌륭한 기술과 결합되어 있다. … 음악적 진행은 맨 마지막 장
> 에 이르러 성공적인 결말을 거두고 있는데, 이 마지막 장은 대단히 화려하
> 고 유명한 일절로서 그 이전의 어떤 부분보다 훨씬더 하모니의 대담성을 지
> 닌 부분이다. 이처럼 음악적 기교에 있어서는 뛰어나지만 감정에 있어서는
> 가장 평범한 음조가 오페라 전체를 이루고 있다. 세례 요한의 엄숙한 머리
> 는 마치 달콤한 과자로 만들어진 것 같다. 그리고 바로 이러한 달콤한 오르
> 가즘을 위하여 성욕을 일으키는 모든 환상적인 장치들이 요구되고 있다. …
> 《살로메》와 《장미 기사》(*Der Rosenkavalier*)는 그 속에서 모든 것이 성공적
> 으로 진행되고 있는 그릇된 작품들이 되고 있다. 4)

커만과 캐너데이로부터의 인용문은 키취의 본성에 대한 몇 가지 단서
를 우리에게 제공해 준다. 즉 키취란 부적절한 기술과는 무관한 것이
되고 있다는 점이다. 물론 기술적 측면에서 열등한 키취도 많이 있긴 하
지만, 기술적으로 우수한 키취도 자주 볼 수 있기 때문이다. 그럼에도
단지 키취로 간주된다는 이유만으로 비난받는 작품들이 있다. 그러나
그 같은 문제의 작품들이 우리에게 키취라고 생각되지 않기 때문이거
나, 혹은 키취란 것이 예술 작품의 평가에 있어서 그것이 차지할 마땅
한 자리가 없는 개념이라고 생각되기 때문이거나간에 만약 우리가 위의
평가를 받아들이지 않는다면, 우리는 그러한 작품들을 걸작으로 받아
들일 것이다. 이처럼 위대한 예술과 위대한 키취는 명백히 구분하기가
어려울 만큼 서로 밀접한 경우가 종종 있다.

3) 같은 책, 같은 곳.
4) J. Kerman, *Opera as Drama* (New York, 1959), pp. 259〜263.

②

이미 논의했듯이 키취는 그것이 쉽게 싫증나게 하는 달콤함을 지니고
있다는 점에서 예술과 구별된다. 키치의 달콤한 끈적거림은 예술의 특
징이라고 말해지는 거리감과 대립되는 것이다.[5] 예를 들어, 벌로프(E.
Bullough)가 주장했듯이 좋은 예술은 일종의 괄호침(bracketing)을 포함
하고 있다. 즉 벌로프에 의하면, "그것 — 좋은 예술 — 은 사물의 실제
적 측면과 그에 대한 실제적 태도를 제거해 버리는 **부정적인** 억제적 국
면과 더불어, **긍정적** 국면 즉 거리를 취하는 억제적인 행위에 의해 창출
된 새로운 토대를 기반으로 한 경험의 구성이라는 국면을 갖는다."[6] 주
관적인 자아는 세계로부터 스스로를 해방시켜 그 세계를 하나의 틀 속에
집어 넣는다. 그리하여 세계는 이제 비실제적이고 인위적인 것이 되며,
더 이상 주관적인 자아가 속해 있거나 통제하는 바의 세계가 아니게 된
다. 여기서 심적 거리(psychical distance)라는 개념은 우리로 하여금 왜
미적 판단에 있어서 의견의 불일치가 있게 되는가를 이해하게끔 해 준
다. 벌로프는 "**거리란 각 개인이 거리를 취할 수 있는 힘에 따라서 변할
수 있는 것이며 또한 대상의 특성에 따라서도 변할 수 있는 것**이라고 말할 수
있다"[7]고 지적하고 있다. 아마도 배고픈 사람은 웨스트팔리아 산 햄과
과일 단지를 그린 정물화의 미를 감상할 수가 없을 것이다. 왜냐하면 먹
을 것은 그의 식욕을 자극하며, 바로 이러한 음식에 대한 욕구가 그로
하여금 그림에 대해 미적인 태도를 취할 수 없게 만들기 때문이다. 이와
마찬가지로, 만약 어떤 예술 작품이 성적인 욕구를 일으킨다면 그 작품
은 예술 작품으로서는 실패한 것이다. 그러나 그러한 경우에 있어서의
잘못이 반드시 예술가의 잘못일 필요는 없다. "예술가가 설정한 거리의

5) L. Giesz, *Phenomenologie des Kitsches* (Heidelberg, 1960), p. 50.
6) E. Bullough, "Psychical Distance as a Factor in Art and an Esthetic
 Principle", in *A Modern Book of Aesthetics: An Anthology*, ed. M. Rader
 (New York, 1952), p. 404.
7) 같은 책, p. 410.

한계와 대중이 설정한 거리의 한계가 서로 다름으로 인해 많은 오해와 부당한 판단이 생겨나곤 했다. 즉 많은 예술가들은 자신에게는 **훌륭한** 미적 대상이었던 것을 사람들이 이른바 '부도덕한 외설'로 간주함으로써 자신의 작품을 비난하고 그 자신을 배척하는 것을 보게 되곤 했다"[8]고 벌로프는 말한다. 즉 예술가가 오해를 받았던 이유는 바로 거리를 취할 수 있는 예술가의 힘이 대중의 그것을 능가했기 때문이라는 것이다.

키취는 항상 부도덕한 예술로 간주되었다. 그런데 거리 설정이란 예술 작품에 의해 결정될 뿐만 아니라 개인에 의해서도 결정된다는 사실을 상기해 볼 때, 과연 우리는 단순히 키취란 미달된 거리 설정(under-distanced)의 예술이라고 말할 수 있겠는가? 그렇다면 커만이 《살로메》를 키취라고 비난하는데 대해, 그 오페라를 옹호하는 사람은 오히려 커만이 적절한 미적 태도를 취하지 못했었다는 이유로 그를 비난할 수도 있을 것이다. 즉 그는 커만이 어떤 부적절한 도덕적 관점에 사로잡혀 있었기 때문에 그 오페라를 예술로 감상할 수 있을 만큼의 충분한 거리를 취할 수 없었다고 말할 수도 있을 것이다. 이러한 "미적" 관점에서 볼 때, 어떤 예술 작품을 그것이 성적인 매력을 지닌다는 이유로 찬미하는 사람들이나 똑같은 이유에서 그 작품을 거부하는 사람들이나 동일한 수준에 있는 것이다.

그러나 불행하게도 문제는 그렇듯 단순하지가 않다. 왜냐하면 벌로프가 발전시켰던 심적 거리라는 개념은 키취의 본질을 이해할 수 있기 위해 필요한 엄밀성을 갖고 있지 않기 때문이다. 다음의 두 가지 예가 이러한 점을 분명히 해줄 것이다. 우선 첫번째 예를 들자면, 벌로프는 많은 교회 예술이 본래는 예술로서 향유되지 않았다는 사실을 지적하고 있다. 즉 교회 예술은 그보다 좀더 직접적인 호소를 하였다는 것이다. 그러나 하나의 동일한 제단화(altar piece)는 여러 가지 반응을 일으킬 수 있을 것이다. 결국 그러한 반응들의 변화의 범위는 가장 직접적인 신앙에의 헌신에서부터 가장 정제된 거리가 또 가장 잘 취해진 미적 감상에 이르기까지 광범위한 것이다. 그래서 어떤 사람은 그 그림을 "예

8) 같은 책, p. 411.

술”로서 감상할지도 모를 일이며, 다른 사람은 좀더 직접적으로 감동될
지도 모를 일이다. 그리고 또 다른 어떤 사람은 이러한 두 가지 입장
사이에서 방황할지도 모른다. 그러나 어떠한 단계에서도 그 그림을 키
취라고 말한다는 것은 적합하지 못하다. 혹은 두번째 예로서, 우리는 더
운 여름날을 상상할 수 있다. 어떤 예술가는 그러한 여름날이 갖는 색
과 질감에 대해 미적으로 반응할 수도 있고, 다른 사람은 단순히 그러
한 날에만 느낄 수 있는 특유한 냄새와 더운 공기 혹은 소음 등을 즐길
수도 있다. 이들 경우에 대해서도 역시 우리는 키취라는 말을 할 수가
없을 것이다. 따라서 벌로프가 사용한 의미로서의 심적 거리라는 개념
은 아마도 우리에게 단순한 향수와 미적 향수의 차이를 이해하게 해줄
수 있을지는 모르나 우리로 하여금 키취의 특성이 무엇인지를 이해할
수 있게 해주지는 못하고 있다.

따라서 거리를 결핍하고 있는 예술 작품들 대부분이 저속한 작품으로
간주될 수 있을 것이라는 벌로프의 주장은 한정적인 것일 수밖에 없다.
왜냐하면 보다 큰 거리를 취한 예술 작품이 음탕하다고 말해지기도 하
며, 반면에 똑같은 주제를 보여주고 있는 것으로서 보다 적게 거리를 취
한 예술 작품이 오히려 별 소동없이 받아들여지는 경우가 있기도 하기
때문이다. 그러한 적절한 사례가 캐너데이에 의해 제시되고 있다. 캐너
데이는 마네(E. Manet)의 《올림피아》(Olympia)가 일으킨 물의에 대해 논
의 하는 가운데, “이전에 공개, 전시된 어떤 작품보다도 훨씬더 대담한
선정적인 누드인” 카바넬(A. Cabanel)의 《비너스의 탄생》(Birth of Venus)
에 관해 주목하고 있다. “비평가들은 마네가 그린 스튜디오의 비너스가
‘음탕하다’는 사실을 인정했다. 그럼에도 그들은 카바넬의 그림에서는
그러한 도색성을 중화시키는 정화를 발견할 수 있었다. 그런데 그들이
《올림피아》를 더러운 그림이라고 불렀던 바로 그 비평가들이었다”⁹⁾고
캐너데이는 지적하고 있다. 우리는 이러한 정화가 바로 거리를 증대시
키기 위한 장치라고 생각할 수도 있을 것이다. 그러나 일단 두 그림을
보게 되면 이러한 생각이 전혀 있을 수 없는 지레짐작임을 깨닫게 된

9) Canaday, 앞의 책, p. 170.

다. 왜냐하면 마네의 예술이 오히려 좀더 거리가 취해진 예술임이 분명하기 때문이다. 이러한 거리를 획득하기 위해 마네가 사용한 도구들이 —부분적으로는 그것들이 마네의 형식적 숙련성으로부터 기인한 것이기는 하지만— 여기서는 중요한 것이 아니다. 중요한 것은 이러한 거리로 인해 다음과 같은 사실이 부당한 것이라고 되지는 않는 점이다. 즉 여전히 그 그림은 누드화라는 것이다. 오히려 거리는 묘사된 주제를 여실히 드러내 준다. 캐너데이는 이 점을 잘 지적하고 있다.

> 그러나 요점을 혼동하고, 동시에 이단을 범하는 위험을 무릅쓰고서라도, 우리는 다음과 같은 점을 인정하지 않을 수 없다. 즉 하나의 주제로서의 《올림피아》는 예술을 위한 예술이라는 주된 관심 외에 또 다른 어떤 관심을 갖고 있다는 점이다. 마네가 어떤 하나의 이야기를 말한다거나, 해석 내지 설교한다거나 혹은 어떤 종류의 논평을 하는 것이 아니라고 가정해 보자. 그리고 그 주제에 대한 마네 자신의 관심은 어떤 방식으로 그것을 그릴 것인지에 대한 그의 관심에 비해 부차적이었다고 가정해 보자. 또 그가 택한 방식이 지니는 매력은 그 자체가 사람들을 그림 앞에 붙잡아 두기에 충분한 것이라고 가정해 보자. —이 모든 것을 가정해 본다고 하더라도 다음과 같은 사실은 여전히 사실로 남게 된다. 즉 《올림피아》는 실재의 재현일 뿐만 아니라 실재의 드러냄이기도 하다는 것이다. 10)

여기서 드러냄(revelation)이란 무엇을 의미하는가? 우리가 어떤 것을 바로 그것으로서 그리고 그 밖의 다른 어떤 것도 아닌 것으로서 인식할 때 그것은 우리에게 드러나게 된다. 《올림피아》는 누드이다. 즉 그녀는 벌거벗은 몸을 드러내 놓은 채 누워 있다. 그리고 바로 이것이 《올림피아》를 비난했던 비평가들에게 충격을 주었음이 분명하다. 만약 우리가 《올림피아》를 카바넬의 《비너스의 탄생》과 비교해 본다면 우리는 이 비너스야말로 음탕하지만 이를 보상하기 위한 어떤 정화가 발견된다고 파악한 비평가들을 이해할 수 있을 것이다. 스튜디오의 파상적 모습, 퍼티, 심지어는 음탕한 자세까지도 나체가 아닌 것처럼 위장시켜 놓고 있다. 그들 표현은 상투적인 표현(cliché)으로서 다른 모든 상투적 표현들과 마찬가지로 우리에게 익숙한 것들이다. 그리고 그들 상투적 표현

10) 같은 책, p. 167.

은 거리를 축소시킴으로써 작품과의 진정한 만남을 방해하고 있다. 따라서 우리가 그와 같은 그림을 볼 때 우리는 실제로는 그림에서 아무것도 만나지 않게 된다. 결국 어떤 분위기만 남아 있게 된다. 그리고 이러한 분위기가 바로 키취가 끌어내고자 했던 것이었다. 즉 키취에 있어 그림 자체는 중요한 것이 아니다. 그림은 단순히 어떤 기분을 불러 일으키기 위한 자극일 뿐이다. 그리고 관객이 대하는 대상은 더 이상 알몸인 채 그의 앞에 놓여 있는 대상이 아니다.

따라서 키취에는 작품과의 진정한 만남을 가능케 해주는, 주관과 객관을 분리시켜 주는 거리가 결핍되어 있다. 이러한 점에서 키취는 마치 단순한 향수(simple enjoyment)와 같은 것이 되고 있다. 그러나 키취와 단순한 향수는 서로 다른 것으로서, 그 차이는 키취로 하여금 호소력을 갖게 해주는 것이 무엇인가를 묻게 될 경우에 좀더 분명해진다고 하겠다. 과연 무엇이 카바넬의 《비너스의 탄생》과 같은 작품을 통속적으로 성공적인 작품이되게 해주었는가? 그럴 수 있었던 것은 키취가 대상에 대한 욕구를 일으켜서가 아니다. 그러나 음란한 예술(obscene art)은 자주 그런 식으로 이해된다. 그러므로 이러한 의미에서 본다면 키취는 음란하지 않다. 오히려 키취에 있어서는 욕구의 대상으로부터 욕구 자체에로 관심이 옮아 간다. 즉 본래 욕구의 대상이었던 것을 키취는 단순히 욕구를 자극하기 위한 기회로 변형시켜 놓는 것이다. 따라서 대상에 대한 생각은 지엽적인 것이 되어 버린다. 《살로메》는 성욕을 불러일으키는 작품이라고 커만이 말했을 때, 그는 키취의 이러한 특징을 지적해 낸 것이다. 이러한 경우에 성욕을 불러일으키는 것은 욕구를 자극하는 것이지만 그렇다고 해서 욕구될 수 있는 대상을 욕구에 직접 제공함으로써 욕구를 자극하는 것은 아니다.

순수한 정서가 귀해지고, 욕구는 잠들어 인위적인 자극이 필요하게 될 때 키취에 대한 요구가 생겨나게 된다. 즉 키취는 권태에 대한 하나의 해답이다. 대상이 욕구를 불러일으키지 못할 때 인간은 욕구를 갈망하게 된다. 좀더 엄밀히 말하자면, 어떤 정서를 보증해 주고 있는 대상과의 만남이 없는 경우라면 향수되거나 추구되는 것은 어떤 대상이 아

니라 그 정서 혹은 기분일 뿐이다. 따라서 종교적 키취는 신과의 만남이 없이도 종교적 감정을 일깨우려 하며, 성적인 키취는 사랑하는 대상이 없이도 사랑의 느낌을 주려고 한다. 설사 그러한 대상이 있다고 하더라도 다음과 같은 경우라면 사랑은 그 자체로 키취로 간주될 수 있다. 즉 그 같은 경우란 사랑의 대상이 단순히 사랑의 감정을 자극하기 위해서만 인용되는 경우이며, 사랑하는 대상이 아니라 사랑 자체에 중점을 두게 되는 경우이다. 따라서 키취는 자기 향수(self-enjoyment)를 위해 환상을 창조하는 것이라고 할 수 있다. 그리고 키취에 의해 이루어지는 자기 향수는 자신의 정서를 향수하기 위해 본래의 정서로부터 스스로를 분리시킨다는 점에서 단순한 향수보다 훨씬더 반성적이다. 그러나 다른 한편 이러한 반성적 거리는 인간으로 하여금 자신의 정서가 실제로는 무엇에 대한 정서인지를 알 수 있게 할 만큼 충분하지 않을 수도 있으며, 이 경우 이것은 자기 기만이 된다.

　여기서의 거리란 우리가 예술과 향수에 관해 말하게 되는 경우에 일반적으로 생각하게 되는 의미와는 다른 의미에서 사용되고 있다. 벌로프는 거리의 의미를 두 가지로 구분할 수 있다는 점을 인식했지만, 그는 그러한 구분은 중요하지 않다고 생각했다. 즉 그에 의하면 심적 거리란 "우리 자신의 자아와 자아의 감정 사이에 존재하는 것으로 나타난다. … 늘 그런 건 아니지만 일반적으로 그것은 결국 우리 자신의 자아와 자아의 감정의 근원 혹은 매개로서의 대상 사이에 존재한다고 말하는 것과 동일한 의미가 된다."[11] 그러나 만약 우리가 키취의 특성을 이해하고자 한다면 이러한 구분은 아주 중요하다. 키취에 대한 논의에 있어 일차적으로 적용되는 거리는 주관 내에서의 거리, 즉 자아와 자아의 감정 사이의 거리이기 때문이다. 그러한 의미에서 키취는 본질적으로 독백적인 것이다. 즉 키취는 자기 향수이다. 그러므로 예술을 단순한 자기 향수로 환원시키는 이론은 곧 예술을 키취로 환원시켜 놓는 이론이다.

　반성적 거리가 증대됨에 따라 키취가 요구하는 환상은 깨어질 수 있다. 《이것이냐 저것이냐》의 제 1 권에서 키에르케고르는 이러한 좀더 고

11) Bullough, 앞의 논문, p. 403.

차적인 단계를 기술하는 범주에 관해 분석하고 있다. 그는 스크라이브
(A. E. Scribe)의 《첫 사랑》(*First Love*)에 관해 논의하면서 키취에 몰두하
는 삶을 묘사하고 있다. 즉 《첫 사랑》에 나오는 에멀린은 환상의 그물에
사로잡혀 있다. 그리하여 그녀는 이러한 환상들을 환상으로서 인식할
수 있게 해주는 충분한 거리를 취하지 못하고 있다. 아니 실제로는, 그
녀는 이러한 인식으로부터 도피해야만 했다. 왜냐하면 환상을 환상인 것
으로 알아차리게 되면 그녀는 불가피하게 일상의 단조로움에 직면해야
하기 때문이다. 그런데 진정한 유미주의자는 이 같은 인식을 한결음 더
밀고 나갔던 사람이다. 즉 그는 그것이 단순히 환상에 불과하다는 사실
을 인식함으로써 오히려 환상을 자유자재로 다룰 수 있게 된다. 그의
삶과 그리고 그의 정서들은 여전히 환상에 기초한 것이지만 이제 그 환
상은 그가 통제하고 조작하는 환상이 되고 있다. 따라서 그가 갖게 된
환상의 측면에서 보자면 그는 자유롭다. 그리고 그의 자유는 유희 속
에서 그 표현을 찾는다. 결국 반성적 거리가 증대됨에 따라 키취는 유희
(play)가 되는 것이다. 즉 감상(sentimentality)은 우스운 것이 된다. 그
렇다 할 때 내가 생각하기에 키취라는 개념을 적용할 수 있는 최초의
주요한 화가인 뵈클린(A. Böcklin)이야말로 미술사에 있어 가장 유쾌하
고 재미있는 그림들에 속한다고 할 만한 작품들을 창조해 낸 사람이라
할 수 있을 것이다. 그의 그림들은 처음에는 걸작으로 찬미되다가, 그
후에는 줄곧 19세기 아카데미시즘이 타락함으로써 생겨난 소산이라고
해서 거부되어 왔다. 그리고 오늘날엔 그 장엄함 때문이 아니라 그것이
지닌 소박한, 거의 숭고하다고 할 만한 허식 때문에 다시 인정을 받기
시작한 작품들이다. 즉 오늘날에야 비로소 우리는 그 방식대로는 작품
들로부터 충분한 거리를 취하게 됨으로써 ― 비록 본래 의도되었던 아니
지만 ― 다시 한번 그 작품들을 향수할 수 있게 된 것이다.

　브로흐는 키취에 관해 논의하는 가운데 키취가 가진 독백적인 성격에
대해 강조하고 있기는 하나, 그것이 상대적으로 거리를 결핍하고 있는
것이라는 사실에 대해서는 공정한 판단을 내리지 못하고 있다. 12) 이러

――――――――――
12) H. Broch, *Dichten und Erkennen: Essays* (Zurich, 1955), 제 1 권, pp.

한 실패로 말미암아 브로흐는 키취와 예술을 위한 예술을 혼동했다. 사실은 많은 현대 미술이 키취와 관련되어 있다고 하겠다. 즉 현대 미술은 거리가 증대된 키취이다. 그리고 이처럼 증대된 거리로 인해 현대 미술은 키취가 갖고 있지 못한 자유와 경쾌함을 가질 수 있게 된다. 물론 현대 미술 역시 독백적 성격을 갖는다는 점에서는 키취와 공통적이다. 즉 키취에 대해서와 마찬가지로 현대 미술에 있어서도 대상들은 단순한 기회에 불과한 것이다. 그러나 현대 미술에 있어서의 대상들은 더 이상 키취에 있어서처럼 자기 향수를 위한 기회가 아니다. 현대 미술에 있어서의 대상들이란 유희를 위한 기회이다. 후기 낭만주의적 키취로부터의 이러한 탈피를 보여주는 예로서 클레(P. Klee)나 칸딘스키 내지는 쉰베르크(A. Schoenberg)의 경우를 들 수 있다. 그러나 그렇다고 해서 모든 예술이 키취로부터 벗어나 있다고는 할 수 없다. 왜냐하면 키취가 낭만주의자에 대해서 커다란 유혹이었듯이, 그것은 또한 현대 미술가에 대해서도 여전히 커다란 유혹으로 남아 있기 때문이다. 우리가 권태를 느끼게 되는 경우, 즉 세계 속에서 아무런 즐거움도 발견할 수 없음을 느끼게 되는 경우에는 언제나 세계로부터 자기 향수의 즐거움에로 나아가기를 예상할 수가 있는 것이다. 그러므로 우리가 키취의 위험으로부터 벗어날 수 있는 경우란 단지 키에르케고르가 현대인의 상황의 특징이라고 생각한 허무감으로부터 도피하는 경우일 뿐이다. 그렇지 못할 때, 이전 세대들이 즐긴 키취의 정체를 폭로했다고 자부하는 미술 애호가나 현대 미술가들 역시 어쩌면 새롭게 변형된 모습의 키취를 숭배하기가 십상이다. 물론 부게로와 같은 성적인 키취나 뵈클린과 같은 신화적 과장에 마음이 들떴던 미개한 우리 선배의 취미에 대해 우리는 우리 자신의 좋은 취미를 대비시킬 수도 있을 것이다. 그러나 현대 미술 역시 그 나름대로의 상투적 표현과 키취를 창조해 냈다는 사실을 잊지 말아야겠다. 브로흐가 제시했듯이 달콤한(sweet) 키취와 더불어 시큼한(sour) 키취도 존재하기 때문이다. 19세기가 달콤한 것을 좋아했다면, 20세기는 시큼한 것을 좋아하고 있는 것뿐이다. 우리가 만약 우리 자신은 달콤한

43 이하, 295~350.

것으로부터 시큼한 것에로 변화하는 가운데 키취로부터 벗어나게 되었
다고 생각한다면 바로 우리 자신이 환상의 희생물인 셈이다. 그리하여
그로즈(G. Grosz)는 달리(S. Dali)가 키취를 전심전력으로 받아들인데 반
해, 조심스럽게 그에 접근한다. 또한 우리는 키취를 재현적인 예술에 한
정해서도 안 된다. 왜냐하면 추상적인 키취도 많이 있기 때문이다. 즉
추상화 역시 그 나름대로의 상투적 표현을 발전시켜 왔다. 따라서 키취
에 대한 감식가는 19세기의 아카데미를 참관했던 것에 못지 않게 현대
미술 학교를 참관해 보는 일도 가치가 있다는 사실을 발견하게 될 것이
다. 교양있는 체하는 분위기나 혹은 어떤 고귀함을 더해 주기 위하여
얼마나 많은 추상적 회화가 가정이나 사무실을 장식하고 있는가? 때문
에 허울뿐인 자신의 모습으로부터 벗어나 교양있는 듯 꾸며진 환경 — 그
것도 실내 장식가에 의해 제공된 환경 — 으로 도피하기를 원하는 사람
들에게 딱 알맞는 환경이 조성되고 있지 아니한가.

만약 현대 미술이 키취의 유혹을 피하고자 한다면 그러한 현대 미술
은 무엇보다도 자기 반어적(self-irony)인 예술을 수행해야만 한다. 니체
를 읽고, 신이 자신의 형상대로 인간을 창조했다고 믿는다는 것이 불가
능함을 알게 된 현대 미술가라 해도 자기 자신을 너무 진지하게 받아들
여서는 안 될 것이다. 인간은 결코 그 자신의 근거일 수 없다. 그리고
인간은 모든 것에 스며들어 있는 무로부터 벗어날 수 없다. 그러나 이
러한 무로 인해 현대 미술가는 다른 어떤 시대의 미술가도 갖지 못했던
선물을 받게 된 것이다. 그 선물이란 경쾌성이나 융통성이라 할 수 있
는 것으로서 곧 자유를 말한다. 그러나 우리는 이 자유가 인간이 스스
로를 어떤 의미있는 질서 속에 존재하고 있다고 보는 한 불가능한 것임
을 알아 본 바 있다. 절망을 배경으로 한 유희! 그러나 부조리한 세계
속에서 과연 이 외에 어떤 정직한 대안이 있단 말인가?

그러나 한 가지 경고는 타당하다. 즉 너무도 쉽사리 절망을 서정적으
로 치장하게 되면 절망에 탐닉하게 되고 또 절망을 즐기게 된다는 것이
다. 키에르케고르가 지적했듯이 절망보다 더 즐길 만한 것이 무엇이겠는
가? 퇴락, 고뇌, 무, 부조리, 죽음 등이 유행하게 되었다는 사실이 이

러한 점을 예증해 주고 있다. 이 역시 키취로서, 시큼한 키취이다.

그렇다면 왜 키취를 현대 인간의 구세주로서 찬양하지 않고 오히려 비난하는가? 만약 세계가 사실들의 무의미한 집합체에 불과하다고 한다면 키취는 삶의 부조리로부터 벗어날 수 있는 유일한 탈출구를 마련해 주는 것이 아닌가? 세계가 우리의 요구를 충족시켜 주지 않는다면 유쾌하게 지내는 것 외에 무엇이 남겠는가? 키취 속에서 인간이 추구하는 것은 자기 자신과의 직접적인 관계로서 이것은 인간에게 하나의 탈출구를 마련해 주고 있다. 즉 낙원을 되찾기 위해 인간은 잃어 버린 것에로 되돌아가는 것이 아니라, 대용물을 설정함으로써 그리고 그 대용물이 자신이 꾸며낸 것이라는 사실을 망각함으로써 잃어 버린 낙원을 되찾으려고 노력하고 있다. 따라서 이제 인간은 스스로를 즐기며, 자신의 환상과 심지어 자신의 고뇌까지도 즐긴다. 그리하여 인간은 궁극적으로 아무런 의미도 없는 듯이 보이는 세계에 던져짐으로 해서 생겨나는 문제들로부터 벗어나게 되는 것이다. 이러한 경우에 이 같은 기획이 환상을 근거로 하여 세워졌다는 사실은 아무런 문제도 되지 않는다. 또 그것이 아무런 토대도 없는 한갓된 구성물이라는 사실은 중요하지가 않다. 왜 정직하려 하는가? 정확히 말해, 키취가 성공할 수 있었던 이유는 인간으로 하여금 자신이 스스로를 기만하고 있다는 사실을 망각하게 해주고 있기 때문이 아닌가? 그래서 절망에 대해 침묵할 수 있었던 것이 아닌가?

그러나 인간에게 예술이 주어짐으로써 더 이상 인간이 진리를 추구하는 가운데 죽어가지 않게 되었다고 니체가 말했을 때, 그가 의미했던 것이 바로 이러한 의미였던가?

제 8 장
감각적인 것의 마력화

☐1

 누드에 관한 연구에서 클락(K. Clark)은 "벌거벗음"(naked)과 "나체" (nude)를 구분하고 있다. 즉 그에 의하면 이 양자의 차이는 다음과 같다. "벌거벗었다는 것은 의복을 빼앗겼음을 의미하는 것으로서, 그러한 경우에 우리들 대부분이 느끼게 되는 어떤 당혹감을 함축하고 있다. 반면에 '나체'란 단어는 교양있는 용법상 하등의 불편한 의미도 함축하지 않는 것이다."[1] 이러한 구분을 받아들인다 해도 우리는 기독교 예술이 누드에 대해 회의적일 것임을 예상할 수 있다. 왜냐하면 인간을 누드로 나타낸다는 것은 인간을 자신에 편안한 모습으로서 나타낸다는 것인데, 그러나 이와 같은 편안함은 아우구스티누스가 주장했듯이 타락한 인간에게는 불가능한 일이기 때문이다. 아우구스티누스에 의하면, "우리가

1) K. Clark, *The Nude: A Study in Ideal Form* (Garden City, 1959), pp. 23, 400~446.

복종하고 섬기기를 거부한 것에 대해 신이 우리에게 내린 공정한 응징
때문에, 우리에게 속했었던 육체가 이제는 우리를 괴롭히고 있다." 이
처럼 인간이란 본질적으로 정신적인 존재라고 하는 관점이 주어졌다고
할 때, 육신 때문에 인간이 하게 되는 인간의 요구들이란 타락한 것일
수밖에 없다. 즉 그러한 요구들은 수치(shame)의 원인이 되고 있다.

말할 필요도 없이 수치는 이러한 욕정과 특별히 연관되어 있다. 자신의 의
지에 의해서가 아니라 어떤 독립된 불가항력적인 힘에 의해 조종되고 구속
받게 되는 많은 사람들이 "수치스러운" 자들이라고 일컬어지고 있음 또한
말할 필요가 없다. 그들이 죄를 범하기 전에는 사정이 달랐었다. 왜냐하면
기록에 나오듯, "그들은 벌거벗었으나 부끄러워하지 않았다"라고 적혀 있
기 때문이다. 즉 그들은 자신들이 벌거벗었음을 알지 못했기 때문이 아니
라, 아직은 욕망이 의지의 승인없이 그들을 움직이지 않았던 까닭에, 또한
아직은 육신이 육신의 불복종을 통해 인간의 불복종을 입증하지 않았던 까
닭에, 벌거벗었음이 부끄러운 것이 아니었기 때문이다. … 그러나 그들이 이
러한 신의 은총을 잃게 되었을 때, 즉 신에 대한 인간의 불복종이 적절한
심판을 통해 처벌받게 되었을 때 인간의 신체적인 요소들의 움직임 속에서
전에 없던 파렴치한 일이 비롯되기 시작했으니, 바로 그 때문에 벌거벗음
은 음탕한 것이 된 것이다. 동시에, 그것은 인간을 조심스럽게 만들고 부끄
럽게 만들었다. 따라서 인간이 신의 명령을 공공연히 위반한 후에는 다음과
같이 쓰여지게 되었다. "그래서 그 두 사람은 눈을 떴고, 자신들이 벌거벗고
있었음을 알게 되었다."[2]

즉 아우구스티누스에 의하면 인간은 자신의 육체로 인해 자유에 대한
그의 꿈이 산산이 깨어졌다는 사실을 깨달을 때 자신의 육체가 수치스
러운 것임을 알게 되었다고 한다. 말하자면 성적 욕망에 굴복함으로써
인간은 자신이 신과 또 신의 자율성과는 얼마나 거리가 먼 존재인지를
알게 된다. 그리하여 수치심 속에서 인간은 자신의 자만심이 세운 기획
이 실패로 돌아감을 맛보게 된다. 인간의 자만심은 자유로운 정신의 자
율성을 최고 가치로 설정함으로써 육체와 그리고 그러한 육체의 요구를
억제되어야 할 어떤 것으로서 상정했었다. 즉 인간의 자만심은 육체를

2) Augustine, *The City of God*, XIV. 15,17, trans. M. Dods (New York, 1950), pp. 463, 465.

도구적으로 사용하는 것만을 인정했다. 바로 이러한 이유 때문에 아우
구스티누스는 육체가 의지로부터 벗어나게 된 데서 자만심에 대한 응징
을 찾고 있다. 즉 인간의 자만심으로 인해 오히려 육체는 스스로를 그
자체 독립적이며 악마적인 힘을 갖는 것으로 주장하게 되었다는 것이다.
현대의 인간조차 육체로 인해 생겨나는 어려움으로부터 벗어난다는
것이 얼마나 어려운가는 사르트르가 잘 보여주고 있다. 사르트르에 있
어서도 역시 육체는 수치의 대상이 되고 있다.

> 수치란 **원죄**의 감정이다. 그것은 내가 이러저러한 어떤 특별한 과오를 저질
> 렀을지도 모른다는 사실 때문에 갖게 되는 그런 감정이 아니다. 그것은 내
> 가 사물들의 세계로 "전락"(fallen)했고, 따라서 나 자신이 되기 위해서는 타
> 자의 매개를 필요로 하고 있다는 사실 때문에 갖게 되는 감정이다.
> 벌거벗고 있을 때의 수줍음과 특히 그러한 때의 깜짝 놀라게 되는 두려움
> 은 단지 원초적인 수치의 상징적 예에 불과한 것들이다. 여기서 육체란 우
> 리의 무방비한 상태, 즉 하나의 대상으로서의 상태를 상징하고 있는 것이
> 다. 그리고 옷을 입는다는 것은 대상적인 상태(object-state)를 숨긴다는 것
> 이다. 다시 말해, 옷을 입는다는 것은 자신은 보이지 않은 채 타자를 볼 수
> 있는 권리를 주장하는 것으로서, 즉 순수한 주체가 된다는 것이다. 아담과
> 이브가 "그들이 벌거벗었음을 알게 되었다"라는 사실이 왜 성서에서 원죄
> 이후의 인간의 타락에 대한 상징이 되고 있는가 하는 것은 바로 이러한 이
> 유에서이다.[3]

사르트르는 신의 존재를 믿지 않았으므로 수치를 인간의 불복종에 대
한 신의 응징으로 더 이상 해석할 수는 없었다. 그러나 자만심이 수치의
원인이라고 본 점에서 사르트르는 아우구스티누스와 일치한다. 사르트르
는 자만심을 인간의 구성 요소라고 봄으로써 자만심에 대해 한층더 중요
성을 부여하고 있다. 인간의 모든 노력 뒤에는 신과 같이 되고자 하는
욕망이 숨겨져 있다고 사르트르는 주장한다. 즉 자만심은 인간의 가장
기본적인 기획이다. 이 같은 사실 때문에 육체와 정신이 화해될 가능성
이란 없는 것이다. 따라서 사르트르에게서는 구원을 기대할 수 없다.
그에게 있어서는 수치로부터의 도피의 길이 없다. 이러한 점에서 자유

3) J. P. Sartre, *Being and Nothingness*, trans. H. E. Barnes (New York, 1956), pp, 288~289.

에 대한 사르트르의 극단적인 견해는 정신을 강조하는 전통적 관점을 그대로 답습해서 그것을 과장하고 있는 것이다. 그리고 이러한 태도로 말미암아 사르트르는 육체에 대해 좀더 부정적인 평가를 내릴 수밖에 없었던 것이다.

우리는 자만심의 중요성에 대해 말하고 있는 아우구스티누스나 사르트르 혹은 양자 모두에 동의하지 않을 수도 있다. 그러나 우리는 다음과 같은 사실을 받아들여야만 한다. 즉 인간이 여전히 자부할 만한 주체로 남는 한 그가 채택한 이상은 그로 하여금 감각적인 것에 대해 정당한 평가를 내리지 못하도록 만든다는 점이다. 자만심으로 인해 인간은 자신의 자율성을 위협하는 모든 것, 즉 자연이나 육체 특히 이성에 대해 혼란되고 양면적인 관계를 맺을 수밖에 없다. 왜냐하면 욕망의 대상으로서의 여성은 남자로 하여금 여성을 그 자신의 육체와 동일시하게 하기 때문이다. 그런데 이러한 동일시를 본연의 자기 모습에 대한 부정으로 생각하는 사람은 누구나 자기 자신의 나약함에 대해 분노를 느낄 것이다. 그리고 그는 자신으로 하여금 스스로를 배반하도록 타락시키는 여성의 힘에 대해서도 분노를 느낄 것이다. 그러나 자신의 욕구를 인정함으로써 인간은 결국 육체에 굴복하는 것을 택하고 만다. 그런데 이 같은 선택은 자신의 자만심이 세웠던 기획과는 모순되는 것이다. 따라서 인간은 무능과 수치의 감정에 휩싸일 수밖에 없게 된다.

2

지금으로서는, 언제 내가 헬라를 처음 만났는지, 그리고 그녀는 진부한 여자이고 그녀의 몸은 아무런 흥미를 느낄 수 없으며 또한 그녀의 용모는 신경에 거슬리는 모습이라는 사실을 언제 알게 되었는지를 알 수가 없다. 어떻든 그것은 순식간에 일어났던 일처럼 생각된다. 그리하여 이제 나는 다만 그것이 오랜 시간에 걸쳐 일어났었다고 가정해 보는 것뿐이다. 즉 그녀가 내게 저녁 식사를 대접하기 위해 상체를 내게로 굽혔을 때 내 팔에 가볍게 와 닿던 그녀의 젖꼭지만큼 순간적인 어떤 것을 향해 그것을 추적해 본다. 나는 나의 육체가 움찔하는 것을 느꼈다. … 나는 때때로 그녀의 벌거벗

은 몸이 움직이는 것을 지켜보았으며, 그것이 좀더 단단하고 꽉 짜인 것이 기를 원했다. 그리고 나는 그녀의 가슴이 나를 위협하고 있다고 생각했다. 내가 그녀의 몸에 들어갔을 때 나는 내가 결코 살아서 그녀를 벗어나지는 못하리라고 느끼기 시작했다.[4]

사르트르의 인간관이 옳다면, 볼드윈(J. Baldwin)의 주인공 중 하나가 여기서 표현하고 있는 것과 같은, 여체의 공격적인 부드러움에 대한 두려움이란 조금도 이상한 것이 아니다. 아니, 이러한 두려움은 이상한 것이 아니라 오히려 정상적인 것이다. 잘못은 그에게 있는 것이 아니다. 왜냐하면 여자란 음란하며 위협적인 존재이기 때문이다. "여자의 성 (sex)이 지니는 음란함은 '벌려져 있는' 모든 것이 지니는 음란함이다. 즉 의심할 여지없이 그녀의 성은 입으로서 페니스를 삼켜 버리는 게걸스러운 입이다. 이러한 사실로부터 쉽게 거세라는 생각이 떠오른다. 여자의 선정적인 행동은 남성을 거세시키는 것이다"[5]라고 사르트르는 말하고 있다. 여기서 그는 "의심할 여지없이 …"라고 쓰고 있다. 그러나 사랑의 행위를 상상하여 쓴 이 글은 어떤 특정한 기획에 근거한 것으로서 그 같은 기획은 도전받을 수 있으며 또 그래야만 한다는 사실을 그는 알아챘어야 했다. 물론 순수한 주체이고자 하는 인간의 욕망이 사르트르가 생각한 것만큼 중요한 것이라는 점을 우리가 인정할 수 있을 것이면, 인간은 육체에 대해 부끄러워 할 수밖에 없으며 자신으로 하여금 자신이 어떠한 존재인지를 깨닫게끔 만드는 여체로 인해서 위협받을 수밖에 없다는 사실을 우리는 받아들이지 않을 수 없을 것이다. 그러나 여기서 우리는 사르트르가 과연 인간의 상황에 대해 기술하고 있는 것인지의 여부를 의심할 수는 있겠지만, 이미 이 책의 5장과 6장에서 최소한 그는 많은 현대 미술의 근간을 이루는 어떤 근본적인 기획에 대해 기술하고 있다는 사실이 제시됐었다. 다시 말해, 사르트르가 인간의 상황에 대해 비록 일면적인 해석을 하고 있다고 할지라도 그 해석의 근거는 현대의 인간이 스스로를 이해하는 방식으로부터 비롯된 것임에는 틀림

4) J. Baldwin, *Giovanni's Room* (New York, 1964), p. 209.
5) Strtre, 앞의 책, pp. 613~614.

없다. 사르트르가 인간의 근본적인 기획이라고 여긴 것은 결국 신의 죽음으로 인해 나타나게 된 공포에 대해 인간이 취할 수 있는 한 가능한 반응이다. 그리고 그것은 널리 인정된 것이기도 하다. 이러한 점에서 우리는 현대 미술에 있어서의 어떤 경향들이 지니는 의미를 해석하는 데에 사르트르의 분석을 이용할 수가 있다. 그리하여 우리는 왜 정신의 이상화가 여성의 마력화(demonization)에서 그 짝을 찾아야 했는지를 이해하게 된다.

여성을 마녀로 보는 경향은 예술가들로 하여금 남성을 파괴시키는 여성의 힘을 보여줄 기회를 갖게끔 해주는 주제들이 유행했다는 사실에서 가장 쉽게 드러난다. 여성은 흡혈귀나 스핑크스, 메두사나 살람보, 살로메 등등으로 그려졌다. 세기가 바뀔 때에 즈음하여 살로메는

"요부"의 전형적인 이미지가 되었다. 이러한 요부의 이미지는 멧살리나, 쥬디스, 클레오파트라, 그리고 그 밖의 다른 여인들의 모습에서도 역시 나타난다. 아니 단순하게는, 세기의 전환 무렵 나타났던 많은 부정한 초상화, 즉 갈망하는 눈과 반쯤 벌어진 입술 그리고 늘어진 머리칼을 한 젊은 처녀를 그린 초상화에서도 이러한 이미지는 나타나 있다. 이와 같은 표현들 배후에는 결국 피를 빨기 위하여 남자를 사로잡는 여자 흡혈귀 ― 반은 동물이고 반은 인간인 스핑크스와 닮은 ― 의 위협적인 이미지가 깔려 있다.[6]

모로(G. Moreau)가 그린 것이 이러한 살로메였다. ― 즉 살로메의 베일은 땅에 떨어져 있으며, 커다란 보석이 그녀의 가슴 사이에서 반짝이고 있다. 수정, 루비, 에메랄드, 다이아몬드, 그리고 석류석이 그녀의 육체 위에서 빛을 하고 있다. 살로메의 육체는 이러한 것들을 걸치고 있지만 그것들을 거부한다. 그리하여 그녀의 육체는 더욱 적나라한 느낌을 주게 된다. 때로는 이러한 장식물과, 비잔틴 내지 아랍풍의 실내 장식을 한 아른아른하게 빛나는 벽들에 대한 모로의 관심은 그것들 자체가 목적인 것처럼 보이게 하기도 한다. 이는 마치 예술가가 장식적인 세부 묘사에 대해 지나치게 집착함으로써 그림에 있어서의 전체성을 망각하게 되는 것과 같다. 따라서 모로 판의 《살로메의 춤》(*The Dance of Salome*)

6) H. H. Hofstätter, *Symbolismus und die Kunst der Jahrhundertwende* (Cologne, 1965), p. 194.

은 예컨대 르노와르(E. Renoir)의 그림들보다 훨씬 덜 동질적이다. 왜냐
하면 르노와르의 누드들은 그것들의 주위 환경과 더불어 하나의 실체를
이루기 때문이다. 그의 누드들은 이 세계에 속해 그 속에서 편히 있는 존
재들이다. 즉 그는 벌거벗은 육체를 그렸다기보다는 오히려 누드를 그렸
다고 할 수 있다. 반면에 모로는 우리로 하여금 인간이 전락했다는 사실
을 잊게끔 해주지 않는다. 즉 모로의 살로메는 그가 그것에 대한 영감을
얻을 수 있었던 위스망(J.K. Huysmans)이나 와일드(O. Wilde)의 살로메와
마찬가지로 퇴폐적이며 부정하다. 그리고 이러한 퇴폐성은 생동적인 육
체와 육체를 덮고 있는 생경하고 비유기적이며 거의 추상적인 장식간의
대비를 통해 표현되는데, 이와 같은 대비가 바로 아르 누보(art nouveau)
의 특징인 것이다. 클림트(G. Klimt)만큼 이러한 대비를 철저히 이용한
화가는 없다. 음화에 가깝다고 할 만큼 극단적으로 사실적이게 묘사된
인간의 육체가 이차원적이고 추상적이며 장식적인 영역과 대비를 이룬
다. 클림트의 장식적인 무늬들은 자주 기하학적 형태들로 나타난다. 즉
장방형과 구형과 삼각형과 나선형들에 색이 칠해진 것을 보게 된다. 그
리고 마치 양탄자와 같은 이러한 표면에 얼굴과 손과 몸체 등이 대단히
주의깊게 도안되어서 놓여 있다. 모로의 살로메나 롭스(F. Rops)와 스턱
(F. v. Stuck)의 스핑크스 내지는 뭉크(E. Munch)의 흡혈귀와 마찬가지로,
클림트의 인물들 역시 생동적이고 매혹적인 동시에 위협적이기도 하다. 7)
 이러한 표현들은 결국 여성은 남성으로서는 도저히 벗어날 수 없는
요구를 해온다는 사실에 대한 자각을 분노로써 드러내 놓고 있는 것이
다. 그리하여 성적인 욕망이 인간 구속의 형태로서 해석되고 있는데, 이
러한 해석은 다음과 같은 사실을 전제하고 있는 것이다. 즉 인간은 그
러한 구속으로부터 벗어날 수 있는 자유를 자신에게 요구한다는 사실이
다. 그리고 이러한 자유에 대한 요구는 여성의 힘을 무너뜨리려고 하는
시도로 이어지게 된다. 그리하여 새디즘적인 성향이 19 세기와 20 세기
의 예술을 통해 나타나게 된 것이다. 즉 예술가는 자신을 매혹시키는

7) 같은 책, pp. 187~203; H. H. Hofstätter, *Jugendstilmalerei* (Cologne,
 1965), pp. 219~223 참조.

것이 자기에게 부과하는 요구로부터 해방되기 위하여 그러한 것 자체를
파괴한다. 자신의 육체 앞에서 느끼게 되는 인간의 수치심은 결국 자신
으로 하여금 이러한 육체가 되게 만든 여자에 대한 미움으로 변하게 된
다. "새디즘이란 육체를 소유한다는 사실에 대한 거부이다. 그리고 그
것은 모든 기존성(facticity)으로부터의 도피이며, 동시에 타자의 기존성
을 파악하고자 하는 노력이기도 하다"8)고 사르트르는 규정한다. 육체
를 갖게 된다는 것은 곧 자신의 자유를 부정하는 것이기 때문에, 새디
스트는 그러한 육화를 거부한다는 것이다. 그러나 그 자신으로부터 자
신의 육체를 제거할 수 없듯이, 그는 여자의 힘에서도 벗어날 수가 없
다. 여자는 그녀가 아름다운 경우에는 특히 마녀로 보이며, 마녀는 박
해를 받아야만 한다. 따라서 도레(P.G. Doré)와 마세릴(F. Masereel)은 고
통받고 있는 마녀를 그렸다.9) 또 우리는 고야(F.J. Goya)의 많은 작품
에서 학살과 강간이 지닌 매력을 엿볼 수 있다. 고야의 그러한 작품들
은 당시의 비인간성에 대한 인간주의적인 고발로 환원될 수 없는 것들
이다. 즉 고야가 벌거벗은 여인의 목을 자르는 야만인을 그렸을 때 그
는 결코 사회적 비판을 행하고 있는 것이 아니다. 남성의 야수성을 그
린 이러한 광경들은 혐오스러운 것들이다. 그러나 동시에 그것들은 유
혹적이며 자극적이기도 한 것이다. 고야가 묘사한 지옥은 그를 에워싸
고 있는 것일 뿐만 아니라, 그의 내면에 그리고 우리의 내면에 하나의
유혹으로서 살아 있는 것이기도 하다. 더욱이 그 지옥은 인간이 정신
이란 것을 자신의 기획에 있어 유일한 토대로 삼고자 했기 때문에 그
스스로가 만들어 낸 지옥이다. 왜냐하면 정신적인 삶이란 비인간적인
삶이기 때문이다. 다시 말해 인간은 정신적인 삶을 살 수 없는 것이다.
이성이 잠드는 순간이 항상 있을 것이며, 고야가 자신의 판화들 중 하
나에 붙였던 제목처럼 **이성의 잠은 괴물을 낳는다.**10)

8) Sartre, 앞의 책, p.399.
9) Hofstätter, *Symbolismus und die Kunst der Jahrhundertwende*, p.75
 참조.
10) R. Huyghe, *Ideas and Images in World Art* (New York, 1959), pp.
 316~319 참조.

예술에 있어서 새디즘이 반드시 어떤 일정한 방식으로 드러날 필요는 없다. 고야나 마세릴, 도레와 같이 가혹한 행위를 묘사하지 않고서도 예술 작품의 창조 자체가 가혹한 행위일 수 있다. 따라서 새디즘은 "폭군적인 환상"이라는 개념을 구성하게 되는데, 여기서 폭군적 환상이란 말은 세계, 특히 인간의 육체를 단순히 형식적 구성을 위한 기회로서만 이용한다는 것을 의미하는 개념이다. 예술이 세계에 종사하는 대신에 세계로 하여금 예술에 종사하게 함으로써, 예술가는 세계에 대한 자신의 지배력을 주장하게 된다. 그리고 이러한 경우에 있어서 추상화가 바로 폭력의 수단이 된다. 따라서 드 쿠닝(W. de Kooning)이나 피카소의 여성에 대한 추상적 초상화를 단순한 형식적 배열로 이해해서는 그러한 작품을 올바로 이해할 수가 없을 것이다. 피카소 자신이 주장했듯이 예술 작품을 창조할 때 피카소는 항상 세계로부터 취한 것을 가지고 시작하며, 그것이 예술 작품 속에서 어떻게 변형되든간에 그것은 항상 지워버릴 수 없는 흔적을 작품에 남겨 놓고 있기 때문이다. 이러한 점이 순수히 추상적인 예술 작품으로서는 가질 수 없는 긴장을 피카소의 작품에 제공해 주고 있는 것이다. 피카소는 실재의 변형된 이미지를 우리에게 보여준다. 그리고 이는 예술 작품에서 무엇이 변형되고 있는지가 드러난다는 사실을 전제하는 것이다. 피카소는 특히 그의 입체주의적인 작품에서 난폭한 예술가로 나타나고 있으며, 이 같은 난폭성은 그러한 그림들에 있어서 재현되고 있는지가 별로 문제가 되지 않고 있다는 사실이 지적될 때 부정되기보다는 오히려 긍정되고 있다. 즉 작품 속에서 재현되고 있는 것은 단순히 기회만을 제공한 것으로서, 예술가는 이러한 기회를 자신의 콤포지션 속에 성공적으로 통합시켜 놓고 있는 것이다. 그러므로 이를 유사성으로 생각해서는 안 된다. 결국 이는 예술가의 승리가 얼마나 완벽했는가를 예술 작품이 드러내 준다고 말해 주는 것이다. 그런 만큼 피카소가 그린 여인의 초상화는 그 초상화의 주인공과의 투쟁에서 비롯된 산물로서, 그러한 투쟁의 목표는 그 여인을 정복하려는 것이었다. 그러나 그가 이러한 투쟁에 참여한다는 것, 즉 끊임없이 그는 여인을 그리는 과제에로 되돌아가 토마토나 물고기나 꽃병이

나 심지어 남자를 그리는 일보다 여인을 그리는 일이 훨씬 더 매력적인
일임을 발견하게 된다는 것이야말로 곧 여자의 힘을 증명해 주고 있는
것이라고 할 수 있다.

③

우리로 하여금 수치를 느끼게 하는 것을 우리는 음란하다고 부른다.
음란한 것은 우리가 채택한 이상과는 조화될 수 없는 것이다. 그것은
우리가 동요해서는 안 될 때 우리를 동요시킨다. 그리하여 우리는 음란
한 것을 통해 우리의 근저를 이루는 것이 무엇인가를 깨닫게 된다. 결
국 자신이 이상과는 얼마나 거리가 먼 존재인지를 깨닫게 된 우리는 그
결과 수치를 느끼게 된다.

사르트르가 주장했듯이 인간의 이상이 신과 같은 자율성이라면, 그리
고 인간의 근본적인 기획이란 이러한 자율성을 위협하는 세계에 저항하
기 위한 전유와 정복이라는 기획이라면, 인간은 다음과 같이 생각할 수
밖에 없다. 즉 순수한 주체이고자 하는 이러한 꿈을 부정하는 것은 그
것이 무엇이건간에 음란한 것으로 여겨진다는 것이다.

순수한 주체가 된다는 것은 세계의 기초가 된다는 것을 의미하는 것
이다. 그런데 세계의 기초가 되기 위해서는 인간은 세계를 전유해야 하
며, 세계를 자신이 소유할 수 있는 어떤 것으로 변형시켜야만 한다. 그
러나 인간은 지속적인 것만을 소유할 수 있다. 어떤 대상이 순간적이면
순간적일수록 그것은 점점더 우리의 손아귀를 벗어나게 된다. 구름이나
꽃, 비누 거품, 혹은 미소나 붉은 포도주를 따르는 손의 움직임 내지는
포옹이나 음악 — 생성되어 성장하고 소멸하는 모든 것 — 은 그것을 전
유하고자 하는 인간의 시도에 저항한다. 따라서 순수한 주체이기를 바
라는 것은 결국 견고무비한 무생물의 세계를 원하는 것이나 다를 바가
없다. 즉 그것은 별이나 보석이나 금속 혹은 돌들의 세계이며, 불멸의
분자들의 세계이고, 에테르로 이루어진 세계이다. 따라서 인간은 시간의
지배로부터 벗어날 수 있게 되는 경우에만 자율적일 수 있다. 시간에 굴

복한 인간은 그 자신의 기초일 수 없다. 이런 의미에서 시간은 하이데거가 인간의 죄라고 부른 것의 궁극적인 원인이 되고 있다.[11] 사르트르가 수치심을 이해한 방식과 마찬가지로, 여기서의 죄도 어떤 행위의 결과로서 이해되는 것은 아니다. 즉 인간이 죄의식을 느끼는 이유는 자신이 원하는 것처럼 스스로의 기초일 수가 없기 때문이다. 왜냐하면 인간은 시간에 의해 공격받기 쉬운 존재로서 결국 시간에 굴복할 수밖에 없으며, 또 필연적으로 죽음을 맞이할 수밖에 없는 존재이기 때문이다. 결국 죄는 인간의 자만심에 근거한 것이다. 따라서 죄란 실패한 자만심인 셈이다. 그러나 그럼에도 불구하고 자만심 자체는 아마도 인간으로 하여금 자만심이 결국 실패하리라는 사실을 부인하게끔 할 것이다. 그리하여 인간은 이러한 사실을 부인하는 가운데 시간으로부터 탈출하려고 시도할 것이다. 이처럼 시간으로부터 벗어나려는 기획이 주어졌을 경우, 시간의 지배를 강조하는 것은 모두 인간이 채택했던 이상과는 모순되는 것을 상징적으로 표현하는 것이 된다. 따라서 유기적인 것은 반이상과 결부된다. 이러한 관점에서 본다면, 입체주의나 구조주의(constructivism) 내지는 슈프라마티즘은 인간에게 좀더 순수하고, 좀더 이상적인 환경을 제공해 주는 것이라고 언급될 수도 있다. 그리고 이러한 인위적인 세계와 비교해볼 때, 자연은 음란하고 무질서하며 끈적거리는(slimy) 세계이다. 여기서 끈적거림은 사르트르가 주장하듯이 "반가치"(antivalue)를 나타내는 말이다.

　　끈적거리는 물체를 내던져 보라. 그것은 스스로 늘어나며, 저절로 평평해진다. 그것은 **부드럽다**. 그리고 끈적거리는 것을 만져 보라. 그것은 피하지 않고 순순히 복종한다. … 끈적거리는 것은 압축시킬 수 있는 것이다. 처음에 그것은 **소유할** 수 있는 것이라는 인상을 우리에게 준다. … 내가 그것을 손에 쥐었다고 믿는 바로 그 순간에 **그것은** 신기한 반전을 통해 오히려 나를 사로잡는다. 여기서 그것의 본질적 특성이 드러난다. 즉 그것의 부드러움은 거머리와 같은 것이다. … 나는 손을 벌려 끈적거리는 것을 놓아 주려고 한다. 그러면 그것은 오히려 내게 달라 붙어, 나를 빨아 당기고, 나를 삼켜 버린다. … 그것은 부드럽고 순응적인 행위, 축축하고 여성적인 빨아들임이다. 그것은 내 손가락들 밑에서 어렴풋이 움직이고 있다. 나는 그것을 어떤

11) M. Heidegger, *Sein und Zeit* (Tübingen, 1953), pp. 280~297.

현기증과 같은 것으로 느낀다. 그것은 마치 깊은 낭떠러지의 바닥이 나를 빨아 당기듯이 나를 빨아 당긴다. 끈적거리는 것 속에는 그 어떤 촉각적인 매력이 존재한다. … 12)

왜 이것이 매력인가? 인간이 만약 소유하고자 하는 욕망만을 알았다면 거기에는 단지 혐오(disgust)만이 있었을 것이다. 그러나 끈적거리는 것이 갖는 매력은 소유되고자 하는 욕망, 즉 행위하기보다는 오히려 성장해서 소멸되고자 하는 욕망을 전제하고 있는 것이다. 따라서 자만심이 선택한 기획은 인간의 모습을 정당하게 다루지 못한다는 점이 드러나게 된다. 그런데 끈적거림은 또한 음란함이라는 양면성을 갖고 있다. 따라서 그것은 인간을 더럽히며 동시에 인간을 부끄럽게 만든다.

　　이 순간 갑자기 나는 끈적거리는 것의 올가미를 느끼게 된다. 그것은 나를 사로잡아 나를 더럽히는 유동질이다. 나는 이러한 끈적거림 위를 **미끄러지듯 스쳐 지나갈** 수 없다. 그것의 모든 흡입기가 나를 빨아 들인다. 그것은 나를 미끄러지듯 지나칠 수가 없으며, 거머리처럼 내게 달라 붙는다. 그런데 이러한 미끄러지는 듯한 스침은 고체의 경우에 있어서처럼 간단히 거부될 수 있는 것이 아니다. 그것은 **비열한**(degraded) 것이다. 끈적거리는 것은 내게 소중한 것처럼 보여서 나를 유혹한다. 왜냐하면 정지해 있는 점액질의 물체는 대단히 농후한 액체로 된 물질과 쉽게 구분되지 않기 때문이다. 그러나 그것은 하나의 함정이다. 미끄러지는 듯한 스침은 그러한 물체에 의해 **흡수되어**, 내게 흔적을 남긴다. 끈적거림은 악몽 속에서 보이는 액체와도 같은 것으로서, 거기서는 그것이 지닌 모든 속성들이 일종의 생명에 의해 활기를 띠게 되며, 내게 등을 돌리고 있다. 즉 끈적거림은 즉자적인 것(the in-itself)이 하는 보복이다. 그것은 또 다른 차원에서 "달콤한" 성질로 상징될 수 있는, 병적으로 달콤한 여성의 보복이다. 13)

왜 사르트르는 보복에 대해 말하는가? 보복은 어떤 행위에 대한 것이다. 끈적거림은 "즉자적인 것이 하는 보복"이라고 말함으로써, 사르트르는 즉자적인 것에 대해 정당한 권리가 주어지지 않았었다는 사실을 암시하고 있다. 다시 말해 즉자적인 것의 보복은 그에 앞서 즉자적인 것을 무시했기 때문에 생겨난 것이다. 사르트르에 의한 자유의 이상화

12) Sartre, 앞의 책, pp. 608~609.
13) 같은 책, p. 609.

는 인간의 실제적인 모습에 위배되는 것이다. 인간은 그 자신의 기초일
수가 없다. 따라서 인간에게 자기 자신의 기초이기를 요구한다는 것은
인간의 본성과 모순되는 요구이다. 이러한 요구가 지닌 일면성이 결국은
끈적거리는 것의 보복을 초래하게 된 것이다. 이러한 일면적 요구 때문
에 끈적거림은 구역질을 일으키는 구토(nouseating)로서 설정되었을 뿐
만 아니라, 그에 대해 촉각적이며 악마적인 매력이 부여되기도 했다.

　　끈적거리는 것을 만진다는 것은 그러한 끈적거림 속에 용해되어 버릴 위
　험을 무릅쓰는 것이다. 이러한 경우 녹아 들어간다는 것은 상당히 위협적인
　의미를 띠는 것이다. 왜냐하면 잉크가 압지에 의해 흡수되듯이, 대자적인
　것이 즉자적인 것에 의해 흡수되기 때문이다. 그러나 하나의 사물로 변형되
　는 것이 아니라 끈적거리는 것으로 변형된다는 점에서 그것은 좀더 위협적
　이다. …
　　끈적거리는 것의 공포는 시간이 끈적거릴지도 모든다는 사실에 대해 갖게
　되는 엄청난 두려움이며, 기존성이 지속적으로 그리고 눈에 띄지 않을 정도
　로 천천히 진행하여 **그것을 존재하게 한** 대자적인 것을 흡수하게 될지도 모
　른다는 사실에 대해 갖게 되는 무시무시한 두려움이다. 그러나 그러한 두려
　움은 죽음이나 순수한 즉자적 존재 내지 무에 대한 두려움이 아니다. 그것은
　특수한 존재 유형 곧 즉자-대자적 존재가 아니고서는 실제로 존재하지 않
　는 오직 끈적거림으로 **대표될** 따름인 존재에 대한 두려움이다.
　　존재는 내가 혼신의 힘을 다해 거부하는 어떤 이상이며, **가치**가 나의 존
　재를 사로잡는 것처럼 나를 사로잡는 어떤 이상이다. 그리고 그러한 이상적
　인 존재에 있어서는 아무런 기초도 갖지 않는 즉자가 대자에 대해 우선권을
　갖는다. 우리는 그러한 이상을 **반가치**라고 부를 것이다. 14)

사르트르에 의하면 모든 인간은 신이 되기 위하여 인간으로서의 자신
을 잊고자 한다. 신이 된다는 것은 죄를 극복한다는 것이며, 인간이 자
기 자신의 기초가 된다는 것이다. 그리하여 인간이 어떠한 존재인지가
더 이상 자유를 제한하지 않고 오히려 자유가 인간이 어떠한 존재인지
존재를 결정하게 되는 것이다. 그러나 이와 같은 이상이 주어질 경우,
필연적으로 반이상이 인간으로 하여금 자율성에 대한 자신의 꿈을 포기
하게끔 하기 마련이다. 다시 말해, 인간으로 하여금 어떤 태도를 취하

14) 같은 책, pp. 610∼611.

거나 어떤 행위를 하는 데 있어서의 기초를 설정하겠다는 자신의 꿈을 포기하지 않을 수 없게끔 한다는 것이다. 이상과 마찬가지로, 반이상도 역시 인간으로 하여금 인간으로서의 자신을 잊게끔 부추긴다. 그러나 그것은 이상에 있어서처럼 신이 되기 위해서가 아니라 원초적인 혼돈의 삶에로 되돌아가기 위해서이다.

④

중세 미술이 천국과 지옥을 대비시켰듯이, 현대 미술은 순수하고 비유기적인 결정체의 세계에 대한 통찰을 우리에게 제공했을 뿐만 아니라 또한 세계가 끈적거리며 고정된 형태없이 축축하고 습기찬 늪의 세계로 변하는 악몽을 창조해 내기도 했다. 그런데 이처럼 끈적거리는 점액질의 축축한 세계란 창조 이전의 미발육된 태아의 혼돈 내지는 창조 이후의 퇴화 부식된 혼돈을 나타내는 세계이다. 따라서 첼리체프(P. Chelitchew) 의 《숨바꼭질》(*Hide and Seek*)은 유리와 같이 투명한 도시를 그린 파이닝거의 풍경화와는 정반대의 이미지를 우리에게 제공해 준다. 그 그림의 "이상하게 뒤엉켜 있는 엷은 막과 혈관들, 식물들의 형태, 신체 그리고 내장을 암시하는 것들 속에서 우리는 하나의 이미지가 합해지거나 다른 것으로 변형되는 것을 인식할 수 있게 된다"[15]고 캐너데이는 서술하고 있다. 첼리체프의 그림에 있어서의 모든 형태들은 유기적이다. 그러나 이러한 유기적 형태들은 유기체를 규정하고 있지는 않다. 우리는 거기서 다만 유기체에 대한 어떤 암시나 단편들 내지는 애매함만을 얻게 된다. 첼리체프는 창조 — 불완전하며 불투명한 젖빛에 개별성과 구조와 명확한 색깔을 부여할 창조 — 의 행위를 기다리고 있는 끈적거리는 태아의 세계를 그리고 있다. 여기서 젖빛을 내는 것들이란 끈적거리는 것을 회화적으로 표현한 것으로서, 끈적거리는 것과 마찬가지로 그러한 것들도 역시 붙잡을 수 없는 것들이다. 그러한 것들은 우리로 하

15) J. Canaday, *Mainstreams of Modern Art* (New York, 1959), p. 542.

여금 쉬게 해주지 않으며, 우리가 얼핏 일별하는 동안에 "어렴풋이 드러나게 된다."

첼리체프가 아직 끈적거림에서 벗어나지 않은 세계를 우리에게 보여주는 데 반해, 또 다른 초현실주의자들은 끈적거림으로 변화하는 세계를 그린다. 위고(V. Hugo)의 《성좌》(Constellation)에서 우리는 어떤 입술이, 정확히 말하자면 크레벨(R. Crevel)의 입술이 녹아 버리는 것을 보게 된다. 육신은 물방울이 되어 떨어진다. 그와 유사하게, 달리(S. Dali)는 분해되고 용해되는 세계를 그린다. 팔과 다리와 머리와 가슴들은 한때 그것들이 속했었던 몸뚱아리에서부터 떨어져 나온다. 그리고 뼈들은 부드럽고 두들겨 펼 수 있는 것이 된다. 또한 예를 들어 시계와 같이 단단하고 금속성인 대상들이 축 늘어진 것으로 변한다. 여기에 달리의 능란한 기교가 그의 예술이 갖고 있는 끈적거리는 특성을 한층 강조해 놓고 있다.

유기체에 있어서 유기적인 것은 항상 일정한 형태를 띠고 있다. 바로 이러한 점이 유기체로 하여금 끈적거리는 것이 되는 것을 막는다. 물론 어떤 유기체는 뵉크린(A. Böcklin)이 그린 반인 반어의 바다의 신 트리톤이나 바다의 요정인 네레이드나 인어 혹은 바다의 요정 사이렌처럼 점액질로 뒤덮여 있는 것일 수도 있다. 그러나 이러한 끈적거림은 육체에 침투하여 육체를 용해시켜 놓지는 않는다. 즉 이러한 끈적거림은 씻어 낼 수 있는 것처럼 보이며, 마음을 혼란하게 한다기보다는 마음을 들뜨게 하는 것이다. 그러므로 끈적거리는 것의 본질은 항존적인 구조와는 양립할 수 없는 것이다. 따라서 끈적거리는 것을 드러내려는 시도는 쉽사리 말레비치의 기하학적 추상이 아니라, 볼스(A. O. W. S. Wols)의 유기적인 추상(organic abstraction)으로 인도된다. 볼스의 많은 초기 작품은 악마를 보여주는 것들로서, 이러한 악마는 보쉬(H. Bosch)나 그뤼네발트(M. Grünewald)가 창조해 낸 것이다. 볼스는 세계 속에서 발견되는 유기체를 토막내어서, 이러한 토막들로부터 새로운 환상적인 창조물을 만들어 낸다. 즉 볼스는 서로 속하지 않는 부분들을 합성시키고 있다. 따라서 우리는 눈 하나와 아래 입술을 가지고 있는 얼굴이나, 두 팔

을 가지고 있는 머리, 혹은 머리가 있어야 할 곳에 손과 발을 달고 있는
몸뚱이, 내지는 얼굴이 있어야 할 곳에 성기가 있는 몸뚱이를 보게 된
다. 볼스의 선이 재현적인 기능에서 점점더 벗어나게 됨에 따라, 그의
작품들은 더욱더 추상적으로 된다. 암세포의 증식과 같이 볼스의 선은
얼굴과 몸뚱이를 뒤덮고, 그것들에 공격을 가하며, 끝내는 그것들을 해
체시켜 버린다. 그리하여 마지막에는 그러한 증식만이 남게 된다. 그리
하여 《남근》(Phallicités)이나 《진군중의 마녀들》(Sorcières en marche)이
라는 작품에서 결국 볼스는 어떠한 개별성도 존재하지 않는 유기적인
세계를 구축하게 되는데, 그러한 세계에는 오로지 음란하고 악마적인 삶
만이 존재하고 있다. 그리고 그 세계는 유기체의 출현을 허용하기에는
너무나 느슨한 세계이다. 언젠가 볼스는 누군가 신을 표현할 수는 있지
만 그러한 표현이 가능한 것은 하나의 원이나 직선에 의해서이지 결코
인간을 수단으로 해서가 아니라는 의견을 피력한 바 있다.[16] 다시 말해
신은 인간의 모습으로 표현될 수가 없고 원이나 직선에 의해서 표현되
어진다는 것이다. 그와 마찬가지로 또한 볼스는 악마나 마녀를 그려 냄으
로써가 아니라 악마적인 선을 고안해 냄으로써 악마적인 것을 묘사한다.
이러한 경우에 있어 그는 용의주도하게 규칙성을 피한다. 볼스의 수채화
와 소묘에 있어서는 관객으로 하여금 소묘를 이해하게끔 해주는 직선이
나 원이나 사각형이 전혀 존재하지 않는다. 볼스의 선은 우리를 피함으
로써 우리로서는 도저히 알 수 없는 것이 된다. 즉 우리가 그것을 읽으
려 할 때 그것은 살아 움직이며 변화해 버린다. 그리고 그 속에서 우리
는 마치 아르 누보가 여자의 힘을 암시하기 위해서 사용했던 헝클어진
머리칼이나, 알트도르퍼의 소묘에 있어서의 폭포 모양을 한 나무들과
바위 들에 있어서처럼 우리 스스로를 망각하게 된다. 결국 볼스의 선은
단지 암시적인 것으로서, 명확한 진술을 하고 있지 않다. 그 속에서 우
리는 지의류나 이끼, 혹은 미세한 세부나 창자, 또는 성기, 곪아 있는

16) E. Rathke, "Zur Kunst von Wols", in *Wols: Gemälde, Aquarelle,
Zeichnungen, Fotos (Catalogue of the exhibition of the *Frankfurter Kun-
stverein*, 1965. 11. 20~1966. 1. 2,) p. 7.

상처 등등을 생각해 내게 된다. 그래서 볼스의 예술은 혐오스럽다. 그
러나 그것은 또한 마음을 어지럽히고 자극하는 것이기도 하다. 이러한
그의 예술에서 우리는 질식할 것 같은 기분을 덜 느끼게 하는 분위기,
예를 들어 장방형과 정방형 그리고 원들로 이루어진 작품이나 혹은 순
수한 완전색으로 이루어진 작품들, 또는 말레비치나 몬드리안 등을 요
구할지도 모른다. 그러나 비록 혐오스럽다고는 할지라도 우리는 말레
비치나 몬드리안의, 피가 흐르지 않는 세계는 결코 지닐 수 없는 동요
를 볼스의 예술에서는 느끼게 된다.

제 9 장
직접성에의 추구

①

널리 인정되어 왔던 기존의 이상적 인간상이 일면적인 것이어서 인간의 실제 모습과 욕망을 정당하게 다룰 수 없는 경우엔 언제나 그러한 이상은 어떤 그림자를 던져 놓게 된다. 즉 억압된 것이 표현되는 곳에 반이상이 설정된다는 것이다. 그리고 그러한 반이상은 그 자신의 요구를 통해 본래의 이상이 제기했던 요구들에 도전하면서 새로운 이상을 수반한다. 그리하여 이 같은 새로운 요구가 아주 강력해짐에 따라 반이상은 이상의 자리를 차지하게 된다. 오늘날 이와 같은 대체의 흔적들이 보이고 있다. 그렇다고 해서, 정신을 강조하는 전통적인 태도가 오늘날에도 여전히 우리의 상식을 지배하고 있다는 사실을 부정하는 것은 아니다. 다만 오늘날엔 분명 또 다른 인간상이 출현하여 기존의 주장들과 경쟁하게 되었다는 것이다. 다윈(C. Darwin)이나 프로이트(S. Freud)를 생각하면 이러한 설명이 충분히 이해될 것이다. 종종 잘못 이해되는 경우가

있긴 하지만 다윈은 인간이 신의 모습보다는 오히려 원숭이의 모습으로 창조되었다고 주장함으로써, 그리고 프로이트는 무의식의 중요성을 강조함으로써 이들 두 사람은 모두 정신의 중요성에 대한 전통적인 우리의 믿음을 동요시키는 데 큰 역할을 했다. 정신이나 이성 혹은 지성과 같은 개념들은 인간 존재를 완전히 밝혀 주지 못하는 것처럼 보인다. 심지어는 이러한 개념들이 가장 본질적인 것을 지적해 주지 못한다는 의혹마저 있다. 그리하여 이 같은 사실은 다음과 같은 시도로 인도되고 있다. 그것은 전통적인 관점에서는 이제껏 아무런 언급도 하지 않고 내버려 두었던 부분을 밝혀 내려는 새로운 인간관을 발전시키고자 하는 여러 시도들을 의미한다.

그러한 시도를 위한 토대는 쇼펜하우어(A. Schopenhauer)에 의해 정초되었다. 쇼펜하우어는 전통적인 관점을 포기함으로써 인간이 무엇보다도 사유하는 존재라는 사실을 부정하였다. 그에 의하면 인간은 결코 육체 가운데 우연히 존재하게 된, 육체로부터 분리된 영혼이 아니다. 오히려 인간은 자신이 육체라는 사실을 발견함으로써 자신이 욕망 덩어리임을 알고 있다. 이러한 쇼펜하우어의 인간관은 플라톤-기독교적 인간관을 부정하는 것이다. 쇼펜하우어에 있어서 육체는 더 이상 플라톤이 설파했던 것처럼 우리가 우연적으로 소유하게 된 어떤 것이 아니다. 인간이 육체를 **갖고 있는** 것이 아니라, 인간이 바로 **육체이다.** 인간은 — 자신의 성(sex)이 마치 자신의 외부에 존재하는 어떤 것인 양 — 성을 갖고 있는 게 아니라, 본질적으로 인간 자체가 성적인 존재이다. 따라서 육체를 플라톤의 은유만큼 잘못된 것은 없을 것이다. 왜냐하면 인간은 외투를 외투에 비유하는 벗어 버리듯이 자신의 육체를 벗어 던지지는 못하기 때문이다. 인간에게서 육체를 제거하면 아무 것도 남지 않는다. 비슷한 입장에서 쇼펜하우어는 인간 행위의 범례를 초연한(detached) "객관적인" 오성의 입장에서 보고자 하는 전통적 경향을 따르는 것을 거부하고 있다. 왜냐하면 이와 같은 전통적 경향을 따른다는 것은 인간을 정신으로 보는 견해가 인위적인 것과 마찬가지로 객관적인 사고라는 것도 파생적이며 인위적인 행위 방식이라는 사실을 간과하고 있는 처사이기 때문이

다. 인간은 초연한 관조를 추구하기 이전에 생명을 영위하고 먹고 번식
하기를 원한다. 사유란 개인이 자기가 처하게 된 상황을 지배하기 위하
여 택하는 방식들 중 하나에 불과하다. 즉 초연한 "객관적" 사고는 또
다른 대응 방식, 곧 좀더 참여적인 대응 방식을 전제하는 것이다. 그런
만큼 우리는 인간을 하나의 빙산에 비유할 수 있다. 즉 인간 본성의 가
장 큰 부분은 반의식(half-consciousness) 및 잠재 의식의 영역 ― 그럼에도
불구하고 실재적인 영역 ― 에 감춰져 있다. 그러므로 만약 지나치게 일
면적으로 정말로 정신을 강조함으로써 인간 존재의 그러한 부분을 정당
하게 인정해 주지 않는다면, 그 영역을 덮어 두고자 하는 모든 기도에
도 불구하고 그것은 자기의 권리를 주장하고 나설 것이다.

그러나 단 한가지 중요한 점에 있어서 쇼펜하우어의 인간관은 전통적
인 관점과 일치하고 있다. 쇼펜하우어 역시 인간이란 만족을 모르는 존
재라고 보았다는 사실이다. 그런데 쇼펜하우어에 의하면 불만족은 욕망
의 본질 속에 내재해 있는 것이다. 왜냐하면 의식과 마찬가지로 욕망도
양극을 갖고 있기 때문이다. 즉 욕망은 욕망 자체와 욕망되는 것 사이
의 간극을 전제하고 있다. 다시 말해 욕망하는 인간은 욕망되는 것을
갖고 있지 못하다. 따라서 욕망이 인간을 구성한다고 하는 것은 결국
인간은 그 본성상 결핍된 존재라는 의미이다.

1 장에서 지적되었듯이, 인간이 그 본성상 결핍된 존재라는 이러한 인
식은 바로 플라톤의 인간관을 이루는 핵심이다. 그러나 플라톤은 참된
실재와 시간적인 것간의 긴장이라는 생각을 통해 이러한 욕구 내지 결
핍을 해석할 수 있었다. 즉 플라톤에 의하면 인간은 존재로부터 시간으
로 전락함으로 인해 자신의 진정한 자아로부터 소외되었다는 것이다.
따라서 만족에 대한 인간의 추구는 곧 진정한 자아에의 추구이다. 그러
나 쇼펜하우어는 이러한 결핍을 전혀 다르게 해석하고 있다. 우선 쇼펜
하우어는 더 이상 플라톤적인 이상을 믿지 않는다. 그에 의하면 인간의
초월적 본질이란 존재하지 않는다. 따라서 인간의 행동을 그러한 초월
적 이상을 위한 행동으로 볼 수가 없다. 이 점이 삶을 부조리의 연속으
로 만드는 것이다. 왜냐하면 궁극적인 만족에 대한 인간의 요구는 결코

충족될 수 없는 것이기 때문이다. 다시 말해 만족이라는 이상은 인간의 본질과 모순되는 것이다.

그러나 쇼펜하우어는 이러한 이상을 포기하지 않는다. 그러나 이상을 포기하지 않는다는 것이 인간에 대한 자신의 서술과 모순됨을 깨달은 쇼펜하우어는 다음과 같이 결론짓는다. 만약 인간의 본성이란 것이 인간에 대해 만족을 부정한다면 인간은 그러한 본성을 포기해야만 한다는 것이다. 다시 말해 의식적 인간 존재의 일부를 이루고 있는 고통에서부터 벗어나기 위하여 인간은 그 자신을 희생시켜야 한다는 것이다.

이러한 희생은 여러 가지 형태로 나타날 수 있다. 쇼펜하우어의 체념 (renunciation)의 철학은 그러한 형태들 중의 하나라고 할 수 있는, 아니 오히려 극단적이라고 할 수 있는 형태로서, 바로 그와 같은 극단성 때문에 따르기가 어렵다는 사실이 입증된 바 있는 철학인 것이다. 이성은 인간 존재가 고통의 원천임을 수없이 밝혀 놓을 것이다. 그러나 이러한 점이 밝혀진다고 해서 삶에 대한 인간의 집착이 허물어지는 것은 아니다. 카뮈가 지적하듯이, "인간이 삶에 매여 있다는 바로 그 점에 세계의 모든 불행보다 더 강력한 어떤 것이 존재한다. 육체의 판단은 정신의 판단만큼 완전한 것이며, 육체는 결코 폐기되지 않는다. 우리는 사유의 습관을 얻기 전에 먼저 삶의 습관을 획득하고 있다."1) 그래서 삶이 맹목적이라는 정신 측의 주장에 직면하여 삶은 재차 자기 권리를 주장하고 나서는 것이다.

쇼펜하우어에 있어서 인간 고통의 원천은 욕망에 있으며, 정신이란 다만 그러한 욕망이 가장 고차적으로 표명된 것에 지나지 않고 있다. 그러나 고통을 드러내고, 따라서 그것을 설정하는 것은 바로 정신이 아닌가? 그래서 만약 쇼펜하우어의 인간관을 받아들여 고통의 근원을 그러한 욕망에서가 아니라 정신에서 찾는다면, 전혀 다른 프로그램이 제시될 것이다. 즉 인간 존재에 있어서 좀더 근본적인 차원을 인정하기 위해서 정신을 부정하게 될 것이며, 정신이 세계에 부여했던 겉치레를 세계

1) A. Camus, *The Myth of Sisyphus*, trans. J. O'Brien (New York, 1955), p. 8.

로부터 벗겨 내게 될 것이다. 그리하여 무한한 자발성을 갖는 삶은 개체화의 정신(individuating spirit)과 대립되게 된다. 이제 인간의 자만심이 세웠던 기획은 정신으로 인해 인간이 추방되어 버린 바 있는 낙원에로 되돌아가려는 기획에 굴복하게 된다.

이제 우리가 살펴보려는 예술은 이러한 사실을 입증해 줄 것이다.

<div align="center">②</div>

예술에 있어 존재의 근원에로 되돌아가고자 하는 욕망은 무엇보다도 다음과 같은 양상으로 나타난다. 즉 근원에로 되돌아가고자 하는 욕망을 실현하기 위해 예술은 우리가 알고 있는 모습의 세계를 거부하게 된다. 그리고 이처럼 우리가 알고 있는 일상적 세계를 거부한다는 점에서 이러한 예술은 우리가 이미 논의했던 주관주의적인 예술과 유사하다. 이 두 가지 예술은 모두 일상적인 관심과 심려로 인해 우리가 얽매이게 되는 세계에 대한 불만에 근거하고 있다. 그러나 주관주의자가 자유로운 정신의 구성물 속에서 대리 실재를 찾으려고 애쓰는 중에 일상의 실재가 충분히 정신적이지 않다는 이유에서 그것을 거부하는 데 반해, 이제 우리가 다루려고 하는 예술이 일상적 실재를 거부하는 이유는 오히려 다음과 같은 데 있다. 즉 이 예술은 정신의 지배로부터 벗어나고자 애쓰는 것으로서, 일상적인 실재가 오성에 의해 오염되었다고 생각하기 때문에 일상적인 실재를 거부한다. 그리고 이러한 예술은 현상적 존재로부터 물러서는 대신 그러한 존재의 비밀을 꿰뚫어 보기를 원한다. 즉 이같은 예술은 개별적 현상 배후에 존재하는 본질적 실재 ― 이러한 본질적 실재를 쇼펜하우어는 이념(Ídea)이라고 부른다 ― 가 무엇인가를 고찰하고 드러내기를 원하는 것이다.

　　구름이 움직일 때 구름이 만들어 내는 형태들은 본질적인 것이 아니며, 본질적인 것과는 무관한 것이다. 즉 구름은 유연한 수증기로 이루어져 있는 까닭에, 바람의 힘에 압축되고 떠밀리며 펴져 나가기도 하고 혹은 흩어지기도 한다. 바로 이러한 점이 구름의 본성이며, 그 속에서 스스로를 객관화

시켜 놓고 있는 힘의 본질이며 이념인 것이다. 구름들이 만들어 내는 현실
적인 형태들은 단지 개별적인 관찰자에게만 해당하는 것들이다. 돌 위로 흐
르는 시냇물에 있어, 시냇물이 돌에 부딪쳐 만들어 내는 소용돌이나 물결
혹은 물방울들은 별로 중요하지 않은 비본질적인 것이다. 그러나 그것이 중
력을 따른다는 점과 비탄력적이고 가변적인 무형의 투명한 유동체로서 작용
한다는 사실은 물의 본성을 드러내 주고 있다. 만약 이 본성이 **지각을 통해
인식된다면** 바로 그것이 물의 이념인 것이다. 그리고 시냇물이 만들어 내는
소용돌이나 물결과 같은 우연적인 형태들은 우리가 그것들을 개별적인 것
으로 인식하는 한, 단지 우리에 대해서만 존재하는 것들이다. 유리창 위에
낀 성에는 그 자체 결정화의 법칙에 따라 결정체를 이룬 것이다. 따라서 그
성에는 유리창에 현상하는 자연력의 본질을 드러내는 것이다. 다시 말해 이
념을 제시하는 것이다. 그러나 이에 반해, 창에 비친 나무들과 꽃들은 비본
질적인 것이며, 단지 우리에 대해서만 거기에 존재하는 것들이다. 구름이나
시냇물이나 결정들 가운데 현상하는 것은 바로 의지(will)가 가장 약하게 반
영된 것인데, 이러한 의지는 식물에 있어서는 좀더 강하게, 동물에 있어서는
그보다 좀더 강하게, 그리고 인간에 있어서는 가장 완전하게 현상한다.2)

이 인용절에서 우리는 휴머니즘의 흔적 — 쇼펜하우어 철학이 지니는
반개체주의적 성향이 이러한 휴머니즘을 정당화하는 것으로 여겨지지
않음에도 불구하고 — 을 엿볼 수 있다. 왜 의지는 인간에 있어 가장 완
전하게 드러나는가? 인간은 자아 의식적 존재, 자기 이익을 추구하는
존재가 됨으로써 의지의 직접성으로부터 가장 멀리 벗어난 존재가 아닌
가? 만약 우리가 이러한 이기주의에서 벗어나고자 한다면, 우리는 인간
으로부터 동물로, 동물로부터 식물로, 다시 식물로부터 아직 일정한 형
태를 이루지 않은 어떤 힘에로 내려가는 사다리를 타고 내려가야 하는
것이 아닌가? 왜 우리는 의지가 인간에 있어 가장 완전히 드러난다고
말해야 하며, 개별적인 인간 존재를 그린 예술을 가장 최고의 것으로
말하는가? 이러한 점에서, 오히려 마르크가 좀더 일관되게 반휴머니즘
적이다. 왜냐하면 그는 다음과 같이 말하고 있기 때문이다.

대단히 일찍부터 나는 인간이 추하다는 것을 알았다. 내게는 동물이 인간
보다 더 아름다우며 더 순수한 것으로 보였다. 그러나 동물 속에서도 역시

2) A. Schopenhauer, *The World as Will and Idea*, trans. R. E. Haldane
and J. Kemp (Garden City, 1961), p. 195.

나는 너무나 역겹고 추한 것을 발견하게 되었다. 그리하여 나의 표현들은 내적인 힘에 의해 본능적으로 좀더 도식적이며 추상적인 것이 되었다. 해가 거듭될수록 나무들과 꽃들과 대지는 내게 좀더 추하고 역겨운 국면들을 보여주었으며, 결국 나는 갑작스레 자연의 추함과 비순수함을 확연히 깨닫게 되었다. 아마도 우리 유럽인의 눈은 세계에 해독을 끼쳤으며, 세계를 흉하게 만들어 온 것 같다. 그래서 나의 본능은 나로 하여금 동물에서부터 벗어나 추상으로 향하게끔 인도했다. 그것은 추상이 나에게 더 많은 자극을 주었고, 그 속에서 생명감이 순수하게 나타났기 때문이다. … [추상 미술]은 세계에 대한 이미지들을 통해 자극을 받은 우리의 영혼으로 하여금 세계에 대해 말하게 하는 것이 아니라, 바로 세계 자신으로 하여금 스스로에 대해 말할 수 있도록 하려는 시도이다.3)

마르크는 자연을 지배하려고 하지 않았다. 그리고 그는 자연으로 하여금 인간 오성에 의한 왜곡된 해석으로부터 벗어나 자연 스스로 말하게 하기를 원했다. 예술 작품 속에서 세계로 하여금 스스로 말하게끔 하려면 화가는 그 스스로가 자연의 한 부분의 자격으로서 창조하려고 노력해야만 한다. 즉 마르크와 같이 화가는 "상상적인 감정 이입을 통해 자연, 즉, 나무들과 동물들, 그리고 대기 속에 흐르고 있는 피의 전율을 느껴야"4) 한다. 이러한 관점에 따른다면, 예술은 다음과 같은 사실을 전제하는 것이라 할 수 있다. 즉 예술가는 인간과 인간을, 피조물과 피조물을 갈라 놓고 있는 심연에 교량 역할을 할 수 있는 존재인 것이다. 쇼펜하우어는 윤리적 인간을 다음과 같이 서술하였다. 그에 의하면 윤리적 인간이란 타자와의 공감(sympathy)을 통해 자기 자신과 타자와의 구별을 일반적인 인간보다 훨씬 적게 하고 있는 사람이라는 것이다. 공감에 대한 이러한 인식을 이어받아 그것을 마르크는 모든 존재에로 확대시켰다. 그리하여 마르크는, "이제 내가 꽃들과 나뭇잎들을 바라볼 때에 일종의 공감, 즉 내밀한 이해의 감정이 항상 이루어지며, 우리는 아무런 말도 하지 않은채 다만 하나의 몸짓만으로 서로를 바라본다. 우리는 서로를 이해한다. 그렇다. 진리는 전혀 다른 곳에 있다. 우리 모두는 진리로부터 왔으

3) W. Hess, *Dokumente zum Verständnis der modernen Malerei* (Hamburg, 1956), p.79.
4) 같은 책, p.78.

며, 진리로 되돌아갈 것이다"5)라고 말하게 된 것이다. 마르크에 있어서
공감은 예술가로 하여금 다른 피조물들의 영혼 속으로 들어갈 수 있도록
해주는 마법의 열쇠인 것이다. 즉 공감을 통해 예술가는 다른 피조물들
을 외적인 대상으로서 그러한 것들 밖에서 그려내는 것이 아니라, 그러
한 것들과 더불어 하는 가운데 그러한 것들 안에서 그려낼 수 있게 된다.

나는 붉은 뇌조(moor)가 물에 뛰어들 때 그 뇌조의 눈에 비친 풍경을 보았
다. 거기서 내가 보았던 풍경은 모든 작은 생명들을 에워싸고 있는 수많은
동심원들과 호수에 잠긴 살랑이는 하늘의 푸르름이었다. 그리고 그것은 전
혀 다른 장소에서의 황홀한 재출현이었다. ─ 보라, 나의 친구들아, 어떤 풍
경인지를, 전혀 다른 장소에서의 재출현을. 6)

예술가에 있어서 자연이 동물의 눈에 어떤 모습으로 비치게 되는가 하는
것보다 더 큰 신비가 있겠는가? 자연의 이미지의 범위를 추정하기 위하여
우리 스스로 동물의 영혼 속으로 가라앉는 대신에 오히려 동물을 **우리의** 눈
에 들어 오는 하나의 풍경 속에 집어 넣는 우리의 관례란 것이 얼마나 상상
력이 없는 짓이며 영혼이 담기지 않은 일인가? 우리가 보는 풍경과 동물이
무슨 상관이 있다는 말인가? 7)

예술은 형이상학적이다. 아니 오히려 예술은 앞으로 형이상학적이게 될 것
이다. 오늘날에야 비로소 예술이 그렇게 될 가능성이 생기게 되었다. 예술
은 인간의 목적과 의지로부터 해방될 것이다. 우리는 더 이상 우리에게 나
타나는 방식이나 우리를 즐겁게 하는 방식으로서가 아니라 그 자체로서 존
재하는 방식 그대로 작은 숲이나 말을 그릴 것이다. 즉 우리는 말이나 숲으
로 존재한다는 것이 어떤 느낌인지를 그릴 것이며, 우리가 보는 가상들의
배후에 있는 그것들의 절대적인 본질을 그릴 것이다(p. 79).

더 이상 분할할 수 없는 불가분적 존재에 대한 갈망과 우리의 덧없는 삶
이 지니는 기만으로부터 자유롭고자 하는 갈망이 모든 예술을 지탱하고 있
는 기본적인 정조이다. 삶의 거울을 깨뜨리고 모든 것의 배후에 존재하는
초자연적인 존재를 제시할 수 있다면, 우리는 존재를 들여다 볼 수 있게 된
다. … 현상은 영원히 피상적인 것이다. 그와 같은 현상을 너의 마음으로부터
철저히 떼어 놓아라! 네 자신에 대해, 그리고 너와는 멀어져 있는, 따라서
그것의 진정한 형태 가운데 남아 있는 세계에 대해 생각하라. 그러면 우리
예술가들은 세계의 진정한 형태를 보게 될 것이다. 꿈 속에서 어떤 악마가

5) 같은 책, pp. 78,79.
6) H.K. Roethel, *Moden Germarn Painting*, trans. D. and L. Clayton
(New York, n.d.), p. 80.
7) Hess, 앞의 책, p. 78.

우리로 하여금 세계의 틈 사이로 들여다 보게 해줄 것이며, 그럴 듯하게 꾸
며진 무대의 뒤편으로 우리를 인도할 것이다(p. 79).

지금 우리가 다루고 있는 이러한 예술이 적어도 그 목적에 있어 그 밖
의 다른 예술들과 얼마나 다른 것인가를 파악하려고 한다면 우리는 단
지 다음과 같은 브라크의 신념을 상기하기만 하면 될 것이다. 브라크에
의하면, 물자체란 존재하지 않는다. 일상적인 세계와, 일상적인 세계에
존재하는 인간, 그리고 일상적인 세계를 당연한 것으로 간주하는 모든
예술—그것이 19세기 사실주의이든, 아카데미시즘이든, 인상주의이든
간에 —에 대한 불만에서 출발한다는 점에서 브라크와 마르크는 물론 공
통적이다. 그러나 그들은 이러한 일상적인 세계를 벗어나는 데 있어서
전혀 다른 방향을 택하고 있다. 즉 구조주의자인 브라크는 정신의 공학
자인 반면, 마르크는 마술사이다. 은폐된 실재로 하여금 스스로를 드러
내도록 하기 위하여 마르크는 마법의 주문을 외운다. 그리고 마르크는
이전에 최고의 위치를 차지했던 정신을 거부해 버린다. 왜냐하면 인간
이 이제 되돌아가고자 원하는 통일이 정신으로 인해 파괴되었기 때문이
다. 마르크에 의하면 오히려 동물이 이러한 통일에 더 접근해 있다. 그
러나 충분히 접근해 있지는 않다. 이 점에서 마르크의 예술은 다음과
같은 카뮈의 말을 암시해주고 있다. 카뮈는 자신이 만약 동물 중의 하
나이거나 나무의 하나일 수 있다면 의지의 문제는 생겨나지 않을 것이
라고 했다. 즉 카뮈는 "나는 지금 내가 나의 모든 의식과 지식을 걸고
맞서고 있는 바로 이 세계이여야 한다"[8]고 말했다. 결국 마르크의 예술
은 낙원에로 돌아가려는 투쟁의 일환이다. 즉 그의 예술은 낙원에 대한
향수로부터 생겨난 것이며, 체념의 몸짓으로 인도하는 삶에 대한 불만
으로부터 생겨난 것이다.

"오직 하나의 용서와 구원만이 있을 뿐이다. 죽음, 즉 형태의 파괴가
바로 그것이다. 죽음은 영혼을 자유롭게 해준다. ⋯ 죽음은 우리를 정상
적인 존재로 되돌아가게 해준다."[9] 이러한 글을 쓰고 난 직후 마르크

8) Camus, 앞의 책, p. 51.
9) F. Marc, *Briefe aus dem Felde* (Berlin, 1959), pp. 81, 147.

는 베르뎅 부근에서 죽었다.

타자와의 공감은 개인의 권력에의 의지를 거부한다. 만약 인간에게 이러한 의지가 있다고 한다면 그것은 거부되어야만 하는 것이다. 왜냐하면 이러한 권력에의 의지는 파괴적인 감정이며, 오직 죽음 속에서만 완성될 수 있는 일상적인 세계와 일상적인 관심에 대한 굴복이기 때문이다. 그러나 일상적인 세계로부터 벗어난다는 것은 공허한 이상에로의 도피를 뜻하는 것이 아니라 대지(earth)에로의 회귀를 뜻하는 것이다. 따라서 자율성을 추구하는 구조주의자들은 자신의 뿌리를 잘라 내고자 하는 데 반해, 청기사(Der Blaue Reiter) 회원들은 예술가란 뿌리를 가져야 한다고 강조하게 되었던 것이다. 그리하여 클레는 예술가를 나무에 있어 줄기에 비유하고 있다. 즉 줄기를 통해서만 대지의 힘이 가지와 잎에, 다시 말해 예술 작품에 전달될 수 있다고 하면서 다음과 같이 쓰고 있다.

이제 나는 하나의 은유, 즉 나무라는 은유를 사용하겠다. 예술가는 이 다양한 세계에 관여해 왔고, 어느 정도 이러한 세계에 아주 평온하게 적응해 왔다고 해보자. 예술가는 아주 잘 적응해서 이러한 세계의 무상한 모습과 경험들에 어떤 질서를 부여할 만큼 되었다. 나는 자연과 삶에 대한 이러한 방위 설정을, 즉 이처럼 뒤엉켜 뻗어 나간 질서를 나무의 뿌리에 비유하고자 한다.

이러한 뿌리로부터 수액이 올라와 예술가에게까지 이르게 되며, 예술가와 예술가의 눈을 거쳐가게 된다.

따라서 예술가는 줄기의 위치를 차지한다.

뿌리로부터 올라오는 수액의 힘으로 예술가는 자신의 눈에 보이는 사물들을 예술 작품으로 옮기게 된다.

나무 가지의 끝부분이 눈에 보일 만큼 뚜렷이 사면 팔방으로 뻗어나가듯이 작품도 마찬가지이다. 나무는 그 뿌리만큼이나 가지 끝도 정확하게 형성한다는 것에 대해 어느 누구도 의문을 제기하지는 않을 것이다. 그리고 나무 뿌리와 나무 가지 사이에는 거울과 같이 정확한 반영상이 있을 수 없다는 점을 모든 사람이 이해할 것이다. 즉 기본적인 여러 영역에서의 서로 다른 역할들이 생생한 변화를 만들어 내리라는 것은 명백한 일이다.

그러나 그럼에도 불구하고 때때로 사람들은 ― 비록 작품을 구성하기 위해서는 불가피한 것이라고 할지라도 ― 예술가가 원래의 것을 변형시키는 것을 저지하려는 경우가 있다. 심지어 그들은 그러한 예술가들에 대해 무능력하

다거나 의도적인 왜곡이라는 등의 비난을 하기도 한다.

그러나 예술가는 줄기 — 아래로부터 올라오는 것을 모아서 위로 전달하는 — 로서의 자신의 역할을 수행하는 것 이외에는 아무런 것도 하지 않는다. 다시 말해 예술가는 복종하지도 지배하지도 않으며, 다만 매개할 따름이다.

따라서 예술가는 참으로 겸손한 위치를 차지한다. 그리고 가지 끝의 아름다움은 예술가 자신의 것이 아니다. 그 아름다움은 예술가를 거쳐 지나간 것일 뿐이다. 10)

클레는 예술 작품의 힘이란 대지의 힘이라고 말한다. 그에 의하면 예술가는 자연처럼 창조해야 한다. 아니, 오히려 자연이 예술가를 그 매개물로 이용하여 창조하는 것이다. 따라서 예술가는 그의 앞에 놓여 있으며, 그가 보고 있는 이미지를 반드시 따라야만 되는 것은 아니다. 클레가 꿈꾸고 있는 예술은 훨씬 근본적인 의미에서의 자연적인 예술이다. 또한 마르크는 "그림이란 무엇인가?"라고 물었고, 이에 대한 그 자신의 대답은 "전혀 다른 장소에서의 재출현"이라는 것이다. 예술가는 직접성(immediacy)의 대해에 뛰어들어 자연의 힘과 하나가 된다. 이러한 예술가의 창조는 전혀 다른 장소에서의 재출현인데, 여기서 다르다는 것은 이제까지 우리에게 익숙하던 세계가 이제는 뒷전에 놓이게 되기 때문이다. 그러나 예술 작품이 우리에게 가져다 주는 새로운 세계가 우리에게는 낯설고 전혀 다르다는 점 때문에, 우리는 이제 우리가 보고 있는 것을 당연한 것으로 받아들일 수 없게 하며, 그리하여 세계에 대한 우리의 익숙함이 은폐해 왔던 자연의 본질을 좀더 선명하게 볼 수 있게 해준다.

이와 같은 진술은 예술이 무엇인가에 대한 서술이라기보다는 오히려 예술이 무엇이어야 하는가에 대한 소망이라고 하겠다. 즉 이미 성취된 것을 서술하는 것이라기보다는 오히려 하나의 기획을 가리키는 것이다. 마르크 자신의 예술적인 발전을 검토해 보면 그가 이러한 기획에 참여해 왔다는 점을 알 수 있다. 마르크는 세기가 바뀔 즈음 뮌헨에서 유행했던 아카데믹한 자연주의의 영향하에서 출발하였다. 그 후에 파리에서의 거주가 그로 하여금 프랑스 인상주의와 교류하게 해주었다. 이 시기에 이루어진 그의 많은 그림들을 보면, 그가 우울하고 감상적인 태도로 자

10) P. Klee, "On Modern Art", in Roethel, 앞의 책, pp. 80~81.

연에 몰두했었다는 것을 알 수 있을 것이다. 반면에 그 이후의 아르 누
보와의 만남은 그의 예술로 하여금 좀더 이차원적이고 선적인 것이 되
게끔 해주었다. 점차 그의 형태들은 더욱 단순해지고, 좀더 본질적이며,
덜 특수한 것이 된다. 색은 좀더 힘차지며, 재현적이기보다는 오히려 상
징적이게 된다. 그리고 인물이 사라지게 된다. 이 시기의 특징을 잘 드
러내 주는 작품으로《세 마리의 붉은 말》(*Three Red Horses*)이 있다. 이
작품을 보면, 우선 동물들의 윤곽을 그린 선들이 그림의 나머지 부분에
서도 그대로 되풀이되는 것을 볼 수 있다. 평행의 형태들이 갖는 이러한
리듬이 동물들을 풍경 속으로 통합시켜 놓는다. 그러나 그 이후 입체파
와 미래주의, 그 중에서도 특히 들로네(R. Delaunay)의 영향을 받게 된
마르크는 동물과 식물의 형태들을 분열시키기 시작했다. 평행선상으로
물결치는 선들에 의해 이루어졌던 통일성은 이제 더 이상 존재하지 않고
있다. 그 대신 그림은 우리에게 힘의 장을 보여주는데, 이와 같은 힘에
의해 동물과 식물은 결정화된다.《동물들의 운명》(*Fates of Animals*),
《푸른 말들의 요새》(*Tower of Blue Horses*), 그리고《티롤》(*Tirol*)이
이러한 후기의 대표작들이다. 이 그림들 중《동물들의 운명》은 헛되이
운명에 저항하려는 동물들이 겪는 고통에 대한 강조와 더불어 특히 쇼
펜하우어를 연상하게 한다. 마지막으로 마르크는 역동적인 추상 표현
주의에로 나아가게 된다. 이러한 시기에 이루어진 작품이《싸우는 형상
들》(*Fighting Forms*)로서, 여기서 재현된 힘들은 아직은 대상들을 형성
하기에 충분할 만큼 분할되어 있지 않은 힘들이다. 그래서 이 작품에서
는 "생명감이 순수하게 드러나고 있다."

③

마르크가 이룬 발전은 지나치게 교묘하다고 할 만큼 예술의 유형을 근
원에 대한 추구에 맞추고 있다. 그러나 마르크의 신념과 많은 부분을 공
유했던 클레나 칸딘스키의 작품들은 이러한 단순한 도식에 맞추기에는

너무나 복잡하다. 칸딘스키는 마르크의 예술에 전적으로 가깝다 할 수 있는 예술로부터 벗어나서, 오히려 말레비치의 예술과 공통된 점이 많아 보이는 예술을 택하고 있다. 그리하여 우리는 칸딘스키의 작품에서 청기사파의 역동적 표현주의와 모스크바 학파의 형식적인 추상적 구조주의 모두를 보게 된다. 마르크의 초기 작품들처럼 칸딘스키의 작품들도 어느 정도 감상적인 경향을 띠었었다. 그러나 이러한 감상성은 그가 추상에로 나아감에 따라 점차 극복되고 있으며, 이와 같은 추상화의 움직임은 《즉흥》이라는 작품에서 잘 예시되고 있는 추상적-역동적 표현주의에서 그 정점에 이르게 된다. 자신의 예술관을 뒷받침하고 설명하기 위해 칸딘스키가 발전시킨 이론은 재차 마르크의 관점과 많은 공통점을 갖고 있다. 칸딘스키 역시 자연의 핵심에 도달하기 위해 그것의 껍질을 벗겨내고자 하고 있기 때문이다.

누군가 의심의 미망에서 벗어나 다음과 같은 사실을 입증할 때가 올 것이다. 즉 추상 미술은 예술과 자연의 관계를 배제하지 않으며, 그와는 반대로 이러한 관계가 최근 몇 년간 오히려 그 어느 때보다도 확대되고 강화되었다는 사실이다. 추상 회화는 자연의 껍질을 폐기하는 것이지, 자연의 법칙을 ─만약 즐겨 쓰는 말을 써도 된다면 자연의 우주적인 법칙을─폐기하는 것이 아니다. 추상화가는 자연 속의 한정된 대상에서 영감을 얻는 것이 아니라, 자연 전체로부터 영감을 얻는다. 즉 추상화가는 자연의 다양한 드러남에서 영감을 얻어, 그러한 다양한 모습들을 종합하여 작품 속에서 표현하는 것이다. 이러한 종합의 근거를 위해서는 그것에 가장 적합한 표현 형식이 요구되는데, 그러한 표현 형식이 바로 추상이다. 따라서 오히려 추상 회화가 재현적인 예술보다 더 포괄적이고 자유로우며, 더 많은 내용을 갖는다. 나는 우리가 육안으로, 혹은 현미경 내지는 망원경으로 보는 모든 사물들의 "내밀한 영혼"(secret soul)과의 만남을 내적인 "시선"(vision)이라고 부른다. 이러한 시선은 단단한 껍질, 즉 외적인 "형식"을 뚫고 들어가, 사물의 내적인 존재에 도달한다. 그리하여 그것은 우리로 하여금 우리의 모든 감각을 사용해 사물의 내적인 진동을 포착하게끔 해준다. 그리고 이러한 감각은 예술가에 있어서 작품의 원천이 된다. 생명이 없는 물질이 진동한다. 아니, 그 이상이다. 사물들의 내적인 소리들은 서로 고립된 채로가 아니라 모두 함께 울려 퍼진다─천체의 음악처럼. [11]

11) Hess, 앞의 책, p. 87.

클레와 마찬가지로, 칸딘스키도 예술을 교묘한 고안(invention)이라고
생각하는 예술가들을 비난한다. 칸딘스키에 의하면 그러한 접근의 결과
는 공허하고 역겨울 것임에 틀림없다는 것이다. 의미있는 예술이기 위
해서는 어떤 것을 표현해야만 한다. 이 경우 표현되는 것은 사물의 "내
밀한 영혼"과 일치하거나 혹은 감정과 일치하는 것이다. 사물의 내밀한
영혼과 감정 사이에는 어떤 실제적인 차이도 존재하지 않는다. 왜냐하
면 사물의 내밀한 비밀은 인식되는 것이 아니라 느껴지는 것이기 때문
이다. 따라서 인간은 감정을 벗어나서는 그러한 비밀에 접근할 수 없
다. 다시 말해, 그러한 비밀은 인간 자신 속에서 되살아나야 한다. 이
는 인간이 자연의 한 부분이기 때문에만 가능한 것이다. 오성은 인간이
자연으로부터 떨어져 있다는 환상을 창출해 내는데 반해, 감정의 차원
에서는 그러한 거리란 존재하지 않는다. 감정적인 삶은 오성적인 삶보
다 훨씬더 자연과 가깝다. 따라서 감정의 표현은 자연을 드러낼 수 있
는 반면에, 자연에 대한 용의주도한 묘사는 자연을 드러낼 수 없다. 그
러므로 이러한 감정의 표현이 직접적이면 직접적일수록 그 결과는 더욱
더 자연적일 것이다.

예술을 감정의 언어 혹은 사물의 "내밀한 영혼"의 언어라고 생각함으로
써 칸딘스키는 쇼펜하우어의 음악 미학을 회화에 적용시키고 있다. 칸
딘스키의 이러한 시도는 마르크가 추상에로의 움직임을 현상으로부터 의
지에로의 움직임으로 해석했을 때 했던 것과 동일한 것이다. 마르크는
"현대 미술가는 더 이상 자연의 이미지에 집착하지 않는다. 그는 미미한
현상들의 배후에 존재하는 위대한 법칙을 제시하기 위해서 자연의 이미
지를 파괴한다. 쇼펜하우어를 빌어 말하자면, 오늘날에는 의지로서의 세
계가 표상으로서의 세계에 대해 승리를 획득했다"[12]라고 쓰고 있다. 이
러한 마르크의 진술은 현대 미술이 쇼펜하우어적인 의미에서의 음악이
되었음을 말하는 것이다. 쇼펜하우어에 따르자면, 음악만이 "내적 자연,
즉 모든 현상의 즉자태인 의지 자체"를[13] 표현하는 것이기 때문이다.

12) Marc, "Die konstruktiven Ideen der neuen Malerei", *Unteilbares Sein*,
 ed. Ernst and Majella Brücher (Cologne, 1959), p. 11.
13) Schopenhauer, 앞의 책, p. 272.

이러한 음악적 예술을 창조하는 데 성공한 칸딘스키는 그 후 이러한 음악적 예술을 포기한 것으로 보인다. 즉 칸딘스키의 서정적인 추상은 1920년 이후 기하학적 구성으로 변화하게 된 것이다. 이러한 변화에 대해 언급하는 가운데, 칸딘스키는 자신의 역동적 표현주의에 대한 불만을 밝히고 있다. 그러한 불만의 이유는 역동적 표현주의가 개별적인 인간의 특징을 이루는 특수한 감정들은 표현하여 주지만, 개체화의 원리를 통찰해 내지는 못한다는 점이다. 다시 말해 자신의 예술에 대한 반응과 그러한 예술 자체가 너무나 개인적이라는 생각이 그를 엄습했던 것이다. 그리하여 칸딘스키는 좀더 보편적인 예술을 원했다. 그의 생각에 의하면, 진정한 예술가는 객관적이어야 한다는 것이다. 말하자면 예술가는 특수한 상황에 매여 있는 특수한 개인으로서의 자신의 태도를 괄호칠 수 있어야만 한다는 것이다. 이처럼 좀더 본질적인 실재의 차원을 꿰뚫어 보고 싶다는 칸딘스키의 바램은 그로 하여금 결국은 덜 자발적이고 좀더 냉철한, 그리고 좀더 지적인 예술을 발전시키게끔 했던 것이다.

후기 그림들은(1925~1944년) 칸딘스키가 행한 작업들에 있어서의 이러한 최종적인 단계를 예시하는 데 도움이 된다. 이 최종 단계에 이르게 되자 그의 상징적 언어들은 전적으로 구체적이거나 혹은 객관적인 것이 되었으며, 동시에 초월적인 것이 되었다. 말하자면, 더 이상 감정과 감정을 "지시하는" 상징 사이의 유기적인 연속성은 존재하지 않게 되었다. 그리고 더 이상 그러한 연속성을 의도하지도 않게 되며, 오히려 하나의 상응 내지 상관이 존재하게 된다. 이러한 방식으로 상징을 자유롭게 하는 가운데, 칸딘스키는 전적으로 새로운 예술 형식을 창조해 낸다. 이러한 점에서 칸딘스키는 클레보다 훨씬 혁명적이었다. 클레의 상징들은 그의 감정들이 유기적으로 발전함에 따라 생겨난 것들로서, 그의 개인적인 영혼 속에 줄기와 뿌리를 두고 피어난 꽃봉오리들이다. 그러나 칸딘스키에 있어서는 감성이라는 것 자체가 어느 정도 의심스러운 것이 되고 있다. 적어도 칸딘스키는 표현될 예술가의 개인적인 감정과 선, 점, 색이 지니는 비개인적인 상징적 가치 사이에 존재하는 명백한 차이를 강조하고 있다. 아마도 칸딘스키는 회화에 있어 예술가는 자신이 지니고 있는 기술적인 능력을 최대한 발휘하여 개인적이며 엄밀하지 못한 감정으로부터 완전히 벗어난 어떤 감정들을 표현하기 위해 마치 수학자처럼 엄밀한 보편 언어를 사용하고 있다고 말했을 것이다. 장차 예술 작품이 "구체적"일 것이라는 말은 바로 이러한 의미에서이다.[14]

14) H. Read, *A Concise History of Modern Painting* (New York, 1959),

리드가 지적하고 있듯이 칸딘스키는 모든 개인적인 연상들로부터 전적으로 자유로운 예술을 창조할 수 있기를 원했다. 그리고 이러한 바램이 칸딘스키로 하여금 그와 같은 개인적인 연상들을 불러일으키지 않는 어휘들을 구사하게끔 강요했던 것이다. 그리하여 칸딘스키는 그러한 어휘들을 기하학이라는 비개인적인 언어에서 찾아냈으며, 또 좀더 분명하고 덜 연상적인 색들에서 찾아냈다. 그리고 이렇게 찾아낸 어휘들을 이용하여 칸딘스키는 극적인 상황들을 창조해 냈는데, 예를 들어 수직선과 접해 있는 수평선이나 삼각형에 맞닿아 있는 원과 같은 것이 그러한 상황들이다. 칸딘스키는 이러한 상황이 미켈란젤로(B. Michelangelo)의 프레스코화에 그려져 있는, 아담의 손가락과 맞닿아 있는 신의 손가락에 못지 않게 강렬하다고 생각했다. 아니, 아마도 더욱 강렬하다고 생각했을는지도 모를 일이다. 왜냐하면 미켈란젤로의 프레스코는 우리로 하여금 너무도 개인적인 것에 직면하도록 해 놓고 있기 때문이다.

칸딘스키는 예술이란 그 형식면에 있어서는 가장 명확해야 하며, 그 내용면에서는 가장 불명확한 것이어야 한다고 주장했다. 이러한 칸딘스키의 요구는 비록 전혀 다른 노선을 통해서 제기된 것이기는 하지만 앞에서 논의했었던 주관주의적인 미학자들에 의해 제기되었던 요구와 거의 구분하기어려운 것이다. 따라서 내가 대비키고 있는 두 가지 접근 방식이 칸딘스키의 후기 작품에 있어서는 서로 합치되는 것처럼 보인다. 이러한 합치가 가능하다는 것은 이미 보링거의 《추상과 감정 이입》에 대한 우리의 논의에서 밝혀졌었다. 보링거는 추상이란 덧없는 현상적인 세계에 대한 불만에 근거한 것이라고 주장했다. 이러한 불만은 현상적인 세계로부터 확고부동한 초월적인 질서에로 탈출하고자 하는 시도로 이어진다. 그리고 아처럼 초월적인 세계로 탈출하려는 기획은 예술에 있어서는 이상적인 환경의 구축으로 인식되고 있다. 따라서 드러난 초월성은 인간 자신의 것이다. 즉 예술가에 의해 창조된 인위적인 질서는 자유로운 정신에 근거한 것이며 자유로운 정신의 드러냄이다. 그러나 이러한 해석은 보링거 자신의 해석이 아니다. 오히려 보링거는 추상 예술

p. 174.

에서 드러난 초월성을 물자체와 동일시하고 있다. 칸딘스키는 이러한
보링거의 생각과 일치하고 있다. 즉 칸딘스키는 **추상**에로의 움직임을 좀
더 본질적인 실재의 차원을 드러내려는 움직임으로 해석하고 있다.

그러나 실상 이와 같은 두 가지 해석이 처음 볼 때만큼 그렇게 다른
것은 아니다. 즉 추상 예술에서 드러나는 초월성이 인간의 자유에 그 토
대를 두고 있다는 주장은 그러한 초월성이 좀더 본질적인 실재의 드러
냄일 수도 있다는 점을 또한 부정하지는 않는다는 점이다. 그와 같은
점을 부정하는 것은 우리가 인간의 자유를 본질적인 실재로부터 구분하
고자 하는 경우에나 필요한 것이다. 그러므로 만약 우리가 쇼펜하우어
와 더불어 인간과 인간의 자유를 포함한 모든 것이 의지의 표현이라고
주장한다면, 인간 자유의 자기 표현 역시 이러한 의지를 드러내는 것임
에 틀림없다. 그리고 이 같은 사실은 실재에 대한 다른 관점이 주어진다
고 할지라도 재차 언급될 것임이 분명하다. 이와 같은 것이 보링거의 입
장이다. 즉 보링거에 의하면, 추상 미술가는 자신의 예술 속에서 표현되
는 법칙들을 발견하기 위해 자신을 초월해서는 안 된다. 그래서 그는 "이
러한 법칙들이 인간 유기체 속에 내재한다고 우리가 상정하는 것은 필
연적인 사고이다"[15]라고 주장한다. 질서에 대한 이러한 요구, 즉 현상
세계에 대한 불만을 낳고 추상을 야기시키는 이러한 요구는 결코 자의
적인 것이 아니다. 인간이 세계에 대한 척도로 삼는 이상은 인간이 고
안해 낸 이상이 아니라, 그 자신 자연에 속하는 인간의 본성에 기초한
것이다. 따라서 이러한 관점에 의한다면, 인간의 자유는 결코 공허한 초
월이 아니다. 인간의 자유란 인간 바로 그 자신에 의해 그에게 부과되
는 요구들 속에서 발견되는 것이다. [16]

그런데 이보다 좀더 급진적인 자유를 요구할 수도 있다. 그리하여 어
떤 예술가는 다음과 같이 주장할지도 모른다. 즉 자연의 규칙을 기하학

15) W. Worringer, *Abstraktion und Einfühlung* (München, 1959), p. 54.
16) Schopenhauer 역시 Worringer와 Kandinsky가 제시하는 것과 같은 추상
적인 예술에 대한 여지를 마련해 준다. "의지의 객관성에 있어서 가장 낮은
등급에 해당하는 그러한 이데아들에 대해 좀더 큰 명료성을 부여한다는 목

의 규칙으로 바꾼다는 것은 어떤 타율적인 형식을 또 다른 타율적 형식
으로 바꾸는 것에 불과하다. 따라서 모든 타율적인 형식에서 벗어나기
위해서 예술가는 자유를 유일한 토대로 삼는 작품들을 창조해야 한다
는 것이다. 그러나 세계를 자유에만 그 기초를 두는 구성물로 치환하려
는 시도란 종국에는 그와는 정반대되는 시도, 곧 예술적 창조로 하여금
자발적인 표현에 불과한 것이게끔 하는 시도와 전혀 구분할 수 없는 것
이 되고 만다.

이러한 점은 말레비치에 의해 명백히 드러났었다. 말레비치 예술의 요
점은 그러한 변형을 초래시키려는 것이었다. 그리고 말레비치는 자신의
흰 사각형이 그러한 전환점을 특징짓는 것이라고 생각했다. 때문에 그
는 "마음의 순수한 상태"라고 하는 것을 개입시켜 놓고 있다. 즉 의미
들과 가치들이 침묵 속으로 가라앉을 때 관심과 심려는 사라지게 되는
것이다. 이처럼 말레비치는 자기 자신과 우리를 모든 기획으로부터 해
방시키고자 원했다. 이러한 의미에서 자유롭다는 것은 어떤 것을 하려
고 계획하지 않은 채 직접성의 상태로 존재한다는 것이다. 따라서 모든
의도로부터 스스로를 해방시킨 예술가는 자발적인 표현의 매개자가 된
다. 그러므로 자유롭고자 하는 기획에 의해 요구되었던 공허한 이상성
은 이제 직접성에 굴복하게 된다. 물론 이러한 흰 표면에 대해 의미를

적 이외에 그 밖의 다른 어떤 목적도 우리는 건축에 할당하지 않을 수 있다.
그러한 이데아들은 중력, 응집력, 강도, 경도와 같은 돌의 보편적인 속성들
로서 의지가 가장 단순하고 가장 불명료하게 드러난 형태이며, 자연의 최저
의 기호(the bass notes of nature)이다. 그리고 이러한 것들 다음으로는,
여러 가지 면에서 이러한 것들과 대립되는 빛이 있다. 의지의 객관성에 있
어서 가장 낮은 등급에 해당하는 이러한 것들에서조차 우리는 그것의 본성
이 불일치 가운데 드러나는 것을 보게 된다. 즉 좀더 적절히 표현하자면, 중
력과 강도 사이의 모순과 갈등이 건축의 유일한 미적 제재라는 것이다; 따라
서 건축의 과제는 다양한 방식으로 이러한 갈등과 모순을 완전히 명료하게
드러나도록 하는 것이다"(The World as Will and Idea, p. 226). 이 인용
절과 또 이와 유사한 인용절에서 Schopenhauer는 추상적이며 "자연의 최저
의 기호"를 표현하는 것이라고 할 수 있는 예술의 가능성을 시사하고 있다.
그러나 비록 그 당시에는 왜 그가 건축에 의거해서 이러한 추상적 예술에 대
해 탐구했는지가 분명했겠지만, 왜 이러한 가능성이 건축에만 국한되어야 하
는가에 대한 이유는 없다. 따라서 Schopenhauer가 건축에 할당하는 위치는
Kandinsky나 Mondrian의 기하학적 예술에 의해 쉽사리 점유될 수 있다.

요구하는 사람들에게는 이러한 흰 사각형이 불투명한 것으로 생각될 것
이다. 그러나 그러한 기대를 갖고 흰 사각형에 접근하지 않는 그 밖의
사람들은 그것이 이상하게도 생동적이라는 사실을 발견하게 될 것이다.

　이러한 점은 좀더 일반화될 수 있을 것이다. 나는 자유를 예술 작품의
기초로 삼으려는 시도는 결국 침묵의 예술에 대한 요구로 인도될 것이라
고 주장했었다. 그러나 침묵이 항상 실현되지 않은 이상인 채로 남아
있는 것은 아니지 않는가? 결국 예술가는 물질적인 요소를 벗어날 수가
없다. 정확한 의미와 내용으로부터 벗어나려는 모든 시도에도 불구하고,
물질적인 요소는 여전히 남게 된다. 아니, 그것은 남을 뿐만 아니라 좀
더 강력하게 스스로를 주장하기까지 한다. 형태의 재현적인 기능으로부
터 형태를 해방시킨다는 것은 결국 이러한 형태들에 주어진 색의 해방
에로 인도된다. 위의 사각형에 대한 알베르(Albers)의 연구가 이러한 사
실을 보여주고 있다. 즉 그에 의하면 이러한 그림들에 있어서의 단순하
고 기하학적인 구성은 색의 단순한 현존을 떠나 관객의 주목을 끌게 될
지도 모를 요소들을 제거해 놓는 것이다. 그래서 이러한 그림들에 있어
서는 엄밀한 형식적 접근이 이용되게 되는데, 이는 우리의 시각에 직접
성을 회복시키기 위해서이다. 그러므로 우리의 시각이 직접성을 상실했
었던 이유는 바로 우리의 시각이 색들을 우리에게 익숙한 문맥과 의미
들에 연관시키려고 하는 경향을 지니고 있었기 때문이다. 그러나 이제
예술가는 기하학적이고 정신적인 요소를 따로 분리시킴으로써 색을 그
것의 감각적인 직접성에로 해방시켜 놓는다. 이 같은 분리가 극단적이
면 일수록 직접성은 더욱 강해진다. 이상과 같은 사실은 예술가가 모든
연상 작용에서 벗어나려는 시도로 캔버스를 온통 한 가지 색으로 칠해
버리는 경우에도 해당되는 것이다. 예를 들어 라인하르트(Ad. Reinhardt)
는 검은색의 그림들을 계속해서 그렸는데, 그러한 일련의 그림들에서
그는 개인적인 표현을 암시하는 모든 요소들을 의식적으로 제거하고 있
다. 따라서 그의 예술은 비개인적이다. 즉 그의 어떠한 선이나 구성도
개인적인 표현을 나타내지 않는다. 검은색 물감은 우리에게 아무 것도
말해 주지 않는다. 다시 말해 그것은 아무런 의미도 갖고 있지 않다. 라

인하르트 자신이 지적했듯이, 그의 예술은 예술적인 자유를 가능한 한
최고로 실현할 수 있게 해주는 방식을 찾아내려는 시도의 결과였다. 그
러나 관객의 주의를 딴 데로 쏠리게 하거나 심지어는 관객의 관심을 끝
기까지 할지도 모르는 요소들을 모두 제거하려 한다고 해서, 이러한 시
도가 반드시 침묵을 초래하는 것은 아니다. 왜냐하면 끊임없이 움직이는
우리의 눈이 이러한 침묵을 거부하고, 검은색의 표면에 대해 신비스러
운 생명을 부여하기 때문이다. 유리와 같이 잔잔한 호수의 수면이 지니
는 죽음과 같은 고요함을 깨뜨리는 바람과도 같이, 우리의 눈은 그러한
검은 색의 표면으로부터 덧없는 영상과 이미지들, 즉 환상을 만들어 낸
다. 그런데 이처럼 우리는 우리의 시선을 통제할 수가 없다. 우리의 시
선은 가만히 머물러 있기를 거부하고, 우리의 이상과 의도에 의해 방해
받지 않은 채 그 자신의 직접적인 삶을 취한다.[17] 자유의 추구는 직접
성의 회복으로 인도되는데 반해, 직접성의 추구는 단순한 기하학적 형태
로 인도되고 있다. 이 두 가지 기획의 극단적인 결합(non plus ultra)이
바로 빈 캔버스(empty canvas)인 것이다.

17) J. Klaus, *Kunst heute* (Hamburg, 1965), pp. 79~83.

제 10 장
아이시스의 베일

①

잃어 버린 순수함을 되찾으려는 대부분의 시도들에는 그 어떤 소박함 내지 고지식함이 존재한다. 왜냐하면 잃어 버린 것을 이상화하고 그것에 되돌아가려는 시도란 결국 개인과 그가 추구하는 것 사이를 갈라 놓고 있는 거리를 강조하는 것일 따름이기 때문이다. 이와 같은 지적은 잃어 버린 직접성을 되찾으려고 하는 시도에 특히 해당된다. 그 이유는 개체화의 원리를 극복하려는 시도란 항상 어떤 한 개인의 시도이며, 따라서 부정되어야 할 바로 그것, 즉 개체에 매여 있는 것이기 때문이다. 따라서 어린 시절을 이상화한다거나 농경 생활 내지 남태평양 제도의 주민들을 이상화함으로써 혹은 중세를 이상화함으로써, 인간이 자기가 결핍하고 있는 것을 되찾을 수 있는 것은 아니다. 오히려 그러한 이상의 제시는 그와 같은 이상을 일으키는 것이 인간에게 결핍되어 있음을 드러내 주는 것일 뿐이다. 예를 들어 고향에로의 회귀는 바로 고향의 상실에

의해서만 이상화되는 것이다. 또한 이제는 어린 아이가 아닌 사람들만
이 어린 시절을 꿈꾸는 것이다.

이와 마찬가지로, 좀더 근원적인 상태에로 되돌아가려는 예술가의 시
도를 회귀 자체로 혼동해서는 안 된다. 왜냐하면 그와 같은 시도란 단
지 그러한 회귀에 대한 꿈 이상의 것이 아닌 경우가 자주 있기 때문이
다. 그러한 꿈이 현실인 것으로 오해될 수 있는 것은 오직 잘못된 신념
하에서나 가능한 일이다. 그래서 뢰텔(H. K. Roethel)이 말했듯이, 마르
크는 "우주에의 부단한 참여를 통해 동물을 변형시킴으로써, 그러한 동
물이 종교적인 감정을 표현할 수 있게끔 되는, 낙원과 같은 동화의 세
계"[1]를 창조하려고 했었는지도 모르겠다. 그러나 이러한 동화의 세계
가 실제의 순수한 상태를 드러내 준다고 하기는 어렵다. 왜냐하면 이러
한 동화의 세계는 의심할 여지없이 의도된 세계이기 때문이다. 그리고
이와 같은 예술 작품들에서 드러나는 것은 의도된 것(the intended)이기보
다는 오히려 의도(intention) 자체라는 사실을 인정해야만 한다. 결국 마
르크의 신념은 순수한 것이라기보다는 오히려 요청된 것이다. 그러므로
근원에로의 회귀란 현실적인 것이 아니라 단순히 환상에 불과한 것이다.
이에 대해서는 마르크 자신도 다음과 같이 말하고 있다. 즉 위대한 예
술이란 거기에 신념이 존재하는 경우에만 가능하다는 것이다.[2] 그러나
신념에로의 회귀는 의지에 달린 문제가 아니다. 오히려 인간은 소명을
기다려야 할 것이다. 그리고 그러한 기다림은 힘과 용기를 필요로 하는
것이다. 그러나 그러한 기다림은 우리로 하여금 너무나 쉽게 소명에 대
한 갈망을 소명 자체로 착각하게끔 한다. 그리하여 결국 그와 같은 시
도들이 예술에 있어서 키취를 낳게 된 것이다. 즉 잃어 버린 낙원을 대
신해서 하나의 대용물이 제공된 것이다. 따라서 키취의 경우에 있어서
예술 작품이란 다음과 같은 것을 위하여 고안된 단순한 기회에 불과한
것이 되고 있다. 즉 개인의 고립화에 직면할 만한 힘이 부족한 사람들

1) H. K. Roethel, *Modern German Painting*, trans. D. and L. Clayton
 (New York, n. d.), p. 40.
2) W. Hess, *Dokumente zum Verständnis der modernen Malerei* (Hamburg,
 1956), p. 81.

에 의해 향유됨직한 유사 종교적인 분위기를 자아내기 위해 고안된 기회가 되고 있다. 많은 표현주의자들과 마찬가지로 마르크도 이러한 유혹과 끊임없이 투쟁해야만 했다. 그러나 마르크는 《티롤》과 같은 자신의 최고의 작품들에서 이러한 유혹을 극복하고 있다. 마르크는 인간에게 달콤한 대용물인 낙원을 가져다 주는 대신에, 오히려 인간에게 인간의 불안정한 상황 즉 신앙을 원하나 신앙을 가질 수 없으며, 근원에로 뛰어들기를 갈망하나 그러한 근원으로부터 너무나 멀어져 버린 인간의 상황을 폭로해 주는 것과 같은 방식으로 자연을 표사하는 데 성공하고 있다.

그런 만큼 인간의 개인적인 오성으로 인해 은폐되어 버린 실재를 다시 드러내려는 시도야말로 모순적인 것 같다. 이러한 시도를 통해 드러난 것은 항상 실재 자체와는 어느 정도 거리가 있는 것임에 틀림없다. 왜냐하면 의식의 양극성에 의해 분열되지 않은 이상적 존재란 상정될 수는 있으나 실현될 수는 없는 것이기 때문이다. 그래서 순수함은 직접적인 공격에 의해 되찾을 수 있는 것이 못된다. 그러나 직선적인 노선은 불가능하다고 하더라도 좀더 우회적인 접근을 시도해 보는 것은 가능하지 않을까? 유한한 것의 베일 뒤에 놓여 있는 것을 실제로 얻으려고 노력하는 대신에 예술가는 이러한 베일을 들어 올리거나 찢어 버리려 할 수 있다. 이와같은 시도를 통해 이루어지는 예술은 다시 한번 부정적인 것이 될 것이다. 그러나 이 경우 그것은 베일 뒤에 놓여 있는 것을 드러내려는 시도이다. 말하자면, 이 예술은 인간으로 하여금 유한한 정신과 그러한 정신의 세계에서 벗어나지 못하게끔 방해하는 장애물을 제거하여 인간을 근원에로 되돌아가게 하기 위해서만 부정하는 것이다.

나무에 대한 클레의 비유에서 예술에 대한 이와 같은 접근에 관한 암시를 엿볼 수 있다. 앞장에서 이미 부분적으로 인용되었던 비유에서 클레는 예술가를 나무의 줄기에 비유하고 있다. 대지는 줄기를 통해 나뭇잎과 가지, 즉 예술 작품들을 창조한다는 것이다. 그러나 어떻게 예술가가 마치 자연과 같이 창조하게 되는가? 아니 오히려 자연이 예술가를 통해 창조하게 되는 바, 어떻게 예술가가 그러한 매개체가 되는가?

이러한 자발성을 얻기 위하여 예술가는 익숙한 것들로부터 해방되어야
하며, 자신이 이제껏 당연한 것으로 배워 왔던 시각과 오성에 더 이상
매여 있기를 거부해야만 한다. 그리고 그렇게 되고자 하는 노력 속에서
예술가는 자신의 특정한 상황으로 인해 지금까지 부과되었던 한계들을
극복하기 위하여 이러한 한계들에 대해 반성하게 된다.

　　과거에 이 세계는 다르게 보였었고, 미래에는 또 다르게 보일 것이다.
　　그러나 이 지구상의 것이 아닌 것에 관해서 그는 다음과 같이 말할 수 있
　　다. 즉 다른 혹성들에 있어서는 전혀 다른 형태들이 발전했을지도 모른다는
　　것이다. 자연의 창조 방식에 있어서 이와 같은 자유자재함(versatility)은 형
　　태에 대한 좋은 훈련인 셈이다.
　　이러한 자연의 자유자재한 창조 방식은 창작자를 깊이 감동시킬 수 있다.
　　그리고 그 자신 자유자재한 창작자는 자신의 창조적인 작업에 있어서 발전의
　　자유를 키워 나갈 것이다. 이러한 점을 고려해 본다면, 어느 누구도 다음과
　　같이 생각하는 창작자를 비난할 수 없을 것이다. 즉 자신이 우연히 태어나게
　　된 이 가시적인 세계의 현재 상태가 자신의 좀더 심오한 시각과 민감한 감
　　정에 비교해 볼 때 너무도 지체 내지 지연된 상태라고 여긴다고 해서, 그렇
　　게 생각하는 창작자를 비난할 수는 없는 일이다.
　　그리고 현미경을 통해 볼 때의 상대적으로 미세한 작은 변화가 보여주는
　　광경들은, 사실상 우리가 만약 그러한 광경들을 지적으로 파악하려 하지 않
　　고 어느 정도 우연적으로 보게 된다면 아마도 전적으로 환상적이며 이상한
　　광경이라고 선언했을 것들이지 않은가? …
　　그렇다면 예술가는 현미경에 의한 검사나 역사학 내지는 고생물학에 관심
　　이 있다는 것인가?
　　단지 예술가는 비교적 그러한 것들에 관심이 있다는 것이며, 또 예술가가
　　그러한 것들에 관심을 갖는 이유는 단지 자유자재함을 위한 것이지 자연에
　　대해 정확한 과학적 기록을 기입하기 위한 것은 아니다.
　　즉 단지 자유를 위해서이다. 3)

　피상적인 표면의 근저를 꿰뚫어 보기 위하여 현대 미술가는 사물을 보
는 일상적인 방식에서 벗어나고자 한다고 클레는 주장한다. 즉 미술가
는 피상적인 표면의 근저를 꿰뚫어 봄으로써 모든 자연에 있어서와 마
찬가지로 인간에게도 존재하는 그 자발성을 자신의 예술 작품이 표현할
수 있게 한나는 것이다. 이상적으로 말해, 예술 작품은 자연의 산물이

3) Roethel, 앞의 책, p. 81.

라는 것이다. 따라서 이러한 관점에 따른다면, 예술은 결코 가르켜질 수
없는 것이다. 따라서 아카데미에서의 기술적인 훈련이 해줄 수 있는 것
이란 고작 다음과 같은 것에 불과하다. 즉 영감을 방해하는 장애물들을
제거할 수 있게끔 해줌으로써 영감으로 하여금 적절한 표현을 찾을 수
있도록 도와주는 일 뿐이다. 그런 만큼 교사란 자신의 학생으로 하여금
일정한 기술적 숙련을 갖추게끔 해주는 것 이상의 역할을 할 수 없다.
물론 그는 자기의 학생에게 사물이 어떤 것처럼 보일 수 있는지에 대해
너무 쉽사리 고정된 이해를 하지 못하도록 하기 위해 고안된 자료들을
보여줄 수는 있다. 따라서 유망한 예술가라면 망원경과 현미경에 의해
드러나는 또 다른 세계들에 대해 공부해야 할 것이다. 그러나 그것은
그러한 세계들을 모사하기 위해서가 아니라, 그 두 세계에서 동일한 기
본 리듬, 즉 자연 자체의 리듬을 발견하기 위해서이다.

자연의 상이한 구성물들이 어떻게 동일한 자연력의 표현일 수 있는가
를 보여주는 것과 유사한 관심을 보여주는 사례로서, 사진에 대한 파이
닝거(A. Feininger)의 연구를 들 수 있다. 파이닝거가 찍은 일련의 연속
된 사진에는 재미있고 "비과학적"인 어떤 것이 있으며, 그러한 사진을
통해 우리는 유리창 위에 얼어 붙은 물로 인해 생겨난 무늬와 새의 깃
털, 그리고 방전 표식, 또는 콜로라도 강의 몇몇 지류를 공중에서 본것
사이에는 어떤 유사성이 존재한다는 것을 깨닫게 된다. 그들 사이에 유
사성이 존재한다는 것은 분명하다. 그러나 우리는 무엇이 그러한 유사성
을 이루는지에 대해서는 정확히 알지 못한다. 거기에 대한 설명이 있는
가? 그러나 그러한 설명이 있느냐 없느냐 하는 것은 여기서는 논외의
문제이다. 눈에 드러나는 증거는 그러한 설명의 뒷받침을 필요로 하지
않는다. 따라서 이 사진사는 이미 다음과 같은 자신의 목적을 성취하고
있다.

[나의 목적은] 자연적인 사물들 사이에 존재하는 통일성과 그것들의 독자성
그리고 그것들간의 유사성을 기록하는 것이었으며, 생동하는 기능적 형태들
이 지닌 미를 보여주고자 하는 것이었다. 어쩌면 과학의 궁극적인 발견 ─
우주의 단순한 일반 법칙 ─ 을 예시하기 위한 것이었을지도 모른다. 그리고

당신들로 하여금 자신이 바위, 식물, 그리고 동물과 관련되어 있음을 느끼도록 하는 것이었다. ─당신은 자연을 구성하는 하나의 절대적인 요소, 즉 우주의 한 부분이다.[4]

클레는 파이닝거의 사진이 그만둔 바로 그 지점에서 예술이 출발하기를 원했다. 다시 말해 파이닝거의 목적은 관객으로 하여금 자신이 자연을 구성하는 하나의 절대적인 요소임을 깨닫도록 하는 것이었다. 반면에 클레는 예술가를 마치 자연과 같이 창조할 수 있는 존재로 보았으며, 그가 예술가를 그렇게 본 이유는 본질적으로 예술가란 자연과 일치하기 때문이라는 것이었다. 아니, 오히려 자연이 예술가를 통해 비록 우리가 알고 있는 자연 속에서는 아직 발견되고 있지 않으나 "자연적인" 형태를 창조하기 때문이라는 것이었다.

만약 이러한 관점이 받아들여진다면 예술가에게는 자신의 예술에 대해 주장할 수 있는 권리가 거의 없게 된다. 왜냐하면 예술가는 창조자가 아니라, 단순히 매개자에 불과한 존재가 되고 말기 때문이다. 그리고 예술가는 영감을 자신의 뜻대로 다루는 것이 아니다. 고작해야 예술가는 일상에 얽매이는 것을 거부함으로써 영감을 얻으려고 노력할 수 있을 따름이다. 바로 이러한 주장은 초현실주의에 대한 에른스트의 선언과 대단히 밀접하다. 그에 의하면 예술가의 활동을 둘러싼 최후의 거대한 신화, 즉 예술가의 창조성이라는 허구를 초현실주의가 깨뜨려 버렸다는 것이다. 클레와 마찬가지로 에른스트도 예술가의 수동적인 역할을 강조하였다. 즉 그에 의하면 예술가란 그가 시적 영감이라고 부른 것을 위한 매개체에 불과한 존재라는 것이다. 그러므로 예술가가 여전히 능동적이라고 언급될 수 있는 유일한 길은 예술가가 이성이나 도덕 내지는 미학적 선입견으로부터 예술가 그 자신과 관객을 해방시켜 줄 수 있는 장치를 마련하는 경우이다.[5]

그리고 또한 이러한 견해는 예술가의 의도에 의해 지배받지 않는 자발적인 예술을 요구하는 것이다. 그러나 예술가가 자발성을 이상화하는

4) A. Feininger, *The Anatomy of Nature* (New York, 1956), p. xi
5) Hess, 앞의 책, p. 119.

한, 그의 창조는 여전히 하나의 의도, 즉 모든 의도들로부터 자유롭고자
하는 의도에 의해 지배받고 있는 것이다. 이러한 의도는 예상된 의미와
연상들의 부재로서 나타난다. 즉 우리는 예상된 의미들과 연상들없이 예
술 작품과 만나게 되는 것이다. 다시 말해, 단순히 어떤 것을 예술로서
바라봄으로써 우리는 그것을 예술가가 그렇게 보도록 선택한 것으로 바
라보는 것이다. 이러한 의미에서 자유는 예술 작품을 구성하는 요소가
된다. 그러므로 자발성과는 달리 자유란 이처럼 의도를 포함하는 것이
다. 결국 자발적으로 창조하기를 선택한다는 것은 예술가가 의도한 것
으로서의 자기 자신을 부정하는 예술, 곧 인위적이기보다는 자연적인
예술을 의도하는 것이 된다. 그러나 이와 같이 말한다는 것은 우리가
그러한 예술을 자연에 의해 만들어진 추상적인 유형으로서가 아니라 자
발적이기 위해 그 자신으로부터 해방되려고 애쓰는 자유로서 대한다는
것을 인정하는 것이다. 따라서 폴록(J. Pollock)의 추상은 이와 같은 해
방(liberation)이라는 기획에 그 기원이 있음을 선언하는 것이며, 또 관
객으로 하여금 이와 같은 기획에 참여하게끔 초대하고 있는 것이다.

2

만약 영감이 예술가의 통제를 벗어난 것이라는 이유에서 영감의 역할
에 대해 그 중요성을 깎아 내리고 해방의 기획에 대해 좀더 큰 중요성
을 부여하게 된다면, 예술이란 자발성을 방해하는 것은 무엇이건간에
그것을 파괴해 버리게끔 고안된 일종의 유희(game)가 된다. 예술가는
보다 근본적인 실재에 직접적으로 도달하려 애쓰는 대신 오히려 유희를
하게 되는데, 이러한 유희에 있어서는 인간을 하강시키기 위해 정신이
스스로를 희생할 것을 요구하게 된다.
적어도 낭만주의 시대가 시작된 이후로는 계속해서 마술적인 유희,
즉 세계를 구성하고 있는 것 모두를 우리가 흔히 알고 있는 세계의 모
든 것을 포함해서, 유희자를 유한한 것으로부터 해방시켜 한때 그가 정

신으로 인해 추방되었었던 무한한 전체와 다시 결합할 수 있게끔 해주는 마술적인 유희를 고안해 내려는 그 같은 시도들이 있어 왔다. 노발리스가 가능한 것으로 꿈꾼 "무한한 유희"는 있음직하지 않은 조합들을 무한히 고안해 내는 것으로서, 이러한 유희의 목적은 인간을 실재로부터 해방시키려고 하는 것이 아니라 인간 속에서 어떤 신비한 것에 대한 감각을 일깨우고자 하는 것이다. 그와 같은 것은 나무나 새의 날개 혹은 달걀 껍질 등 우리를 둘러싸고 있는 모든 것 속에서 우리에게 말을 걸어오지만, 우리가 명석하고 판명한 인식을 열망해 온 가운데 자연의 비밀스러운 암호를 어떻게 해독하는지를 잊어 버렸기 때문에 이제까지는 발견할 수가 없었던 것이다. 따라서 노발리스는 예술가라는 존재를 수련사에게 아이시스의 신비를 소개해 주는 사제로 보았다. 즉 수련사에게 자신을 둘러싸고 있는 다양한 유형들에 대해 명칭을 붙이고 분류함으로써 그들 유형들을 공허한 껍질들로 환원시키지 말고, 오히려 그들 유형들 속에서 신적인 것의 암호를 읽으라고 가르쳐 주는 사제라고 생각했다. 그래서 만약 인간이 인식하려고 노력하는 대신에 어떻게 느낄 것인가를 다시 한번 배울 수만 있다면, 그는 세계 전체와 일치하게 될 것이다. 렘(W. Rehm)이 그렇게 부르고 있듯이, 노발리스는 "문자 그대로 진정한 유희의 대가"[6]이다. 유희의 대가로서의 노발리스는 유한한 오성으로 인해 인간에게 주어지게 된 한계에 매이기를 거부하고, 그러한 한계들을 극복하려고 노력했던 사람이다. 그리고 그와 같은 극복의 방식으로 나타난 것이 바로 그의 장난스러운 조합들인데, 이러한 조합들 속에서 사이스의 여신은 스스로를 드러내게 된다. 따라서 노발리스의 이러한 유희는 인간으로 하여금 자신이 비롯되었고 또 되돌아가기를 원하는 근원에 적어도 일순간이라도 돌아가게끔 해주는 것이다.

《유희의 대가》(*Magister Ludi*)라는 소설에서 헤세(H. Hesse)는 이러한 주장을 받아들여, 신의 죽음과 낡은 가치 체계의 해체를 경험한 세대에게 대용물을 제공해 주는 유리알 유희에 대해 서술하는 가운데 그것을 발전시키고 있다. 비록 유리알 유희가 새로운 가치 체계를 산출해 냄으

6) W. Rehm, *Novalis*(Frankfurt a. M., 1956), pp. 9∼10.

로써 그러한 유희에 몰두하는 사람으로 하여금 세계 속에서 살아 나갈 수
있게끔 해주기에는 너무나 무력한 것이라고 하더라도, 적어도 그것은 전
통적인 가치 체계가 붕괴됨으로 인해 남겨진 공허함으로부터의 도피처를
마련해 주기에는 충분할 만큼 강력한 것이다. 한때 존재했던 가치들과
통찰력은 이제 단순히 유희를 위한 기회에 불과한 것들이 되고 만다.
그리고 이전에 진정으로 중요한 것을 표현할 수 있었던 것이 이제는 그
러한 의미의 흔적만을 보존하고 있을 따름이다. 즉 신이 존재하지 않게
된 이 시대에는 오로지 메아리만이 남아 있을 뿐이다. 그런데 《유희의
대가》는 그러한 메아리로부터 자신의 유희를 엮어낸다.

《유희의 대가》가 엮어내는 유희의 규칙은 음악 작곡의 규칙과 유사
하다.

> 하나의 주제나 두 개의 주제 혹은 세Ɡ 의 주제가 설정되고 발전되어 다양한
> 변주로 나타났다가는, 협주곡의 악장이나 푸가(fugue)에 있어서의 주제와
> 비슷한 운명을 겪었다. 유희는 이를테면 천체상의 성좌로 시작할 수도 있었
> 으며 또는 바하(J. C. Bach)의 푸가의 주제로 시작할 수도 있었고 혹은 라이
> 프니츠나 우파니샤드에서 인용한 문장으로 시작할 수도 있었다.[7]

이처럼 다른 분야들에서 빌어 온 항목들을 조작함으로써 하나의 미적인
질서(aesthetic order)가 창조된다. 그리고 이러한 유희는 몇 가지 점에
서 철학과 비슷하다. 즉 철학과 마찬가지로 이러한 유희도 다른 분야들
을 전제하며, 특정한 질서에 맞추고자 하는 이미지들과 개념들을 그러
한 분야들로부터 빌어 온다는 점이다. 그러나 철학과는 달리 이러한 유
희의 경우에 있어서는 실재의 구조를 어떤 식으로 반영하고 있는 이해
가능한 연관들을 발견하려는 어떠한 시도도 이루어지지 않고 있다는 점
이다. 유희의 과정에서 창조되는 연관들이란 그처럼 객관적인 탐구를 통
해 발견되는 세계의 구조와는 전혀 일치하지 않는 것들이다. 오히려 유
희의 핵심은 바로 그 같은 일치를 회피한다는 점에 있다.

따라서 만약 누군가가 유희자에 의해 창조된 질서와 실제로 존재하는

7) H. Hesse, *Das Glasperlenspiel*, *Gesammelte Dichtungen* (Berlin and
 Frankfurt a. M., 1957), VI, 112.

우주와의 일치라는 의미에서의 진리를 이러한 유희에서 발견하려고 한 다면, 필연적으로 그는 실망할 수밖에 없을 것이다. 왜냐하면 그와 같은 진리란 이러한 유희에서는 발견될 수 없는 것이기 때문이다. 그렇다면 유희는 세계를 기술하려는 시도가 아니다.[8] 오히려 유희는 "완전한 것에 의 추구를 표현하기 위하여 선택된 상징의 한 형식이며, 숭고한 연금술 이고, 또한 모든 이미지와 다양성을 초월해 있는 유일한 정신인 신에의 접근"[9]이다. 이와 같은 직관은 그러나 비교적인 분석에 의해서는 얻어 질 수가 없는 것이다. 왜냐하면 비교적인 분석은 제 3 의 개념을 낳을 따름인데, 이러한 제 3 의 개념 역시 모든 개념에 있어서와 마찬가지로 신비를 결여하고 있기 때문이다. 그 같은 직관은 오히려 정신이 하나의 개념에서부터 다른 개념으로 나아갈 때 일어난다. 이처럼 하나의 개념 으로부터 다른 개념으로의 이행이 가능할 수 있으려면, 두 개념 사이에 는 우리가 포착할 수는 있으나 이해하지는 못하고 있는 어떤 관계가 존 재하고 있음에 틀림없다. 아마도 피상적인 유사성일망정 이 관계는 그 러나 분석에 의해서 설명될 수 있는 것은 아닐 것이다. 어떠한 설명도 존재하지 않는다면, 관계의 본질에 대해 숙고하지만 그러한 관계에 대 해 마땅한 설명을 할 수가 없는 정신은 유한하고 개념적인 것을 초월 해 있거나 혹은 그러한 것의 토대를 이루고 있는 실재에 대한 직관을 위해 자유롭게 된다. 이처럼 유희는 우리를 "사례나 실험 혹은 증명에 로가 아니라, 세계의 중심이나 신비 즉 세계의 내밀한 핵심에로, 다시 말해 원초적인 인식에로"[10] 인도한다. 여기서 우리는 다시 한번 우리가 청기사 그룹에 접근해 있음을 깨닫게 된다. 그래서 헤세는 클레가 매우 유사한 이상을 표현하려고 노력했던 사람이라고 보았던 것 같다.

유리알 유희는 신비하고 신적인 어떤 힘, 즉 개념적인 것의 다양성을 초월하고 있지만 또한 비록 부적합한 형태로일망정 그 속에서 표현되고 있는 어떤 힘에 대한 신념에 입각한 것이다. 그러한 신적인 힘은 정신

8) 같은 책, p. 222 참조.
9) 같은 책, p. 112.
10) 같은 책, p. 197.

이 스스로의 한계들을 인정하지 않을 수 없게 될 때 직관되는 것이다.
여기서 우리는 헤세가 어떤 특정한 시에 있어 모음들의 배열을 표현하
는 공식을 어떤 혹성의 운행을 표현하는 공식에 비유하고 있는 예를 하
나 취해 보도록 하자. 물론 이러한 헤세의 비유는 불합리한 것이다. 우
리는 모음의 배열을 표현하는 공식과 혹성의 운행을 표현하는 공식 사
이에 있을 수 있는 유사성이란 그것이 어떤 것이든간에 모두 우연적인
것일 수밖에 없다는 점을 상식을 통해 알 수 있다. 그러나 상식에 귀를
기울인다는 것은 곧 유희를 하기를 거부하는 것이다. 유희에 대해 열광
하는 자는 상식에의 집착을 중단시키기 위하여 바로 그러한 불합리성을
이용하는, 언뜻 보기에 불합리한 관계를 관조한다. 이처럼 합리적이거
나 합리적일 것이라고 기대되는 것에 대한 이해를 통해서 관계를 측정
하려는 태도를 버리게 되는 바로 이 순간에야말로, 인간은 성스러운 것
의 신비를 느낀다. 따라서 유희의 과정에서 창조된 구조는 어떠한 의미
에서도 실재의 이미지가 아니다. 그러나 표면을 떠남으로써 유희자는
개념화로 인해 분절 내지 단편화되었던 전체를 다시 한번 발견하려고
시도하는 것이다. 그러므로 정신은 스스로를 부정해야만 하는 위치에
놓이게 된다. 인간은 언뜻 보기에 불합리한 것처럼 여겨지는 관계를 포
착하고 양측을 매개하는 제 3 의 개념이 무엇인지를 계속해서 찾지만,
그러나 그는 그것을 발견할 수는 없다. 그리하여 자기 자신의 무능력에
대해 성찰하게 되며, 결국 자기 자신의 한계를 인정하게 된다. 그리고
이처럼 자기 자신의 한계를 인정하는 가운데, 그는 그러한 한계들을 벗
어나게 된다. 유희를 통한 이러한 시도의 불합리함을 강력하게 주장한다
는 점에서 상식은 절대적으로 옳다. 왜냐하면 유리알 유희는 무의미한
것이기 때문이다. 그러나 유리알 유희의 마술은 바로 그러한 유희가 우
리로 하여금 상식과 결별하게 해준다는 점에 있다. 그리고 이러한 유리
알 유희의 방법은 다음과 같은 물음을 던지는 선(zen)의 방법과 유사하
다. 선사는 다음과 같이 묻는다. "맞부딪치는 두 손이 소리를 낸다면,
어느 것이 한 손에 의해 나는 소리인가?" 이러한 물음 역시 불합리한
것이다. 그러나 바로 이와 같은 불합리함이 "존재냐 아니면 무냐"에로

의 여행의 출발점을 마련해 주는 것이다. 오늘날 이와 같은 수수께끼가 오히려 대중적으로 되고 있다는 사실은 무의미에서 의미를 찾으려는 사람들 쪽에서 볼 때 그들이 놓여진 상황에서는 아무런 의미도 발견할 수 없음을 암시하고 있는 것이라 할 수 있다.

③

유리알 유희에 대한 헤세의 서술은 그 자체가 오늘날엔 조금도 이상하지 않은 기획, 곧 예술에 있어서는 아마도 초현실주의에서 가장 분명하게 나타나고 있다고 할 수 있을 기획에 대한 흥미로운 분석이라고 할 수 있겠다. 그러나 이와 같은 언급이 모든 초현실주의가 다 이러한 방식으로 이해된다는 말은 아니다. 그 중의 어떤 것은 은폐되었던 것을 드러내기 위해서가 아니라 반항을 위해서 예상된 어떤 것을 단순히 부정하고 있는 것도 있다. 또 그 중 어떤 것은 끈적거림으로 화한 세계를 보여주거나, 우리의 꿈의 세계에 대해 언급하고도 있다. 또 어떤 작품들은 단순히 키취일 뿐이다. 그러나 초현실주의라 불리워지는 작품들 중 상당 부분은 실재적인 것에 대한 우리의 피상적인 이해를 깨뜨림으로써 우리를 좀더 직접적인 경험의 차원에로 내려오도록 하는 것을 그 목표로 하고 있다. 그리하여 에른스트는 우리가 제 3 의 매개적인 이미지를 제공함이 없이 전적으로 다른 두 개념을 서로 결합시킬 때 가장 강렬한 시적 효과가 생겨난다고 주장한다. 그리고 그는 외과 의사의 책상 위에 놓인 우산과 재봉틀을 병치시킨 로트레아몽(I. D. C. Lautréamont)에게서 그 예를 빌어온다.[11] 또한 달리(S. Dali)가 다음과 같은 말을 했을 때, 그는 에른스트보다는 덜 부드럽고 좀더 귀에 거슬리는 방식으로이긴 하지만 이와 똑같은 지적을 하고 있는 것이다. 즉 달리에 의하면, 만약 하나의 토마토 위를 질주하는 한 마리의 말을 상상할 수가 없다면 우리는 백치라는 것이다. 초현실주의자들은 자신들의 그림에서 이러

11) Hess, 앞의 책, p. 120.

한 이미지들을 우리에게 보여준다. 마그리트(R. Magritte)의 《피레네 성》
(*Le Chateau des Pyrenées*)이 그 좋은 예이다. 캐너데이가 지적하고 있
듯이, 마그리트는 "절대적으로 구체적인 불가능성, 즉 어떠한 이야기도
할 수 없다는 불가능성"의 화가이다. 《피레네 성》에서 마그리트가 우리
에게 보여주고 있는 것은 하나의 요새에 의해 높이 솟아오른 거대한 표
석이 마치 전설 속의 라푸타 섬마냥, 오히려 관례적으로 그려진 바다
위로 둥둥 떠다니는 모습이다.

> 마그리트는 우리를 어떤 파티에 데려간다. 그런데 그 파티에 참석한 손님들
> 은 단 한사람을 제외하고는 모두 정상적이다. 그 유일한 손님은 마치 손에
> 서 빠져 나간 풍선마냥 천장에 둥둥 떠 있다는 점을 제외하고는 다른 모든
> 점에서 완전히 자연스럽다. 그러나 그가 이처럼 천장에 둥둥 떠 있다는 것
> 을 다른 손님들은 당연한 것으로 받아들이는 것처럼 보인다. 다시 말해, 다
> 른 손님들은 마치 이상스러운 점이라곤 전혀 없는 것처럼 명백히 이러한 사
> 실을 받아들이고 있다. 여기서 우리가 그가 비정상적임을 지적한다는 것은
> 최선의 경우에는 무례한 일이고, 최악의 경우에는 위험한 일이다. 왜냐하면
> 우리는 왜 우리만이 이러한 상황을 이상하다고 보는지에 대해 의아스럽게
> 여기기 시작하기 때문이다. 그리하여 결말은 우리가 우리 자신의 눈에 대해
> 서가 아니라 사물은 떠다니지 않는다고 배운 우리의 경험에 대해서 회의하
> 기 시작하는 것이다. [12]

제들마이어(H. Sedlmayr)는 초현실주의를 혼돈의 체계화라고 정의하
고 있다. [13] 여기서 혼돈의 체계화란 초현실주의자가 혼돈을 하나의 체
계에 종속시키기를 원하며 또 그러한 체계에 질서를 부여하는 정신의
최고 권위를 주장하기를 원한다는 것이 아니다. 초현실주의자가 질서
를 창조해 내는 것은 단지 체계에 대한 관념 자체가 연상 속에서 의심
스러운 것이 되게끔 하려는 것일 뿐이다. 따라서 초현실주의는 파괴적
이다. 그러나 초현실주의는 우리의 시각의 자발성을 제한한다고 여겨지
는 연쇄적인 사슬에 대해서만 파괴적이다. 그렇다면 자발적인 시각은
무엇을 드러내 주는가? 이러한 물음에 대해 어느 누구도 어떻게 대답

12) J. Canaday, *Embattled Critic* (New York, 1962), pp. 107~108.
13) H. Sedlmayr, *Die Revolution der modernen Kunst* (Hamburg, 1956),
 p. 83.

해야 할지를 확신하지 못하고 있다. 마그리트는 우리에게 무엇인가를
보여주고 있는가? 아니면 마그리트는 그 자신의 자유와 창의성 외에는
그 어떠한 것도 드러내 주지 않은 채 그냥 놀고만 있는 것인가? 결국
근원에로의 회귀를 위한 예술은 재차 주관성의 예술과 구분하기 어렵게
된다.

이처럼 경계를 지나 분명히 무에 속해 있는 초현실주의를 예시해 주는
것으로서, 우리는 도스토예프스키(F. M. Dostoevsky)의 《지하 생활자의
수기》(*Notes from the Underground*)에서의 인용을 그 예로 들 수 있다.

> 나의 보잘 것 없는 의견으로는, 2×2=4 라는 것은 건방짐의 일면 이외에
> 아무 것도 아니다. 2×2=4 라는 것은 정장 차림을 한 채 두 손을 허리에
> 대고 팔꿈치를 펴 당신의 길을 가로막고는 당신을 멸시하는 웃기는 녀석이
> 다. 물론, 나는 2×2=4 라는 것이 대단히 훌륭한 것이라는 점을 인정한다.
> 그러나 만약 우리가 모든 것에 대해 그것의 가치를 인정한다면 그때에는
> 2×2=5 라는 것 또한 때로 아주 귀여운 것이 된다. 14)

여기서 2 × 2=5 라는 것은 바로 어떠한 한계도 허용하지 않는 자유의
궁극적인 은신처인 것이다.

그러나 재차 다음과 같은 물음이 제기된다. 즉 이러한 사실이 과연 내
가 암시했던 것만큼 "분명한" 것인가 하는 물음이 바로 그것이다. 왜냐
하면 도스토예프스키의 말은 수행자의 마음을 연마하기 위해 선사가 내
리는 공안(koan), 즉 존재의 비밀인 무를 드러내기 위해서 고안된 공안
과 유사한 것으로 보일 수도 있기 때문이다. 만약 위의 인용문이 다른
문맥에서 나타나게 된다면 특히 그럴 것이다. 따라서 나는 초현실주의
자의 주장과 선사의 공안은 전혀 다른 정서적 반응을 요구하는 것으로
여겨진다는 사실에도 불구하고 이 둘을 구분하는 것이 대단히 어렵다고
본다. 즉 초현실주의적인 발언은 존재란 아무런 목적도 갖고 있지 않다
는 것을 발견하게 된 데서 이루어진 발언이고, 선사의 공안은 공허함을
자신의 목적으로 갖는 사람이 하게 되는 진술임에도 불구하고 서로 유
사하게 보인다는 것이다. 그러나 아마도 내가 간과해 낼 수 없었던 좀

14) F. M. Dostoevsky, *The Best Short Stories of Dostoevsky*, trans. D.
Magarshack (New York, 1955), p. 139.

더 중요한 차이가 있을 것이다. 그렇지만 나는 다음과 같은 사실을 지적하는 데 만족하려고 한다. 즉 아이시스의 베일을 벗겨 버리고자 하는 예술과 개인의 자유 외에는 어떠한 것도 드러내기를 원하지 않는 예술이 서로 매우 유사한 것일 수 있다는 사실과, 또 두 예술은 다같이 인간이 마치도 광기 속에서만 자유나 혹은 존재의 근원에로의 회귀를 구할 수 있는 것마냥 그에 대단히 접근해 있다는 사실이다.

제 11 장
예술과 정신 분석학

①

혼란을 피하기 위해서 나는 본 11장이 결코 예술에 대해 정신 분석학
적인 해석을 하려는 시도로 읽혀져서는 안 된다는 사실을 강조하고 싶다.
이 책을 통해 예술을 이상적 인간상을 표현하고자 하는 시도로 보려는
이러한 연구의 목적상 여기에서는 예술에 대한 정신 분석학적인 해석은
제외되고 있다. 다시 말해 이 연구는 의식 작용이 생기고 없어지고 하는
경계, 즉 식역을 넘어 있는 창조성의 국면만을 다루고 있을 뿐이다. 따
라서 무의식에 의해 이루어지는 역할에 대한 고찰은 이 연구의 영역에
포함되지 않고 있다. 물론 무의식에 의한 역할이 대단히 중요하다는 것
을 부정하는 것은 아니다. 그러나 이 문맥에서 우리의 관심이 되고 있
는 것은 오히려 예술가가 근원에로의 회귀라는 기획에 내용을 부여하려
고 하는 시도에서 정신 분석학을 자기 편의대로 이용하고 있다는 점이
다. 예를 들어 현대의 미술 작품이 아주 명백히 프로이트적이거나 융적

인 해석을 요구하는 것으로 보이는 상징들을 이용하는 경우, 바로 이
명백함 때문에 우리는 경계하는 입장에 있지 않으면 안 된다. 왜냐하면
그러한 경우 우리 앞에 놓여 있는 작품은 아마도 십중팔구 무의식이 자
발적으로 표출된 산물이라기보다는 오히려 예술가가 그와 같은 것이기
를 원하는 것일 뿐이기 때문이다. 그런 만큼 작품은 이미 알고 있는 상
징들을 예술가가 선택한 기획에 입각해서 볼 때 오히려 더 잘 설명될 수
가 있다. 그리고 이와 같은 관찰은 비단 후기 프로이트적인 작품에만
해당되는 것은 아니다. 다른 곳에서 빌어 온 상징들을 자기 위주로 이
용하는 일은 적어도 플라톤의 신화만큼 오래된 것이다.

피카소의《게르니카》에 대한 리드의 논의는 — 비록 리드 자신은 피카
소의 상징주의가 갖는 자발성에 대해 주장하려고 했을지라도 — 이러한
해석의 가능성을 시사해 준다. 피카소를 인용하면서 리드는《게르니카》
에서 이 예술가는 "스페인을 고통과 죽음의 바다 속으로 처넣은 군사
계급에 대한 증오를 선명하게 표현하기를"[1] 원했다고 지적하고 있다. 적
어도 부분적으로는 이러한 의도가 특정한 상징들을 선택한 피카소에 의
해 성취되고 있는 것이 사실이다.

> 《게르니카》가 상징적 의미에 있어 아주 풍부한 그림인 까닭에 어떤 사람은
> 피카소가 한때 융과 케레니(K. Kerényi)에 대해 연구했었다고 믿을 정도이
> 다. 현인의 모습과 더불어 … 우리는 미노터(Minotaur), 즉 몸은 사람이고
> 머리는 소인 괴물을 보게 되는데, 그것은 미궁과 같은 무의식이 지니는 어두
> 운 힘을 표현하는 것이다. 또 우리는 억압된 리비도(libido)를 등에 짊어지
> 고 있는 희생마를 보게 된다. 그리고 우리는 또한 그것들을 바라보고 있는
> 성스러운 아이를 볼 수 있는데, 그 아이는 문화의 운반자이며 빛의 전달자
> 이다. 아무런 두려움도 없이 어둠의 세력을 바라보고 있는 이 어린 영웅은
> 좀더 고차적인 의식의 운반자이다.[2]

그러나 이러한 상징주의의 출현이 과연 우리로 하여금 이 작품이 일찌
기 미케네 예술과 크레타 예술에서 표현되었던 것과 같은 종교적 예식의
"무의식적인 원천과 상징적 의미를 가장 완벽하게 드러낸 작품"이라고

1) H. Read, "The Dynamics of Art", in *Aesthetics Today*, ed. M. Philipson (Cleveland, 1961), p. 338.
2) 같은 책, p. 339.

말할 수 있게 해주는가?[3] 과연 그렇듯, 많은 현대 미술의 원시주의가 근원, 즉 한때 자유로이 솟아나오다가 문화의 지나친 범람으로 인해 막혀 버린 원천에로의 회귀로 이해되어지는 것들인가? 아니면, 재차 그러한 원시주의는 단순히 그와 같은 회귀에 대한 꿈, 즉 우리의 자아 의식 때문에 결코 성취될 수 없게 된 꿈에 불과한 것인가?

《게르니카》의 경우에 있어 리드 자신도 여러 가지 의문을 느꼈던 것 같다. 그것은 다음과 같은 리드의 진술에서 잘 드러나 있다. "이러한 상징들을 이용하는 데 있어서 피카소가 정통파라는 것은 틀림없는 사실이다. 그런데 문제는 그가 상징주의의 역사에 대해 배웠기 때문에 그런 것인지, 아니면 그가 그러한 상징들로 하여금 자신의 무의식으로부터 자유로이 나타나도록 했기 때문에 그런 것인지 하는 점이다.[4] 이에 대해 리드는 다음과 같은 점을 지적하고 있다. "피카소는 나이브한 예술가가 아니다. 그는 끊임없이 독서를 한 교양인이다. 따라서 그가 사용하는 전통적인 상징들은 세심한 의도를 가지고 사용된 것이라고 능히 생각해 볼 수 있는 일이다. 그 상징들은 무의식에 의해서가 아니라 의식 표면의 정서에 의해 활성화된 것이다."[5] 그런데 이와 같은 진술 속에는 상징주의를 의식적으로 이용하는 예술가는 적어도 그러한 점에서 피상적이라는 비난이 암암리에 함축되어 있다. 그러나 《게르니카》에 있어서는 이러한 비난으로부터 벗어나게끔 해주는 다른 어떤 것들이 발견된다고 리드는 믿고 있다. 설사 리드의 이러한 생각을 받아들인다 하더라도 우리는 다음과 같은 물음을 제기해야만 한다. 즉 도대체 어떤 의미에서 상징들에 대한 의식적인 이용이 피상적이라는 것인가? 상징의 의식적 이용이 피상적이라는 비난이 의미를 지닐 수 있는 것은 리드와 더불어 우리도 무의식의 기여가 중요하다고 전제하는 경우에 한해서이다. 리드는 "예술적 창조란 효과적인 상징주의와 똑같은 정도로 그리고 똑같은 방식으로 자발성을 포함하는 것이다. 다시 말해 예술적으로 유효한 상징

3) 같은 책, p. 337~338.
4) 같은 책, p. 341.
5) 같은 책, 같은 곳.

들은 리비도를 통해 완전히 활성화된 것으로서 무의식의 깊은 심연으로
부터 떠오른 것들이다"6)라고 주장한다. 또 리드는 "예술가는 단순히 비
개인적인 힘의 채널 내지 매개에 불과하다"7)고 말한다. 즉 그에 따르
면, 창조성의 본질은 **자발성**에서 찾아져야만 한다. 그가 여기서 언급하
고 있는 바의 자발성은 **자유**와 구별된다는 점이 중요하다. 자유는 정신
의 자유인데 반해, 자발성은 무의식과 결부되고 있는 것이다. 즉 예술
가의 자유를 강조한다는 것은 어떤 특정한 목적에 의해 지배되는 하나
의 기획이라는 관점에서 예술 작품을 보는 것이다. 반면에, 자발성을
강조한다는 것은 예술 작품을 무의식적 과정의 자동적인 산물로 보는
것이다. 이때 자발성은 개인적인 것이라고 말해질 수 없다. 즉 자발성
은 인간을 통해서 실현되긴 하지만 인간에 의해 통제되지는 않는 어떤
직접적인 힘이다. 다시 말해, 자발성은 인간의 소유가 아니라 자연 혹
은 신에 의해 인간에게 주어진 증여이다.

　리드가 제시하고 있는 이론에서 우리는 존경할 만한 선조인 플라톤을
상기할 수 있다. 플라톤은 대화편 《이온》에서 다음과 같이 쓰고 있다.

> 모든 훌륭한 시인들은 … 합리적인 과정(art)에 의해서가 아니라, 그들이 영
> 감을 받고 무엇인가에 홀리기 때문에 아름다운 시를 쓴다. 그리고 마치 코
> 리반트(Corybant) 주연가들이 광란의 난무를 출 때 올바른 정신 상태가 아
> 니듯이, 서정 시인들이 아름다운 시를 지을 때 그들은 올바른 정신 상태가
> 아니다. 즉 음악과 운율의 힘의 지배하에 있을 경우 그들은 영감을 받고 무
> 엇인가에 홀린다. 다시 말해 마치 강물에서 젖과 꿀을 길어오르는 바커스
> (Bacchus)의 시녀마냥 그들은 디오니시오스(Dionysios)의 영향하에 있는 것
> 이지 올바른 정신 상태에 있는 것은 아니다. … 따라서 신은 시인의 정신을
> 빼앗아 가며, 점장이나 성스러운 예언자를 부리듯이 시인들을 자신의 대행자
> 로 부리는 것이다. 그리하여 시인들의 말을 듣는 우리는, 이러한 귀중한 말
> 들을 무의식의 상태에서 내뱉는 시인들 스스로가 말하고 있는 것이 아니라
> 바로 신 자신이 말하고 있다는 것을 깨닫게 된다. …8)

칸트의 천재론이나 낭만주의에 있어서의 영감이라는 개념, 그리고 예술

6) 같은 책, 같은 곳.
7) 같은 책, p. 334.
8) Platon, *Ion*, 533, 534; Jowett translation.

가를 나무에 비유하는 클레의 은유 등은 모두 창조적 행위에 대해 비슷한 관점들을 표현하고 있는 것들이다. 그들에 의하면, 예술가는 디오니시오스의 충실한 하인이다. 그러므로 그가 신에 봉사하기 위해서라면 그는 자신의 개성을 신과 신이 점지한 자들 사이에 끼어들게 해서는 결코 안 된다. 리드는 예술이 비개인적인 것이라고 수없이 강조한다. 이러한 점에서, 예술은 최소한 순간적으로나마 우리에게 개별성으로부터의 휴식을 가능하게 해준다는 쇼펜하우어의 관점을 상기하게 된다.

그러나 "예술은 비개인적인 것"이라는 리드의 선언은 평가하기 힘든 것이다. 다시 말해, 그와 같은 리드의 논의가 예술이 실제로 어떠한 것인가를 기술해 주고 있는 것인지, 아니면 우리에게 하나의 규정을 부여해 주는 것인지를 명확히 알 수가 없다. "예술"의 의미의 일부는 그것이 유의미하다는 것이다. 그러나 의미란 중립적인 관찰자는 그 자체로서 드러나지 않는다. 즉 인간이 의미를 발견하게 되는 것은 그가 하나의 기획에 참여하는 경우에 한해서뿐이다. 따라서 예술이 무엇인가에 대해 객관적으로 기술한다는 것은 전혀 불가능한 일이다. 다시 말해, 예술에 대한 어떠한 기술도 사실은 규정적인 요소를 포함하고 있다는 것이다. 그리고 이러한 지적은 예술에 대한 리드의 분석에도 명백히 해당된다고 하겠다. 리드의 분석은 그 자체가 근원에로 회귀하고자 하는 시도의 일부라고 할 수 있다. 미술에 있어서의 현대적 동향이 대변하고 있는 "'모든 가치에 대한 완벽한 가치 전환'에 기여했던 모든 그룹 중에서 그 철학적 근거를 가장 명백하게 보여주었던 그룹은 1912년에 뮌헨에 함께 왔던 네 명의 화가였던 것으로 보인다"9)라고 썼을 때, 리드는 우리에게 객관적인 평가를 제공해 주고 있기보다는 그 자신의 개인적인 기획을 보여주고 있는 것이었다. 즉 그가 이러한 말을 했을 때 그는 청기사의 정신하에서 기술하고 있는 것이다. 다시 말해, 리드 역시 그의 예술 철학과 분리될 수 없는 새로운 이상적 인간상을 창조하는 작업을 하고 있다는 것이다. 그러나 예를 들어 마르크 같은 사람이 쇼펜하우어와

9) H. Read, *The Philosopy of Modern Art* (New York, 1957), p. 191.

니체를 이용한데 반해, 리드는 프로이트나 융 내지는 케레니와 같은 사람들에 의해 마련되었던 좀더 풍부한 자료를 활용하고 있다는 점이다. 그렇다고 하더라도 양측의 기획은 대단히 유사한 것이 되고 있다.

2

프로이트에게 공정하려면 우선 다음과 같은 사실이 지적되어야만 할 것이다. 즉 비개인적이며 무의식적인 것의 그 같은 이상화가 프로이트의 의도였다고 보기는 어렵다는 점이다. 만약 그의 인간학에서 프로이트가 쇼펜하우어에 의해 주어졌던 일반적인 윤곽을 따랐다고 한다면 그는 오히려 정신이라는 이상을 강력히 추종했을 것이다. 다시 말해, 프로이트는 좀더 열광적으로 그를 추종했던 몇몇 사람들이 생각했던 것처럼 무의식을 위한 사제가 결코 아니었다는 말이다. 오히려 무의식에 대한 프로이트의 관심은 의식을 위한 것이었다고 할 수 있다. 따라서 프로이트는 무의식과 더불어 살기 위한 인간의 투쟁을 바다와 더불어 살기 위한 네덜란드인의 투쟁에 비유하고 있다. 그에 의하면 네덜란드인들은 가능한 곳이면 어디서나 바다로부터 새로운 땅을 얻기 위하여 투쟁하며, 동시에 개간된 땅을 제방으로 보존하려고 애쓴다는 것이다. 《제 1 차 초현실주의 선언》(*First Manifesto Surrealism*)에서 인간은 논리적 법칙으로부터 스스로를 해방시켜야 한다고 주장하면서 프로이트에게 호소하고 있는 브르통(A. Breton)과 같은 초현실주의자에 의한 정신 분석학의 이용은 오히려 모든 제방이 무너지고 땅이 다시 바다에 잠기기를 요구하는 이상을 위한 것이 되고 있다. 정신 분석학에 대한 그러한 이용은 근본적으로 비프로이트적이라고 할 수 있는 데도 불구하고 그것이 프로이트와 그의 추종자들이 제시했던 인간 개념과 자연스럽게 결합되고 있음을 발견할 수 있음 또한 여전한 사실이다.

리드의 예술 철학은 무의식적인 것을 이상화한 좋은 사례임과 동시에 무의식이 함축하고 있는 플라톤적인 인간 개념을 거부하고 있는 좋은

사례이기도 하다. 플라톤과 헤겔(G. W. F. Hegel)에 대해 언급하면서 리
드는 다음과 같이 쓰고 있다.

> 예술의 감각적 현상이 ─전적으로 비합리적인 상상적 능력의 토대 ─ 그러한
> 반성적인 문화와 모순된다고 생각한 점에서 그들 두 사람은 옳았다. 그러
> 나 지금 우리가 가장 강한 확신을 가지고 주장하는 것은 그러한 반성적 문
> 화의 불가피성 내지 바람직함에 대한 전적인 불신이라는 점이다. 현대 심리
> 학과 마찬가지로 역사가 증명해 주는 모든 것은 우리로 하여금 아무런 망설
> 임도 없이 관념론이라는 바보의 천국을 거부하게끔 해주고 있다.10)

새디즘과 매저키즘은 바로 정신에의 일방적인 구속에 대해 인간이 치뤄
야만 하는 대가라고 할 수 있다. 리드는 이러한 바보의 천국에 대립시
켜 자신이 생각하는 황금 시대에 대해 언급한다. 그에 의하면, "절대
적인 평화주의자라고 할 수 있는 유일한 종족 ─ 만약 그러한 종족이 여
전히 존재한다면 ─ 은 아마도 쾌락주의의 황금 시대에 살고 있는 자들
일 것이다. 그리고 그러한 쾌락주의의 황금 시대로는 몇백 년 동안 향
유되었던 크레타 문명을 들 수 있을 것이다."11) 예술, 적어도 정신에
의해 강요된 제도를 따르지 않는 예술, 다시 말해 고전적이라기보다 낭
만적인 예술은 인간에게 다소의 자발성과 규칙과 통제로부터의 자유, 곧
그러한 황금 시대의 특징이 되는 것을 회복시켜 준다. 리드 역시 여기
서 순수성(innocence)을 꿈꾸고 있다. 그러나 그의 꿈이 프로이트와 융으
로부터 빌어 온 어휘들로 표현되고 있다는 사실 때문에 우리가 리드의
꿈을 초연한 서술인 양 오해해서는 안 될 것이다.

순수성과 자발성에 대한 리드의 요구는 너무나 자기 의식적인 것이기
때문에 설득력을 지니지 못한다. 리드는 자발적으로 발견하기보다는 오
히려 의식적으로 빌어 오거나 의도적으로 구성한 상징주의란 낡고 진부
한 경향을 지닌다고 주장하면서도, 《게르니카》의 상징주의를 대하게 되
자 그것이 어떠한 것인지에 관해 최종적인 결론에 도달할 수 없게 되고
만 것이다. 심지어 그는 그러한 문제는 "예술가에게 직접 호소함으로써

10) 같은 책, p. 119.
11) 같은 책, 같은 곳.

해결될"12) 수 있을 뿐이라고까지 말하고 있다. 그러나 그러한 호소가 무엇을 변화시키겠는가? 작품은 이미 이루어져 있는 것이다. 결국 리드가 직면하게 된 난점은 예술에 대한 그의 접근은 그의 이론이 요구하는 것보다 덜 자발적이라는 것이다. 다시 말해 예술 작품에 대한 리드의 평가는 그가 채택한 기획에 의해 여과된 것으로서, 그러한 기획으로 말미암아 그는 문제의 그 작품에 대해 폭력을 가하는 방식으로 예술을 보게 되었던 것이다. 그렇다고 해서 내가 예술에 대한 그와 같은 접근을 비판하고자 하는 것은 아니다. 다만 나는 진정한 자발성과 회귀라는 기획에 근거하고 있는 자발성에 대한 꿈은 구분될 필요가 있음을 지적하고자 하는 것이다. 프로이트는 우리가 양자를 이해하는 데 있어 도움이 될지도 모른다. 프로이트가 실제로 그렇건 아니건간에, 그가 자발성에 대한 꿈에 관해 무궁무진한 자료를 제공해 주고 있는 것만은 확실한 일이기 때문이다.

프로이트를 이런 방식으로 이용하는 데 대한 논리적 근거는 아마도 프로이트의 인간관과 쇼펜하우어의 인간관을 비교해 볼 때 좀더 쉽게 찾아질 수 있을 것이다. 쇼펜하우어와 마찬가지로 프로이트도 아래로부터의 심리학(psychology from below)을 우리에게 제공하고 있다. 그의 이드(id) 개념은 욕망으로서의 인간이라는 쇼펜하우어의 개념과 대단히 밀접한 것으로 보인다. 프로이트는 이드 개념을 다음과 같은 것으로 기술하고 있다.

> 그것은 하나의 혼돈, 다시 말해 자극이 들끓고 있는 소용돌이이다. 우리는 그것을 궁극에는 신체적인 영향을 초래하며, 자신 내에서 심리적인 표현을 찾고 있으며, 본능적인 욕구들을 자신 속에 수용하고 있는 것으로 묘사한다. 그러나 우리는 무엇이 이드의 토대를 이루는지에 대해서는 말할 수 없다. 이드는 본능으로부터 그것에 이르게 된 에너지로 채워져 있다. 그러나 이드는 어떠한 유기적인 조직도 갖고 있지 않으며, 어떠한 집단 의지도 창출해 내지 않는다. 그것은 다만 쾌락의 원칙을 준수하는 본능적인 욕구들의 만족을 성취하고자 하는 투쟁을 창출해 낼 따름이다.13)

12) Read, "The Dynamamics of Art", p. 341.

이러한 프로이트의 관점이 쇼펜하우어의 관점과 유사하다는 것은 분명하다. 물론, 인간의 본능적인 욕구들을 육체에서 발견하고자 노력하게 된 프로이트가 좀더 강하게 과학적인 정신에 구속되어 있다는 점은 있다. 따라서 욕망은 그 자체 인간의 육체적인 구조로부터 비롯된다는 암시가 그에게는 있다. 그러나 심리학에 생물학적인 기초를 부여하려는 이러한 시도는 단순한 암시 이상의 것이 아니다. 따라서 이론 자체가 관심의 대상인 한, 리비도에 대한 프로이트의 기본 이념은 욕망에 대한 쇼펜하우어의 이해와 대단히 밀접해 있는 것이다.

쇼펜하우어는 충족 이유율(principle of sufficient reason)과 충족 이유율에 기초한 모든 논리적 장치는 단지 대상에 대한 주관의 태도만을 지배할 뿐이라고 주장했다. 그러나 인간은 그가 정신 내지는 의식인 한에서만 대상과 맞서 있는 주관이라고 쇼펜하우어는 지적했다. 이러한 쇼펜하우어의 지적은 결국 충족 이유율은 인간 존재의 하부 영역을 지배하지 못한다는 결론을 낳게 된다. 이와 유사하게 프로이트도 다음과 같이 지적하고 있다. 그에 의하면, "사고의 논리적인 법칙들은 이드의 영역에서는 적용되지 않으며, 이 같은 사실은 무엇보다도 모순율에 있어 그러하다."[14) 프로이트의 이 인용절은 예술가란 비합리적인 것을 다룬다는 주장에 대해 과학적인 근거와 정당성을 부여해 주는 것으로 여겨지는 인용절 중의 하나이다.

자아의 두번째 구성 요소는 에고(ego)이다.

에고는 외적 세계의 근접과 그러한 세계의 영향에 의해 변양된 이드의 부분으로서, 자극의 수용에 적합하며, 자극에 대한 방어적 방패로서 수많은 미세한 생명체들을 둘러싸고 있는 표피층에 비교될 수 있는 것이다. … 그러나 이드와 에고가 아주 특이하게 구분되고 있는 것은 그 내용물들을 종합하려는 경향, 즉 이드에 있어서는 전적으로 결여되어 있는 심적 과정을 결합하고 통합하려는 경향을 갖고 있다는 점이다. … 이러한 에고만이 그것이 최

13) S. Freud, "New Introductory Lectures on Psychoanalysis", in *Standard Edition of the Complete Psychological Works of Sigmund Freud*, trans. J. Strachey in collaboration with A. Freud, assisted by A. Strachey and A. Tyson (London, 1953~1966), XXII (1964), 73.
14) 같은 책, 같은 곳.

상의 성취를 요구한 고도의 유기체를 낳을 수 있다.[15)]

다시 한번 프로이트와 쇼펜하우어 사이의 유사성이 현저하게 드러나게 된다. 쇼펜하우어에 있어서도 역시 의식이란 고도로 복잡한 인간 유기체가 자신을 둘러싸고 있는 환경 속에서 살아남기 위하여 필요로 하는 욕망 혹은 의지의 변양에 불과한 것이다. 그리고 칸트를 좇아 쇼펜하우어도 의식을 종합과 질서의 능력, 즉 충족 이유율의 근거로 보았던 것이다.

세번째 구성 요소인 초자아(super-ego)는 다음과 같이 기술되고 있다. 그것은 "우리에게 있어 모든 도덕적인 제약의 대변자이며, 완전성의 추구에 대한 옹호자이다. 간단히 말하자면, 초자아는 인간의 삶의 고차적인 측면으로서 기술되고 있는 것에 관해 심리학적으로 파악할 수 있었던 바로 그러한 것이다."[16)] 이드와 에고는 초자아를 전제하지 않는데 반해, 초자아는 이드와 에고를 전제하는 것으로서 세 부분 중 가장 파생적인 것이다. 여기서 비로소 도덕성이 그 모습을 나타내는 것이다. 이러한 점에서 쇼펜하우어와 마찬가지로 프로이트도 역시 그의 인간관 때문에 선천적인 도덕성을 강조하는 칸트의 입장을 거부할 수밖에 없었던 것이다. 따라서 도덕성이란 외적인 제약들에 대한 내면화의 소산으로서, 이것이야말로 니체를 상기시켜 주는 공식인 것이다.

리드는 이러한 프로이트의 인간관이 낭만주의 미학을 좀더 건전한 토대 위에 정초하는 데 이용될 수 있을 것이라고 생각했다. 한 예로, 그에게 있어서 초현실주의는 과학적 토대에 입각한 낭만주의적 원리의 재확인으로 간주되고 있다. 그렇다고 과학이 우리에게 낭만주의적인 원리를 제공할 수 있는 것은 아니다. 낭만주의적인 원리는 오로지 질서와 통제라는 답답한 구속으로부터 벗어나고자 하는 기획의 맥락 내에서만 생겨 날 수 있는 것이다. 다시 말해 낭만주의적인 원리를 옹호할 수 있기 위해서는 특정한 인간상, 즉 인간의 자발성을 유발하는 특정한 이상에

15) 같은 책, pp. 75~76.
16) 같은 책, p. 67. H. Read, "Art and the Unconscious", in *A Modern Book of Esthetics*, ed. M. Rader (New York, 1952), pp. 148~150 참조.

호소해야만 한다는 것이다. 그러나 과학은 그러한 이상을 제공해 줄 수
없다. 과학은 단지 인간이 실제로 어떠한 존재인가를 말해 줄 수 있을
뿐이지, 인간이 어떠한 존재이어야 하는가에 대해서는 말해 줄 수는 없
다. 따라서 특정한 기획에의 참여는 결국 사실에 대한 호소에 의해서는
정당화될 수가 없는 것이다. 사실에 대한 호소 그 자체도 실제로는 그
러한 특정한 기획에 의해 지배되고 있는 것이다. 그러므로 회귀라는 낭
만주의적 기획이 주어졌기에, 프로이트는 이 같은 기획을 설명해 주는
데 이용될 수 있는 정보를 우리에게 제공해 주고 있는 것이다. 물론 프
로이트의 분석에서 그러한 낭만주의적 기획을 뒷받침해 주는 국면들을
강조함으로써, 인간의 상황에 대한 기술로 제시된 것이 이상적 인간상의
제시로 변모될 수는 있을 것이다. 그렇게 될 때 비로소 이드의 과정에
는 논리적인 법칙들이 적용되지 않는다는 프로이트의 주장이 예술을 논
리로부터 해방시켜 놓는 초대장 구실을 하게 되는 것이다. 오직 이 같
은 이상화만이 전통적인 인간 개념을 뒤엎어 냉정한 연구가를 낭만주의
의 예언자로 탈바꿈시켜 놓을 수 있는 것이다.

3

프로이트의 인간상에 대한 이 같은 이상화의 입장에서 리드는 예술
작품에 대해 다음과 같이 기술하고 있다.

> 예술 작품은 이드로부터 그것의 에너지인 비합리성과 신비적인 힘을 얻는
> 다. 그래서 이드는 우리가 일반적으로 영감이라고 부르는 것의 원천으로 간
> 주될 수도 있다. 또한 예술 작품은 자아에 의해 형식적 종합과 통일을 얻게
> 된다. 그리고 마지막으로 예술 작품은 초자아의 특수한 창조물인 이데올로
> 기나 정신적인 열망에 동화된다. [17]

리드에 있어서 초자아는 포기해도 무방한 요소로 간주된다. 때로 그것
은 하나의 장애물이 된다. 너무 지나치게 이데올로기적인 메시지를 전

17) Read, "Art and the Unconscious", p. 151.

달하는 작품들은 이드에 뿌리박고 있는 자신의 근거를 상실하여 훨씬 피상적인 호소를 할 경향이 있기 때문이다. 반면에 에고는 작품을 조직화하고 이해 가능한 것으로 만드는 데 필수적인 것이다. 따라서 리드에 있어서조차 예술가를 단순한 매개자로 보는 것은 정확하지 않다. 왜냐하면 예술가는, 비록 그의 능력이 영감에 의해 주어진 것을 체계적으로 질서지운다는 겸손한 능력에 불과할 것이라고 할지라도 어떤 능력을 갖고 있는 존재이기 때문이다. 그러므로 예술가가 나무의 줄기에 해당된다는 클레의 비유보다는 "무의식이라는 일차적인 질료를 '신기한 돌', 즉 예술이라는 결정체의 행태로 변형시키는 연금술사"[18]라는 리드의 예술가상이 훨씬 적합한 것이라고 할 수 있다. 연금술은 마술적인 변형 작업이다. 그리고 예술가는 자신의 무의식이 그에게 가져다 준 것들을 교묘히 조작하는 마술사이다. "합리적인 논의의 한계를 넘어서 있는 것, 즉 본체적인 것에 구체적인 현존을 부여하기 위하여 형태들을 창조해 내는 것과 같은 방식으로 조작하는 마술사이다. 다시 말해, 그러한 조작은 주관적 경험의 역동성을 구체적인 대상 가운데 머물도록 하는 것이다. 그러나 그러한 조작은 어떤 특정한 상상적 유희, 즉 어떤 심적인 유희 (eine psychische Spielerei)에 의하여서만 가능한 것이기도 하다."[19] 그런 만큼 이러한 예술 개념은 어떤 점에서 유리알 유희와 거의 구분되지 않을 정도이다.[20]

리드에 있어서 예술 작품이란 한마디로 의식적인 오성이 무의식의 삶 위에 덮어 씌워 놓았던 껍질이 찢겨져 버리는 지점이다. 따라서 예술 작품은 인간으로 하여금 자기 존재의 핵심을 들여다 볼 수 있게끔 해준다. 리드는 예술 작품을 다음과 같은 것에 비유하고 있다.

예술 작품은 마치 지질학에 있어서의 "단층"과 같은 것이다. 즉 마음의 한 부분에서 지층들이 각기 불연속적인 것이 되어 예외적인 단계에서 서로 마주치게 된 결과 생겨난 단층이 바로 예술 작품인 것이다. 말하자면, 예술

18) Read, "The Dynamics of Art", p. 346.
19) 같은 책, 같은 곳.
20) H. Hesse's letter to C. G. Jung, *Betrachtungen und Briefe, Gesammelte Schriften* (Berlin and Frankurt a. M., 1957), Ⅶ, 577.

작품은 자아의 감각적 인지가 이드와 직접적으로 교류하게 되고, 그 같은 "들끓는 소용돌이"로부터 순간적으로 어떤 원형적인 형태들, 다시 말해 예술 작품의 기초를 구성하는 말이나 이미지 또는 음들에 대한 어떤 본능적인 연합들을 얻게 된다. 이와 같은 가설은 영감으로 알려져 있으며, 모든 시대를 통해 우리가 천재적인 예술가로 인정한 소수의 개인들만이 지니는 희귀한 소유가 되어 왔던 바의 접근, 곧 시적 직관을 설명하는 데 필수적인 것이 되고 있다. 21)

리드와 아이시스의 베일을 들어 올려 유한한 것의 성채를 무너뜨리고 무한한 것을 드러내기 위하여 아이러니를 이용하고자 했던 예술가들 사이에 비슷한 점이 있다 함은 잘못된 것이 아니다. 그러나 이제 리드의 경우에 있어서는 무한한 것이 무의식과 동일시되고 있다. 이제 무한한 것은 이전 작가들의 형이상학적 상상에 비교되는 바, 리드가 과학적인 기초라고 믿는 것을 받아들이고 있는 것이다.

그와 같은 예술의 호소력은 무의식에 회귀함으로써 인간의 본질을 회복하고자 하는 기획의 입장에서 비로소 이해될 수가 있는 것이다. 그 밖의 기획과 마찬가지로 이 기획도 인간이 결핍된 존재라는 사실을 전제한다. 즉 플라톤-기독교적 전통에 있어서와 마찬가지로 프로이트도 역시 인간을 자신으로부터 소외된 존재로 본다. 프로이트에 있어서 인간의 이러한 소외는 한편으로는 이드에 의해 그에게 요구되는 것과, 다른 한편으로는 그의 사회적 현존에 의해 요구되는 것 사이의 불일치에 근거하고 있다. 리드에 의하면 낭만주의는 전자의 요구를 따르며, 고전주의는 후자의 요구를 따른다. 그래서 리드는 "삶의 원리나 창조의 원리 내지는 해방의 원리가 있다. 그와 같은 것이 낭만주의의 정신이다. 반면에, 질서의 원리와 통제의 원리 혹은 억압의 원리가 있다. 그리고 그와 같은 것은 고전주의의 정신이다"22)라고 주장했던 것이다. 이와 같은 공식에 대해 마르크스주의자가 덧붙이고 있는 의미를 무시하기는 어렵다. 즉 사회의 기성 체제는 인간을 그 자신으로부터 소외시켜 놓고 있

21) H. Read, "Desire and the Unconscious", in *A Modern Book of Esthetics*, p. 154.
22) Read, *The Philosophy of Modern Art*, p. 114.

다는 점 때문에 비난을 받는다. 그리하여 그 기존 체제에 대한 초현실
주의의 과감한 도전은 억압적인 사회로부터 인간을 해방시키기 위한 돌
파구가 된다.

그러나 프로이트가 옳다면, 사회 구조상의 변화가 있다고 해서 인간
의 잃어 버린 건강이 치유될 수 있는 것은 아니다. 따라서 크레타 문명의
순수한 쾌락주의에 대한 리드의 꿈은 전설 같은 이야기에 지나지 않는
다. 왜냐하면 병은 인간 조건의 일부분이기 때문이다. 이러한 점에서 프
로이트는 비록 그의 해석은 다르다고 할지라도 니체와 키에르케고르
의 관점과 일치하고 있다.

프로이트의 인간관은 실제로 잃어 버린 건강을 되찾고자 하는 기획의
관점에서 예술의 발생을 설명할 수 있게 해주고 있다.

> 예술가란 근본적으로, 실재가 처음에 요구하는 본능적인 만족의 포기에 굴
> 복할 수 없어서 실재를 외면하는 자이다. 또한 예술가는 자신의 뜨거운 성
> 적 욕구들로 하여금 환상의 삶 속에서 부족함없는 유희를 즐길 수 있게끔
> 허용하고 있는 자이다. 그러나 예술가는 자신의 특수한 재능을 활용함으로
> 써 이러한 환상의 세계로부터 실재에로 되돌아가는 길을 발견하게 된다. 즉
> 예술가에게만 있는 특수한 재능을 통해 그는 자신의 환상을 새로운 진리로
> 주조해 낸다. 이러한 진리를 사람들은 실재에 대한 값진 반영으로 평가하고
> 있는 것이다. [23)]

다시 한번 우리는 예술을 유희에 비유하는 견해를 대하게 된다. 즉 개별
적인 것에 대한 불만이 대리 만족을 야기시킨다는 견해를 대하게 된다.
이 경우, 향수되는 것은 자신의 욕구가 충족되었다는 환상이다. 바로 이
러한 점에서 프로이트의 예술 개념은 또 다른 키취의 이론이 될 위험이
있다. 즉 미적인 쾌가 자기 향수로서 기술되고 있다는 점이다. 그렇게
될 때 예술가는 환상에 탐닉하게 된다. 그렇게 하기 위해서 예술가는
실재를 괄호로 묶어야 한다. 그리하여 예술가는 그 자신이 창조해 낸
세계에서 만족을 찾게 되며, 실재를 드러내는 대신에 실재의 드러냄을
꿈꾸게 된다. 그리고 그러한 꿈 속에서 예술가는 자신이 곤경에 처해

23) Freud, "Formulations on the Two Principles in Mental Functioning",
 앞의 책, XII (1958), 224.

있다는 사실을 잊어 버리게 된다.

<div align="center">4</div>

예술가가 자신의 무의식에 속하는 것에 구체적인 표현을 부여한다고
해서 그가 자기 자신에게만 중요한 어떤 것을 전달하는 것은 아니다.
오히려 그와는 반대로 이드의 성질을 고려해 볼 때 인간들은 거의 유사
하다. 다만 이드에 근거하여 인간이 특정한 환경에서 발전시킨 상부 구
조(superstucture)만이 인간 개개인의 개성을 드러나게 할 뿐이다. 따라
서 만약 예술이 이드에 근거한 것이라면 예술가의 역사적 내지 개인
적 양식이란 본질적인 것이라기보다는 우연적인 것이라고 할 수 있을
것이다. 다시 말해, 예술에 있어서 진정으로 문제가 되는 것은 그와 같은
양식적 변화를 넘어서 있다는 것이다. 그러므로 예술에 대한 이러한 접
근에 있어서는 어떤 예술 작품의 역사적 위치가 큰 비중을 차지하지 못
하게 될 것이다. 그리고 이러한 점은 현대 미술을 원시 미술과 결부시킬
수 있게끔 해준다. 그리하여 리드와 같은 비평가는 마야 미술에서 발견
되는 것과 동일한 원형적 양식을 일말의 망설임도 없이 무어(H. Moore)
의 조각에서도 찾아내고 있는 것이다. 이 경우, 예술의 본질은 정적인
것으로 상정되고 있는 것이다.

이러한 지적은 리드의 주장에서 명백해진다. 리드는 꿈이란 개인적인
의미뿐만 아니라 공적인 의미도 갖는다는 프로이트의 주장을 받아들여
다음과 같이 말하고 있다. "시인 내지 미술가의 기교란 개체적 에고들
사이의 장벽을 허물어 뜨려 그들 모두를 몇몇 집단적 에고로 결합하는
수단으로서 우리는 그러한 집단적 에고의 원형을 원시인들의 머분화된
삶에서 발견할 수 있다."[24] 이러한 리드의 주장에 의한다면, 예술가는
개체화의 원리가 우리에 대해 가지는 위력을 분쇄하게끔 도와 주는 사
람이다. 그러나 아마도 프로이트는 자신의 저서에 대한 리드의 이러한

24) Read, "Art and the Unconscious", p. 147.

해석에 대해 결코 찬성하지 않을 것이다. 왜냐하면 이와 같은 리드의
반개인주의적인 관점, 아니 오히려 초개인주의적인 것이라고 할 수 있
는 이러한 관점에 의거하기에는 프로이트가 너무도 개인의 가치를 확신
하고 있었기 때문이다. 이러한 점에서 리드의 해석은 프로이트보다는
오히려 쇼펜하우어와 융의 정신에 속하는 것이라고 할 수 있다. 리드와
마찬가지로 융 역시 인간 상황의 핵심을 이루는 불만의 근거는 인간이
개체화되는 과정에서 발견될 수 있다고 보았다. 즉 인간의 원죄란 인간
이 전체와의 연관을 상실했다는 것을 의미한다는 것이다. 인간의 정신은
스스로 자신의 근거를 제거해 버림으로써 근거가 없는 하나의 파편 내지
단순한 부분이 되어 버렸다. 따라서 인간이 정신이라는 사실은 곧 이러
한 뿌리의 상실을 의미하는 것이 되고 있다. 그러나 의식적이고 시간적
인 존재로서의 인간은 자신을 확인해야만 한다. 다시 말해, 인간은 자신
의 미래의 모습을 결정하는 선택을 해야만 한다. 인간의 이러한 선택은
자신의 현재의 모습을 배경으로 이루어진다. 확인된 모습은 실제적인
존재와는 다소 명백한 긴장 관계하에 있을 수밖에 없다. 따라서 어떤
존재가 좀더 의식적이면 의식적일수록 인간의 의식과 인간의 본질적인
존재를 동일시하려는 유혹은 점점더 커지게 되며, 정신의 공허한 구성
물 속에서 실재를 추구하려는 유혹도 점점더 커지게 된다. 융에 있어서
예술은 바로 이러한 유혹에 대한 하나의 응답이다. 즉 정신이 좀더 고
차적으로 발전하면 할수록 예술에 대해 균형을 회복해야 한다는 요구가
점점더 커지게 된다는 것이다. 그리하여 융은 예술이란 모태로의 하강
이며, 의식에 선행하여 의식의 기초를 이루고 있는 비합리적인 행위의
소산이라고 주장했다. 따라서 융 역시 예술가를 일종의 매개자로 보고
있다. 그런 만큼 예술을 예술가의 개인적인 문제들에 입각해서 설명하
고자 하는 시도는 융의 입장에서 볼 때 본말을 전도하고 있는 처사이
다. 물론 예술가는 단순히 그가 예술가로서 신에 사로잡혀 있는 존재이
기 때문에 그러한 개인적인 문제들을 가지려고 할 것이다. 그러나 예술
가는 무의식에 의해 소명된 존재이다. 이러한 소명으로 인해, 예술가는
타자들과의 관계에 있어 무능한 존재가 되고 만다. 왜냐하면 그들은 예

술가에게 어떤 역할이 부여된 바 있는 하나의 개체로서 그 자신을 확
인해야 한다고 요구하기 때문이다. 이러한 관점에 있어서 예술은 쇼펜하
우어가 주장했듯이 광기와 밀접히 연관되어 있다.

　그 진위와는 상관없이 융의 인간관은 또다시 어떤 명제를 마련해 준
다. 그것은 또 하나의 이상, 즉 개체성이라는 짐으로부터의 해방을 약
속하는 이상으로 발전될 수 있다. 그리고 융의 이론이 유행하게 된 원
인도 그의 학문적 업적에서보다는 오히려 바로 이러한 이유에서 찾아져
야 할 것이다. 융은 또 다른 유희의 대가이다. 즉 유희의 대가로서의
그는 거의 죽은 상징들을 조작함으로써 이미 죽어 버린 신의 언어의 메
아리를 잡으려고 하는 것이다. 신이 침묵하게 된 바로 그곳에서 인간
은 최소한 신의 꿈을 꿀 수는 있으며, 또 그러한 꿈 속에서 인간은 신
의 그림자를 다시 찾을 수는 있을 것이다.

제 12 장
신사실주의

①

인간의 상황은 양면적이다. 즉 인간은 세계의 부분이면서 동시에 그이상이다. 인간은 돌이나 동물과 마찬가지로 세계 내에 존재한다. 그러나 동시에 인간은 그의 의식으로 인해 세계와 맞설 수 있다. 그러므로 인간 현존의 부조리는 다음과 같은 사실에 그 기초를 두고 있다고 할 수가 있다. 즉 인간이 비록 세계 내에 존재하고는 있지만 동시에 세계와 떨어져 있다는 사실이다. 인간은 세계에 묶여 있으면서, 동시에 세계로부터 이탈되어 있다. 세계는 인간에게 이해할 수 없는 타자로서 드러나지만, 인간은 그러한 세계에 묶여 있다. 그리고 세계는 인간에게 직접적인 요구를 하고 있지만, 그러나 동시에 인간은 이러한 요구의 의미에 대해 반성하고 의심할 수 있다.

인간은 자신을 세계에 대립시켜 놓는 일을 거부할 수도 있고, 또 자신을 세계로부터 분리시켜 놓는 일을 강조할 수도 있기 때문에 그 중 어

느 하나를 택함으로써 친숙함과 거리감이 뒤섞인 부조리한 혼합으로부터 도피하려는 노력을 기울일 수가 있다. 그러나 두 가지 경우 중 어떤 것을 택한다고 하더라도 의미의 문제는 해결되지 않고 사라져 버리게 된다. 앞에서 보았듯이 인간은 직접성을 되찾고자 시도함으로써 자신의 개체성을 포기할 수도 있다. 또한 그는 세계로부터 물러나 그 자신 및 그 자신이 구축한 상상적 영역에로 이행함으로써이거나, 혹은 세계를 되돌아보기 위해서 — 이 경우에 있어서는 세계에 대해 아무 것도 요구하지 않는 객관성을 가지고서임을 명심하라 — 그로부터 물러남으로써이거나 세계로부터 그를 분리시켜 놓는 거리를 강조할 수도 있다. 이러한 후자의 두 경우 중, 전자의 시도는 앞에서 논의했던 추상적 형식의 미술을 낳게 되며, 후자의 시도는 신사실주의(new realism)를 낳게 된다.

1912년에 칸딘스키(W. Kandsky)는 추상화 운동을 보완할 "위대한 사실주의"의 출현을 예언했다.[1] 전통적인 아카데미의 미술은 재현을 치장하기 위하여 형식을 사용하였으며, 형식에 내용을 부여하기 위하여 재현을 사용하였다. 그리고 미는 이 양자의 균형에서 찾아졌으며, 따라서 예술가는 일종의 평행 상태가 이루어질 때까지 양자의 경중을 비교하였다. 그러나 칸딘스키에 의하면, "오늘날에는 이러한 이상이 목표가 되지 않는다고 여겨진다. 평행을 이루게 하는 지렛대가 사라져 버렸다."[2] 그리하여 칸딘스키는 미래에는 추상과 재현이 각각의 길을 가게 될 것이라고 예언한 바 있다. 따라서 우리는 한편으로는 형식을 드러내기 위하여 재현적인 요소를 최소로 줄이는 예술 — 칸딘스키 자신은 이러한 운동을 주도했다 — 을 보게 될 것이며, 다른 한편으로는 실제의 대상 그대로를 드러내기 위하여 형식을 최소로 줄이는 신사실주의를 보게 될 것이다.

"드러낸다"는 것은 베일을 벗긴다는 뜻이다. 칸딘스키에 의하면 실재를 가리는 것은 바로 실재에 대한 우리의 친숙함이다. 즉 우리는 너무

1) W. Kandinsky, "Über die Formfrage", in *Der blaue Reiter*, ed. W. Kandinsky and F. Marc, new ed. K. Lankheit (München, 1965), p. 147.
2) 같은 책, p. 148.

나 세계에 익숙해져 있기 때문에 일반적으로 세계를 당연한 것으로 받아들이며, 진정으로 세계를 보려고 애써 노력하지 않는다는 것이다. 이 점을 알아보기 위하여서는 어린 아이와 함께 있어 보기만 하면 된다. 우리가 컵이나 의자 같은 것을 그것들의 일상적인 자리가 아닌 다른 장소에 두었을 때, 아이는 얼마나 쉽사리 당황해 하는가. 그런데 우리는 일부러 그러한 행동을 하려고 작정하지 않았고 또 심지어 그렇게 했는지조차 알지 못하는 경우마저 있다. 그럴 때면 우리는 그토록 사소한 일이 그와 같은 소요를 일으켰는가에 대해 당황하게 된다. 그처럼 사소한 일이 그와 같은 소요를 일으키는지가 우리에게는 전혀 납득할 수 없는 것처럼 느껴진다. 도대체 거기에 어떤 차이가 있단 말인가? 심지어 우리는 완고해지기까지 하여, 거기에는 아무런 차이도 없다는 사실을 아이에게 믿게 하려고 할지도 모른다. 그러나 우리가 거기에는 아무런 차이도 없다고 말할 때 우리가 의미하는 것은 무엇인가? 우리에게 중요하다고 생각되는 것이 주어진 이상, 거기에는 아무런 차이도 없다. 그러나 우리가 무엇이 중요하고, 무엇이 중요하지 않은지를 아이에게 가르치는 경우라면 우리는 사물을 보는 우리 자신의 방식을 아이에게 강요하는 것이다.

우리는 반쯤 감긴 눈으로 세계를 살아갈 만큼 세계에 익숙해져 있다. 우리에게 가장 밀접한 사물들, 즉 우리가 사용하는 도구들이나 우리가 걸치고 있는 것은 일반적으로 당연시되며, 따라서 실제로 우리는 그것들을 본다고 할 수 없다. 예를 들어, 우리의 신발은 그것이 어떠한 방식으로이건 우리에게 문제를 일으키는 경우에만 우리의 주의를 끌게 된다. 신발이 자신의 역할을 잘 수행하는 한, 신발은 우리에게 잊혀질 수 있다. 그러나 신발은 볼 만한 가치도 있는 것이다. 즉 신발의 형태나 낡은 가죽의 재질 내지는 닳아 버린 뒤축 등은 모두 그 자체의 미적 의미를 지니고 있는 것들이다. 그러나 이러한 사물들을 보기 위해서 우리는 세계와의 관련으로부터 자유로와야만 한다. 우리가 마치 이전에는 전혀 그것을 보지 못했던 것마냥 그것을 새삼스럽게 보기 위해서는 우리는 세계로부터 한발 물러서야만 한다. 우리로 하여금 이러한 발걸음을 내딛도

록 하는 것이 바로 예술이 갖는 과제 중의 하나이다.

그런데 이러한 과제는 전통적인 예술에 의해서는 더 이상 충족될 수 없을 것이라고 칸딘스키는 생각했다. 왜냐하면 전통적인 예술과 그것이 갖고 있는 미의 개념은 이제 진부한 것이 되고 말았기 때문이다. 다시 말해, 인간은 이미 이러한 전통적인 예술의 아름다움에 너무나 익숙해져 버렸다. 그리하여 칸딘스키에 의하면, "정신은 그것[아름다움]을 먹어 치워 버렸으며, 이제는 그것으로부터 '아무런 새로운 영양도' 발견할 수 없게 되었다"[3]고 한다. 그래서 이제 예술은 공허한 몸짓으로 변해 버렸다는 것이다.

칸딘스키는 미술 비평가 자신이 본질적인 것이라고 생각하는 것을 어느 미술 작품이 결여하고 있다는 이유에서 그것을 비난하는 사람들을 가장 형편없고 비위에 거슬리는 비평가들로 간주한 바 있다. 왜냐하면 칸딘스키에 의하면 예술은 단적으로 정립될 수 있는 어떤 본질을 갖고 있지 않기 때문이다. 그래서 "어떤 이론가, 즉 예술사가나 혹은 비평가가 어떤 예술 작품에서 어떤 객관적 과오를 발견했다고 주장한다면 우리는 결코 그를 믿을 수 없을 것이다"[4]라고 칸딘스키는 말한다. 비평가에게는 단지 이전에 이러한 종류의 작품을 본 적이 없다는 좀더 온건한 주장을 할 수 있는 자격만이 있을 뿐이라는 것이다. 만약 그가 이러한 주장을 넘어서, 어떤 예술 작품이 자신의 예술 개념에 들어맞지 않는다는 이유로 그 작품을 비난한다면 그는 예술 작품에 대해 정당한 태도를 취하는 데 실패하고 있는 것이다. 그러한 비평가의 예술 개념은 "예술 작품과 소박한 관찰자 사이에 하나의 벽을 쌓아 놓는 것이다. 이러한 관점 ─불행하게도 이러한 관점이 흔히 유일하게 가능한 관점이기는 하지만 ─에서 볼 때, 예술 비평은 예술에 있어 가장 나쁜 적이다."[5]

일반적으로 승인된 미의 기준이 점차 경직되고 익숙한 것이 됨으로써 특정의 예술 개념이 당연한 것으로 간주되기에 이르렀을 때, 예술가는 그러한 예술 개념에 거역해야 하며, 일종의 유혹으로서 미화하려 하

3) 같은 책, p. 154, n 1.
4) 같은 책, p. 164.
5) 같은 책, 같은 곳.

거나 이상화하려는 경향에 등을 돌리게끔 되어 있다. 전통적인 관점에서 볼 때 그렇게 해서 나온 예술은 추한 것으로 판단됨에 틀림이 없다. 그러나 바로 이러한 추함이 관찰자로 하여금 그 작품을 보지 않을 수 없게끔 만드는 것이다. 그리고 이러한 추함이 단순한 아름다움, 즉 하나의 상투적인 표현이 되어 버린 미 내지는 키취에 대한 해독제가 되는 것이다. 그러므로 예술적인 요소를 최소로 줄이는 경우에야 비로소 우리는 칸딘스키가 대상의 "순수한 내면의 소리"라고 불렀던 것을 가장잘 들을 수 있게 된다.[6] 다시 말해 예술가는 우리로부터 친숙함이라는 버팀목을 빼앗아 버림으로써 우리의 눈을 뜨게 하는 사람인 것이다.

이러한 장치가 가지는 위력은 이미 우리 모두에게 잘 알려진 것으로서, 단순히 예술에만 한정되고 있는 것이 아니다. 텔레비젼을 볼 때, 소리가 들리지 않는 데도 불구하고 아나운서나 연예인의 얼굴이 나타나는 경우가 있다. 그러한 경우, 소리가 들리지 않으면 입의 열리고 닫힘이나 무언의 손놀림들은 이제까지 우리에게 친숙한 것이 되어 왔던 맥락을 전적으로 상실하게 된다. 즉 그 순간 우리는 오직 말이라는 베일을 통해서만 화자를 보는 대신에 눈으로 쳐다보아야만 한다. 동일한 원리가 우리로 하여금 오래된 담배 꽁초와 같이 일상적인 사물들 속에 들어 있는 마술을 발견하게끔 유도할 수도 있다. 구겨진 담배 꽁초와 재떨이 옆에 떨어져 있는 담배재, 그리고 뿌연 담배 연기 등은 일반적으로 지난 밤을 생각나게 해주는 다소는 싫은 것들이다. 그래서 우리는 쓰레받기를 갖고 그것들을 깨끗이 치워 버린다. 그러나 그렇듯 사소한 것들조차 미적인 의의를 지니고 있는 것들이며, 그것은 그것들의 일상적인 의미들이 괄호 속에 묶여 버리게 되면 저절로 드러나게 된다. 그리고 우리가 사물의 일상적인 의미들을 괄호 속에 묶는 일에 성공적이면 성공적일수록 이러한 미적 의미의 호소력은 점점더 커지게 된다.

사물들을 보고 재현하는 상투적인 방식으로부터의 이러한 해방은 칸딘스키로 하여금 원시 미술과 민속 미술 혹은 아마튜어 미술에 대해, 그리고 특히 아동 미술에 대해 관심을 갖게끔 했다. 아이들에 의해 이루어지

6) 같은 책, p. 161.

는 예술에 있어서는 아직 실제적인 관점이 시각을 제한하지 않고 있으며, 또한 예술적인 훈련이 아이들에게 사물을 정확하게 그린다는 것이 무엇을 의미하는지에 대해 가르쳐 주지 않은 상태이다. 따라서 칸딘스키는 "아이들이 그린 모든 그림에 있어서는 예외없이 대상의 내면의 소리가 드러난다"[7]고 말하고 있다. 아이들은 어른들의 작품이 일반적으로 결여하고 있는 "내적인 필연성"을 가지고 작품을 창조해 낸다. 아이들이야말로 창조적인 예술가들이며, 어른들에 의해 가르침을 받기보다는 오히려 어른들을 가르쳐야 할 존재이다.

그러나 "재능있는 모든 젊은이들을 위해 아카데미가 있다. 이것은 비극의 이야기가 아니라 하나의 슬픈 사실이다. 아카데미는 위에서 말한 아이의 능력을 말살하는 가장 확실한 방법이다."[8] 여기서 칸딘스키가 말하는 "아카데미"란 어떤 제도에 관련된 말이라기보다는 오히려 어떤 사람, 즉 아이가 "정확하게 그릴 수" 있도록 도와 주려는 부모나 교사에 관련된 말이다. "[어른들은] '이 사람은 다리가 하나밖에 없기 때문에 걸을 수가 없다', '너의 의자는 기울어져 있기 때문에 아무도 그 위에 앉을 수 없다' [고 아이에게 말해 준다]. 아이는 그러한 말을 듣고 웃는다. 그러나 결국 그는 울어야만 한다."[9]

리드가 무의식적인 것을 이상화하였던 것과 마찬가지로, 칸딘스키는 유년기를 이상화했다. 즉 칸딘스키에 있어서의 유년기는 예술가가 회복하고자 추구하는 이상이었다. 설사 칸딘스키가 상상한 바와 같은 아이들이란 전혀 존재하지 않았다고 할지라도 칸딘스키의 이러한 이상은 여전했을 것이다. 따라서 칸딘스키가 유년기와 그 시기의 예술에 대한 그의 언급이 마치 사실의 진술인 양 기술한 것을 논박함으로써 칸딘스키를 공격한다는 것은 무의미한 일이다.

그렇다면 우리는 더 이상 어린 아이가 아니기 때문에 아이들이 보는 것과 같이 볼 수 있는 방식을 배워야만 한다. 추상은 예술가에게 다른 사람들로 하여금 보게끔 할 수 있는 하나의 방법, 즉 일상적인 태도로부

7) 같은 책, p. 168.
8) 같은 책, p. 169.
9) 같은 책, p. 168.

터 벗어나 자신들 앞에 놓여 있는 것을 다시 한번 경이로움으로 마주
할 수 있게 하는 방법을 제공하고 있다. 그러나 어떤 미술가가 풍경화
나 초상화를 그리는 한 그것을 보는 대신에 우리에게는 다음과 같이 말
할 위험이 항상 있게 마련이다. 즉 "저 풍경은 우리가 여름철 머물렀던
메인 지방의 풍경과 똑같다"거나 혹은 "저 불쌍한 여인에게 얼마나 무
서운 일이 일어났었던가. 할머니는 결코 저 여인처럼 보이지 않았었는
데"라고 말할지도 모른다. 이러한 경우 그림은 그것 때문이 아니라 그
것이 아닌 것 때문에 보여지고 있는 것이다. 다시 말해, 일련의 기대들
이 예술 작품에 선행해 있다는 것이다. 그리하여 관객은 작품이 말하고
자 하는 것에 귀기울이지 않고, 오히려 작품 외부에 놓여 있는 것에 관
심을 갖는다. 만약 관객이 이러한 작품 외적인 관심에 매여 있다면, 그
는 문제의 그 예술 작품을 단순한 기회, 즉 하나의 기억을 불러일으키
기 위한 기회로 환원시킬 수밖에 없다. 그러나 이러한 기억은 예술 작
품을 방해하는 것이다. 그러므로 중요한 것은 그림이 재현한 것이 아니
라 그림 자체가 제시하고 있는 것이다. 예술은 재현이라는 버팀목을 필
요로 하지 않는다. 그러기는커녕, 재현은 오히려 관찰자를 그가 너무나
친숙해져 버린 세계에로 되돌려 버리는 경향이 있다. 친숙함이라는 이
베일은 실재를 계속 은폐해 버리고 있기 때문이다.

 물론 관찰자는 자신으로 하여금 그처럼 탈선하게 만드는 관심들을 괄
호 속에 묶으려고 애쓸 것이다. 그리하여 그는 마네의 《올림피아》 같은
작품에 대해 마치 그 작품을 추상화인 것처럼 보려는 시도를 할 수 있
다. 그러나 그렇게 하는 경우, 그는 또 다른 선입견이 자신과 예술 작
품 사이에 끼어들도록 하는 것이다. 왜냐하면 무엇보다도 《올림피아》는
추상적인 작품이 아니기 때문이다. 따라서 《올림피아》를 마치 추상화인
양 보는 경우, 우리는 그 작품에 대해 정당한 판단을 내리지 못하게 되
는 것이다. 그렇게 될때 그 그림은 그것의 중요한 차원을 상실해 버리
게 된다. 만약 《올림피아》가 실제로 추상화처럼 보여지도록 계획된 것
이었다면, 마네는 그보다 덜 암시적인 주제를 선택하거나, 아니면 재현
적인 요소를 모두 포기하는 방향으로 출발하는 것이 훨씬 나았을 것이

다. 추상적인 미술 작품이 갖는 특징은 그것이 보다 분명히 자체 내에 자기의 목적을 갖고 있는 감각적인 제시물이라는 점이다. 그러므로 재현을 고집하면 이러한 사실이 은폐될 경향이 있다. 이런 점에서 추상화 운동은 부분적으로는 관객과 예술 작품 사이에 가능한 한 아무 것도 개재되어서는 안 된다는 신념에 기인한 것이라고 할 수 있다. 따라서 추상미술은 우리의 눈을 열어 우리로 하여금 보게 만든다. 다시 말해 추상미술을 통해 우리는 예술 작품으로 하여금 그 자체로서 보여질 수 있도록 하는 것을 배우게 된다는 것이다. 재현적 요소를 최소로 줄임으로써 예술이 지닌 드러내는 힘은 최대로 고양된다. 10) 그러나 칸딘스키에 있어서 추상에로의 길이 현대의 미술가가 따라갈 수 있는 유일한 길은 아니다. 즉 예술가는 추상에 의존하지 않고서도 사물 자체가 스스로 말하게끔 하려고 시도할 수도 있다. 이러한 시도가 신사실주의를 낳은 것이다.

칸딘스키는 루소(H. Rousseau)가 자신과 정반대된다는 것을 깨달았다. 루소는 칸딘스키 자신이 목표했던 "위대한 추상"을 보완할 "위대한 신사실주의"를 낳은 창시자로서, 어린 아이와 같은 순수함을 가진 대가로서 그의 눈에 비쳤던 것이다. 이처럼 루소를 비범한 존재로 만드는 것은 바로 다음과 같은 특징 때문이었다. 즉 우리는 루소의 많은 그림들에서 일상적인 것들과 대면하게 되나 그것들이 일상적인 것들이라는 사실을 망각하게 된다는 점이다. 이러한 관점에서 볼 때 그의 밀림 풍경들은 가장 덜 흥미로운 것들이다. 캐너데이는 이러한 루소의 특징을 다음과 같이 기술하고 있다.

루소의 작품이 갖는 비현실성은 환상과 사실성을 역설적으로 결합해 놓고 있다는 점에 있다. 이 화가는 자신이 그리는 거리 풍경과 전원 풍경화 속의 모든 대상들에 대해 그것들이 갖는 완전한 일상성을 아무런 의문도 없이 받아들이고 있다. 그러나 그가 그것들을 그린 후에는 그러한 대상들 중 어느 것도 일상적이지 않다. 인물들은 분리되고 정지되어 있으며, 나무들은 산뜻하게 조화되도록 유형화되어 있다. 또 나뭇잎들은 조심스러울 정도로 엄숙하고 섬세하며, 거리와 집들과 벽들은 소박하지만 일상적인 삶의 요소들만큼이나 친밀하다. ─ 단적으로, 모든 사물들은 평범한 것들임에도 불구하고

10) 같은 책, p. 155.

평범하지 않게 드러남으로써, 실재와 비실재가 완전히 뒤섞여 서로 구분할
수 없게 되어 있다는 사실이다. 우리는 결코 루소가 새로운 세계를 우리에
게 보여준다고 말할 수는 없다. 왜냐하면 우리는 이러한 모든 사물들을 이
미 여러 번 보았기 때문이다. 그러나 또한 우리는 이 세계가 우리가 알고
있는 세계라고 말할 수도 없다. 왜냐하면 이러한 사물들이 전혀 새로운 관
계 속에 그리고 심지어는 전혀 새로운 형태로 존재하고 있기 때문이다. 그
리하여 그러한 세계는 꿈의 세계가 된다. 그런데 꿈을 꾸는 자는 그러한 꿈
의 세계가 실재한다는 것을 추호의 의심도 없이 받아들이며, 그러한 세계가
환상이라는 것을 단지 깨어 있을 때만 알 수 있을 뿐이다. [11]

말하자면 일상적인(ordinary) 것이 이상한(extraordinary) 것으로 되고, 친
숙한 것이 낯선 것으로 되어 있다. 루소의 원시주의(primitivism)는 그
것이 소박성에 기인한 것이건, 의식적으로 채택된 방법이든간에 하나의
소외 장치이다. 대상들은 마치 금속에서 잘려진 것인 양 예리하게 윤
곽이 지워져 나타나고 있다. 그리고 루소의 경직된 형태들과 무생명적
인 색들이 이러한 이질감을 더해 준다. 일상적 실재가 마치 꿈과 같은
것이 되어 있지만, 그것은 여전히 똑같은 실재이다. 이 말은 아마도 다
음과 같은 사실을 암시하는 것이라고 할 수도 있을 것이다. 즉 인간으
로 하여금 꿈과 같은 삶의 성질을 보지 못하도록 가로막고 있는 것은
인간이 이 세계에 너무나 친숙하게 관련되어 있기 때문이라고. 결국 칸
딘스키가 생각하는 신사실주의란 루소의 작품에 있어서처럼 일상적 실
재를 꿈의 이웃으로 전환시켜 놓는 일이기는 하나, 그러나 이러한 전환
은 결코 실재로부터의 전환이 아니라 실재를 향한 전환으로 해석되고
있다. 그러므로 실재는 그것을 다루는 우리의 일상적인 방식이 괄호 속
에 묶이는 바로 그때 꿈과 같은 것이 된다. 그리고 오로지 그러한 괄호
침만이 인간이 자기 앞에 놓인 것을 실재적으로 보는 데 필요한 거리를
가져다 주는 것이다.

때때로 특정한 상황들로 인해 우리는 세계를 보는 우리의 정상적인 방
식을 포기한다. 예를 들어 안개 속이나 늦은 오후의 태양 아래 혹은 하
늘과 땅 사이의 관계가 전치되어 오히려 하늘이 그 아래의 땅보다 더

11) J. Canaday, *Mainstreams of Modern Art* (New York, 1959), p. 391.

어두운 경우 등과 같이 예외적인 기상 조건하에서 우리는 친숙한 것들을 마치 처음 보는 것마냥 새삼스럽게 보게 된다. 키리코(G. Chirico)는 자신의 형이상학적 회화(pittura metafisica)를 그러한 순간들의 시적인 감흥을 환기시키기 위한 시도라고 해석하고 있다.

> 나는 베르사이유 궁전 뜰 안에서 어느 추운 겨울날을 보냈다. 모든 것은 고요하게 침묵을 지켰다. 내게는 모든 것이 낯설고 의심스러운 것으로 비쳤다. 그때 나는 궁전의 각 모퉁이와 기둥과 유리창들이 하나의 영혼을 가졌음을 보았는데, 그러한 영혼은 내게 하나의 수수께끼였다. 나는 또 나를 둘러싸고 있는 돌로 된 영웅들을 보았다. 그 조각상들은 선명한 하늘 아래, 그리고 마치 가장 심오한 노래마냥 **사랑이 없는** 빛을 내고 있는 겨울 해의 차가운 광선 아래 고정되고 있었다. 새 한 마리가 창가에 매달린 새장 안에서 지저귀고 있었다. 그때 나는 사람들로 하여금 어떤 것들을 창조하려는 충동을 느끼게끔 해주는 신비를 느꼈다. …
> 니체가 발견했던 진정으로 새로운 사물은 낯설고 심오하며 무한히 신비롭고 쓸쓸한 시이다. 이러한 시는 여름보다 그림자가 길어지고, 대기가 맑은 가을 오후가 가져다 주는 기분에 의한 것이다.[12]

2

사실주의적인 예술에 대한 이러한 요구 역시 쇼펜하우어의 예술 정의로부터 유도될 수 있다. 앞에서도 논의했듯이, 쇼펜하우어는 예술을 "경험 과과학의 방법인 충족 이유율의 원리에 따라 사물들을 보는 방식에 반대하여, **충족 이유율의 원리와는 무관하게 사물들을 보는 방식**"[13]이라고 정의한 바 있다. 칸딘스키가 사물의 "내면의 소리"를 사물의 일상적인 연관 관계에서 본 사물의 일상적인 의미와 대비시킨 것과 유사하게, 키리코는 일상적인 국면과 사물의 "정신적 혹은 형이상학적" 국면, 즉 "통찰

12) W. Hess, *Dokumente um Verständnis der modernen Malerei*(Hamburg, 1956), p.111~112.

13) A. Schopenhauer, *The World as Will and Idea*, trans. R.E. Haldane and J. Kemp (Garden City, 1961), p.198.

과 형이상학적 추상의 순간"에만[14] 인식될 수 있는 국면을 구별하였다. 인간은 보통 자신이 관여하고 있는 기획의 관점에서 사물들을 보게 된다. 즉 세계에 대한 인간의 이해는 환경을 지배하려는 인간 자신의 시도의 일부이다. 다시 말해 지식은 삶에의 의지에 기여하기 위한 것이다. 그러나 지식의 이러한 자기 중심적인 속성이 바로 인간으로 하여금 사물을 그 자체로서 대하지 못하게끔 방해하는 요소이다. 따라서 사물을 그 자체로서 대하기 위해서는 지식은 무관심적인(disinterested) 것이 되어야만 할 것이다.

　이제 무관심성이 인간에 대해 자기 자신과 자신이 처한 관계들을 완전히 잊어야 한다고 요구하므로 **천재**란 단순히 가장 완전한 **객관성**, 즉 정신의 객관적 경향이다. 여기서 객관적이라는 것은 주관적인 것에 대립되는 것으로서, 주관적인 것은 자신의 자아 즉 의지를 지향하는 것이다. 따라서 천재는 순수한 지각 상태를 유지할 수 있는 능력이며, 지각 속에 몰입할 수 있는 능력으로서 원래는 오로지 의지에만 종사하기 위해 존재했었던 지식을 지각에 몰입하는 데 쓰이도록 만들 수 있는 능력인 것이다. 말하자면 천재는 그 자신의 관심이나 욕구 내지는 목적을 완전히 시야에서 사라지게 하는 능력이며, 그리하여 그 자신의 개성을 잠시 동안이나마 완전히 폐기함으로써 **순수한 인식 주관**으로 남아 세계를 명석하게 바라볼 수 있는 능력인 것이다.[15]

쇼펜하우어에 의하면, 천재적인 인간은 세계로 하여금 스스로를 드러내게끔 한다. 따라서 예술은 사물의 본질적 속성을 드러내는 것이다. 우리는 대개 세계에 너무도 관심이 많으며, 세계에 대해 물음을 던지기에 너무도 바쁜 까닭에 세계에 귀를 기울일 수가 없다. "평범한 인간에 있어서 그의 인식 능력이란 자신의 길을 밝히는 등불인데 반해, 천재적인 인간에 있어서는 세계를 드러내는 태양이다."[16]

　쇼펜하우어는 그와 같은 객관성을 "이처럼 순수하게 객관적인 지각을 가장 하찮은 대상들에 향하게 하고, 그것들의 객관성과 정신적 평화에 대한 영원한 기념비를 세웠던 존경스러운 네덜란드 예술가들"[17]의 작품에

14) Hess, 앞의 책, p. 111.
15) Schopenhauer, 앞의 책, p. 199.
16) 같은 책, p. 201.
17) 같은 책, p. 210.

서 발견하고자 했다. 그러한 미술은 그것이 과일 단지를 그렸든 풍경을
그렸든간에 근본적으로 초상화이다. 왜냐하면 그러한 미술은 묘사된 것에
대한 존중을 전제하며, 묘사된 것으로 하여금 기꺼이 그 자체이게끔 하는
태도에서 비롯된 것이기 때문이다. 이러한 객관성에 대한 강조와 그리고
보잘 것 없는 것에서 미적인 중요성을 발견하는 것에 대한 강조가 바로
칸딘스키가 말하는 신사실주의의 특성들이다. 그러나 칸딘스키는 목적이
나 선입견이 우리가 실재로 간주하는 것의 많은 부분을 구성하고 있기 때
문에 실재에 대한 엄밀한 재현은 결코 우리를 그러한 목적과 선입견으로
부터 자유롭게 해방시켜 줄 수 없다고 주장했을 것이다. 사실 우리들 대
부분은 네덜란드인의 정물화에 대해 커다란 자극을 받기가 어렵다는 것을
알고 있다. 앞서 칸딘스키가 당연한 것으로 승인되어 왔던 미에 대해 말
했던 것처럼, 네덜란드인은 우리에게 "아무런 새로운 양식"도 제공해 주
지 않고 있는 것이 사실이다. 아마도 사진이 이러한 사태에 대해 부분
적인 책임을 져야 할 것이다. 왜냐하면 사진은 우리로 하여금 엄밀한 재
현을 당연한 것으로 받아들이게끔 하는 데 커다란 역할을 했기 때문이다.

쇼펜하우어는 그와 같은 사실주의적인 미술의 매력이 모든 불만의 원
인인 개인적인 의지로부터 우리를 해방시켜 주는 데 있다고 보았다. 다
시 말해, 사실주의적 미술은 도피의 기획에 근거한 것이다. 그리고 이
기획의 목적은 쇼펜하우어에 의하면 "의지에 대한 종사로부터 인식을
해방시키기 위한 것이며, 개체로서의 자아를 망각하기 위한 것이고, 또
한 의식을 일체의 관계로부터 독립된 순수히 무의지적·무시간적 인식
주관에로 고양시키기 위한 것"[18]이다. 순수하고 단순히 관조적인 주관은
욕망하지도 않으며, 요구하지도 않는다. 이처럼 완전한 객관성이 이루어
질 때 인간을 세계와 결부시키는 특정한 관심은 더 이상 존재하지 않게
된다. 그리하여 인간은 미적 대상의 관조에 몰입할 수 있다. 그리고 이
러한 순간에 주관에 대립해 저 너머에 있는 대상을 타자로 말하는 것이
더 이상 적합하지 않다. 즉 타자는 더 이상 경험을 구성하는 요소가 되
지 않는다. 그리하여 "주관과 대상은 서로를 채우며 완전하게 상호를

18) 같은 책, p. 212.

침투한다. 같은 식으로, 인식하는 개체와 인식되는 물자체로서의 개체가 상호 구분되지 않는다"[19]라고 쇼펜하우어는 주장하고 있다. 이러한 객관성에 대한 극단적인 강조는 부조리가 기초하고 있는 주관-객관의 양극성으로부터 개체를 구출해 주고 있다. 이러한 쇼펜하우어의 철학을 살펴보면 어떠한 물음도 해결되지 않고 있으나, 또한 어떠한 물음도 남아있지 않다는 것을 알 수 있을 것이다.

오늘날 하이데거(M. Heidegger)는 칸딘스키가 말하는 신사실주의와 같은 것을 요구하는 것처럼 보이는 철학을 제시하고 있다. 즉 시인은 문법의 횡포로부터 해방되어야 한다는 하이데거의 요구 속에는 예술가는 충족 이유율로부터 해방되어야 한다는 쇼펜하우어의 요구가 되풀이되고 있다.[20] 다시 말해 개체를 그 개체로서 정당하게 다룰 수 없는 해석의 틀 속에 사물을 밀어 넣음으로써 충족 이유율이 사물의 실재적인 모습을 은폐해 버리는 것과 마찬가지로, 문법이 언어의 드러내는 힘을 은폐해 버린다고 하이데거는 보았던 것이다. 그러나 여기서 말하는 문법은 전문적인 의미로 이해되는 것이 아니다. 단지 그것은 하나의 단어가 적용되는 문맥(context)을 말하고 있는 것에 지나지 않고 있다. 따라서 어떤 **단어의 의미는**(meaning) 그 단어의 용도(use)와 동일시될 때, 우리는 이러한 의미에서 "문법적인" 정의를 내리는 것이다. 단어는 특정한 말놀이(language-game)의 문맥 속에 놓여 있다. 또 역으로, 이러한 말놀이들은 인간이 관여하고 있는 여러 기획들을 표현하는 것이기도 할 것이다. 이와 같은 관찰 내용은 단어뿐만 아니라 우리를 둘러싸고 있는 사물들에도 적용될 수 있다. 즉 사물들의 일상적인 의미 역시 우리가 종사하고 있는 기획들에 의해 주어져 있는 것이다. 그러나 이러한 접근이 유용한 것이라고 할지라도 이러한 접근은 또한 개별적인 단어들이나 사물들이 실제로 어떠한 것인가를 은폐해 버리고 있는 것이기도 하다. 왜냐하면 의미는 결코 용도로 환원될 수 없는 것이기 때문이다. 물론 맹

19) 같은 책, pp. 193~194.
20) K. Harris, "Heidegger and Hölderlin: The Limits of Language", in *The Personalist*, 제 94 권, 제 1 호 (1963, 겨울), pp. 5~23 참조.

인은 다른 사람들에게 귀를 기울임으로써 색에 관한 단어들을 올바르게
사용하는 것을 배울 수 있을 것이다. 다시 말해 그에게도 역시 어떤 의
미에서 장미는 붉으며, 하늘은 파랗고, 풀은 초록색일 것이다. 그러나
이러한 방식으로 단어들을 사용하는 경우 그 사람은 다른 사람들에게서
들은 말을 단순히 되풀이하고 있는 것이다. 즉 그는 자신이 처한 상황
을 서술하는 것은 아닐 것이다. 왜냐하면 그가 사용하는 단어들은 그에
게 그러한 상황을 드러내 주지 않기 때문이다. 따라서 용도로서의 의미
는 드러냄으로서의 의미를 통해 보완되어야만 한다. 하이데거에 의하면
후자의 의미가 바로 시인이나 예술가의 관심사이다.

쇼펜하우어와 하이데거는 문맥적인 접근으로부터의 해방을 요구하는,
데, 그 이유는 이러한 접근은 우리 주위의 사물들이 그 자체로서 드러나
는 것을 방해하기 때문이다. 따라서 이러한 문맥적 접근으로부터의 해방
에 대한 요구는 인간이 세계를 지배하는 방식을 배워야 한다는, 그리고
가능한 한 효율적으로 세계를 배워야 한다는 요구와 상충하는 것이다.
그렇게 하기 위해 인간은 개별적인 사물에 대해 그것 자체의 권리를 부
여할 수 없게 된다. 이처럼 우리로 하여금 사물들을 피상적으로 다룰
수 있도록 해주는 많은 관례(convention)들 — 아마도 일상 언어가 그러
한 관례들 중 가장 중요한 관례일 것이다 — 이 없다면 우리는 세계에
의해 마비되고 말 것이다. 예를 들어, 신문을 읽는 것과 같이 대단히
단순한 어떤 것을 행하는 것이 전적으로 불가능해질 것이다. 그 이유는
신문이 만약 그것이 기술하고 있는 바를 실제로 드러내 주는 것이라면,
우리는 첫 페이지부터 공포에 사로잡혀 움찔해질 것이기 때문이다. 우
리가 근동 지방이나 극동 지방에서의 또 다른 위기나 또 다른 비행기
사고 혹은 또 다른 살인 사건들을 쉽사리 죽 훑어 볼 수 있는 이유는 단
어들이 우리와 우리가 읽고 있는 것 사이에 놓여 있기 때문이다. 요컨
대, 이러한 경우에 있어 단어들은 그것들이 지닌 드러내는 힘을 상실하
고 있다. 단어들이 말하고 있는 것은 실제로 현전케 하는 것이 아니다.
언어적인 관례들은 이처럼 세계로부터 우리를 방어해 주고 있다. 인간
은 실재에 직면하는 데서 오는 충격으로부터 자신을 보전하기 위하여

상투적인 표현들을 요구한다. 왜냐하면 그러한 표현들은 말해진 것을
당연한 것으로 여길 수 있도록 해주기 때문이다.

　동일한 설명이 예술적인 관례에도 해당된다. 즉 언어적인 관례와 **마**
찬가지로, 예술적인 관례 역시 그려진 대상으로부터 우리를 보호해 줄
수 있다. 이러한 것에 관한 몇 가지 사례는 이미 키취에 관한 장에서 논
의된 바 있다. 그러나 또 다른 예로서 광고 예술(advertising art)을 들
수 있다. 일반적으로 광고 예술은 그 목적이 광고와 관객 사이에 아무
런 거리도 존재하지 않게끔 하는 데 있는 것으로 여겨질 수 있겠다. 왜
냐하면 일반적으로 관객은 그 속에 빠져들게 되기 때문이다. 따라서 관
객으로 하여금 초연한 태도를 취하게 만드는 광고는 이러한 목적상 실
패한 것이라 하겠다. 왜냐하면 관객은 상품을 사려고 하는 대신에 상품
을 보고자 할 것이기 때문이다. 이러한 점에서 나는 모든 예술적인 광
고는 광고로서는 실패할 것이며 ― 그러한 예를 찾아보기란 어려운 일이
아니다 ― 그리고 광고된 상품 그 자체가 예술 작품이거나 미적인 가치
를 갖는 것이 아닌 한 상품을 팔 필요가 없는 사람들에 의해서만이 탐닉
되지 않을까 하는 의혹이 강하게 든다.

　그러나 우리는 관례적인 것이 관례적인 것으로서 드러날 수 있다는 것
을 명심해야만 한다. 그리고 이런 식으로 상투적인 표현들을 의식적으
로 조작함으로써 예술적인 효과가 획득될 수 있다. 예를 들어, 리히텐
슈타인(R. Lichtenstein)이 만화의 장면을 거대하게 확대시켜 놓았을 때
이러한 치환은 우리로 하여금 그것에 대해서 일상적인 태도를 취하지
못하도록 만든다. 우리는 뒤로 물러나, 우리 앞에 놓여 있는 상투적인
표현을 볼 수밖에 없게 된다. 그러나 상투적인 표현은 그것이 관객으
로 하여금 제시된 것을 쉽사리 인정된 어떤 것으로 간주하게끔 하는 한
에서만 상투적 표현으로서 기능할 수 있다. 그러므로 우리가 상투적인
표현을 그것 자체로서 인식하게 된다면 우리는 이미 그러한 그것을 넘
어서는 것이다. 따라서 팝 아트는 그것의 가장 중요한 국면이라고 할
수는 없지만 치료적인 가치의 국면을 갖고 있다고 할 수 있을 것이다.

　그러나 문법으로부터의 단어의 해방을 요구할 때 하이데거가 염두에

두고 있는 것은 이와는 다른 것이다. 그러한 요구를 문자 그대로 이해
한다는 것은 별 의미가 없다. 단어는 결코 어떤 언어적인 문맥들에서 벗
어나서 기능할 수 없는 것이기 때문이다. 따라서 시인은 듣는 이가 이해
할 수 있는 어휘들을 사용해야만 한다. 그리고 이와 같은 요구는 다른
분야의 예술가들에도 동일하게 적용된다. 만약 예술가가 감상자와 소
통하고자 한다면 그는 자신에게만 속해 있는 것이 아닌, 모든 사람들에
게 속하는 그리고 다소 당연한 것으로 간주되는 언어를 가지고 시작할
수밖에 없다. 세계에 대한 우리의 일상적인 이해는 이러한 언어를 전
제로 하고 있다. 따라서 예술가는 이러한 언어에서 출발해야만 한다.
그러나 예술가로서 만약 그가 소통에 성공하고자 한다면 그는 이러한
언어를 그것이 더 이상 당연한 것으로 간주될 수 없게끔 만드는 방식으로
사용해야 한다. 즉 친숙한 것이 낯선 것으로 변형되어야만 하는 것이다.
 시에 대한 이러한 관점은 그 밖의 다른 예술 분야에도 확대 적용될
수 있다. 시인이 문법의 횡포로부터 단어를 해방시키는 방식으로 언어를
사용할 수 있듯이, 미술가는 우리의 일상적인 이해 방식에 의해 설정된
문맥의 횡포로부터 사물들을 해방시키려고 시도할 수가 있다. 예를 들
어, 뒤샹이 병 건조기나 소변기를 예술 작품으로 전시했을 때 그는 이
러한 해방에의 길을 제시했던 것이다. 우리가 그와 같은 "창조물"에 대
해 말할 수 있는 최소한의 것은 단지 그것들이 흥미롭다는 사실뿐이다.
그러나 이러한 흥미로움이 뒤샹이 가장 염두에 두었던 것이라고 할지라
도 이러한 흥미로움으로 인해 그러한 창조물들의 의미가 완전히 설명
되지는 않는다. 그와 같은 대상들을 예술 작품으로 제시한다는 것은 그
대상들을 치환시키는 것이다. 즉 그들은 일상적인 문맥에서 벗어나 제
시되고 있는 것이다. 그리고 이렇게 치환함으로써 우리는 대상을 특수
한 형태로서 만날 수 있도록 자유로와지는 것이다. 일상적인 맥락에서
벗어나 대상을 바라보는 데서 오는 충격이 지속되는 한 이러한 경험의
국면은 침잠되어 있을 것이다. 그리고 우리가 받은 충격이 클수록 이러
한 국면은 적게 나타날 것이다. 이러한 이유에서 병 건조기는 신사실주
의의 기획에 비추어 볼 때 소변기보다 더 성공적인 작품이다. 그러나

흥미로움이라는 기획의 입장에 있어서는 오히려 소변기가 더 성공적인 것이라고 할 수 있다. 흥미로움이란 대상이 그 문맥을 거부하고 그러한 문맥에 연관되어 있는 기대치들을 실망시키고 있는 경우에 있어서조차 대상이 정상적으로 나타나는 바의 문맥에 대한 인지를 전제하고 있다. 그에 반해, 신사실주의는 우리로 하여금 그러한 문맥을 망각하도록 한다. 이 망각 때문에 흥미로움이 파괴된다. 우리가 일상적인 문맥을 벗어난 대상을 보는 데서 오는 충격을 극복하는 경우에만, 즉 우리 앞에 놓인 대상이 흥미롭다고 생각하지 않게 되는 경우에만 우리는 대상의 "내면의 소리"를 들을 수 있게 된다.

뒤샹으로부터 신사실주의에로 나아갈 수 있는 이러한 가능성을 받아들여, 팝 아트나 "일상적인 대상 그림"(common object painting)과 같은 최근의 발전들은 그 가능성을 다양한 방식으로 전개하고 있다. 그리고 이러한 노력들의 핵심에서 우리는 개별적인 사물들을 해방시키고자 하는 관심들을 보게 된다. 즉 그들은 개별적인 사물들이 일상적으로 나타나게 되는 정상적 문맥들을 파괴하고자 하고 있는 것이다. 그런데 이러한 것을 행할 수 있는 가장 단순한 방법은 와홀(A. Warhol)이 한 것처럼, 캠프벨 상표의 수프 깡통과 같이 하찮은 대상을 택해서 그것을 예술로서 제공하고 판매하는 일이다. 그 대상을 하찮다고 생각한다는 것은 이미 그러한 시도들이 흥미로운 것이라는 사실을 암시하는 것이다. 그러나 신사실주의의 관점에서는 대상이 하찮은 것이거나 그렇지 않거나 별차이가 없다. 왜냐하면 어떤 것을 하찮은 것으로 혹은 중대한 것으로 만드는 것은 엄밀하게 볼 때 우리가 그것에 부여하는 의미이기 때문이다. 따라서 우리가 어떤 사물이 하찮은 것인지 혹은 중요한 것인지를 구분하는 한 우리는 원하는 바의 객관성을 성취할 수 없다. 만약 신사실주의자가 "당신은 왜 이 대상을 선택했는가?"라는 질문을 받게 된다면, 그의 대답은 항상 같은 내용일 것이다. "나는 그것이 내 주위에 놓여 있음을 발견했을 뿐, 내게 특별한 이유는 없었다"라고 그는 대답할 것이다.

여기에서 우리는 쇼펜하우어가 찬미했던 네덜란드인의 정물화에 상응

하는 현대판 그림에 도달하게 되는 것은 아닌가? 그리고 그들 정물화
에 대해 제기되었던 이의들이 여기서라고 되풀이되어서는 안 되는가?
네덜란드인의 회화에 있어서도 역시 우리는 일상적인 사물의 재현을 발
견하게 된다. 그러나 단순한 재현이 과연 우리로 하여금 그러한 사물과
의 정상적인 관련으로부터 과연 벗어나게 할 만큼 충분히 강력한 장치인
가? 비슷하게, 우리가 콜라 병이나 수프 깡통을 예술 작품으로 내놓았
을 때 아마도 우리는 흥미롭게 될 것이다. 아니면, 우리들 중 몇몇은
모욕을 받았다고 느끼게 될지도 모른다. 그러나 두 가지 경우 중 어느
경우이거나간에 거기에는 흥미로움이 존재한다. 그러나 이러한 흥미로
움은 오래 지속되지 않는다. 그리하여 예술 작품이라고 여겨졌던 것은
곧 다시 한번 수프 깡통이나 콜라 병이 되고 만다. 그러므로 중요한 것
은 내용이다.

　이에 일상적 이해의 횡포를 분쇄하는 좀더 정교한 방법들이 있다. 즉
지극히 일상적인 대상을 택해 그것들을 그림 속에 도입하거나, 아니면
그것들이 전혀 다른 역할을 수행하게 되는 그 밖의 구성물 속에 그것들
을 도입하는 방법을 채택함으로써 예술가는 그러한 대상의 통상적인
의미를 거부할 수 있다. 예를 들어, 우리는 벽에 핀으로 꽂아 붙이는
미녀 사진을 벽에 핀으로 꽂아 붙이는 것이라는 그것의 특성을 여전히
유지하면서도, 형식적 구성의 한 부분으로 기능하도록 하는 방식으로
하나의 그림 속에 도입할 수 있다. 콜라 병이나 낡은 양말 한 켤레, 혹
은 닳아 버린 타이어에 대해서도 마찬가지이다. 그리하여 대상은 이제
두 가지 역할, 두 가지 의미를 갖게 된다. 그리고 이 두 가지 의미들
은 서로의 의미를 상쇄시키며, 각 의미는 다른 의미가 그 자체로서 실
현되지 못하게끔 서로를 방해한다. 그런데 이러한 두 가지 차원의 의미
사이의 동요는 예술 작품을 와해시킬 위험을 낳게 된다. 즉 하나의 관
점에서 볼 때 그림에 통합되어 있는 대상은, 우리가 또 다른 관점에서
그것을 볼 때는 그 그림으로부터 멀어져 나가 있는 것처럼 보여 그림을
파괴할 위험이 있다는 것이다. 그리하여 그 대상은 예술가와 그가 그것
에 부여한 역할을 거역하는 것처럼 보일 수 있다. 그러나 이러한 모반

자체가 예술가에 의해 의도된 것일 수 있다. 예를 들어, 일찌기 라우센베르그(R. Rauschenberg)는 말하기를 자기는 스스로를 지킬 수 없는 대상들을 자신의 합성 그림(combine painting)에 결코 이용하고 싶지 않다고 한 적이 있다. 예술가는 대상을 전투에 끌어들이는데, 그렇다고 해서 그러한 전투가 대상의 굴복을 목표로 하는 것은 아니라는 말이다. 오히려 전투는 종국에는 교착 상태에 빠지게 될 것이다. 이처럼 의미의 두 차원이 서로를 무효화할 때 제 3의 차원이 나타나게 된다. 그리하여 대상은 더 이상 그것이 일반적으로 우리에게 말을 걸어 오듯이 말을 걸어 오지 않는다. 또한 대상은 그것이 예술 작품의 한 부분이 됨으로써 그것의 동일성을 상실하게 되는 것도 아니다. 그러할 때 대상은 우리에게 말을 걸어 오지만 일상적인 음성으로서가 아니다. 우리는 사물들이 걸어 오는 "순수한 내면의 소리," 곧 일상의 현현을 듣는다.[21]

21) J. Claus, *Kunstt heute* (Hamburg, 1965), pp. 185 이하. R. Rauschenberg에 대한 논의에서, Claus는 "대상들의 출현"이라는 말을 하고 있다. 이 개념은 W. Höllerer에게서 빌어 온 것이며, 궁극적으로는 J. Joyce에서 유래한 것이다.

제 13 장
사실주의와 키취

①

칸딘스키가 말하는 신사실주의는 과연 그 명칭에 적합한 것인가? 즉 실재적인 것에 대한 우리의 일상적인 이해를 그토록 명백히 부정하고, 그 대신 마술적으로 변형된 이미지를 우리에게 가져다 주는 이러한 예술을 과연 우리는 사실주의적이라고 할 수가 있는가? 이러한 예술을 "사실주의"라고 부른다는 것은 결국 거의 공허하리만큼 광범위한 의미를 사실주의라는 개념에 부여하는 것으로 여겨질 수 있다. 사실주의를 올바로 이해한다면, 사실주의란 그와 같은 변형을 오히려 배제하는 것이라고 말해야 하는 건 아닌가? 이러한 관점에서 사실주의자는 세계를 그것의 표면적인 가치(face value)로서 받아들여야 한다는 주장이 가능할 것이다. 다시 말해, 사실주의자는 이상화하려는 유혹을 뿌리치고, 자신이 관찰하는 것을 실재의 모습으로 받아들여야만 한다는 것이다. 즉 사실주의는 자연에의 충실을 요구해야 한다는 것이다. 이러한 의미에서

쿠르베(G. Courbet)나 이킨즈(T. Eakins) 혹은 레이블(W. Leibl) 등이 곧
잘 사실주의자들로 간주되며, 또 어떤 사람은 사진을 모든 사실주의의
척도로 생각하기도 한다. 그러나 다른 한편으로는, 어떠한 방식으로도
실재를 드러내지 않으면서 그에 대해 오히려 더 충실한 기술을 할 수도
있다. 그러한 사례는 키취에 관한 장에서 이미 언급되었다. 과연 부게
로는 사실주의자인가? 그는 자기 자신이 사실주의자라고 여겼던 것 같
다. 그러면 발트뮐러(F. Waldmüller)는 어떤가? 염소들을 그만큼 정확
히 그렸던 화가는 거의 없을 것이라는 사실을 부정하기는 어려울 것
이다.

그러나 엄밀한 재현은 드러냄을 방해할 수 있다. 이것이 칸딘스키가
말하는 신사실주의의 전제이다. 따라서 여기서의 사실주의란 단순히 실
재를 모사하는 것이 아니라, 실재를 드러내는 예술과 관련된 개념이다.
우리는 세계에 대해 너무나 깊숙이 개입되어 있어서 실재의 세계를 보
는데 필요한 거리를 취하지 못하고 있는 처지이므로 그것을 변형시키는
일이 필요하다. 그러나 우리가 실재적인 것에 대한 일상적 이해가 주어
져 있다고 할 때, 우리는 그와 같은 변형을 오히려 실재로부터의 이탈
로서 판단하게 될 것이다.

그렇다면 예술에 있어 사실주의란 어떤 것인가? 이러한 물음에 대해
쉽사리 할 수 있는 대답은 존재하지 않는다. 아마도 처음에는 누구나
실재로 보여진 것에 대해 충실한 묘사를 해주는 예술을 사실주의적이라
고 부르려고 할 것이다. 그러나 그러한 예술 자체 또한 어떤 기획에 의
해 지배받고 있는 것은 아닌가? 사과 나무를 보고 있는 어린 아이와
농부 그리고 예술가가 동일한 사물을 본다고 할 때 그것은 어떤 의미에
서인가? 좀더 중요한 것은 사실주의에 대해 그러한 정의를 함에 있어
서 우리가 예술의 본질을 망각해서는 안 된다는 점이다. 그 밖의 예술
적 프로그램과 마찬가지로 사실주의도 역시 자기 자신이고자 하는 예술
가의 기획에 기초하고 있는 것이다. 즉 이상화와 무관한 사실주의란 존
재하지 않는다는 뜻이다. 따라서 만약 서로 다른 이상이 주어진다면,
사실주의를 구성하는 것이 무엇인가에 대해서도 우리는 서로 다른 대답

을 기대하게 될 것이다. 예를 들어 어떤 예술가는 푸른 풀이 우거진 숲 속의 빈터와 쓸쓸한 습지를 세밀하게 묘사하고 자신이 사실주의자라고 생각할른지 모른다. 그에 대해 다른 예술가는 그가 실재를 직시하기를 거부했다고 비난하며, 차라리 그는 돌이 허물어진 전세집 뒤편의 쓰레 기통들을 그리는 것이 더 나았을 것이라고 느낄지도 모른다. 그런데 또 이러한 비판을 받게 된 풍경화가는 다음과 같이 응수할 수도 있을 것 이다. 만약 사실주의가 기존하는 사회적 조건들을 비난하는 가운데 그 에 적합한 표현을 찾거나 — 고야나 도미에(H. Daumier) 혹은 콜뷔츠(K. Kollwitz) 등 — 혹은 실재에 대해 이데올로기적으로 변형된 시각을 부여 하는 사회적인 참여에 의해 통제된다면, 그러한 사실주의는 사실주의 라는 명칭에 부적합한 것이라는 주장이 바로 그것이다. 사회적 사실주 의자가 있는 그대로의 사물들을 제시할 수가 없다고 할 때, 그 때문에 훌륭한 삶에 대한 비전이 방해받게 되는 것은 혹시 아닌가?

　그러나 예술에 있어서 사실주의로 간주되는 것에 대해서도 동일한 반 대가 제기될 수 있다. 예술가가 무엇을 볼 것인가를, 그리고 그것을 어떻 게 재현할 것인가를 결정하는 데 있어 그 근거가 되는 기획을 지적한다 는 것은 일반적으로 그렇게 어려운 일이 아니다. "실재"란 기술적인 (descriptive) 개념이라기보다는 찬미적인(honorific) 개념이다. 그러므로 예술가가 자기 자신을 "사실주의자"라고 선언하는 경우, 그는 이미 "실 재"를 자신이 관여하는 어떤 기획으로부터 분리될 수 없는 것으로 이해 하고 있는 것이다. 따라서 우리는 이러한 기획의 다양성에 따라 사실주 의의 다양성 역시 예상할 수가 있는 것이다.

　누군가는 이러한 생각을 넌센스라고 이의를 제기할지도 모른다. 그렇 다면 실재를 선택하는 것이 개인에 달린 문제란 말인가? 사실이란 단 순히 거기에 존재하는 것이 아닌가? 그러나 이러한 것은 쟁점이 되지 못한다. 다시 말해, 단순한 소여(a simply given)인가 아닌가 하는 문 제나, 혹은 인간이 대면하게 되는 것은 무엇이든간에 거기에는 어떤 기 획의 각인이 찍혀 있는 것인가 아닌가 하는 문제는 이 맥락에서는 아 무런 문제가 되지 않는다. 그러므로 여기서는 다음과 같은 사실을 지적

하는 것으로 족하겠다. 즉 우리가 예술에 있어서의 사실주의에 대해 말할 경우, 우리는 실재란 예술가가 관심을 두고 있는 어떤 것이라는 사실을 전제하고 있다는 점이다. 그렇다고 할 때, 의미는 실재를 이루는 구성 요소로 간주되어야만 한다. 이러한 맥락에서 실재는 결코 중립적인 소여와 동일시될 수는 없는 것이다. 그렇지 않다면 사실주의를 하나의 예술적 프로그램으로 삼는다는 것은 아무런 의미도 없을 것이다. 이러한 지적은 벤(G. Benn)이 다음과 같이 말할 때 분명해진다. 그에 의하면, "1910년부터 1925년 사이 유럽에는 반자연주의적인 양식을 제외하고는 어떤 양식도 존재하지 않았다. 왜냐하면 실재 역시 존재하지 않았으며, 다만 실재에 대한 풍자화만이 존재했기 때문이다."[1] 예술가가 세계의 실재를 의심할 경우 그는 결코 이 세계가 그에게 현전하고 있다는 사실을 묻고 있는 것이 아니다. 예술가의 그러한 의심을 가라앉히거나 확인시켜 줄 수 있는 과학적 실험이란 존재하지 않으며, 또한 그가 잘못되었다는 것을 입증할 수 있는 어떠한 사실도 존재하지 않는다. 그러므로 예술가가 세계의 실재에 대해 의심한다고 하는 것은 세계가 인간에 대해 하고 있는 요구를 의심한다는 것이며, 또한 인간이 처한 상황이 의미에 대한 자신의 요구와는 전혀 무관한 것임을 느끼게 된다는 것이다. 그러므로 인간 상황의 부조리에 대한 인식은 항상 실재에 대한 감각의 상실과 짝을 이루고 있는 것이다. 그리하여 그 같은 인간 상황에 대한 인식은 인간을 낯선 자로, 세계를 비실재적인 것으로 만든다.

이 같은 실재의 상실을 보상하기 위해 인간은 다른 곳에서 실재를 찾으려고 할 것이다. 그 결과 인간은 자신의 "내적인 실재"에로 향하거나 아니면 단순한 현상 배후에 존재하는 어떤 실재를 추구할 수 있다. 이러한 두 경우 모두에 있어 우리가 일상적으로 실재라고 알고 있는 것은 괄호 속에 묶이게 된다. 이것은 칸딘스키가 말하는 신사실주의에도 해당되는 말이다. 그러나 만약 우리가 우리의 익숙한 관점을 포기하기를 거부한다면, 칸딘스키가 말하는 신사실주의는 전혀 사실주의적이라고 여겨지지 않는 것으로서, 오히려 우리에게는 실재를 꿈으로 변형시켰다고

1) G. Benn, *Essays* (Wiesbaden, 1958), I, 277.

여겨질 수밖에 없을 것이다. 그러나 또 다른 관점에서는 이러한 변형이
야말로 인간의 눈을 실재에로 열어 놓았다고 말할 수 있을지도 모른다.
그렇다면 어떤 관점이 올바른 것인가? 이에 대해 대답할 수 있기 위
해서는 무엇이 문제가 되는지에 대해 올바른 이해를 가지고 있어야만
한다. 이러한 이해가 결핍되어 있는 한, 우리는 다음과 같은 보다 소박
한 관찰로 만족할 수밖에 없게 될 것이다. 즉 현대 미술을 창조한 예술
가들이나 그것을 옹호하는 사람들에 의해서는 그것이 진정한 사실주의
라고 기술되고 있지만, 그런 중에도 그것은 우리가 일상적으로 실재로
알고 있는 것을 극복되어야 할 것—왜냐하면 부조리는 우리가 흔히 말
하는 바로 그러한 의미의 "실재"에 그 기초를 두고 있는 것이므로—으
로 간주하고 있다는 사실만은 부정되지 않고 있다는 점이다. 이러한 의
미에서 신사실주의를 포함한 현대 미술은 현실 도피적인 반사실주의적
예술로서 기술될 수도 있다.

현대 미술에 대한 이러한 설명은 이제는 훨씬 친숙한 것들로서 흔히
부정적인 판단을 담고 있는 것들이다. 그 같은 설명들은 현대 미술의
창조자들이 선언한 내용에도 불구하고 그것은 실재와의 접촉을 상실해
왔다는 의견을 제시하고 있다. 즉 실재가 무엇인가 하는 물음은 제기
되지도 않거나 혹은 편리하게도 그 대답이란 것이 의례껏 당연한 것
으로 여겨지고 있다는 것이다. 따라서 루카치(G. Lukcás)와 같은 마르크
스주의자는 현대 미술에 대해 다음과 같이 말하고 있다. 현대 미술이
갖는 왜곡된 상태는 자기 자신과 실재로부터의 인간의 소외—현대 사
회의 산물인 바로 그 소외—로부터 비롯된 것이라 하고 있다.[2] 따라
서 현대 미술의 이러한 왜곡은 부르즈와 사회에 의해 야기된 인간의 왜
곡을 미술가가 인정하기를 꺼려하는 데에 그 뿌리를 두고 있다는 것이
다. 즉 현대 미술가는 부르즈와 사회가 실재라고 부르는 것을 거부함으
로써 정당화되고 있다. 그러나 루카치에 의하면 이러한 상황에 대한 예
술가의 반응은 잘못된 방향으로 인도되었다. 즉 사회적 진보의 하수인으

2) G. Lukács, "Grösse und Verfall des Expressionismus", in *Schicksalswende, Beiträge zu einer neuen deutschen Ideologie* (Berlin, 1948).

로서의 사회 비판가가 되는 대신에 예술가는 오히려 내향적으로 되었다. 그리하여 그는 그 자신의 내적인 실재를 위해 사회적 실재를 저버리게 되며, 결국 객관성에 대한 모든 감각을 상실하게 되고 말았다. 오늘날에는 심지어 건강과 정상 상태에 대한 바램조차 사라져 버리고, 오히려 비정상이 예술의 척도가 되어 버릴 만큼 이러한 병은 깊어졌다. 그러나 이러한 반응이 반드시 필연적인 것은 아니라는 사실이 이미 고야와 도미에에 의해 제시되었다. 루카치는 그들에게서 사회를 왜곡시켜 놓는 힘을 발견했다고 공언하고 있다. 이들 예술가들은 병든 상태의 병든 사회를 보여줌으로써 건강한 상태를 지향했다는 것이다. 특히 고야의 작품을 검토해 볼 때 이러한 루카치의 해석이 항상 지지되지는 않는다 하더라도, 그렇다고 해서 그 같은 사실이 루카치의 이론에 별 다른 영향을 주지는 못한다. 그러나 우리는 현대 미술에 대한 루카치의 비판이 의미를 지닐 수 있는 경우란 우리가 다음과 같은 사실을 인정하는 경우에 한해서라는 점을 인식해야만 한다. 즉 루카치는 건강을 형성하는 것이 무엇인지에 대해 올바르게 인식하고 있었다고 인정하는 경우에 한해서만 루카치의 비판이 의미를 지닐 수 있다는 것이다. 만약 우리가 이 점을 확신한다면 우리는 루카치와 더불어 예술가에게 다음과 같이 요구하는 사회적 사실주의의 기치를 쳐들게 될 것이다. 사회적 사실주의가 예술가에게 내세우는 요구란 인류의 진보에 공헌할 수 있는 위치에 예술가 자신과 자신의 예술을 정초해야 한다는 것이다. 그러나 루카치는 과연 전혀 아무런 의문의 여지도 있을 수 없는 인간상을 갖고 있다는 말인가? 만약 그렇다면 현대 미술은 거부되어야만 한다. 왜냐하면 현대 미술의 전제는 인간이란 그 자신을 탐색하는 존재라는 것, 즉 인간은 자기 자신에 대해 확신하는 존재가 아니라 자신의 소명에 대해 혼돈을 느끼는 존재라는 것이었기 때문이다. 현대 미술의 이러한 전제는 인간은 자신이 어떠한 존재인지를 올바르게 파악하고 있다는 신념에서 갖게 되는 안전함을 배제하는 것이다. 이런 점에서 현대 예술은 이데올로기에의 참여와 양립할 수 없다. 그 이유는, 이데올로기란 그것을 추종하는 사람에게 인간의 본질에 대한 명확한 설명을 해주고 있는 것이기 때문이다.

루카치와 마찬가지로, 제들마이어(H. Sedlmayr)도 그의 악명높은 《중심의 상실》에서 현대 미술은 인간의 본질에 관해 올바른 판단을 내리지 못했다고 비난하고 있다. 그러나 제들마이어의 인간 이해는 루카치의 경우처럼 마르크스주의적인 사고에 의해 결정된 것이 아니라, 기독교적인 전통에 의해서 결정된 것이다. [3] 그럼에도 불구하고 루카치의 인간 이해와 제들마이어의 인간 이해 사이에는 합치되는 부분이 상당히 많다. 우선 루카치와 마찬가지로 그도 역시 현대 미술에 있어서의 비인간화와 비실재화에 대해서 개탄한다. 그러나 제들마이어는 현대 미술의 이러한 이탈의 원인을 사회적 상황에서 찾는 대신에, 오히려 그에 대한 신학적인 설명을 구한다. 그리하여 제들마이어의 주장에 의하면, 현대 미술은 인간과 신과의 관계의 와해라는 개념에 의해서만 이해될 수 있는 것이다. 인간과 신과의 관계가 와해된 결과 인간의 자기 자신과의 관계나 타자와의 관계 내지는 자연과의 관계에 있어서도 여러 가지 위기가 나타나게 되었다고 제들마이어는 보았다. 나는 이러한 제들마이어의 해석에 대해 커다란 공감을 느끼며, —현재의 이 연구도 상당 부분 이러한 제들마이어의 해석에 힘입은 것이다. 그러나 우리가 현대 미술에 대한 제들마이어의 부정적인 평가를 반드시 따라야만 하는가? 루카치의 경우와 마찬가지로, 현대 미술에 대한 제들마이어의 거부에도 역시 그가 인간에 대한 올바른 개념을 갖고 있다는 사실이 전제되어 있다. 따라서 제들마이어는 현대 미술을 인간의 죄의 결과로 해석할 수 있었다. 제들마이어에 의하면 인간은 신의 형상대로 창조되었는데, 그러한 신을 외면하겠다는 인간의 자유로운 결정으로 인해 인간의 원죄가 생겨났다는 것이다. 즉 제들마이어에 있어서, 신의 죽음은 인간의 피할 수 없는 숙명이라기보다는 오히려 인간의 의지에 의한 자기 기만이 되고 있다. 이러한 인간의 자만심이 현대 미술을 낳은 모태라는 설명이다. [4]

그러나 인간을 아주 자명한 존재로 간주하는 일이 오늘날에도 여전히 가능한가? 오늘날에도 여전히 우리는 루카치와 제들마이어가 자신을

3) H. Sedlmayr, *Der Verlust der Mitte* (Frankfurt a. M., 1959).
4) 같은 책, 12, 13장.

갖고 진단하듯 건강함을 형성하는 것이 무엇인지에 대해 알고 있어서 현대 미술에서 나타나고 있는 병을 진단할 수 있다는 말인가? 물론, 나는 신의 형상이라는 개념의 와해와 떨어져서는 현대 미술의 두드러진 특징을 이해할 수 없다고 보는 점에서는 제들마이어와 일치하고 있다. 그러나 그렇다고 해서 그러한 개념으로부터 벗어나려는 인간의 움직임이 반드시 그의 사악함에 근거한 것은 아니며, 또한 그 원인이 궁극적으로는 루카치가 생각하는 것처럼 현대의 과학이나 기술 내지는 자본주의 등과 같은 발전에서 찾아질 수 있는 것도 아니다. 아마도 어떤 사람은 현대에 있어 주관주의의 출현은 전통적인 신의 개념의 와해와 결코 무관할 수 없는 것이요, 이러한 주관주의의 출현으로 인해 현대의 과학이나 기술 내지 자본주의의 발전이 앞당겨졌다는 사실을 간과하지 않을 것이다. 그러나 어떠한 입장이 주관주의를 병의 원인이라고 비난하든 혹은 그것을 위대한 자각으로 찬양하든간에 이러한 주관주의가 인간 스스로에 의해 선택된 것임을 주장하기는 어려울 것이다. 현대 예술을 특징지우는 고도의 자아의식은 인간의 선택이라기보다는 오히려 인간의 숙명이다. 그리고 인간이 놓여 있는 상황 역시 마찬가지이다. 이러한 점에서, 우리는 실재라고 생각되어 왔던 것으로부터 인간이 이탈했다고 비난할 수가 없는 것이다.

그러나 이처럼 "실재란 어떠한 것인가", 혹은 "인간이란 어떠한 존재인가"와 같은 물음에 대해서 명확한 해답이 없다고 해서 개탄할 필요는 없다. 오히려 인간의 본질에 대해 명확한 해답이 없다는 것이 자유를 위한 조건이 될 수 있기 때문이다. 만약 인간이 자신의 본질에 대해 아무런 회의도 할 수 없다면, 그의 기획은 그러한 본질에 의해서 규정되고 지시될 것이다. 즉 인간이 자신에게 어떤 본질이 주어져 있다고 주장하는 경우 자유는 쉽사리 축소될 것이다. 그에 반해, 만약 인간이 근본적으로 자기 자신에 대해 탐색해 나가는 존재라면 인간은 명확한 해답을 가지고 있으며, 더 이상의 물음은 불필요한 것이라고 주장함으로써 이러한 탐색을 축소시켜 버리려는 모든 프로그램은 거부되어야만 할 것이다. 인간에 대해 명확한 본질을 인정하는 견해가 갖는 매력은 안전함에 대한 그것의 약속으로부터 오는 것이나 그러한 안전함은 인간의

자유 때문에 그에게 거부되고 있다. 다시 말해 안정을 얻고자 한다면 그에 대해 치뤄야 하는 대가가 곧 자유라는 것이다. 그것이 바로 키취가 갖는 매력이다. 내가 보기에 현대 미술이 직면한 가장 큰 위험은 바로 여기에 있으며, 루카치와 제들마이어와 같이 현대 미술에 대해 비판적인 사람들도 본의 아니게 키취의 종국적인 승리에의 길을 마련해 주지 않도록 조심해야만 할 것이다.

<center>2</center>

다른 현대 미술 형식과 마찬가지로, 키취도 주관주의의 대두와 전통적인 가치 체계의 해체를 전제로 하여 생겨난 예술 형식으로서 이러한 주관주의의 대두와 전통적인 가치 체계의 해체는 세계를 대상들의 단순한 집합체로 변형시킬 위험이 있는 것들이다.[5] 그러나 키취는 이와 같은 위험을 해결하려고 시도하는 대신, 오히려 이와 같은 위험이 존재한다는 사실 자체를 인정하기를 거부하고 있다. 즉 키취는 낡은 가치 체계들의 파편들을 절대화하거나 혹은 숨은 신 내지는 죽어 버린 신의 자리에 새로운 우상을 세움으로써, 그러한 위험을 은폐해 버리고 있다. 그리하여 인간은 실재적인 가치는 찾으려 하지 않은 채 대용물에 만족하게 된다. 그래서 키취의 기획은 자기 기만의 기획이다. 그러나 키취의 힘이 전체적이 되면 될수록, 키취의 지배하에 있는 사람들은 더욱 격렬하게 이것을 부정하고, 그들 정서의 순수함을 주장할 것이다. 왜냐하면 키취에 굴복했다고 스스로 인정하는 것은 이미 키취를 넘어서는 것이기 때문이다. 이처럼 키취에 굴복했다고 인정함으로써 얻어지는 키취와의 거리는 그것에 의해 요구되었던 직접성을 파괴해 버리며, 또 키취에 의해 보장되었던 만족을 공허한 것이 되게 한다. 이러한 폭로에 맞서기 위하여 키취의 신봉자들은 아마도 자기들이 진정한 사실주의라고

<hr>

5) H. Broch, "Das Böse im Wertsystem der Kunst", in *Essays* (Zurich, 1955), I, 311~350.

주장할 것이다. 즉 자신들만이 있는 그대로의 실재를 제시하며, 자신들만이 무엇이 중요한가를 알고 있다는 것이다. 현대 미술의 대부분이 기획의 불확실성을 드러내는 데 반해, 키취는 그 자신에 대해 확신하는 것으로 보인다. 즉 키취는 마치 올바른 인간상을 가지고 있는 것처럼 위장하고 있는 것이다. 그러나 대부분의 현대 미술은 너무 자기 의식적이라 그처럼 확신적일 수가 없다. 다시 말해 현대 미술가는 자신의 기획과 떨어져 있다. 이러한 거리로 인해 미술가는 자신의 기획에 대해 자유로울 수 있다. 그런데 키취에 있어서는 이러한 거리가 결여되어 있다. 따라서 키취는 자유를 부정한다. 즉 키취의 기획은 본질적으로 자유로부터의 도피이다. 그럼에도 불구하고, 키취는 결코 이러한 기획이 존재한다는 것을 스스로 인정하지 않는다. 따라서 키취는 그 본질상 잘못된 신념하에 있는 것이다.

전적으로 키취에 위임되었던 예술에 관한 가장 좋은 예는 아마도 히틀러(A. Hitler) 시대의 독일 예술일 것이며, 그것은 이상을 감각적으로 표현한다고 열렬히 선언했던 예술이기도 했다. 이런 점에서 제 3 제국의 예술적 소산을 옹호하기 위해 사용되었던 어휘들은 플라톤적인 전통을 상기시키고 있다. 히틀러는 "인민이 존재하는 한, 인민은 모든 현상의 유동적인 변화에 있어서의 고정점이다. 또한 인민은 참된 것이며, 지속적인 것이다. 예술은 이러한 존재의 표현이다. 그러므로 예술 또한 참되고 지속적이다"[6]라고 선언한 바 있다. 히틀러의 이러한 언명은 예술을 이상적인 것의 감각적인 표현으로 해석한 전통적 미학에 의해 주어진 도식에 속하는 것이다. 즉, 만약 우리가 "이상"을 "인민"으로 대치한다면 우리는 히틀러의 정의를 얻게 되기 때문이다. 히틀러의 이러한 관점에 있어서도 역시 예술은 진정으로 실재적인 것의 현현이 되고 있다. 다만 우리가 살펴보았던 그 밖의 정의들을 히틀러의 정의와 구분하고 있고, 동시에 키취의 기본적인 한 특징을 지적하라면 전자는 실재를 인민과 동일시하고 있다는 점이다. 그럼에도 불구하고 히틀러는 그가 모

6) A. Hitler, 대독일 미술 전람회의 개막식에서 한 연설 중에서. *Die Kunst im Dritten Reich* (München, 1937, 7~8), p. 52에 수록되어 있다.

든 현상의 유동성을 진정한 존재와 대립시키는 경우에는 여전히 플라톤
적인 전통하에 있는 어휘들을 구사하고 있다. 그러나 이처럼 참된 존재
를 민족이나 인민이라는 유사 생물학적(pseudo-biological) 개념과 동일
시한다는 것은 초월적인 것을 유한한 것으로 대체하는 짓이다. 그러나
이 같은 변화는 승인될 수 있는 것이 아니다. 그러기는커녕 그것은 유한
자를 마치 초월적인 것인 양 표현하는 언어를 구사함으로써 그러한 대
체를 은폐해 버리고 있는 것이다. 그리하여 유한자와 초월자 사이의 경
계가 무너져 버려 그들은 때로는 예언적으로 그리고 때로는 과학의 음성
으로 들려오는 언어와 사고의 뒤죽박죽한 혼란 속으로 함께 내던져졌다.
이제는 황금 송아지가 신의 자리를 대신 차지하게 된 것이다. 그래서 천
년 왕국이 지상에서 찾아지게 되었으며, 사이비 과학적인 사변에 굴복
하게 된 것이다.

　이처럼 초월적인 것을 유한한 것으로 변형시키는 것은 하나의 직접적
인 이점을 갖고는 있다. 초월의 본질은 다소간은 그것이 우리에게 은폐
되어 있음을 함축하고 있음에, 이제 이상은 세계 내에서 드러날 수 있는
것이 되고 있다는 점이 바로 그것이다. 때문에 독단적인 태도가 취해질
수 있게 되며, 또 아카데미의 정신이 부활될 수도 있게 된다. 그리하여
예술가는 선전국(ministry of propaganda)으로부터 주문을 받는 기능인이
되는데, 선전국은 쉽사리 인정된 그리고 쉽게 모방할 수 있는 기존의
인간상을 예술가에게 제공한다.

　　총통은 예술가가 그의 고립을 포기할 것을 요구한다. 그리고 그가 솔직한 태
　　도로 인민에게 말을 걸 것을 요구한다. 예술가의 이러한 자세는 그가 대중적
　　이며 동시에 쉽게 이해될 수 있는 주제, 그리고 국가 사회주의의 영웅적 이
　　상속에서 의의가 있어야 할 주제를 선택하는 데에서 분명히 드러나야만 한
　　다. 즉 그것은 주제는 순수한 북유럽인의 미의 이상에 헌신하는 가운데 표
　　현되어야만 하며, 그리고 무엇보다도 특히 정확하고 이해 가능한 태도로 언
　　명하고자 하는 예술가의 의지와 능력을 표현해야만 한다.[7]

초월적인 이상에 대한 전통적 추구는 그 본질상 공허한 것일 수밖에 없

　7) H. Kiener, 대독일 미술 전람회의 개막식에서 한 연설 중에서. *Die Kunst
　　im Dritten Reich*(München, 1937, 7~8), p. 19에 수록되어 있다.

는데, 이제 그러한 이상은 정당의 영웅적 이상과 북유럽인의 이상적 미에의 헌신에 굴복하게 된 것이다.

물론 이러한 특정한 주장에 키취를 한정시킬 필요가 없다는 것은 분명한 일이다. 지그프리드(Sigfried)와 그레첸(Gretchen)을 합성한 북유럽인의 이상은 노동자의 프롤레타리아적인 이상이나 부르즈와의 꿈에 자리를 양보할 수도 있다. 그리고 이러한 것들 역시 키취를 대단히 **많이** 만들어 냈다. 따라서 한갖 유한자가 초월자를 대신하는 경우에는 어디에서나 우리는 키취와 그것의 사이비 초월(pseudo-transcendence)을 발견하게 될 것이다. 예를 들어 숲의 향기와 섹스의 결합이나 혹은 섹스와 종교적인 감흥의 결합 등은 오늘날 둘 다 대중적인 것으로서, 히틀러가 좋아했던 혈통과 국가만큼이나 이러한 키취에 속하는 것이라고 할 수 있다.

이처럼 이상을 유한한 것으로 변형시켜 놓는 태도는 예술가에게 요구되는 것이 무엇인지에 대해 명확한 내용을 부여해 줄 뿐만 아니라 독단적인 교조주의를 절대적인 것이 되게 할 수도 있다. 왜냐하면 이상이 유한한 것으로 되었다는 사실 자체가 그에 대한 어떤 적절한 변호의 가능성도 차단해 놓고 있기 때문이다. 그러므로 왜 북유럽인이 창조의 최고 정점을 대변하는 것인가 하는 물음에 대해 합리적인 대답은 없는 것이다. 그러한 대답은 원칙상 배제되기 마련이다. 물음을 던지는 주체는 이미 그러한 유한자를 초월한 존재일 수밖에 없기 때문이다. 그러나 인간은 자신의 존재를 초월한 실재 속에서만 의미를 발견할 수 있다. 그러한 초월적 실재를 가져다 줄 수 없는 키취는 이성에 대한 독단적인 거부를 끝끝내 고집하게 되는 것이다. 이러한 기획이 주어진 이상, 히틀러는 그가 독단적 교조주의를 예술의 일부로 삼는 경우에만 일관적이다. 그래서 하게 그는 "예술은 광신을 요구하는 숭고한 포교 활동이다"[8]라고 주장되었던 것이다.

그러나 이러한 특정한 광신주의가 낳은 산물은 점차 박물관에서 사라져 갔다· 토락(J. Thorak)과 브레커(A. Breker), 그리고 지글러(A. Ziegler)

8) 같은 책, p. 52.

와 에베르(E. Eber) 등은 더 이상 우리의 관심을 끌지 못한다. 그렇지**만** **키취** 자체는 좀더 끈질긴 생명력을 갖고 있다. 왜냐하면 인간 상황의 **불** 안정은 인간으로 하여금 사이비 이상에 안주하고 싶은 지속적인 유혹에 직면케 하기 때문이다. 물론 그러한 사이비 이상은 환상에 근거한 것이 겠지만, 그러나 인간에게 명확한 위치를 지정해 준다는 이점이 있다. 그리하여 자기 자신이 되고자 하는 인간의 기획은 자기 자신임을 확인 하고 있는 기획이 아니라 자기가 누구라고 들어야만 하는 키취의 기획 에 굴복하게 된다. 다시 말해, 성실한 기획에 그 방향을 지시해 주는 초 월자가 이제 불성실한 기획의 사이비 초월에 굴복하게 되고 만다. 이러 한 사이비 초월이 인간으로 하여금 사물을 그것의 실재적인 모습 그대 로 보지 못하게끔 방해하고 있다. 키취는 그것의 사실주의에 자부심을 가질지도 모른다. 다시 말해, 키취는 그것이 대중적이고 쉽게 이해되며 그리고 우리가 일반적으로 실재라고 이해하는 것에 대해 정당한 판단을 **내려준**다는 사실에 자부심을 가질지 모른다. 그러나 여기서의 실재란 불성실한 계획에 의해 **구성된** 것으로서, 이러한 불성실한 기획에 의해 서 인간은 도저히 그 자신이 될 수가 없는 것이다. 따라서 예술은 사이 비 이상에 종사하도록 강요되었으며, 세계는 그와 같은 사이비 이상의 이미지로 변해 버렸다. 그래서 실재는 쉽사리 천박해지게 되었으며, 이 특별한 경우에 있어서는 쉽사리 북유럽인화 — 다른 환상들에 적합**한** 다 른 단어들을 또한 여기에 대체할 수가 있다 — 되어 버렸다.

제 14 장
결론 : 현대 미술을 넘어서

①

현대 미술은 한때 인간에게 그의 적절한 위치를 부여해 주었던 전통적인 가치 질서가 붕괴함으로써 비롯된 것이다. 자신의 위치를 앎으로써 인간은 무엇을 해야 할지를 알았다. 그러나 신의 죽음과 더불어 그러한 질서는 그 설립자와 토대 모두를 잃게 되었다. 물론 그러한 질서가 여전히 남아 있어서 그럴 듯한 은신처와 안전함을 제공해 주기도 하지만, 그것은 어디까지나 그러한 질서가 공허한 것이 되었음을 인정하지 않으려고 하는 사람들에게만 그러한 것이다. 이처럼 신의 죽음은 인간의 위치를 바꾸어 놓았으며, 인간으로 하여금 아무런 방향 감각도 갖지 못하게 만들었다. 신이 없는 세계에서는 모든 것이 허용되는 것처럼 보이기도 하며, 또한 모든 것이 무의미한 것이 될 위험이 있기도 하다고 니체는 지적한 바 있다.

그러나 심지어 허무주의자조차도 여전히 의미를 요구하며, 의미에 대

한 이러한 요구로 인해 인간은 결코 자신의 상황이 갖는 부조리성을 받아들일 수 없게 된다. 인간은 부조리와 더불어 살 수 없으며 그것에 맞서 싸워야만 한다. 그리고 만약 부조리가 현대인의 상황에 기초하고 있는 것이라면 인간은 부조리와의 투쟁을 통해 자기 자신까지 부정하게 된다. 현대 미술은 이러한 노력의 일환이다.

그러나 왜 부조리는 극복되어야만 하는 것으로 설정되고 있는가? 그렇다면 이것은 의미의 자각을 전제하는 것이 아닌가? 부조리란 본래 결코 그 자체로서는 하등의 행위도 유발시킬 수 없는 것이다. 따라서, 만약 부조리가 실제로 모든 의미를 정복했을 것이라면 오로지 무감각만이 남게 되었을 것이다. 또 만약 어떤 것의 선택이 좀더 의미있는 것이라고 느껴지지 않았다면 부조리로부터 벗어나겠다는 선택은 그 자체가 맹목적이었을 것이다. 따라서 부조리로부터의 탈출에 대해서 긍정적인 해석을 한다는 것은 필연적일 것이다. 그리하여 현대 미술은 첫째는 인간에게 잃어 버린 직접성을 회복시켜 주려는 시도로서, 두번째로는 절대적인 자유에의 추구로서 나타나게 된다. 그런데 이 두 가지 경우 모두에 있어서 인간은 의미를 대상의 세계로부터 발견하고자 하는 시도를 포기했다. 그러므로 만약 의미가 존재한다면 그러한 의미의 기초는 대상 세계를 초월한 피안의 어떤 것 속에 있음이 틀림없다. 그러나 이러한 초월에 대해서 확실한 내용을 부여한다는 것은 더 이상 불가능한 일이다.

그러므로 현대 미술의 두 가지 기획은 모두 의문과 비판을 면할 수 없는 것이다. 즉 그러한 기획들은 인간이 단순한 대상의 세계에서 의미를 발견할 수 없다는 사실에 대해서는 정당한 판단을 내린 데 반해, 부조리에 대한 실제적인 대안을 제시하는 데는 실패하고 있다. 그리하여 그러한 기획들에 있어서의 존재 개념은 너무도 불확실한 것이어서, 인간과 인간의 기획 특히 미술에 대해 의미를 부여할 수 없는 것이 되고 있다. 다시 말해, 여전히 유의미성에 대한 희미한 인식은 존재하지만 보다 확실한 의미로 나아갈 방도는 없다는 것이다. 따라서 존재의 신비스러운 부름은 침묵과 거의 구별되기 어렵게 되어 있다. 물론 존재의 의미에 대한 옹호자는 쇼펜하우어와 더불어 이러한 지적에 대해 다음과

같이 응답할지도 모른다. 즉 의미에 대한 일상적인 이해가 주어지게 된다면 존재란 무의미한 무일 수밖에 없으며, 그러한 근원에로의 회귀는 결국 자기 파괴와 구분될 수 없다라고 말이다.

> 우리는 여전히 의지로 충만된 사람들에 있어서 의지의 전적인 포기 뒤에 남는 것이란 단적으로 무에 불과하다는 사실을 솔직히 인정한다. 그러나 그와는 반대로, 의지를 배반하고 의지 자체를 부정한 사람들에게 있어서는 오히려 이 세계, 즉 태양과 은하수를 가지고 있는 이 세계가 무이다.[1]

쇼펜하우어의 이러한 생각을 마르크는 다음과 같이 표현하고 있다. "오직 유일한 용서와 구원만이 존재한다. 그것은 죽음 곧 형태의 파괴이다. 죽음은 영혼을 자유롭게 해준다. … 죽음은 우리로 하여금 정상적인 존재에로 되돌아가게끔 인도해 준다"[2]라고 그는 말한다 이러한 마르크의 언명에서 우리는 플라톤의 《파이돈》(*Phaedon*)을 연상할 수 있다. 《파이돈》에서 소크라테스(Socrates)는 기꺼이 친구들을 떠나간다. 그러나 현세적인 삶을 초월한 존재와 불멸성에 대한 이러한 플라톤-기독교적 희구는 그 근거를 상실해 버렸다. 그렇다면 우리는 여전히 죽음이 "정상적인 존재"(normal being)에 이르는 길임을 확신할 수 있는 것인가? 그러나 마르크의 바램은 결코 정당화될 수 없는 바램이다. 왜냐하면 그의 바램은 전통적인 신념으로부터 주어진 마지막 유산으로서 남아 있는 것이긴 하지만, 그러나 그는 이제 더 이상 그러한 신념을 공유하고 있지 않기 때문이다. 그리하여 이 현상적인 세계 속에 존재하는 인간의 기초로서 이해되었던 초월적인 존재가 이제는 전통적 신앙의 황혼 속에서 단순히 잃어 버린 신을 닮은 어렴풋한 그림자만을 드리우고 있는 것이다. 그리고 오직 이러한 그림자만이 그와 같은 존재의 이상화를 가능케 해주고 있다. 그러나 이러한 유사성은 기만적인 것이다. 본래 신에 대해 말한다는 것은 인간 존재의 근거일 뿐만이 아니라 인간의 척도이기도 한 어떤 초월자에 대해 말하는 것이다. 그리고 이러한

1) A. Schopenhauer, *The World as Will and Idea*, trans. R.E. Haldane and J. Kemp (Garden City, 1961), p. 421.
2) F. Marc, *Briefe aus dem Felde* (Berlin, 1959), pp. 81,147.

신을 인식함으로써 인간은 세계 내에서의 자신의 위치를 인식하게 되며, 또 자신에게 요구되는 것이 무엇인지를 인식하게 되는 것이다. 그런데 이제 신을 존재로 대체한다면 그것은 인간이 아무런 척도도 갖지 않게 된다는 것을 의미하는 것이다. 신에 의해 매개되지 않은 존재는 인간의 상황에 대해서 아무 것도 밝혀 주지 않는다. 다시 말해 그처럼 불확실한 존재의 초월은 아무런 의미도 제공해 주지 못한다. 따라서 본체적인 것에 대한 현대인의 감각은 구토와 권태로 변해 버리게 된 것이다.

그렇다고 인간의 자유 속에서 의미에 대해 새로운 기초를 부여해 줌으로써 부조리로부터 벗어나고자 하는 시도가 앞에서 논의했던 시도보다 더 성공적일 가능성은 거의 없다. 왜냐하면 설사 그러한 시도가 기독교적인 전통을 거역하는 것이라고 할지라도, 그러한 시도 역시 기독교적 전통으로부터 차용된 것이기 때문이다. 그러나 과연 자유를 신의 위치에 두는 것이 가능한 것인가? 인간은 결코 무로부터 의미를 창조하기를 선택할 수가 없다. 만약 그렇게 했다고 생각한다면, 그것은 오히려 그 의미를 공허한 것이 되게 하기에 충분한 것일 뿐이다. 자유의 숭배자는 이러한 입장을 한사코 인정하지 않으려고 한다. 이러한 입장을 받아들이는 대신에 그는 초월이라는 적극적 개념을 필요로 하지 않은 채, 따라서 신이 차지했던 자리를 그대로 비워둘 수 있는 휴머니즘의 가능성을 주장하고 나선다. 그러나 자유는 신에 의해 매개되지 않은 존재나 다름없이 인간의 상황에 대해 아무런 빛도 비추어 주지 못한다. 따라서 자유가 절대적인 것이 되는 경우 자유에 대한 신앙은 미신이 되는 것이다.

현대 미술은 그것이 기독교적인 신을 자유나 혹은 존재로 대체시킴으로써 부조리로부터 벗어나려는 기획의 관점하에서 해석될 수 있는 한에서 이 같은 기획의 부적합성을 띠고 있다. 이런 점에서 현대 미술 역시 기독교적인 전통을 전제하고 있는 것이다. 따라서 비록 현대 미술이 아직도 남아 있는 낡은 가치 체계에 대해 자주 거역하고는 있지만 그것은 여전히 그 전통에 기생하고 있는 셈이다. 그러므로 현대 미술은 이

제껏 진정한 대안을 제시할 힘의 결핍을 노출시켜 왔다. 이 같은 사실은 현대 미술 자체가 그러한 전통으로부터 벗어나는 데 성공적이면일수록 점점더 공허한 것이 되어 왔다는 사실에 의해 제시되고 있다. 그래서 이제 한동안 현대 미술은 그것과는 전적으로 다른 어떤 것이 되거나 혹은 모든 것을 중단해야만 하는 한계에 접근해 오고 있는 중이기도 하다. 이러한 한계를 나타내는 것으로서 말레비치의 침묵의 "백색" 예술이나 혹은 뒤샹의 기성품 등을 그 예로 들 수가 있다. 즉 텅빈 캔버스를 예술 작품으로 제시한다는 것은 이러한 한계에 도달했음을 의미하는 것이다. 그럼에도 불구하고 여전히 그러한 텅빈 캔버스는 인간에게 그의 자유를 드러내주는 예술 작품으로 해석될 수 있다. 따라서 어떤 사람은 그러한 작품이 인간의 자유를 이전의 어떠한 예술보다도 더 많이 드러내 주었다고 주장할지도 모를 일이다. 그리고 그렇게 주장하는 근거로서는 그러한 작품이 모든 것에 대해 아무런 말도 하지 않은 채 내버려 두기 때문에 관객으로 하여금 완전히 자유로울 수 있게끔 해준다는 것이다. 따라서 캔버스에 선 하나를 긋는다거나 점을 하나 찍는다는 것조차 결국은 어떤 가능성을 배제해 놓는 일이며, 관객이 완전히 자유롭게 되기 위해 필요한 개방성을 축소시키는 일이 된다. 그리하여 자유를 한정하지 않을까 하는 두려움으로 말미암아 예술가는 전혀 아무 것도 말하지 않을 것을 택하게 된다. 무작위적으로 몇몇 대상을 뽑아서 그것들을 예술 작품으로 제시하는 예술가도 이와 유사한 한계에 도달하고 있다. 그러한 예술가들은 대상들을 그것들의 형태나 질감 때문에 선택하는 것이 아니다. 또는 그것의 의미 내지는 의미의 결여 때문에 선택하는 것도 아니다. 그렇다고 반어적으로 대상을 선택하는 것도 아니며 또한 기대 배반적으로 선택하는 것도 아니다. 단지 전혀 아무런 이유도 없이 대상들을 "선택"함으로써 예술가는 관객으로 하여금 대상들을 단순히 그 자체로서 바라보도록 유도하고 있는 것이다. 이러한 경우, 대상이 무엇인지는 아무런 관심거리도 되지 않는다는 바로 그 점 때문에 대상은 그것이 바로 그것임을 드러낼 수가 있는 것이다. 그러나 그러한 "예술 작품"은 텅빈 캔버스가 우리에게 말해 주는 것 이상의 것

을 말해 주지 않는다. 다시 말해, 그러한 예술 작품이나 텅빈 캔버스는
둘 다 불투명한 것이며 무의미한 것이다. 그리고 그러한 것들은 현대
미술이 침묵하게 되는 한계점을 말해 주고 있는 증표들이다. 일단 현대
미술가들이 이러한 한계에 접근해 왔고, 또 그것을 인식해 온 이상 현
대 미술—최소한 그것이 이 책을 통해 이해되어 온 의미로서의 현대 미
술—은 그것이 단순히 권태로운 반복만도 못한 것으로 되지 않으려
면 종결되어야만 한다. 그러나 무엇이 이러한 현대 미술을 대신할 것
인가?

<center>②</center>

만약 니체가 예언했던 것처럼—그리고 실제로 일어났던 것을 살펴본
다면 그는 그렇게 엉터리 예언가였던 것 같지는 않다—우리를 기다리
고 있는 것이 허무주의의 대두라면, 어떤 사람은 예술에 있어서 우리를
기다리고 있는 것은 키취의 승리라는, 그에 병행되는 예언을 감히 할 수
있을 것이다. 만약 초월적 의미가 없다는 것이 진리라고 한다면, 인간은
진리없이도 살아가게 될 것이다. 그러나 인간은 항상 의미가 주어지기
를 요구하는 존재이며, 이러한 요구가 자신의 실재적인 상황과 모순되
는 것이라면 인간은 자신을 기만하는 꼴이 될 것이다. 즉 정직함이 허무
주의로 인도되어야 한다면 인간은 부정직하게 될 것이다. 삶에의 의지는
진리에의 의지보다 더 강한 법이다. 따라서 인간은 잃어 버린 이상 대
신에 사이비 이상을 구축할 것이며, 그러한 사이비 이상이 아무런 기초
도 갖고 있지 않다는 사실을 은폐해 버리려고 할 것이다. 그러나 세계는
허무주의의 대두로 인해 절망속에 빠져들지도 않았으며, 또 그렇게 되
지도 않을 것이다. 그러기는커녕, 인간이 잘못된 신념 속에서 그의 도
피처를 찾고 있는 것만큼 허무주의는 키취를 낳아 그것에 의해 붕괴될
것이다.

그러나 왜 잘못된 신념이라는 말을 하는가? 그리고 왜 불만을 암시

하는 "잘못된"이라는 개념을 사용하는가? 다시 말해 잘못된 신념은 왜
나쁜 것인가? 진리에의 의지가 인간으로 하여금 다만 자신의 상황의 부
조리성을 인식하도록 할 따름이라면, 왜 인간이 정직해야 하는지에 대한
이유는 찾을 길이 없다. 정직에 대한 이러한 요구야말로 결국에는 파탄에
이르고 말았던 플라톤-기독교적 전통의 일부가 아닌가? 인간존재란 이
성이 밝힐 수 있는 어떤 의미를 지니고 있다고 우리가 믿고 있는 경우에
한해서만 진리에의 참여는 의의가 있는 것이다. 그러나 과연 이러한 낙
관주의가 정당화될 수 있는 것인가? 근대인은 지극히 합리적이었기 때
문에 이성에 대한 그의 믿음이 정당화되어야 함을 요구했다. 그런데 점
차 그러한 정당화가 이루어지지 않을지도 모른다는 의혹이 일어나기 시
작했다. 만약 인간에 대한 초월적인 척도와 그에 대한 믿음이 없다고 한
다면, 그리고 있다 해도 그 믿음이란 것이 플라톤적 미신에 불과한 것이
라고 한다면 키취를 그것보다 좀더 정직한 예술과 대비시킨다는 것이 어
떻게 가능한가? 그럼에도 불구하고 우리들 대부분이 키취와 좀더 정직
한 예술을 구분하고 있다는 사실은 인정되어야만 한다. 그러나 우리는
과연 이러한 구분을 하는 데 있어서 정당성을 구할 수 있는 것인가,
아니면 단지 우리가 여전히 너무나 플라톤적이고 기독교적이기 때문에,
즉 우리의 관습이 한때 그것이 기초했었던 신념보다 더 오래 남아 있기
때문에 그러한 구분을 하는 것인가? 왜 예술은 부정직 해서는 안 되는
가? 과연 예술가는 정직할 수 있는가? 과연 우리가 정직해야 함을 우
리에게 요구하는 어떤 것, 즉 어떻든 덜 정직하게 되어서야 비로소 외
면할 수 있는 어떤 요구가 있는가? 소크라테스가 그의 아테네 친구에
게 오로지 신중하게 검토된 삶만이 살 만한 가치가 있는 것이라고 말
했을 때, 그는 우리가 그에 대해 전적으로 동의해야만 하는 어떤 내용
을 말하고 있는 것인가, 아니면 특별히 사악한 환상—여기서 사악하다
고 하는 이유는 그러한 환상으로 인해 인간은 자기 자신과 자신의 삶
의 방식을 당연한 것으로 간주할 수 없게 되기 때문이다—을 끌어들
이고 있는 것인가?

자기 성찰을 해야 한다면 이러한 소크라테스의 요구는 인간의 본질에

대해 물음을 제기하고 있는 것이다. 다시 말해 우리가 일반적으로 자명한 것으로 간주하는 여러 가지 의미가 이러한 소크라테스의 요구로 인해 도전을 받게 된다는 것이다. 이러한 도전은 인간에게 새로운 자유를 가져다 주지만, 동시에 이러한 도전으로 인해 인간은 자신의 기초를 상실하게도 되는 것이다. 이러한 새로운 자유를 감당할 수 있기 위해서 인간은 어떤 초월적인 의미에 의존할 수 있어야만 한다. 다시 말해, 이러한 자유를 인도하기 위한 초월적 의미가 인간에게 제시되어야만 하는 것이다. 소크라테스는 플라톤으로 하여금 자신의 이러한 작업을 완성시키기를 요구했다. 그러나 과연 플라톤은 성공했는가? 혹은 플라톤의 계승자들은 성공했는가? 청년 키에르케고르가 생각했던 것처럼, 플라톤보다는 오히려 아리스토파네스(Aristophanes)가 진정한 소크라테스의 모습을 우리에게 보여주고 있다. 말하자면 소크라테스는 구름의 하수인일 뿐, 이러한 구름 위에 세워졌던 플라톤주의와 기독교의 이상들이란 한갓된 환상에 지나지 않는 것들이다. 이러한 환상들이 사라져 버린 지금, 우리는 다시 한번 그리고 명백히 오직 구름만을 보고 있는 중이다.

만약 이와 같은 관점이 받아들여진다면, 좀더 고차적인 의미에 대한 인간의 추구는 결국 환상에 대한 추구이게 된다. 물론 좀더 고차적인 의미를 얻고자 하는 이러한 노력의 부조리성이 인식되지 않는 한 그것이 환상에 불과하다는 사실은 결코 인정되지 않을지도 모른다. 이러한 경우, 예술이란 의미의 드러냄이라는 우리의 예술 정의는 예술이란 환상의 창조(creation of illusion)라는 정의로 바뀌어 읽혀져야만 한다. 의미에 대한 인간의 요구를 세계가 정당화해 주지 않을 경우, 인간은 자신이 안락함을 누릴 수 있는 상상의 세계를 창출해 내게 되는 것이다. 이처럼 세계가 인간과 인간의 요구에 대해 무관심하다면 환상은 필연적이게 된다.

예술을 환상의 창조로 이해하고 있다고 해서, 그것이 반드시 예술이 잘못된 신념하에 있다는 것을 의미하는 것은 아니다. 잘못된 신념하에 있기 위해서, 인간은 올바른 신념하에 있다는 것이 무엇을 의미하는지에 대해 어떻든 인식하고 있어야만 한다. 그러므로 잘못된 신념은 만

약 어느 사람이 그것을 선택했을 경우라면 그는 환상을 환상으로서 인식
할 수 있을 것이라는 사실을 전제로 하고 있는 것이다. 그러나 환상이
올바른 신념의 진리인 것으로 오해될 수도 있는 일이다. 따라서 설사
우리가 신의 존재를 부정한다고 하더라도 — 이러한 신의 부정은 많은
전통적인 예술이 환상에 기초한 것이라는 사실을 함축하고 있지만 — 그
렇다고 해서 반드시 전통적인 예술이 잘못된 신념하에서 창조되었으며,
따라서 키취였다고 말해야만 하는 것은 아니다. 왜냐하면 환상은 비
록 그것이 정말 환상이었다고 할지라도 그것은 순수한 요구로 여겨졌
던 것의 기초였기 때문이다. 오히려 잘못된 신념은 인간이 자신의 소문
난 무지로부터 벗어나, 자신이 이전에 숭배했던 신에 대한 자신의 초월
을 인식하게 되었을 경우에만 나타나고 있다. 마치 인간이 자유와 그것
이 드러내는 무로부터 안전함에로 피신했지만 그러나 이제 그는 그것이
환상이라는 것을 분명히 인식하지 않으면 안 되는 경우처럼. 그런 만큼
키취는 무지로부터 벗어나려는 하나의 기획을 만들어 내고 있는 것이다.
따라서 키취는 인간이 한때 자신의 기획의 중심으로 삼았던 신에 대한 인
간의 초월을 인식하고 있다는 점에 의해, 그리고 또 이 같은 초월을 인
정하기를 거부하고 있다는 점에 그 특징적 성격이 부여될 수가 있겠다.
그래서 현대 미술과 마찬가지로 키취도 현대인의 자유에 그 기초를 두고
있음에도 불구하고, 그것은 자유로부터 도피할 길을 찾고자 하고 있는
것이다. 자유를 두려워한 끝에 인간은 그가 세계에 부여하였던 의미들이
오히려 그러한 의미들을 창조해 낸 사람들을 초월하는 것인양 가장하고
있다. 따라서 키취는 환상 속에서가 아니고서는 의미와 미를 발견할 수
가 없다. 그러나 키취는 그러한 사실을 인정하지 못한 채, 그 환상이
향수될 수 있는 것이기만 하면 순수한 것인 양 가장하고 있다.

그러나 키취는 언젠가 때가 되면 새로운 순수함을 낳을지도 모른다.
처음에는 단지 잘못된 신념으로 신봉되던 것이 점차 승인된 것으로 여
겨지기 시작할지도 모른다. 그리고 이처럼 잘못된 신념이 차선의 본질
이 됨에 따라, 자기 기만에 대한 자각적 증상은 점차 뒷전으로 물러나
고, 결국엔 그것이 완전히 사라져 잘못된 신념이 신념이 되게 된다. 이

러한 경우, 키취란 현대 미술과 마찬가지로 과도기적인 시기, 즉 전통
적인 신이 사라지고 어떤 새로운 신(divinity)이 아직 나타나지 않은 그
러한 시기의 특성을 보여주고 있는 것이라고 할 수가 있을 것이다. 그
리고 이러한 과도기를 거쳐 나타나게 되는 새로운 신은 비록 그 옛날의
신보다 결코 더 실재적이지는 않겠지만, 그러나 삶에 의미를 부여해 주
기에는 충분할 만큼 실재적인 것이 될 것이다.

　만약 이러한 키취에 대한 어떤 대안이 있다면, 그것은 인간의 자유에 그
기초를 두고 있지 않는 어떤 새로운 의미를 발견할 수 있는 일이 가능하지
않으면 안 된다. 왜냐하면 그러한 의미에 대한 믿음만이 인간으로 하여금
정직을 고집하여 키취를 비난할 수 있게 해주기 때문이다. 니체는 오류
란 맹목에서 기인하는 것이 아니라 비겁함에서 기인한다고 말한 바가 있
다. 니체의 이러한 말이 모든 오류에 해당되지는 않겠지만, 키취의 허
위성을 말해 주는 오류에는 해당될 수가 있겠다. 키취에 있어서의 오류
란 자기 스스로에 대한 거짓에 근거한 것으로서, 키취의 이러한 거짓은
자비로운 환상의 베일없이 있는 그대로의 인간의 상황을 직면해야만 하
는 두려움에서 생겨난 것이다. 따라서 키취는 "가장 못난 인간", 다시 말
해 행복을 지키기 위해 비겁함을 필요로 하는 겁장이의 예술이다. 그러
나 여기서 우리는 다시 한번 다음과 같은 질문을 해야 한다. 즉 비겁함
에 대한 이러한 거부가 과연 정당화될 수 있느냐 없느냐 하는 것이다.
인간이 올바른 신념을 가져야 하며 정직해야 한다고 하는 것은 비록
우리가 그러한 척도가 무엇인지는 명확히 알지 못한다고 하더라도 인간
이 어떤 척도에 의해 판단되는 것임을 전제하는 것이다. 만약 인간의
소명에 대한 이러한 믿음이 전혀 없다면 결국은 실패할 뿐인 데도 불구
하고 올바른 신념을 갖기 위한 투쟁을 선택해야 하는 이유가 과연 무엇
이란 말인가? 왜 환상에 굴복해서는 안 된단 말인가? 이에 대해 만약
우리가 자기 자신을 찾으려는 인간의 노력이란 의미있는 것이며, 비록
명확하게 주어져 있지는 않을지라도, 그럼에도 불구하고 이러한 탐구의
목표가 어떻든 현존한다는 사실을 믿기만 한다면 우리는 올바른 신념하
에서 행동하고 창조해야만 한다고 주장할 수 있을 것이다. 다소 모호한

채로이기는 하지만 인간은 그의 척도를 알고 있음에 틀림이 없다. 니체로 하여금 가장 못난 인간 — 자신을 망각하기를 선택하며, 그러한 망각 속에서 자신의 행복을 발견했던 가장 못난 인간 — 을 비난케 할 수 있었던 것은 바로 이 같은 믿음이었다. 물론, 그러한 믿음이 정당화될 수 있는 것이냐 하는 것은 다른 문제이기는 하지만, 이러한 믿음으로 인해 니체 역시 알려지지 않은 신을 찾는 일에 가담한 바가 있다.

요컨대, 현대 미술은 이 같은 탐구에 참여하고 있다. 현대 미술의 거대한 신화, 즉 절대적인 자유라는 신화와 직접성에로의 회귀라는 신화는 현대인이 처한 곤경을 드러내 보여주고 있는 것들이다. 자유롭도록 되기는 했지만 인간은 여전히 자율성을 결핍하고 있어서, 자신과 자신의 자유를 긍정하기 위해서는 어떤 초월적 의미에 의존하고 있는 실정이다. 그러나 현대 미술은 바로 이 초월을 드러내 보여줄 만한 힘이 없다. 다시 말해 현대 미술은 인간에게 그의 소명을 제시해 주지 못하고 있다. 그렇지만 현대 미술은 키취의 유혹에 대해 저항하는 가운데, 비록 인간의 소명이 무엇인지를 말해 주지 않지만 적어도 인간에게 어떤 소명이 있다는 점만은 드러내 주고 있다. 현대 미술에 있어서의 허무주의적인 요소는 인간의 자유 때문에 요청된 것이다. 그러나 만약 그러한 허무주의가 모든 의미를 파괴하지 않으려 한다면, 그것은 인간이 소명받은 존재라는 사실을 인식함으로써 완화되어야만 한다. 다시 말해, 만약 현대 미술이 키취에 의해 밀려나지 않으려면 예술가는 어떻게 자기를 부르는 소리를 들어야 할지를 알아야만 하며, 또 인간을 부르는 것이 무엇인지를 밝혀 내려고 애써야만 한다는 것이다. 그러나 이러한 요구는 우리가 전통에로 되돌아가야 한다는 의미가 아니다. 예술가가 그 자신을 전통적인 신에 의해 부름을 받고 있는 것으로 자각하고 있지 않는 한, 그러한 전통에로의 복귀란 오로지 잘못된 신념하에서만 가능한 것이다. 그러나 신이 인간을 부르지 않는다는 말이 곧 인간이란 부름을 받을 수 없는 존재라는 말을 하는 것은 아니다. 더 이상 우리는 세계 내에서의 자신의 위치에 대해 알지 못할지도 모르지만, 세계는 여전히 우리에게 말을 걸어 온다. 어떤 기하학적인 형태나 혹은 콘크리트 벽의

갈라진 틈, 젖은 보도 위에 비치는 네온 불빛, 녹아 버린 눈이나 주름 진 스커트, 혹은 손놀림 — 이 모든 언어를 듣기 위하여 우리는 주의깊 게 귀를 기울여야만 한다. 그리고 이러한 귀기울임은 겸손과 인내를 필요로 한다. 겸손이 필요한 이유는 무엇보다도 인간은 의미를 위해서 자신의 자유를 능가하는 어떤 것에 의존해야 한다는 사실을 인정해야 만 하기 때문이며, 인내가 필요한 이유는 우리가 의미를 단편적으로 포착할 수밖에 없기 때문이다. 현대의 인간은 과거 시대가 지녔던 포 괄적인 비전을 결여하고 있다. 그리고 이러한 포괄적인 비전의 결여로 인해 인간은 부재하는 신의 자리에 대신 우상을 세우고자 하는 충동에 끊임없이 직면하고 있다. 그러므로 우리를 키취로부터 지켜 줄 수 있는 유일한 길은 결코 기만당하지 않겠다는 의지이다. 그리고 그와 같은 정 직함이 현대 미술의 거대한 신화를 무너뜨릴 어떤 사실주의를 낳는 데 로 인도될 수 있을 것이다. 근래의 미술에서 이러한 발전의 흔적을 엿볼 수 있다. 그러한 사실주의는 더 이상 진기한 것이나 흥미로운 것을 추 구하지 않으며, 또한 존재의 좀더 근본적인 차원에 대한 비전으로 인해 세계를 희생시키지도 않을 것이다. 이러한 사실주의는 우리 자신이 존 재하고 있는 이 세계의 의미를 탐구하는 데 만족한다. 그러나 아마도 그러한 의미의 단편들로부터 좀더 포괄적이고 새로운 비전이 다시 한번 나타나게 될 것이라 함은 분명한 일이다.

참 고 문 헌

Augustinus, *The City of God*, trans. M. Dods (New York, 1950), XIV.

Baldwin, James, *Giovanni's Room* (New York, 1964).
Bandmann, Günter, *Mittelalterische Architektur als Bedeutungsträger* (Berlin, 1951).
Baumgarten, Alexander Gottlieb, *Reflections on poetry*, trans. and introd. K. Aschenbrenner and W. B. Holther (Berkley and Los Angeles, 1954).
————, *Aesthetica* (Frankfurt a. d. O., 1750).
————, *Metaphysik*, trans. H. Meyer (Halle, 1783).
Bäumler, Alfred, *Kants Kritik der Urteilskraft. Ihre Geschichte und Systematik* (Halle, 1923).
Beckwich, John, *Early Medieval Art* (New York, 1964).
Block, Haskell M. and Hermann Salinger (eds.), *The Creative Vision: Modern European Writers on Their Art* (New York, 1960).
Broch, Hermann, *Dichten und Erkennen: Essays* (Zürich, 1955).
Bullough, Edward, "Psychical Distance as a Factor in Art and an Esthetic Principle", in *A Modern Book of Aesthetics: An Anthology*, ed. Melvin Rader (New York, 1952).
Burke, Edmund, *A Philosophical Enquiry into the Origin of Our Ideas of the Sublime and Beautiful*, ed. J. T. Boulton (New York, 1958).

Camus, Albert, *The Myth of Sisyphus*, trans. J. O'Brien (New York, 1955).
Canaday, John, *Mainstreams of Modern Art* (New York, 1959).
————, *Embattled Critic* (New York, 1962).
Cassirer, Ernst, *Die Philosophie der Aufklärung* (Tübingen, 1932).
Clark, Kenneth, *The Nude: A Study in Ideal Form* (Garden City, 1959).

Dempf, Alois, *Die unsichtbare Bilderwelt* (Einsiedeln, 1959).

Feininger, Andreas, *The Anatomy of Nature* (New York, 1956).

Freud, Sigmund, "Formulation on the Two Priciples in Mental Functioning", in *The Standard Edition of the Complete Psychological Works of Sigmund Freud*, XII, trans. James Strachey in collaboration with Anna Freud(London, 1958).

————, "New Introductory Lectures, on Psychoanalysis", in *Standard Edition*, XXII, (1964).

Friedrich, Hugo, *Die Struktur der modernen Lyrik* (Hamburg, 1956).

Giesz, Ludwig, *Phänomenologie des Kitsches* (Heidelberg, 1960).

Gilson, Etienne, *History of Christian Philosophy in the Middle Age* (New York, 1954).

Grivot, Denis and George Zarnecki, *Gislebertus, Sculptor of Autum* (New York, 1961).

Harries, Karsten, "Heidegger and Hölderlin: The Limits of Language", in *The Personalist* (1963. 겨울), XLIV, no. 1, pp. 5~23.

————, "Irrationalism and Cartesian Method", in *The Journal of Existentialism* (1966. 봄), VII, no. 23, pp. 295~304.

Heidegger, Martin, "Die Zeit des Weltbildes", in *Holzwege* (Frankfurt a. M., 1950).

————, *Sein und Zeit* (Tübingen, 1953).

Hess, Walter, *Dokumente zum Verständnis der modernen Malerei* (Hamburg, 1956).

Hesse, Hermann, *Das Glasperlenspiel, Gesammelte Dichtungen* (Berlin and Frankfurt a.M., 1957), VI.

Höck, Michael and Alois Elsen, *Der Dom zu Freising*, 제 3 판 (München, 1952).

Hofstadter, A. and R. Kuhns(eds.), *Philosophies of Art and Beauty, Selected Readings in Aesthetics from Plato to Heidegger* (New York, 1964).

Hofstätter, Hans H., *Symbolismus und die Kunst der Jahrhundertwende* (Cologne, 1965).

————, *Jugendstilmalerei* (Cologne, 1965).

Huyghe, René, *Ideas and Images in World Art* (New York, 1953).

Jantzen, Hans, *Kunst der Gothik* (Hamburg, 1957).

————, *Ottonische Kunst* (Hamburg, 1959).

Kandinsky, Wassily, "Über die Formfrage", in *Der blaue Reiter*, ed. W. Kandinsky and F. Marc, new ed. K. Lankheit (München, 1965).

Kerman, Joseph, *Opera as Drama* (New York, 1959).

Kierkegaard, Søren, *Either/Or*, trans. W. Lowrie, D. F. Swenson and L. M. Swenson (New York, 1959).

Klaus, Jürgen, *Kunst heute* (Hamburg, 1965).

Leibniz, Gottfried Wilhelm, *Discourse on Metaphysics, Correspondence with Arnauld and Monadology*, trans. George R. Montgomery (La Salle, Ill., 1953).

Lukács, Georg, "Grösse und Verfall des Expressionismus", in *Schicksalswende, Beiträge zu einer neuer deutschen Ideologie* (Berlin, 1948).

Malevich, Kasimir, *Suprematismus — Die gegenstandslose Welt*, trans. and ed. H. von Riesen (Cologne, 1962).

Marc, Franz, *Briefe aus dem Felde* (Berlin, 1959).

————, "Die konstruktiven Ideen der neuen Malerei", in *Unteilbares Sein*, ed. Ernst and Majella Bücher (Cologne, 1959).

Maritain, Jacques, *Art and Scholasticism*, trans. Joseph W. Evans (New York, 1962).

Rathke, Ewald, "Zur Kunst von Wols", in *Wols: Gemälde Aquarelle, Zeichnung, Fotos* (Catalogue of the exhibition of the Frankfurter Kunstverein, 1965. 11. 20~1966. 1. 2).

Read, Herbert, "Art and the Unconscious", in *A Modern Book of Esthetics*, ed. Melvin Rader (New York, 1952).

————, *The Philosophy of Modern Art* (New York, 1957).

————, *A Concise History of Modern Painting* (New York, 1959).

————, "The Dynamics of Art", in *Aesthetic Today*, ed. M. Philipson (Cleveland, 1961).

Rehder, Helmut, "The Infinte Landscape", in *Texas Quarterly* (1962. 가을), V, no. 3.

Rehm, Walter, *Novalis* (Frankfurt a. M., 1956).

Richter, Hans, *Dadad: Art and Anti-Art* (New York, 1965).

Richter Jean Paul, *Verschule der Ästhetik*, ed. N. Miller (München, 1963).

Roethel, Hans Konrad, *Mondern German Painting*, trans. D. and L. Clayton

(New York, n. d).

Rose, Hans, *Spätbarock* (München, 1922).

Rudolf, Otto, *The Idea of Holy*, trans. J. W. Harvey, 제 2 판 (London and New York, 1957).

Sartre, Jean-Paul, *Being and Nothingness*, trans. Hazel E. Barnes (New York, 1956).

Schlegel, Friedrich, "Die moderne Poesie", in *Schriften und Fragmente*, ed E. Behler(Stuttgart, 1956).

Schneider, Daniel, *The Psychoanalyst and the Artist* (New York, 1962).

Schopenhauer, Arthur, *The World as Will and Idea*, trans. R. E. Haldane and J. Kemp(Garden City, 1961).

Sedlmayr, Hans, *Die Entstehung der Kathedrale* (Zürich, 1950).

————, *Die Revolution der modernen Kunst* (Hamburg, 1956).

————, *Der Verlust der Mitte* (Frankfurt a. M., 1959)

————, "Kierkegaard über Picasso", in *Der Tod des Lichtes* (Salzburg, 1964).

Shaftesbury, A. E., *Characteristicks of Men, Manners, Opinions, Times*, 제 2 판 (London, 1714).

Tapié, Victor-L., *The Age of Grandeur*, trans. R. Williamson (New York, 1961).

von Simson, Otto, *The Gothic Cathedral: Origins of Gothic Architecture and the Medieval Concept of Order*, 제 2 판 (Princeton, 1962).

Webb, Daniel, *An Inquiry into the Beauties of Painting and into the Merits of the Most Celebrated Painters, Ancient and Modern* (London, 1760).

Winckelmann, Johann Joachim, *Geschichte der Kunst des Altertums* (Dresden, 1764).

————, *Gedanken über die Nachahmung der griechischen Werke in der Malerei und Bildhauerkunst* (Dresden and Leipzig, 1756).

Worrninger, Wilhelm, *Abstraktion und Einfühlung* (München, 1908), 개정 판 (1959).

Zeitler, Rudolf, *Klassizismus und Utopia*, Studies Edited by the Institute of Art History, Univ. of Uppsala (Uppsala, 1954).

이 름 찾 기

256

내 용 찾 기